韓國繪師的
動漫角色
速繪祕技

Prologue

　　能夠出書我十分開心，猶如美夢成真，但是我同時也覺得有壓力和害羞。即便是畫畫資歷再久，畫功再好的人，關於繪畫的學習仍然是永無止盡的。我也會和閱讀此書的讀者一起學習，補足我的不足之處。

　　本書的主要內容是，想畫好平常沒畫過人物角色，又或者是畫人物角色遇到瓶頸時，會感到困惑的部分。這本書不單單是由筆者獨自編寫而成的。筆者在畫畫解說之前，會先詢問讀者繪畫人物角色遇到的難處或困惑等等，筆者認為這樣的內容應該更能引起讀者的共鳴。除了講解繪畫人物角色時需要知道的資訊和訣竅之外，筆者還示範了繪畫過程，所以按部就班地跟著畫的話，讀者也能樂在其中。不一定要按照示範順序繪畫，只要掌握清楚解說的重點，以自己的風格詮釋就夠了。

雖然我盡可能以簡單明瞭的方式說明了繪畫方法，但是從理解到實作需要一段時間。學習速度因人而異，有些人可能成長到一半就停滯不前，有些人則可能原地踏步後突飛猛進。雖然需要長時間孜孜不倦地畫畫，但是請各位不要放棄，你一定可以畫出想像中的樣子。

　　畫畫沒有正確的答案，因為每個人所追求的正確答案會根據個人畫風而變。就算看起來畫錯了或是很生硬，只要那是自己想畫的，那就是正確答案。因此，筆者希望對畫畫的各位而言，這是一本輕鬆有趣、平易近人的書。

<div style="text-align: right;">

TACO作家　崔元喜

</div>

CONTENTS

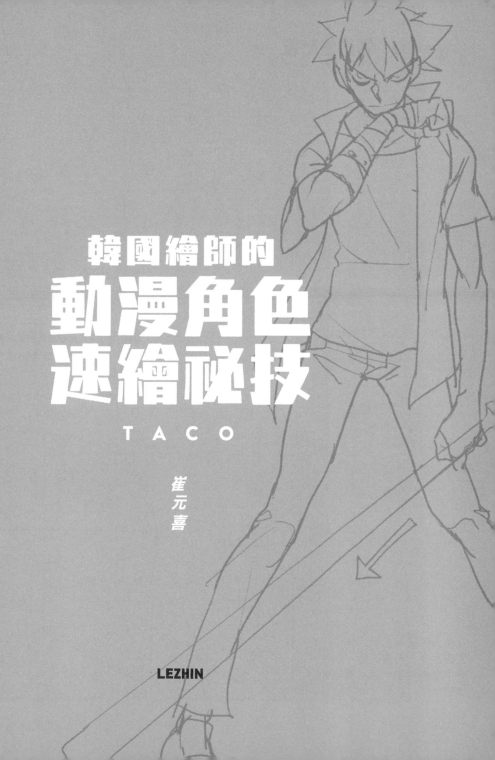

韓國繪師的
動漫角色
速繪祕技

T A C O

崔元喜

LEZHIN

Q. 側臉怎麼畫

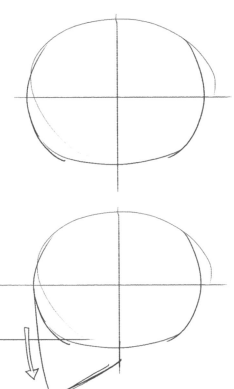

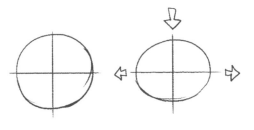

先畫一個圓，圓的上方略扁，這樣才容易畫出側臉，頭形也會更漂亮。

畫出下巴大概的位置後，讓下巴稍微往內凹，就會出現自然的下巴模樣。

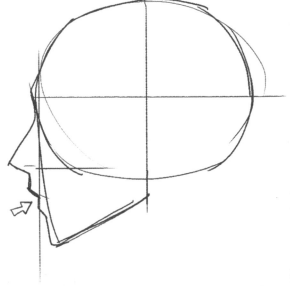

在外側的最高處畫出鼻子後，先畫上唇，再畫下唇。此時，將下唇畫得小一點，看起來才自然。

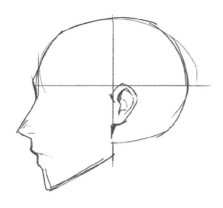

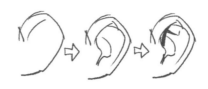

先畫出耳朵外圍，再畫耳廓。

根據耳朵輪廓的走勢描繪耳廓，
保留耳垂的繪製空間。

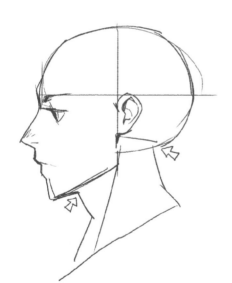

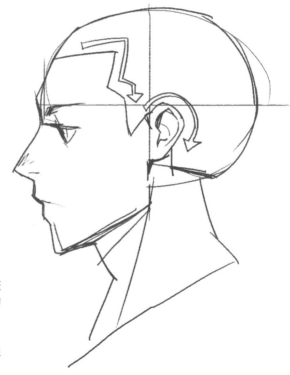

以十字線為基準，在橫線的最左邊畫
出眉毛與眼睛。確認好下巴和後腦勺
的位置之後，自然地畫出下巴線條。

在畫頭髮之前，要先注意到額頭的線
條，像右圖這樣畫才自然。

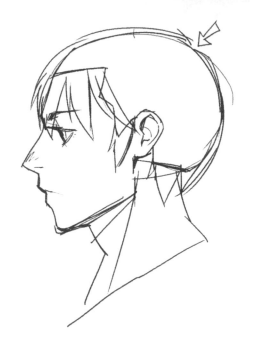

先沿著額頭線條畫出頭髮的輪廓。考量到體積感，在距離頭頂稍低的部分描繪上部的頭髮比較好。

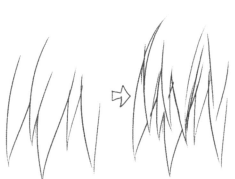

輪廓確定之後，再一邊加強頭髮的細節，逐漸完成。

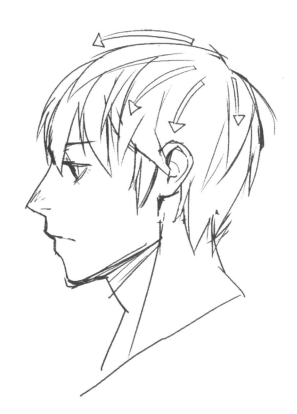

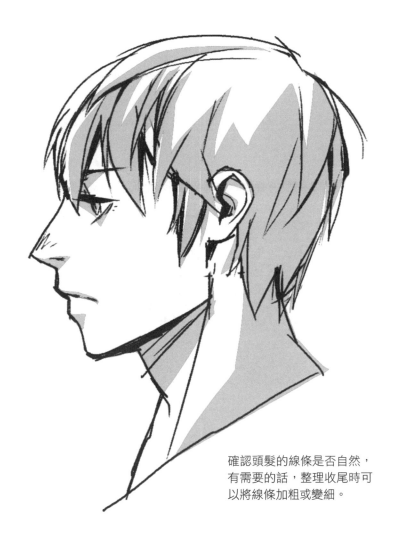

確認頭髮的線條是否自然，
有需要的話，整理收尾時可
以將線條加粗或變細。

Q. 正面的臉常常畫歪

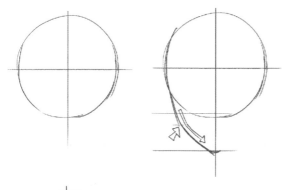

畫出圓形後，再畫對準中心線的十字線。

以中間的直線為基準，描繪一半的下巴，柔暢地把下巴線條畫彎。

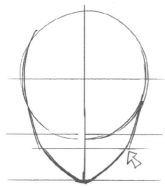

根據水平線與垂直線，畫出另一半的下巴。如果畫的是女角色，則把下巴畫得修長、尖一點。接著以中間的垂直線為基準，畫出眉毛、鼻子、嘴巴。

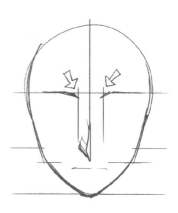

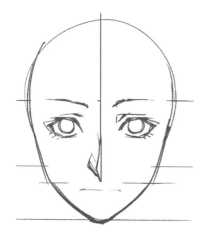

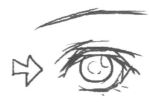

在比眉毛更靠內側的部分畫眼睛。這裡有一個重點，畫的時候應考慮到垂直線的間距，以免畫歪。

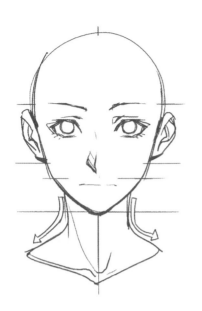
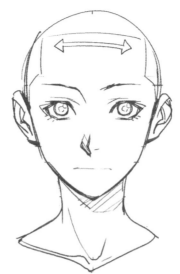
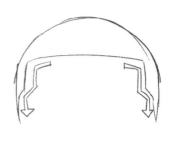

描繪耳朵和頸部。現在畫的是女角色，所以脖子線條比男性的細，更加柔和。

粗略地畫出額頭線條。此時，加入階梯狀的線條，與側邊的頭髮相連。

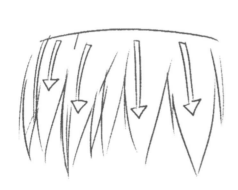

根據額頭線條，朝下畫出瀏海，營造頭髮的流向。由於瀏海不是以直線而是以曲線畫成的，看起來會很自然。

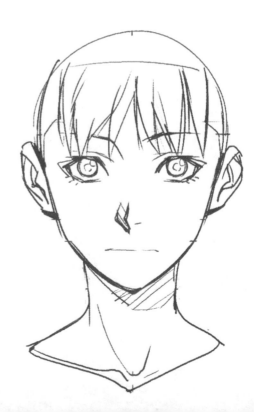

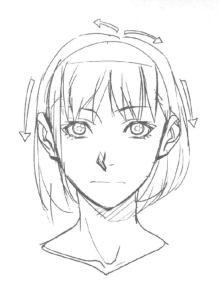

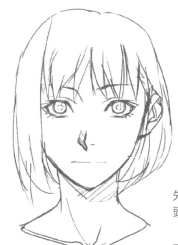

先快速地畫出整個想畫的
頭髮長度和髮形輪廓。

一邊擦掉被頭髮遮住的部
位的線條，一邊確認想要
的髮型的感覺。

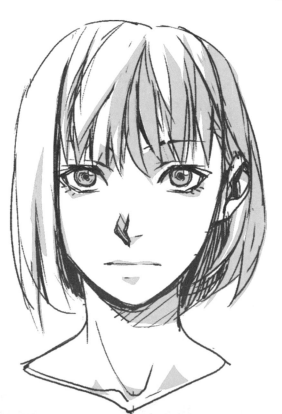

繼續畫頭髮，增添細節，
整理線條並收尾。

▶ 將女性的眼睛畫得比男性的大，額頭
部分凸出，鼻子線條柔順。
雖然外觀會隨著構思的角色個性而
變，但是為了能夠直截了當地區分性
別，建議先熟悉標準的畫法。

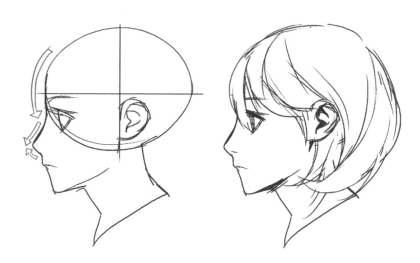

▶ 在畫男性的正臉時，也要根據垂
直線和水平線來畫，才不會把臉
畫歪。
空出下巴的面積，把臉型畫得比
女性的還長，會更有男人味。記
住這點的話，完成度會更高。

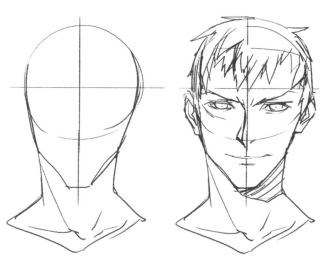

Q. 頭髮怎麼畫

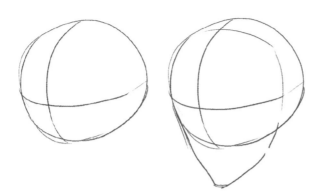

畫頭髮之前,要先繪製球體狀的臉。

當臉還是球體的時候,根據臉的方向畫出有立體感的十字線,再畫整體輪廓。

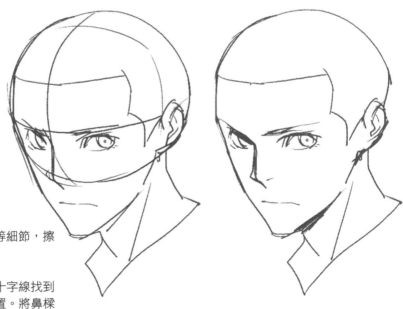

加上眼睛、鼻子和嘴巴等細節,擦掉並整理草稿線條。

可以根據當作輔助線的十字線找到眼睛、鼻子和嘴巴的位置。將鼻樑畫在中間的直線上,眉毛則是畫在橫線上,之後再畫眼睛、鼻頭和嘴巴的話,比例看起來會很穩定。

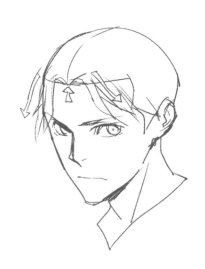

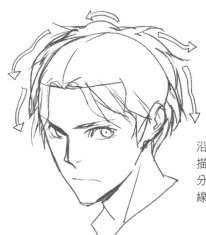

沿著額頭線條畫瀏海。
描繪有分線的髮型時,以
分線為中心,朝兩側畫曲
線,呈現髮絲的起伏。

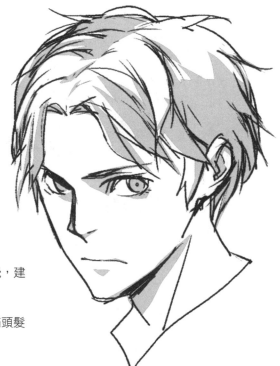

為了呈現自然柔順的感覺,建
議畫成有蓬鬆感的輪廓。

在頭部裡面加線條,補滿頭髮
並收尾。

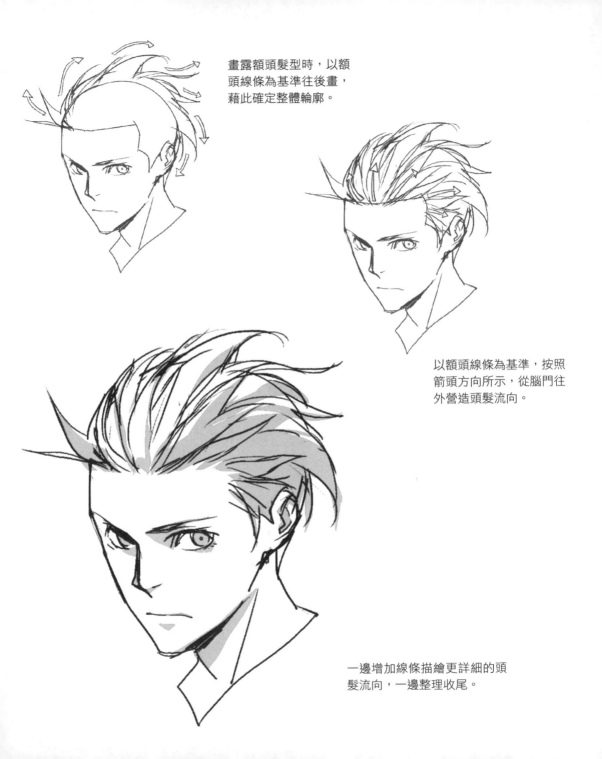

畫露額頭髮型時，以額
頭線條為基準往後畫，
藉此確定整體輪廓。

以額頭線條為基準，按照
箭頭方向所示，從腦門往
外營造頭髮流向。

一邊增加線條描繪更詳細的頭
髮流向，一邊整理收尾。

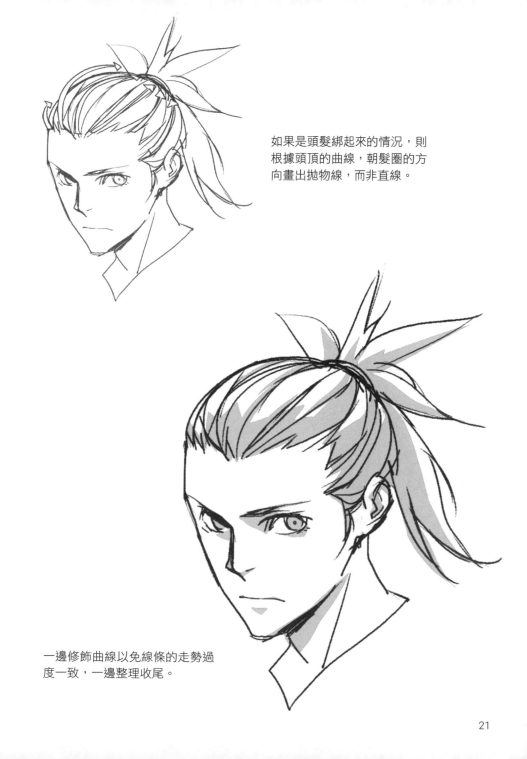

如果是頭髮綁起來的情況，則根據頭頂的曲線，朝髮圈的方向畫出拋物線，而非直線。

一邊修飾曲線以免線條的走勢過度一致，一邊整理收尾。

Q. 閉眼怎麼畫

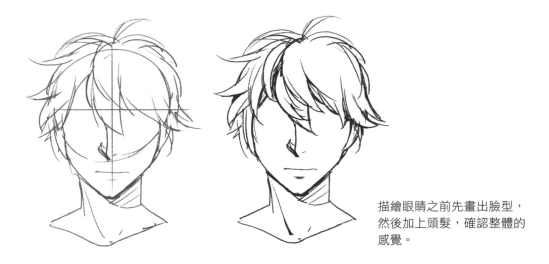

描繪眼睛之前先畫出臉型，然後加上頭髮，確認整體的感覺。

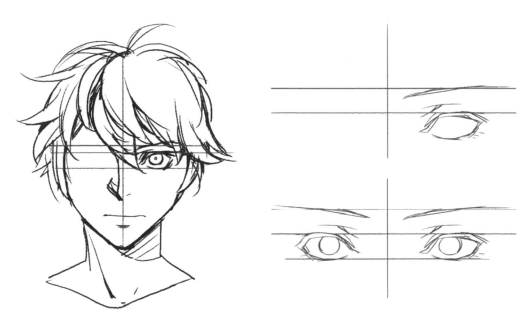

在中間繪製垂直線和水平線，再描繪未歪向任一邊的兩邊眉毛、眼睛、嘴巴線條。

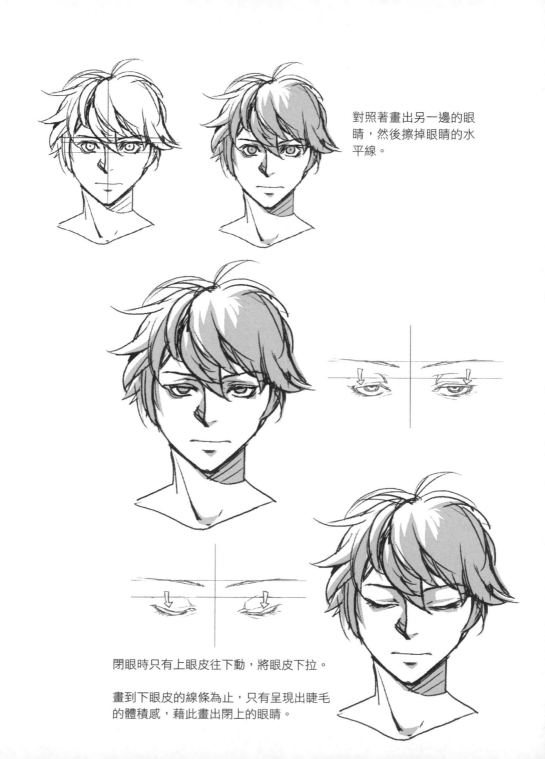

對照著畫出另一邊的眼
睛，然後擦掉眼睛的水
平線。

閉眼時只有上眼皮往下動，將眼皮下拉。

畫到下眼皮的線條為止，只有呈現出睫毛
的體積感，藉此畫出閉上的眼睛。

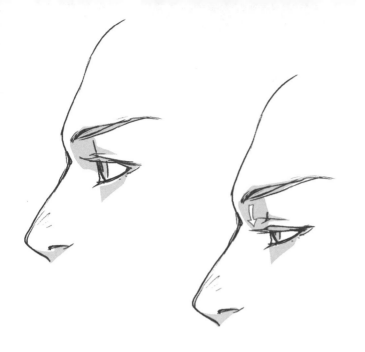

按照左圖的眼部運動性，畫出從側面看過去的眼睛。

只有上眼皮朝下。如果刻意將眼皮畫到一半左右的位置，可以畫出喝醉或犯睏的眼睛。

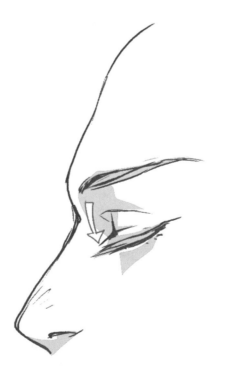

根據下眼皮的線條繪製睫毛並收尾。睫毛長度會根據畫風而有所改變，但是建議畫得平均一點，不要太長。畫出睫毛厚度的話，整體看起來比較平穩。

▶ 畫頭髮的時候，必須了解頭形和
額頭線條，畫起來才自然。
描繪從後方看的頭部時也是一樣
的道理，若是多加注意後頸部位
的頭髮線條，畫起來會更輕鬆。

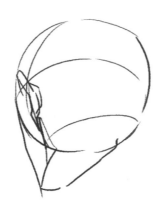
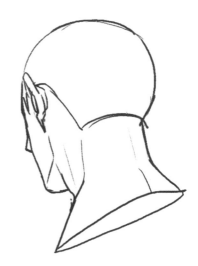

▶ 眼型也分成很多種，無論是朝上或
朝下的眼型，都要根據下眼皮的線
條將上眼皮往下拉。如此一來，無
論是什麼眼型，都能輕而易舉地畫
出閉上的眼睛。

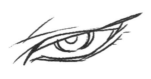

Q. 手部和手指很難畫

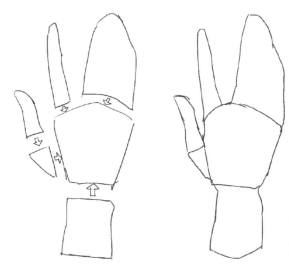

描畫手部的時候,不要把它想
成單一的形狀,而是要想成由
多個幾何圖形組成的形狀。

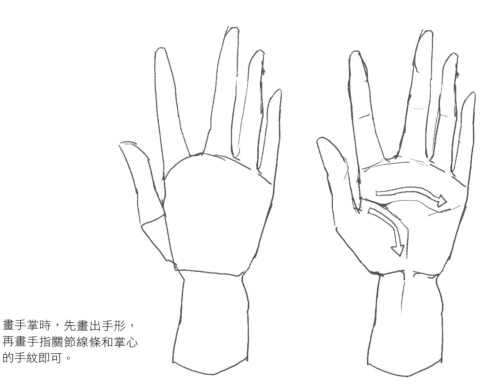

畫手掌時,先畫出手形,
再畫手指關節線條和掌心
的手紋即可。

 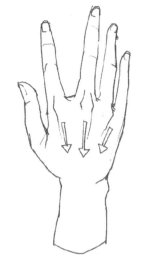

在手形上增添微凸的骨頭線條
和指甲，就能畫出手背。

手指的高低起伏呈拋物線，但
是併攏和張開時的拋物線傾斜
度有差。

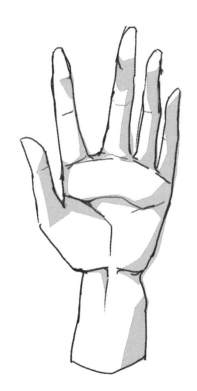

在相同的手形上，增添手
掌和手背的差異處後，整
理線條即可。

畫有立體感的手部的時候，
要把有體積感的四角形畫得
彎一點。

延伸出大拇指的部分也是利用立
體的三角形來呈現，並與四角形
連起來。

一邊留意手背的立體體積感，一
邊畫和大拇指最接近的食指。

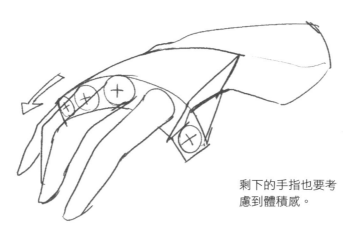

剩下的手指也要考
慮到體積感。

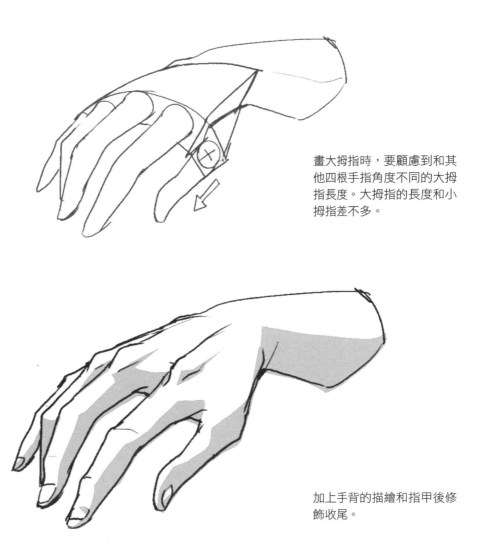

畫大拇指時，要顧慮到和其
他四根手指角度不同的大拇
指長度。大拇指的長度和小
拇指差不多。

加上手背的描繪和指甲後修
飾收尾。

Q. 畫不出彎折的手指

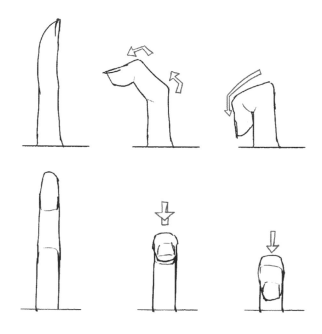

手指可以分成三個關節，所以關節總共彎折了兩次。

手指彎折的方向與伸直的方向垂直。

先畫伸出手指的手背或手掌，然後垂直地彎下中指。

中指要畫在手掌或手背面積的中央，伸直時中指的長度和手掌長度差不多。

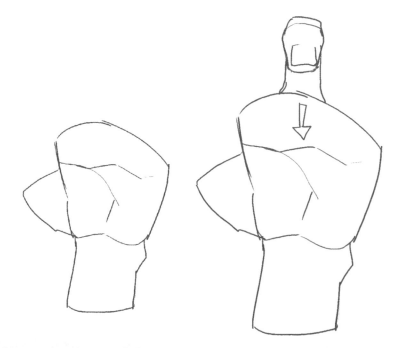

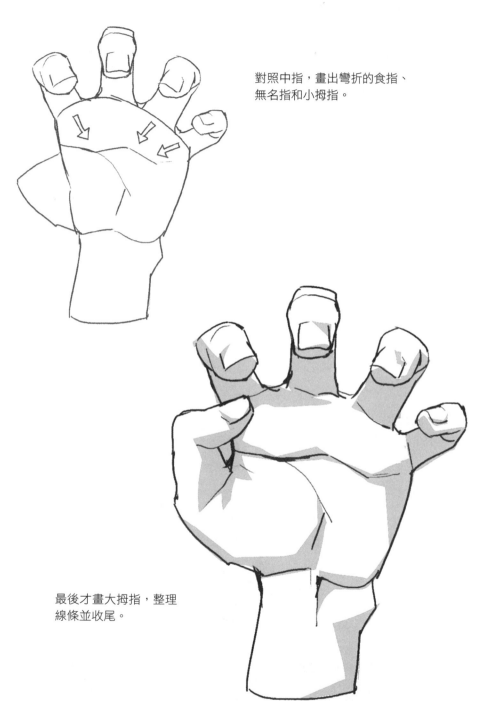

對照中指，畫出彎折的食指、
無名指和小拇指。

最後才畫大拇指，整理
線條並收尾。

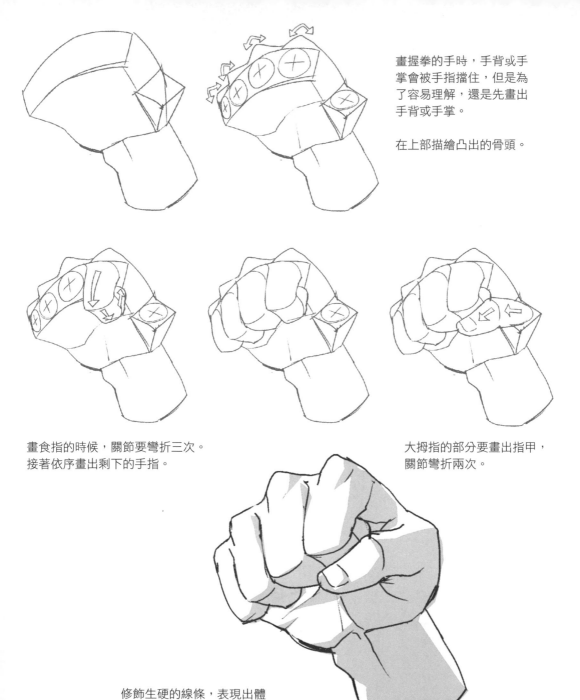

畫握拳的手時，手背或手掌會被手指擋住，但是為了容易理解，還是先畫出手背或手掌。

在上部描繪凸出的骨頭。

畫食指的時候，關節要彎折三次。接著依序畫出剩下的手指。

大拇指的部分要畫出指甲，關節彎折兩次。

修飾生硬的線條，表現出體積感後即可收尾。

▶ 畫女性的手部和手指時，要使
用比繪製男性的手更纖細柔軟
的曲線來畫。畫出略尖的指尖
和長指甲的話，可以表現出有
女人味的手部。

▶ 畫手指彎折的結構時，先彎折
中間的第一個關節，再畫彎第
二個關節。

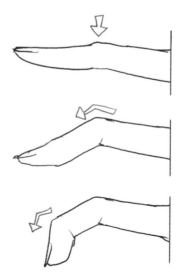

Episode 004

Q. 畫不出彎腰的模樣

彎　腰
x
及地長髮

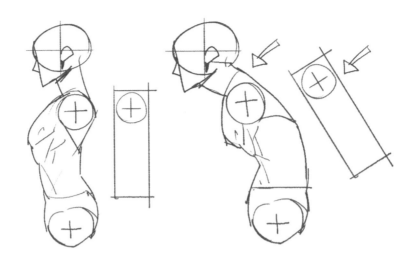

我們彎腰的時候，上半身往前傾的同時，角度也發生了變化。

彎腰的傾斜度會隨著人物所處的情境或表現意圖而變，所以描繪彎腰的角度時要考量到這一點。

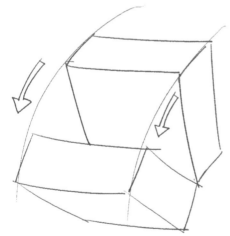

從另一個角度想像四角形箱子前傾的模樣。

以彎下的上半身為基準，畫出箱子，接著標示頭部和手臂的位置。

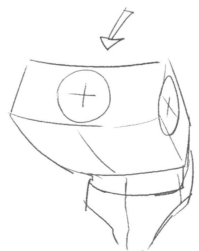

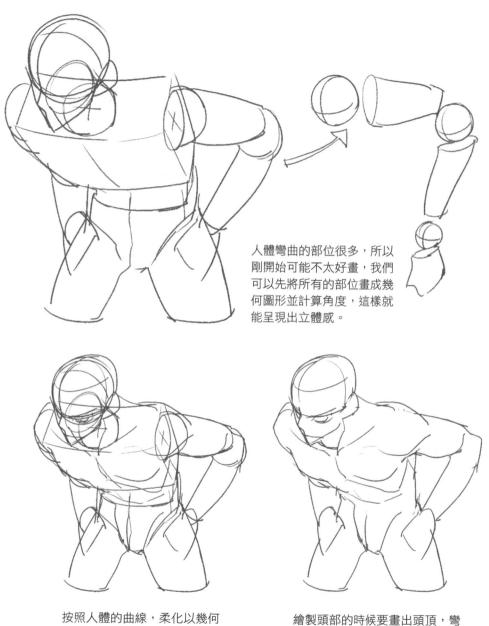

人體彎曲的部位很多，所以剛開始可能不太好畫，我們可以先將所有的部位畫成幾何圖形並計算角度，這樣就能呈現出立體感。

按照人體的曲線，柔化以幾何圖形呈現的生硬上半身。

繪製頭部的時候要畫出頭頂，彎腰的上半身看起來才自然。之後還會加上衣服，所以不用畫得太詳細，看得出體型就好，這樣畫比較有效率。

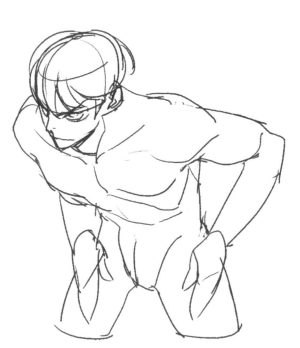

從臉部開始描繪，在頭頂畫
出頭髮的流向。

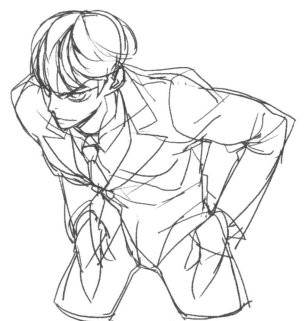

按照人體形態畫衣服。

由於上半身呈彎腰狀態，衣
服在重力的影響下會緊貼背
部，胸部則要保留更充足的
空間感。

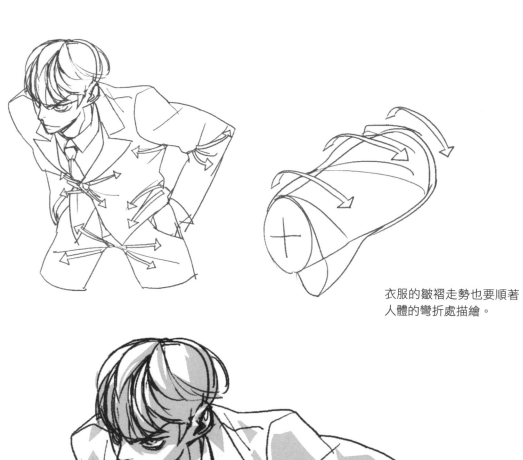

衣服的皺褶走勢也要順著
人體的彎折處描繪。

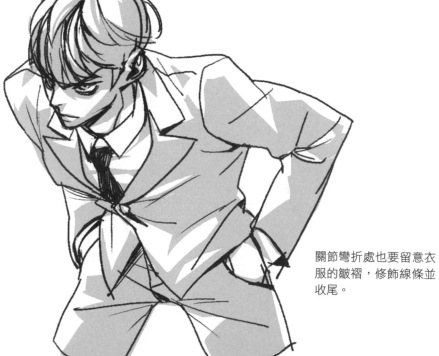

關節彎折處也要留意衣
服的皺褶，修飾線條並
收尾。

Q. 及地的長髮怎麼畫

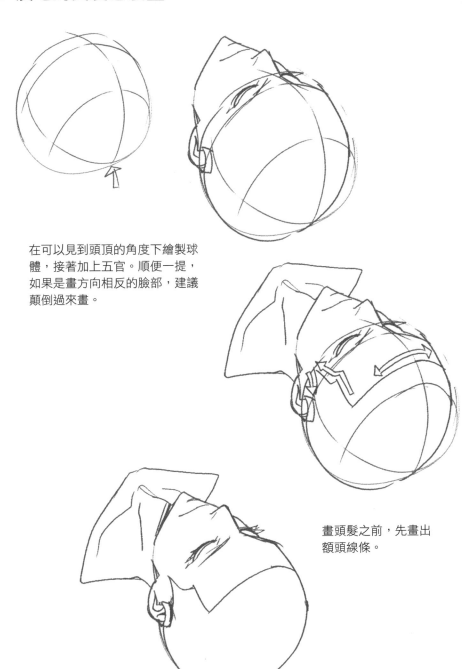

在可以見到頭頂的角度下繪製球體，接著加上五官。順便一提，如果是畫方向相反的臉部，建議顛倒過來畫。

畫頭髮之前，先畫出額頭線條。

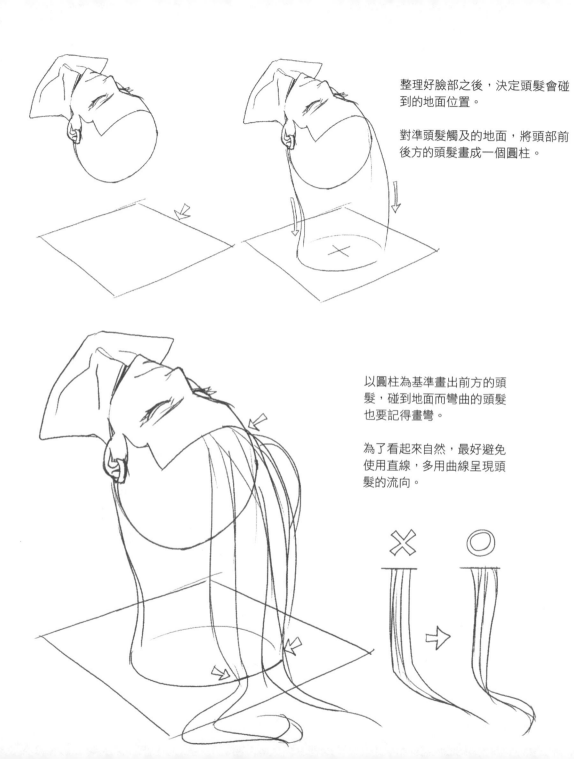

整理好臉部之後，決定頭髮會碰到的地面位置。

對準頭髮觸及的地面，將頭部前後方的頭髮畫成一個圓柱。

以圓柱為基準畫出前方的頭髮，碰到地面而彎曲的頭髮也要記得畫彎。

為了看起來自然，最好避免使用直線，多用曲線呈現頭髮的流向。

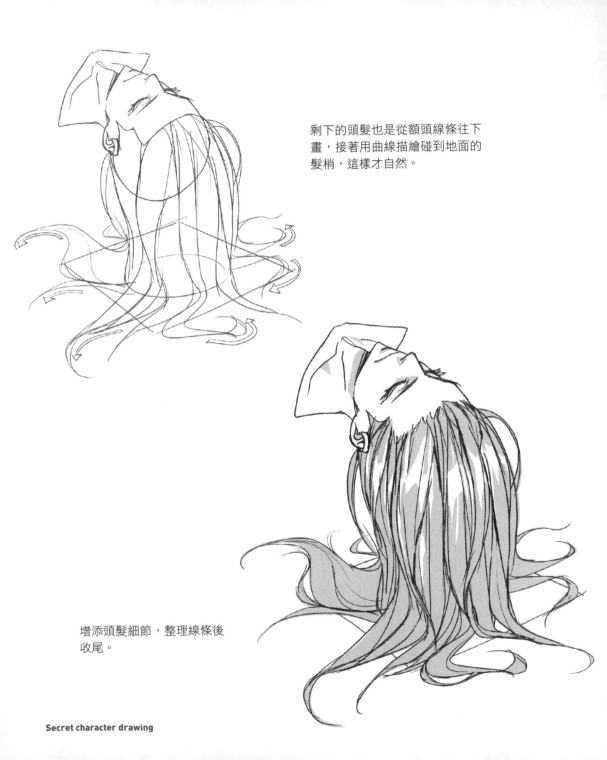

剩下的頭髮也是從額頭線條往下
畫，接著用曲線描繪碰到地面的
髮梢，這樣才自然。

增添頭髮細節，整理線條後
收尾。

▶ 下圖的人物脫下西裝外套之後，
沒有東西可以支撐領帶，所以垂
直地畫出領帶即可。

▶ 描繪頭髮時，則要一邊留意一開
始披散的頭髮流向，一邊盡可能
地使用不同的彎度，朝不同方向
畫出旁邊的頭髮，如此一來才能
自然地呈現頭髮流向。

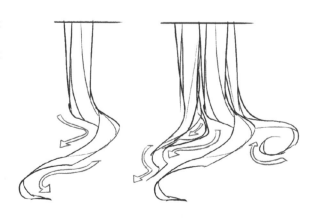

Q. 腳部和腳趾很難畫

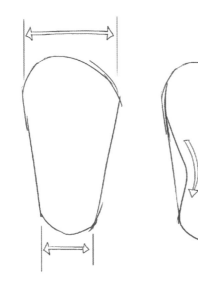

畫畫看可以看見腳底板的形狀。將連接腳趾的上部畫得比下部寬。

大拇指那側的腳底板線條往內凹。

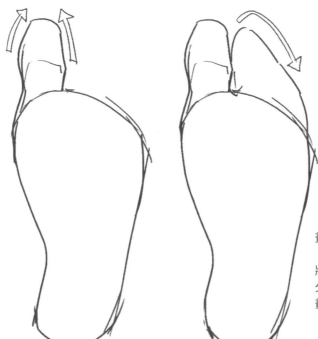

畫出大拇指,其形狀最粗大。

將剩下的四個腳趾視為一個部分再畫比較簡單,所以將它們劃分為一個區塊。

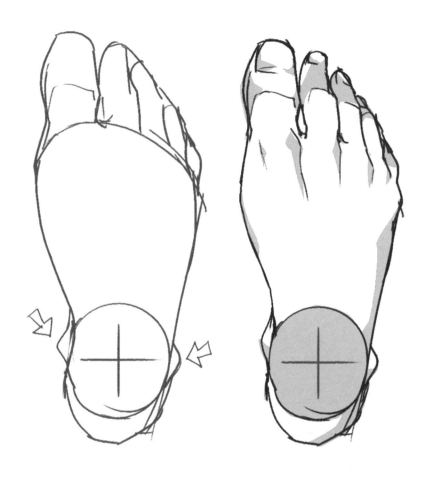

整隻腳的長度與臉部總長相似，腳趾長度
預計為總長的四分之一。

在包含四根腳趾的區塊上畫線描繪四根腳
趾。在腳踝兩側畫凸出的踝關節。

整理線條，畫好指甲即可收尾。

從小拇指看過去的側腳

如圖所示,畫出腳的側面。

腳後跟凸出,腳踝厚度的周長最好比腳趾長度長一些。

從大拇指看過去的側腳

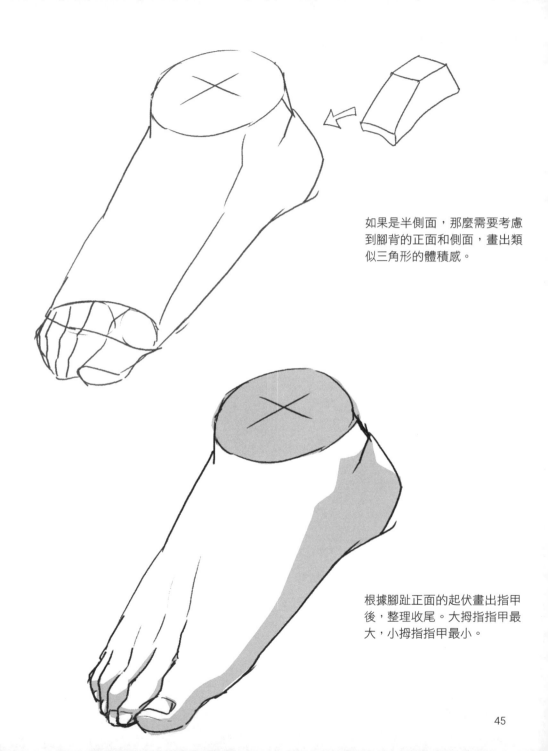

如果是半側面，那麼需要考慮到腳背的正面和側面，畫出類似三角形的體積感。

根據腳趾正面的起伏畫出指甲後，整理收尾。大拇指指甲最大，小拇指指甲最小。

Q. 半側面的站姿很難畫

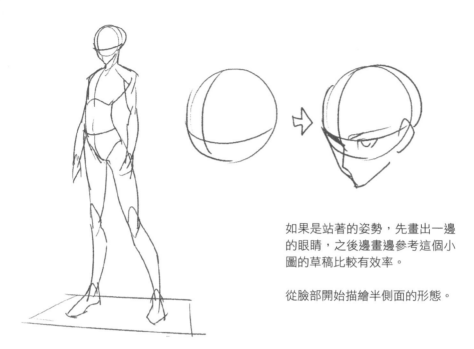

如果是站著的姿勢，先畫出一邊的眼睛，之後邊畫邊參考這個小圖的草稿比較有效率。

從臉部開始描繪半側面的形態。

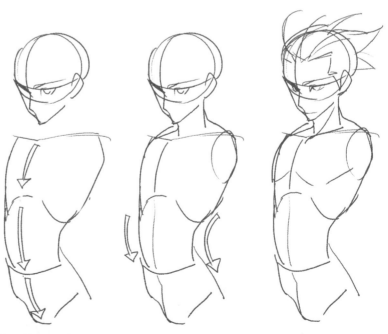

畫上半身的時候，胸部往外挺，這樣站姿看起來比較平穩。

畫半側面的胸部輔助線時，最好畫在比下巴更靠外側的位置上。

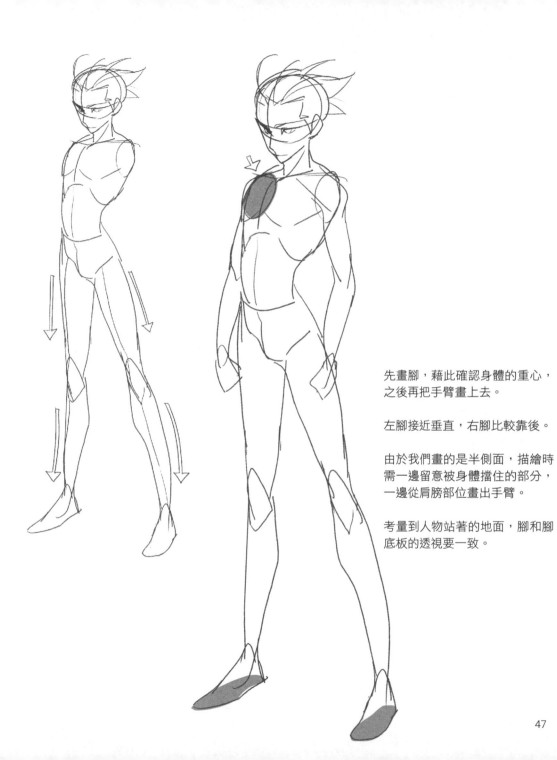

先畫腳，藉此確認身體的重心，
之後再把手臂畫上去。

左腳接近垂直，右腳比較靠後。

由於我們畫的是半側面，描繪時
需一邊留意被身體擋住的部分，
一邊從肩膀部位畫出手臂。

考量到人物站著的地面，腳和腳
底板的透視要一致。

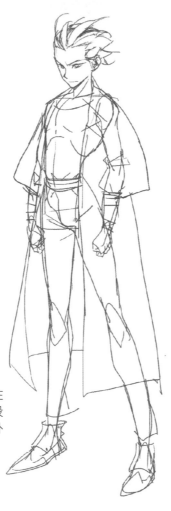

因為還要加上衣服，所以在
此省略人體的細節。畫上設
計好的衣服之後，再描繪外
露的部分。

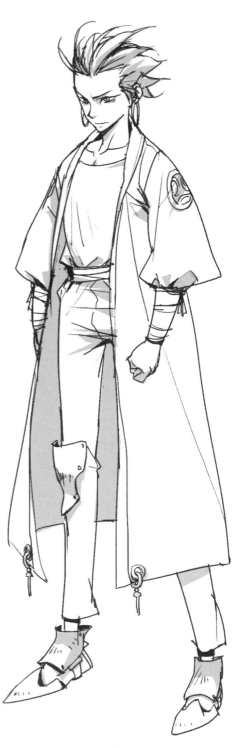

整理線條，完成人物設計。

▶ 畫腳趾時，大拇指和小拇指的關節畫一個即可，剩下的三個腳趾則是各畫兩個關節。

▶ 如果是朝正面站著，地面與站著的身體中心線將保持垂直與水平。反之，如果重心放在其中一隻腳上，那麼肩膀和骨盆的平行線會變得跟下圖一樣。

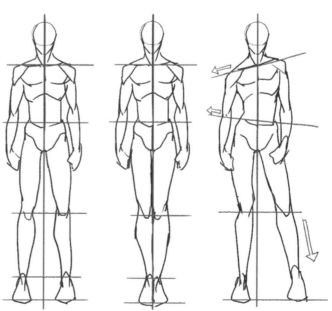

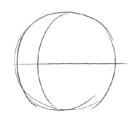
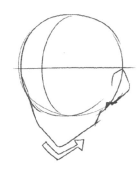

畫一個球體後,先根據注視方向
決定好臉的角度。

平均來説,女生的下巴會畫得比
較尖。無論從哪個角度來看,下
巴看起來都要是尖的。

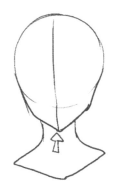
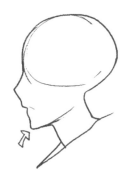

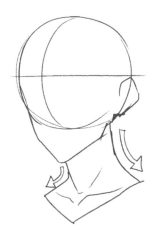

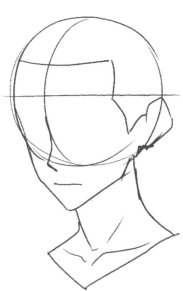

以柔和流暢的曲線朝下畫出
和臉部相連的頸部線條。

以臉部中心線為基準描繪鼻
子和嘴巴,鼻頭微翹。

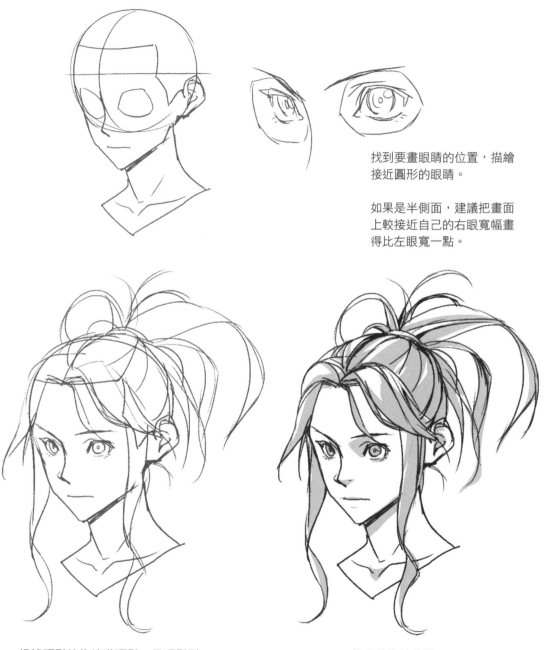

找到要畫眼睛的位置,描繪
接近圓形的眼睛。

如果是半側面,建議把畫面
上較接近自己的右眼寬幅畫
得比左眼寬一點。

根據頭髮線條填滿頭髮,呈現髮型。

整理線條並收尾。

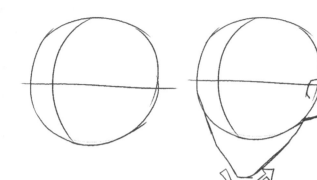

男生的臉型畫法和女生一樣。

此臉型的男生下巴面積要畫得比女生的大，從各種角度都能看到下巴面積。

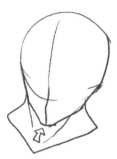

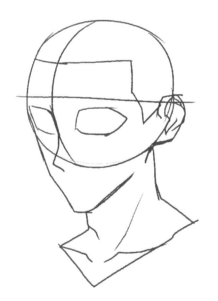

男生的脖子畫得比女生的粗，此處要加上喉結。

讓脖子的中間稍微凸出就能輕鬆地呈現出喉結的位置。

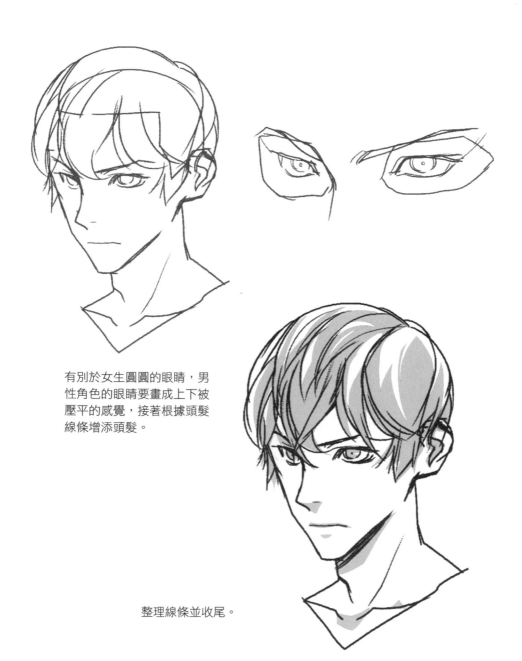

有別於女生圓圓的眼睛，男性角色的眼睛要畫成上下被壓平的感覺，接著根據頭髮線條增添頭髮。

整理線條並收尾。

Q. 坐姿看起來很不立體

若想畫出立體的坐姿，下半身的大腿和小腿非常重要。

首先，利用幾何圖形分別畫出大腿和小腿。

畫好上半身之後，一邊思考坐著的姿勢，一邊描繪大腿。大腿成形後，接著畫膝蓋和小腿。用幾何圖形來確定樣子的話，可以輕鬆地呈現立體感。

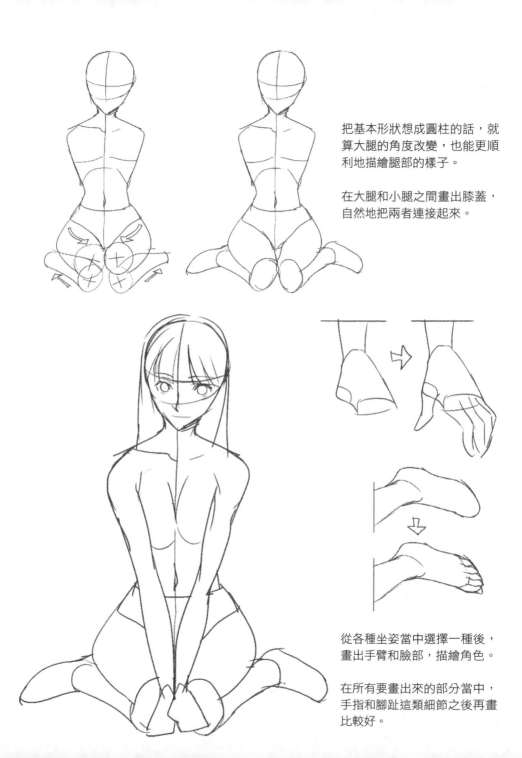

把基本形狀想成圓柱的話，就算大腿的角度改變，也能更順利地描繪腿部的樣子。

在大腿和小腿之間畫出膝蓋，自然地把兩者連接起來。

從各種坐姿當中選擇一種後，畫出手臂和臉部，描繪角色。

在所有要畫出來的部分當中，手指和腳趾這類細節之後再畫比較好。

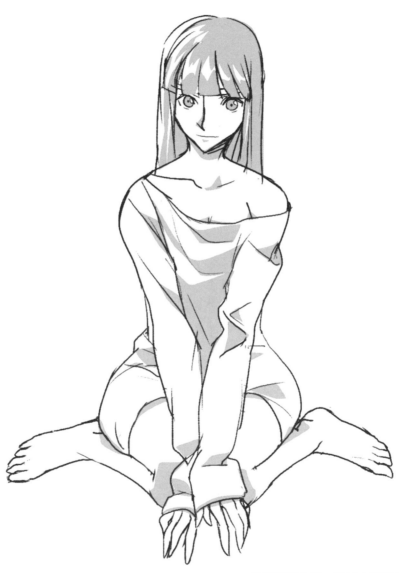

坐姿確定之後，根據人體描繪衣服。
整理輔助線並收尾。

▶ 在下巴尖尖的女性臉型上繪製
男性五官的話，角色看起來會
很像美少年。

▶ 最好練習畫立體圓柱（大腿、小腿），
在繪畫時留意根據方向改變的透視線。

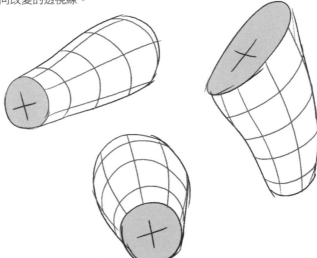

Q. 手臂舉起時肩膀很不自然

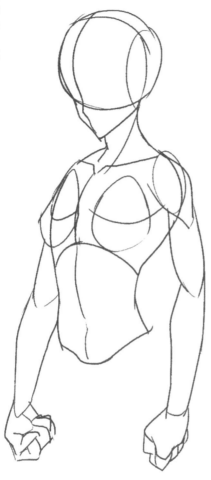

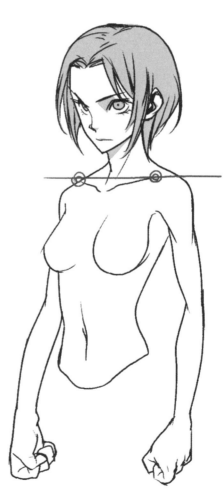

用立體的幾何圖形畫出基本的人體。雙手放下的時候，鎖骨兩側的位置呈水平狀態。

鎖骨的起點是脖子和身體相連的中心位置，鎖骨的末端畫到連接肩膀的位置為止。

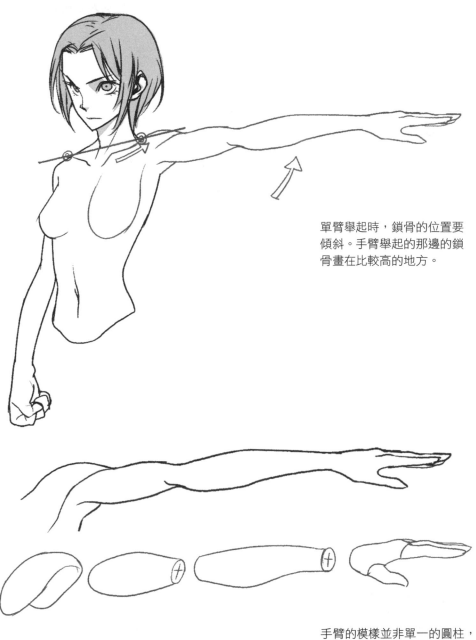

單臂舉起時,鎖骨的位置要
傾斜。手臂舉起的那邊的鎖
骨畫在比較高的地方。

手臂的模樣並非單一的圓柱,
而是將多個稍微不一樣的幾何
圖形合起來畫成的。

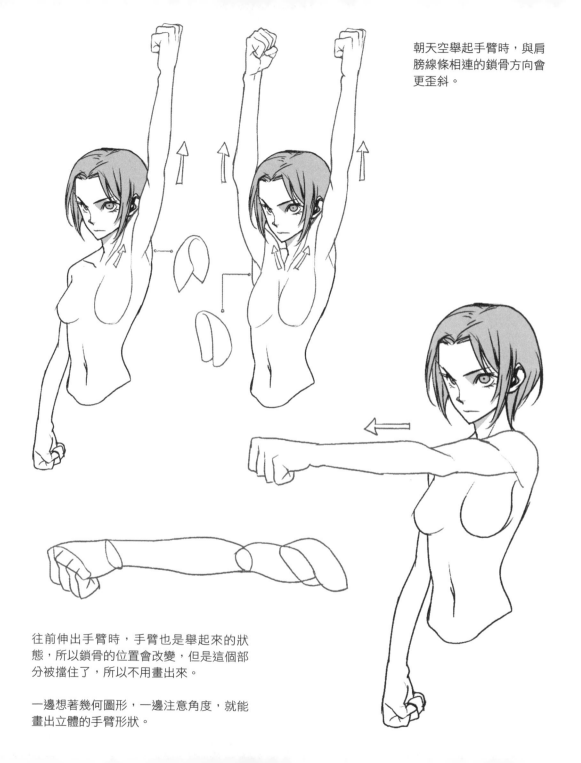

朝天空舉起手臂時，與肩膀線條相連的鎖骨方向會更歪斜。

往前伸出手臂時，手臂也是舉起來的狀態，所以鎖骨的位置會改變，但是這個部分被擋住了，所以不用畫出來。

一邊想著幾何圖形，一邊注意角度，就能畫出立體的手臂形狀。

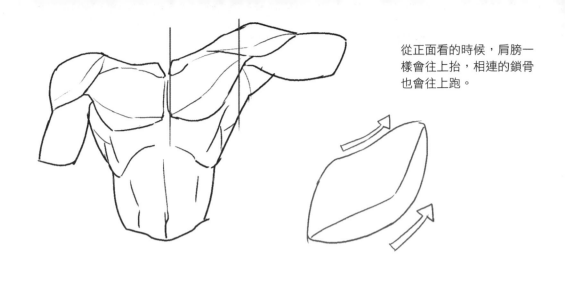

從正面看的時候，肩膀一樣會往上抬，相連的鎖骨也會往上跑。

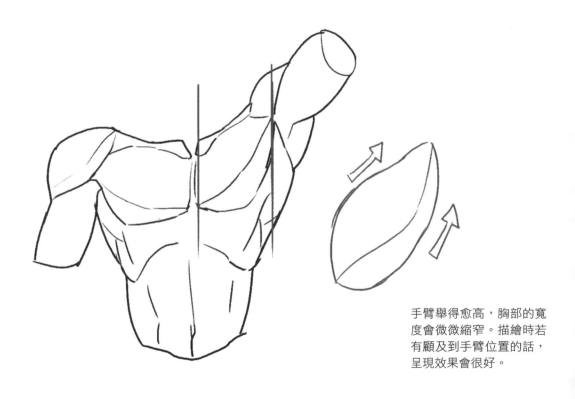

手臂舉得愈高，胸部的寬度會微微縮窄。描繪時若有顧及到手臂位置的話，呈現效果會很好。

Q. 女性胸部很難畫

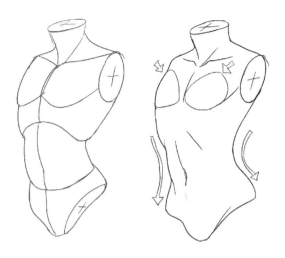

在平面的胸部部分找好想要繪製立體的胸部的位置。

利用柔軟的曲線描繪女性的上半身，把腰部畫細，藉此突顯胸部和骨盆。

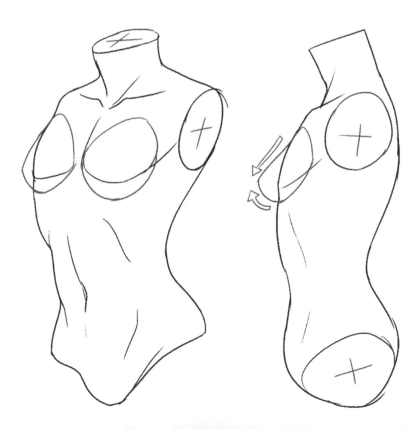

留意立體的胸部形狀，根據上半身的角度在標示的位置畫出胸部的大小。

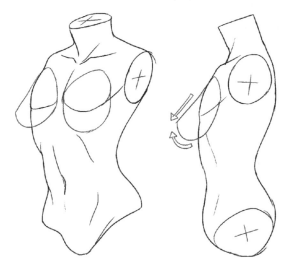

就算胸部有大小的變化，胸部出現的位置和面積大小也不會發生變化。

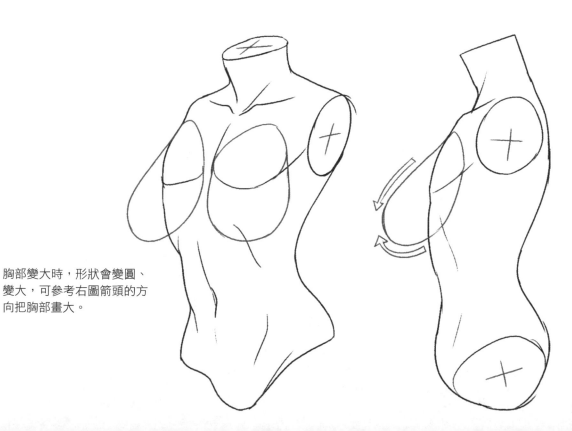

胸部變大時，形狀會變圓、變大，可參考右圖箭頭的方向把胸部畫大。

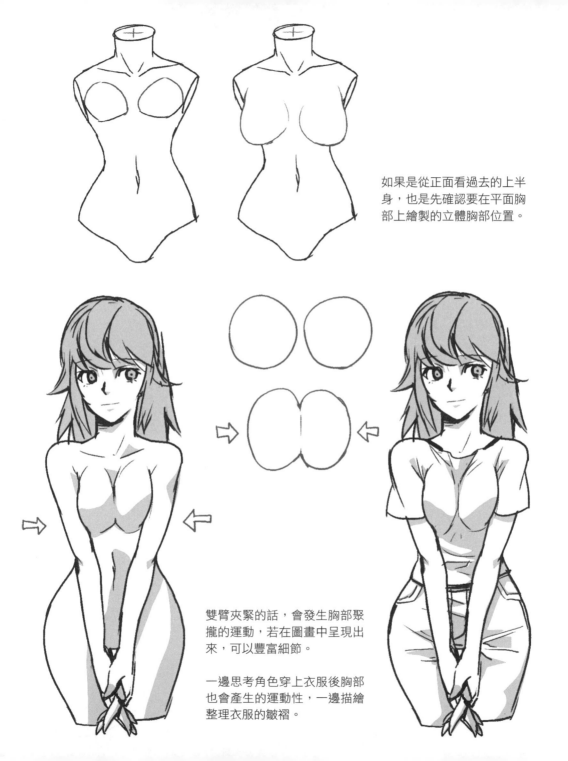

如果是從正面看過去的上半身，也是先確認要在平面胸部上繪製的立體胸部位置。

雙臂夾緊的話，會發生胸部聚攏的運動，若在圖畫中呈現出來，可以豐富細節。

一邊思考角色穿上衣服後胸部也會產生的運動性，一邊描繪整理衣服的皺褶。

▶ 女性角色舉起手臂的時候，
從側面看過去的胸部線條會
因為朝上、下拉的力量而變
得緊繃，改變形狀。

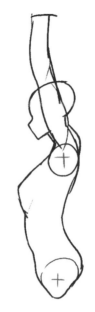

▶ 因為內衣的緣故，女性胸部
會往上跑。如果可以呈現胸
部聚攏的感覺，就能畫出寫
實、漂亮的胸部。

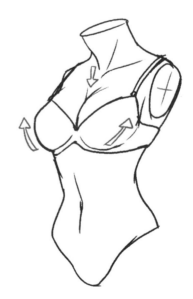

Q. 不知道從後方看的耳朵位置在哪

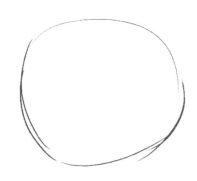

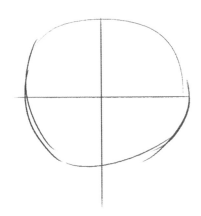

為了了解從後方看到的耳朵模樣和位置，最好從側面來了解並繪畫耳朵。

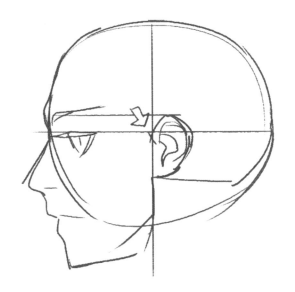

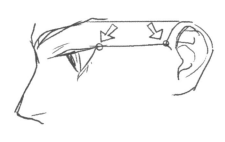

雖然耳朵會根據畫風改變，但是它和眼睛、眉毛的位置保持平行。

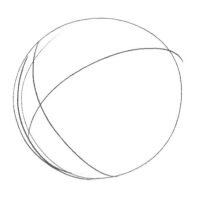

為了描繪從後方看過去的臉型，
先畫出球體。

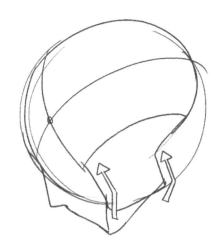

描繪稍微露出來的鼻樑和彎
折的下巴線條。

根據耳朵上的十字線，彎折
往上延伸的下巴線條即可。

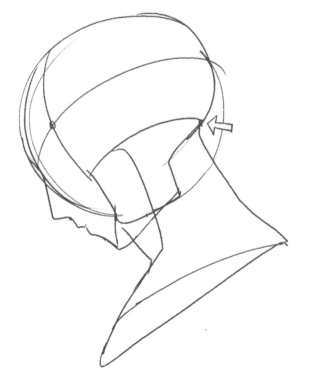

從後腦勺邊緣畫出後面可見
的頸部。

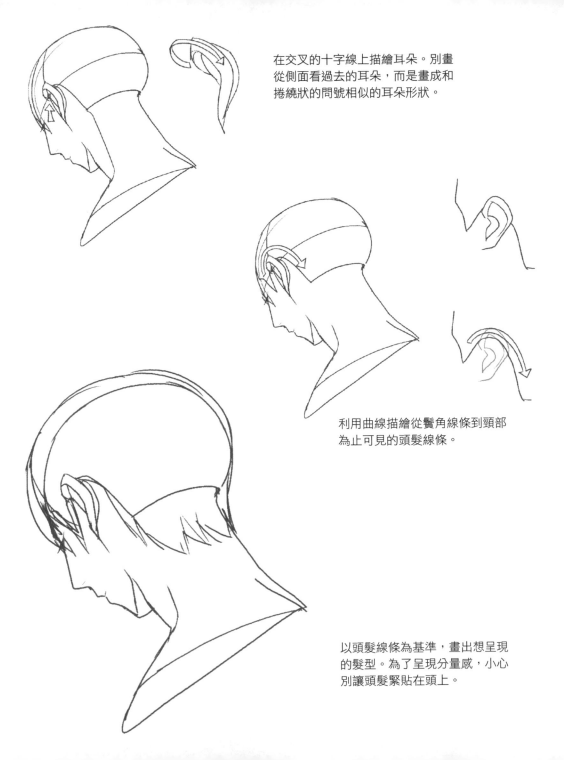

在交叉的十字線上描繪耳朵。別畫
從側面看過去的耳朵，而是畫成和
捲繞狀的問號相似的耳朵形狀。

利用曲線描繪從鬢角線條到頸部
為止可見的頭髮線條。

以頭髮線條為基準，畫出想呈現
的髮型。為了呈現分量感，小心
別讓頭髮緊貼在頭上。

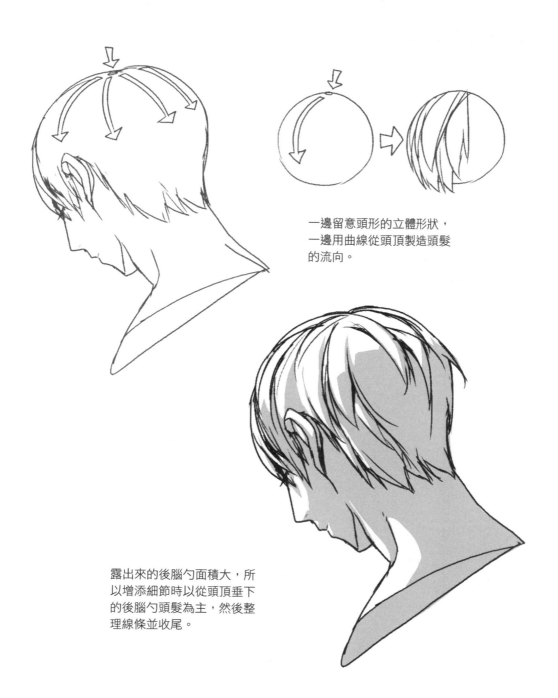

一邊留意頭形的立體形狀，
一邊用曲線從頭頂製造頭髮
的流向。

露出來的後腦勺面積大，所
以增添細節時以從頭頂垂下
的後腦勺頭髮為主，然後整
理線條並收尾。

Q. 低頭模樣很難畫

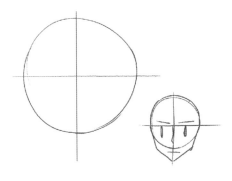

從正面來看,臉部的十字線
由平行線和垂直線組成。

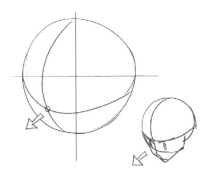

描繪低頭模樣的時候,作為
基準線的十字線要用弧線來
呈現低頭的方向。

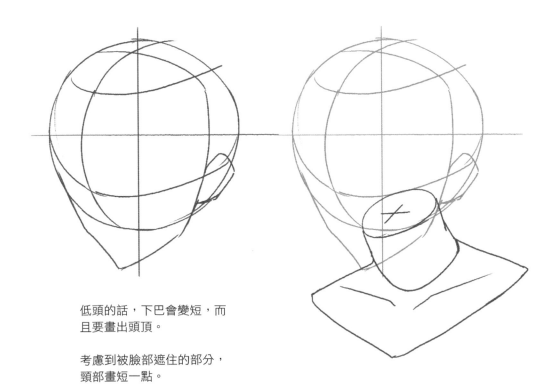

低頭的話,下巴會變短,而
且要畫出頭頂。

考慮到被臉部遮住的部分,
頸部畫短一點。

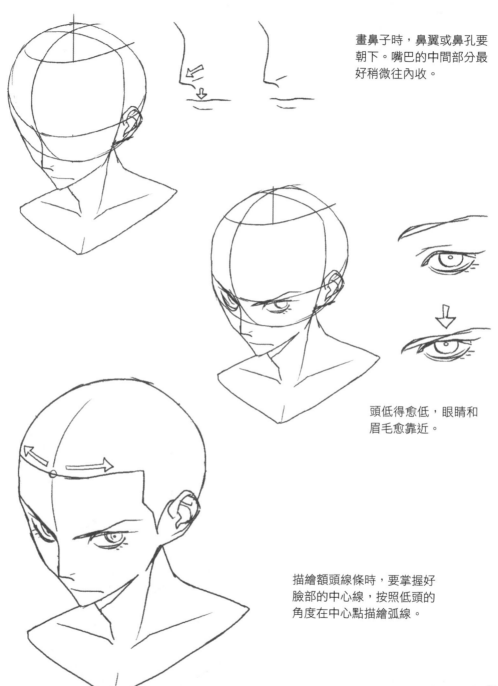

畫鼻子時，鼻翼或鼻孔要朝下。嘴巴的中間部分最好稍微往內收。

頭低得愈低，眼睛和眉毛愈靠近。

描繪額頭線條時，要掌握好臉部的中心線，按照低頭的角度在中心點描繪弧線。

畫放下來的頭髮時，以上方可見的頭頂為基準朝下描繪頭髮流向。畫往後梳的頭髮時，以額頭線條為基準，畫出往後跑的頭髮流向。

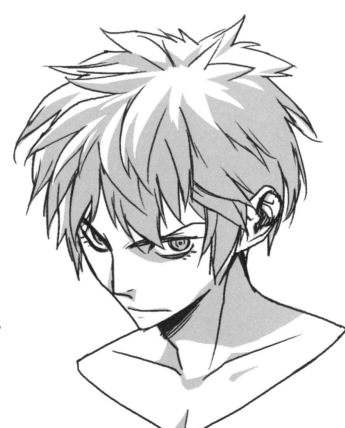

整理線條並收尾。

▶ 如果是頭髮往後梳的髮型，一
邊思考頭形，一邊畫成從前面
往後的曲線流向後，整理線條
即可。

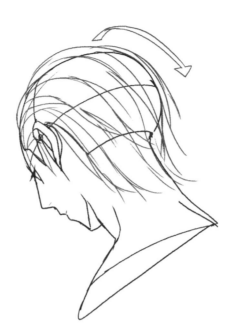

▶ 如果是正面低頭的模樣，下巴
一樣要畫短，眼睛和眉毛靠
近。頸部看起來也要很短，並
露出頭頂。

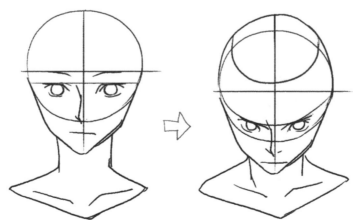

Q. 人體該怎麼畫

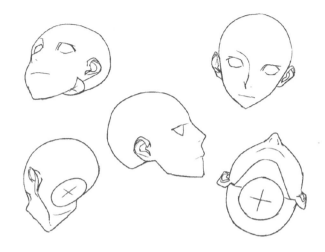

先把人體畫成大塊的
幾何圖形，大致上可
分成頭部、身體、手
臂和腿部。

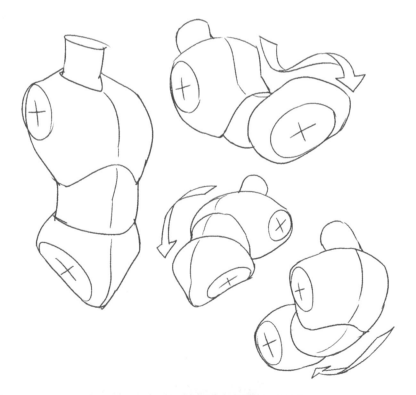

身體可分成胸部、腰部和
骨盆，能以腰部為軸心做
出動作。

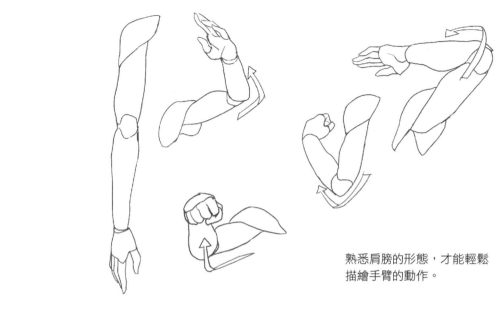

熟悉肩膀的形態，才能輕鬆
描繪手臂的動作。

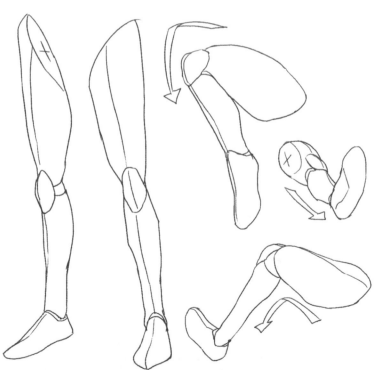

腿部能以膝蓋和腳踝為軸心
做出大幅度的動作。

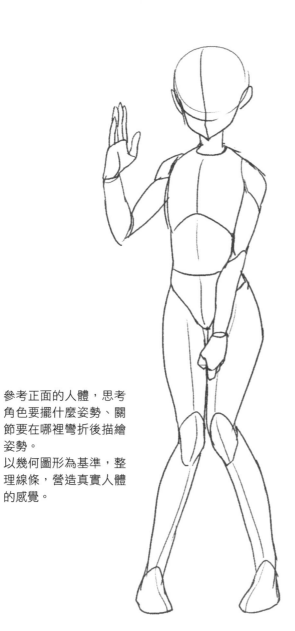

參考正面的人體,思考
角色要擺什麼姿勢、關
節要在哪裡彎折後描繪
姿勢。
以幾何圖形為基準,整
理線條,營造真實人體
的感覺。

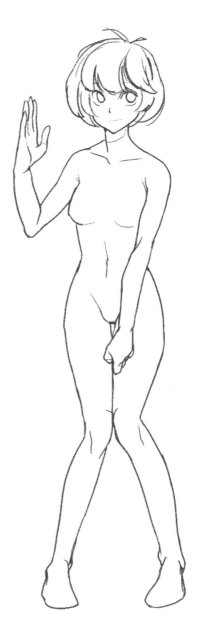

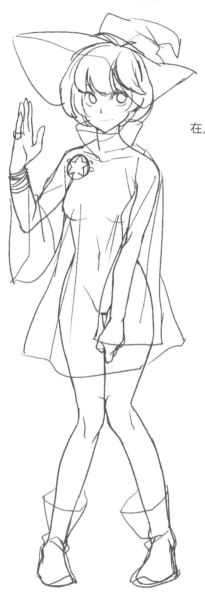

在人體上畫出衣服。

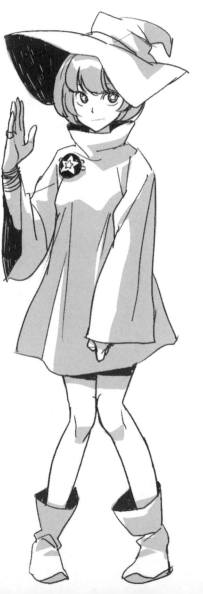

如果衣服比人體大，要留意別讓衣服
貼在人體上。描繪低垂的袖子或在下
擺加陰影，營造出空間感之後，整理
線條並收尾。

Q. 殭屍怎麼畫

畫出和普通人類一樣
的臉部和身體。

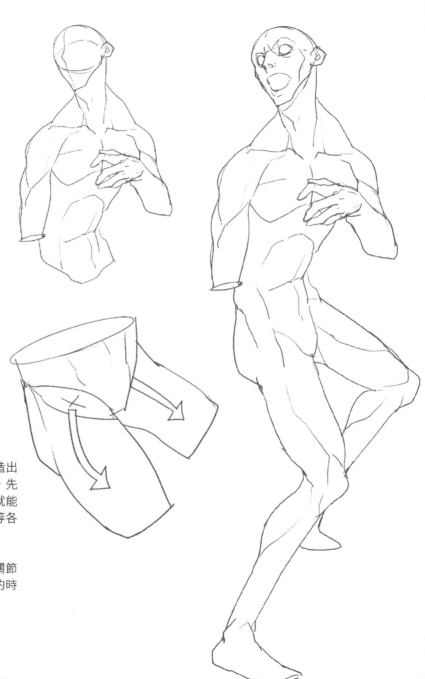

嘴巴稍微張開的話，可以營造出
殭屍的感覺。畫成殭屍之前，先
思考不同角色的個性的話，就能
畫出骨瘦如柴或身材魁梧等等各
式各樣的殭屍。

增添漫畫元素，誇張地彎折關節
或改變人體也可以。畫腿部的時
候要顧及骨盆的透視。

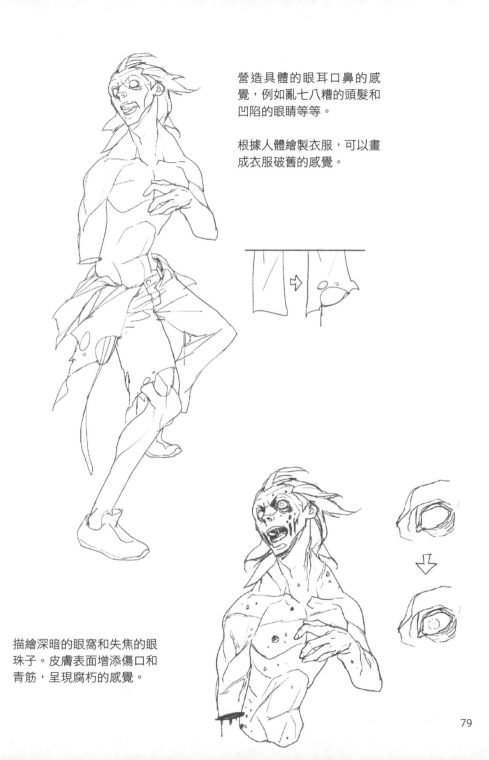

營造具體的眼耳口鼻的感
覺,例如亂七八糟的頭髮和
凹陷的眼睛等等。

根據人體繪製衣服,可以畫
成衣服破舊的感覺。

描繪深暗的眼窩和失焦的眼
珠子。皮膚表面增添傷口和
青筋,呈現腐朽的感覺。

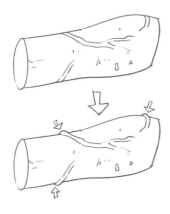

呈現青筋爆出來的立體感。

增加細節的表現，整理線條並收尾。

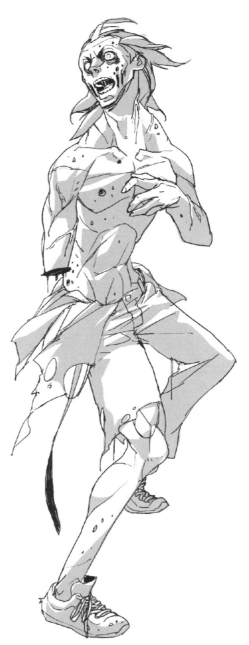

▶ 人體當中最需要注意的部分是上
半身，男性肩膀要畫寬，女性的
腰要往內凹且骨盤拉寬。

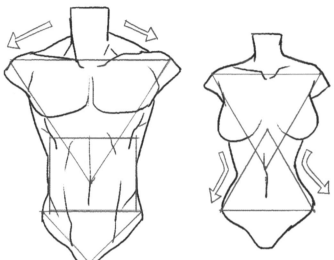

▶ 女殭屍的畫法也是一樣的，畫
出一頭亂髮、失焦的眼睛、青
筋和傷口等即可。

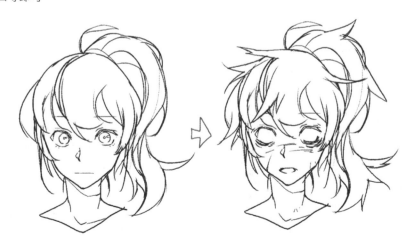

Q. 起風的時候衣服皺褶會發生什麼變化

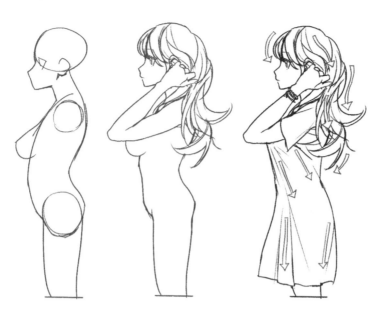

在沒有風力影響的時候，衣服的走勢會因為重力而沿著人體往下走。

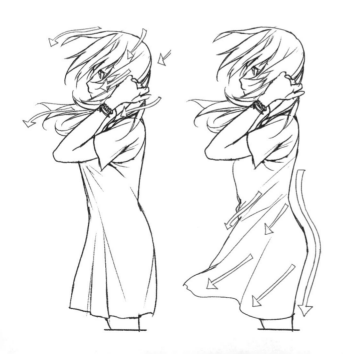

受到後方吹來的風影響，長髮朝臉部飛揚，露出後腦勺的輪廓。此時要用弧線來畫，看起來才自然。

接著，洋裝下擺往前飄，露出迎風的背面人體輪廓。

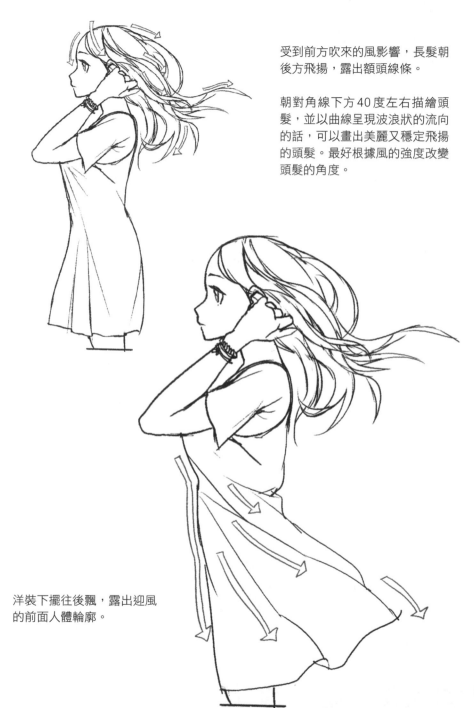

受到前方吹來的風影響，長髮朝後方飛揚，露出額頭線條。

朝對角線下方40度左右描繪頭髮，並以曲線呈現波浪狀的流向的話，可以畫出美麗又穩定飛揚的頭髮。最好根據風的強度改變頭髮的角度。

洋裝下擺往後飄，露出迎風的前面人體輪廓。

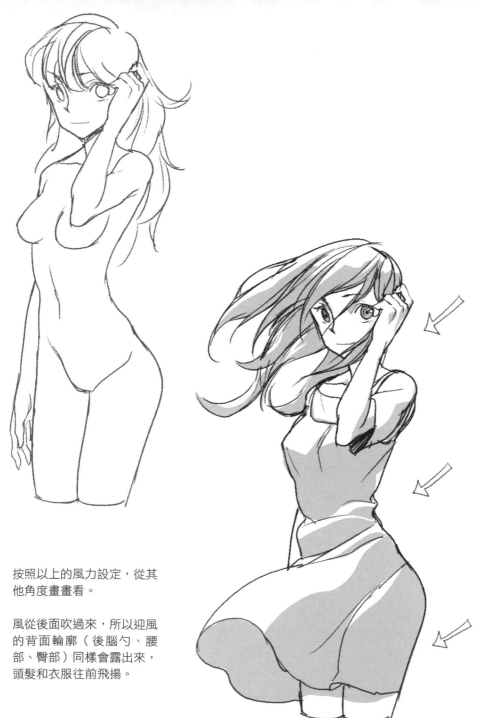

按照以上的風力設定,從其他角度畫畫看。

風從後面吹過來,所以迎風的背面輪廓(後腦勺、腰部、臀部)同樣會露出來,頭髮和衣服往前飛揚。

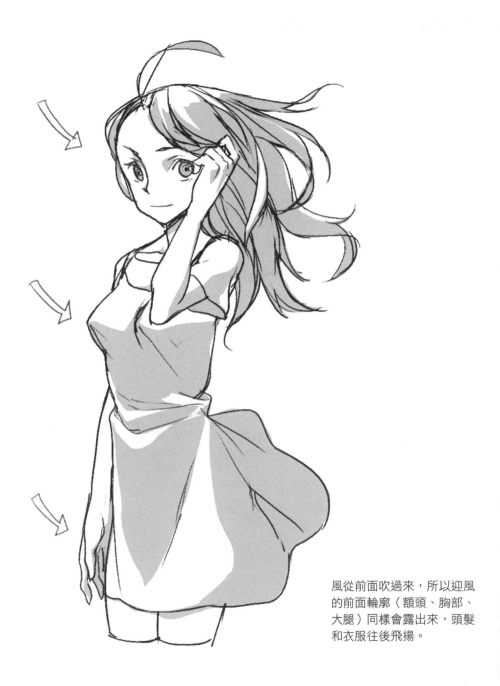

風從前面吹過來，所以迎風的前面輪廓（額頭、胸部、大腿）同樣會露出來，頭髮和衣服往後飛揚。

Q. 眼睛、鼻子、嘴巴要怎麼畫

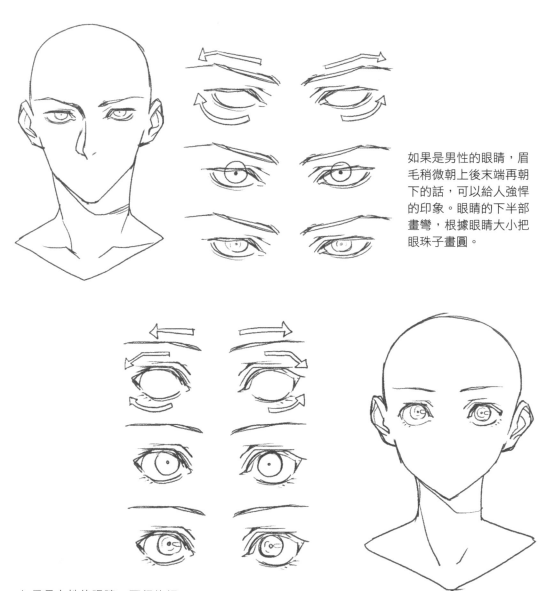

如果是男性的眼睛，眉毛稍微朝上後末端再朝下的話，可以給人強悍的印象。眼睛的下半部畫彎，根據眼睛大小把眼珠子畫圓。

如果是女性的眼睛，平行的細眉毛會給人柔弱的印象。眼睛的上半部畫彎，根據眼睛大小把眼珠子畫圓。

以臉的中心線為基準描繪鼻樑，接著稍微向下畫出鼻孔。

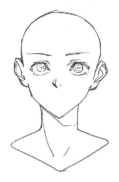

稍微畫出鼻樑即可，鼻孔不用畫得太大。

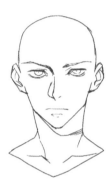

在鼻子底下空出人中的長度，朝左右畫出嘴巴線條。

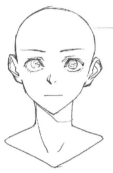

女性的嘴巴寬度建議畫得比男性的短一點，有時也可以替嘴唇加上厚度。

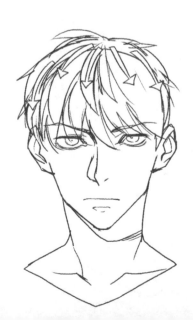 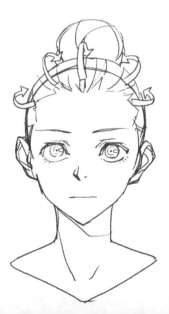

根據風格營造頭髮的流向，建議畫在比髮際線高一點的地方。

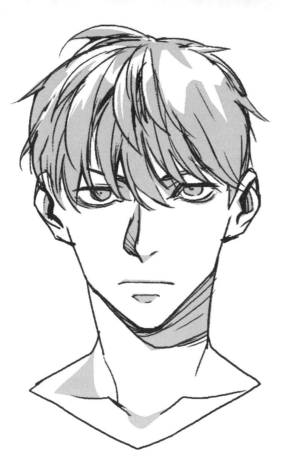

男性的臉比女性長一點、大一點，眼睛則比女性修長，突顯特徵後收尾。

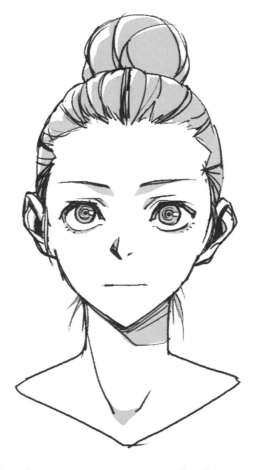

將女性的臉型、眼睛等整體都畫得圓圓的，營造比男性更柔和的感覺，突顯女性特徵後收尾。

Secret character drawing

▶ 短髮也會受到風勢的影響。
雖然飄揚的方向不明顯，但
還是要按照風向露出後腦勺
或額頭線條。

▶ 為了讓眼睛、鼻子、嘴巴看起
來四平八穩，最好熟知不同臉
部方向的中心線在哪，一邊保
持左右對稱一邊畫。

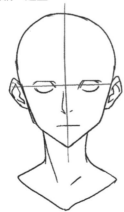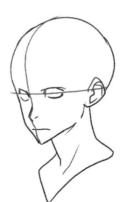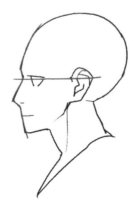

Q. 跳躍姿勢要怎麼畫

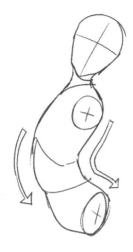

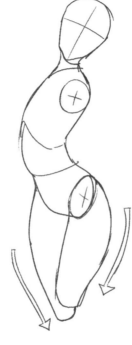

先畫出上半身,再彎折腰部的話,就能呈現動態的模樣。

根據骨盆的位置描繪大腿,聚攏膝蓋,藉此營造女人味。

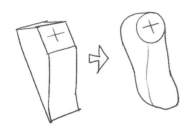

兩隻小腿往左右打開,露出腳背,呈現腳沒有碰到地板的姿勢。

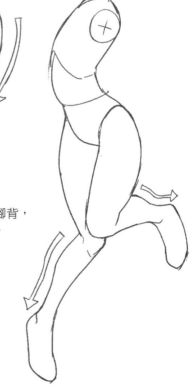

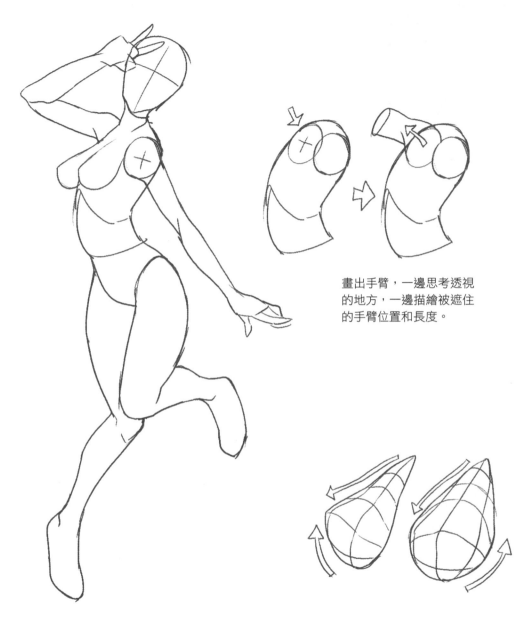

畫出手臂，一邊思考透視
的地方，一邊描繪被遮住
的手臂位置和長度。

以上半身的中心線為基準，
描繪立體的胸部線條。

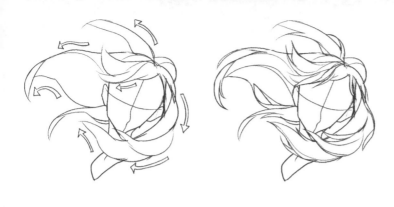

因為跳躍的關係，長髮會飄
起來，所以先畫出一大團頭
髮再加上流向。

在這一大團頭髮上詳細描繪
髮絲。

根據人體畫出衣服，一邊思
考衣服會飄揚的地方，一邊
製造衣服的飄動走勢。

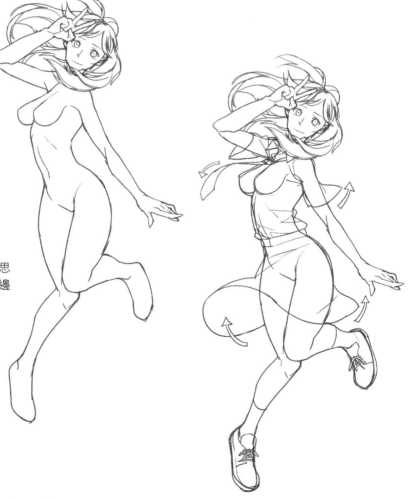

Secret character drawing

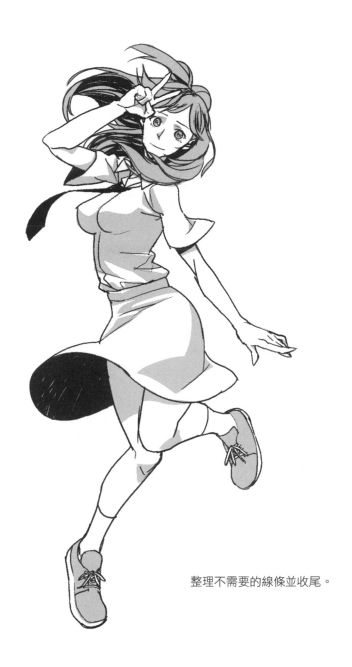

整理不需要的線條並收尾。

Q. 張嘴的側面要怎麼畫

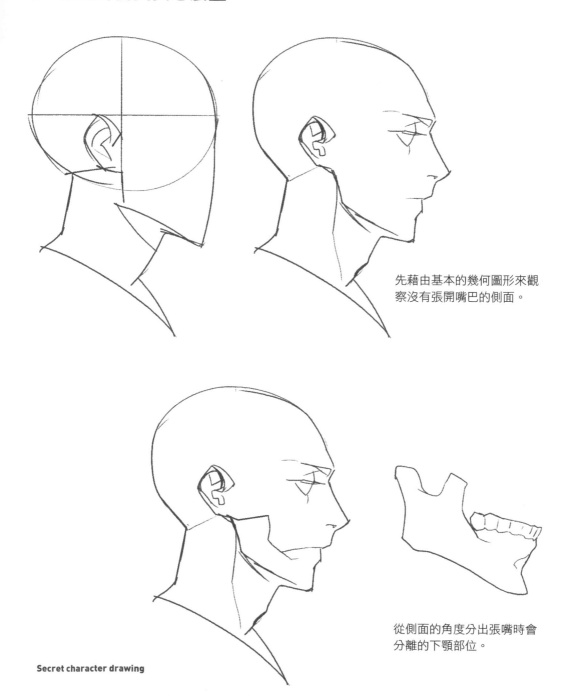

先藉由基本的幾何圖形來觀察沒有張開嘴巴的側面。

從側面的角度分出張嘴時會分離的下顎部位。

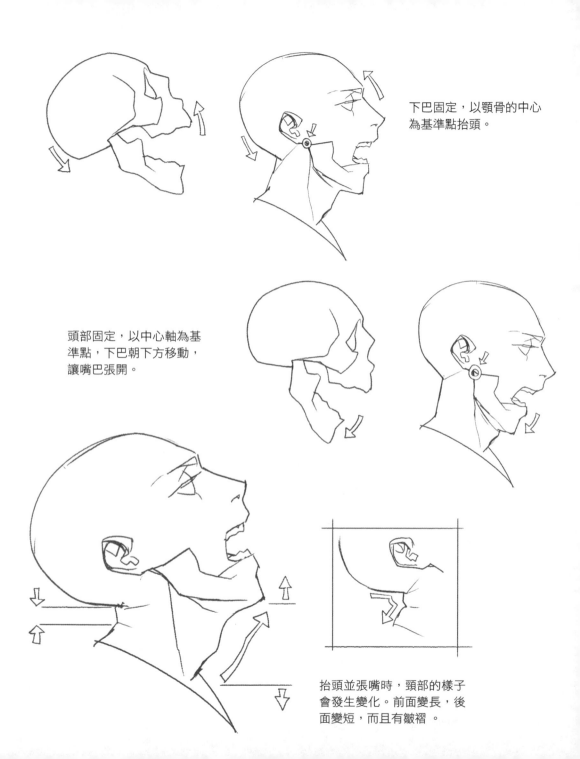

下巴固定，以顎骨的中心
為基準點抬頭。

頭部固定，以中心軸為基
準點，下巴朝下方移動，
讓嘴巴張開。

抬頭並張嘴時，頸部的樣子
會發生變化。前面變長，後
面變短，而且有皺褶。

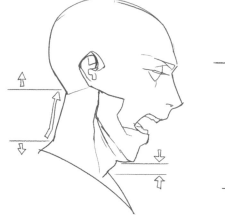

低頭並張嘴時，則是反過來的。頸部的後面變長，前面變短，出現下巴肉。

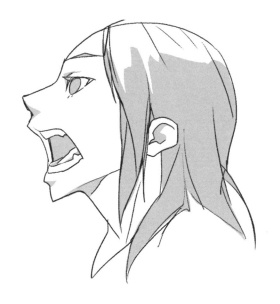
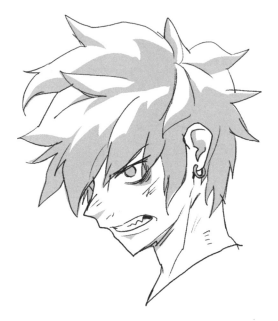

按照漫畫風格，畫得誇張一點也沒關係，之後整理線條並收尾。

▶ 跳躍的姿勢百百種，如果能製
造出重點元素的飄動走勢，就
可以呈現出懸空的感覺。

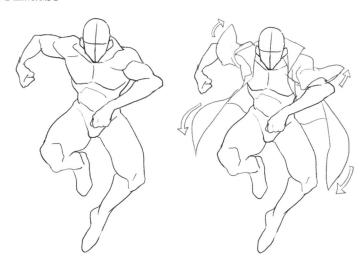

▶ 描繪的時候，考慮到張嘴時嘴
角的變化，就可以表達出角色
的氛圍和情況。

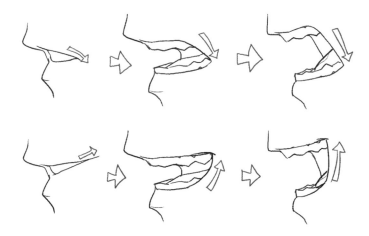

Q. 不會畫人體側面

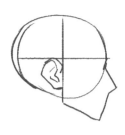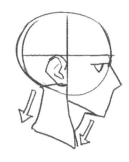

先畫出大概的側面臉部，頸部不要用直線來畫，而是要利用斜線畫得斜一點。

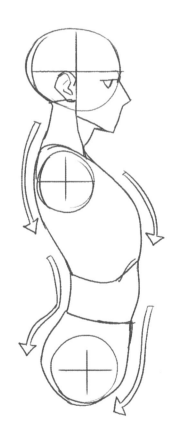

描繪胸部往外隆起，背部往腰部彎進去的走勢。

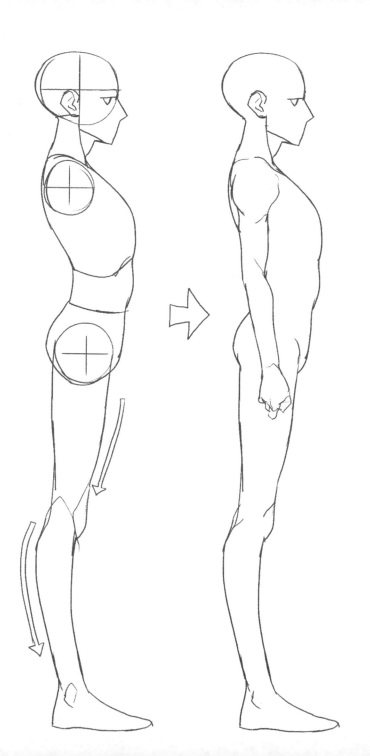

先畫腳，再畫手臂。畫這兩
個部位的時候，也要避免使
用看起來很僵硬的直線，要
呈現出線條柔順的感覺。

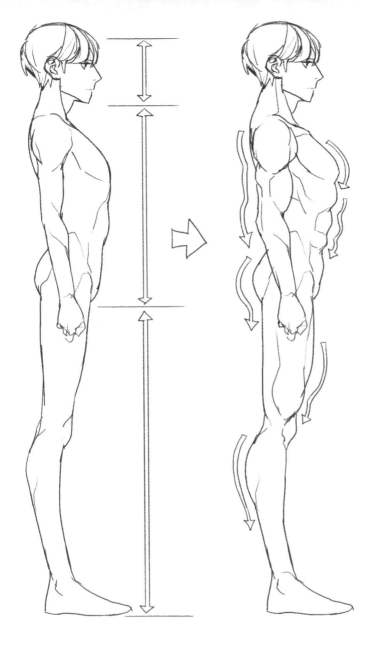

從整體比例來看，下半身
要畫得比上半身長。

如果是畫肌肉發達的角色
側面，要生動地描繪肌肉
的體積和輪廓。

根據人體加上衣服。

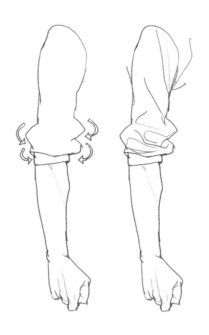

先畫出手臂上凹凸不平的衣服皺褶的輪廓線條，之後再在輪廓範圍裡加上皺褶。

整理線條並收尾。

Q. 頭髮根據不同的構圖改變時，不知如何是好

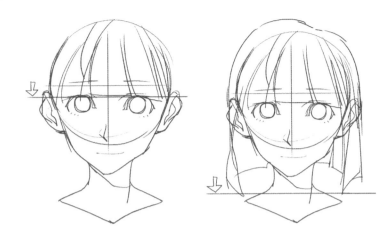

要透過頭髮的長度或體積的走勢等等來熟悉想畫的髮型。先畫出瀏海再確認長度，並且事先想好頭髮的長度要畫到哪裡。

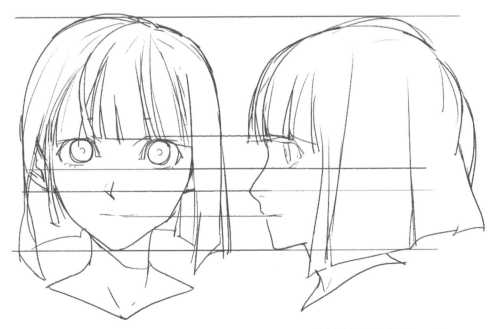

一邊想像側面的樣子，一邊修改，這樣就可以知道整個髮型的樣子了。

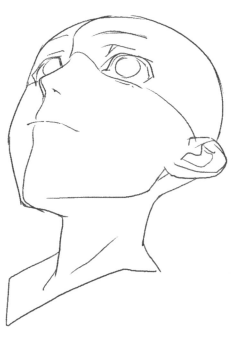

畫畫看其他角度的臉。

一邊思考彷彿包覆住額頭的
瀏海和事先想好的長度、體
積感,一邊做調整。

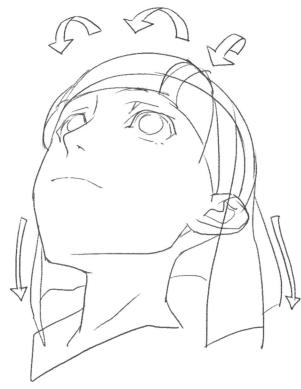

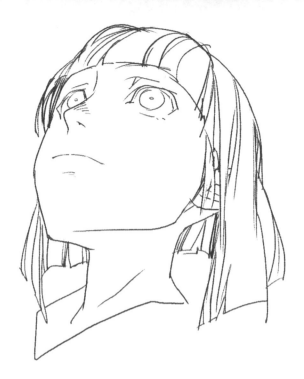

把原本一大片的頭髮面積細分之後，
加上頭髮的細節。

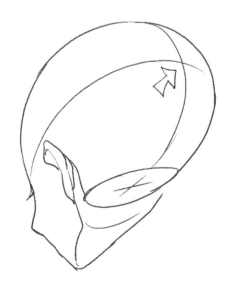

必須根據臉部的十字線來畫頭髮，
才會產生立體感和效果。

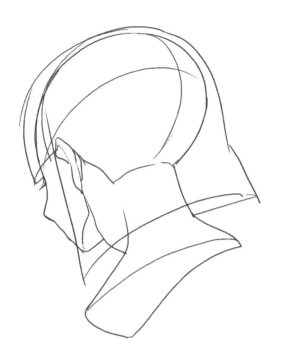

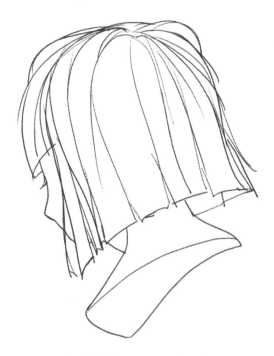

根據臉部角度，先畫出一大團的頭髮部位，接著再慢慢加上細節。

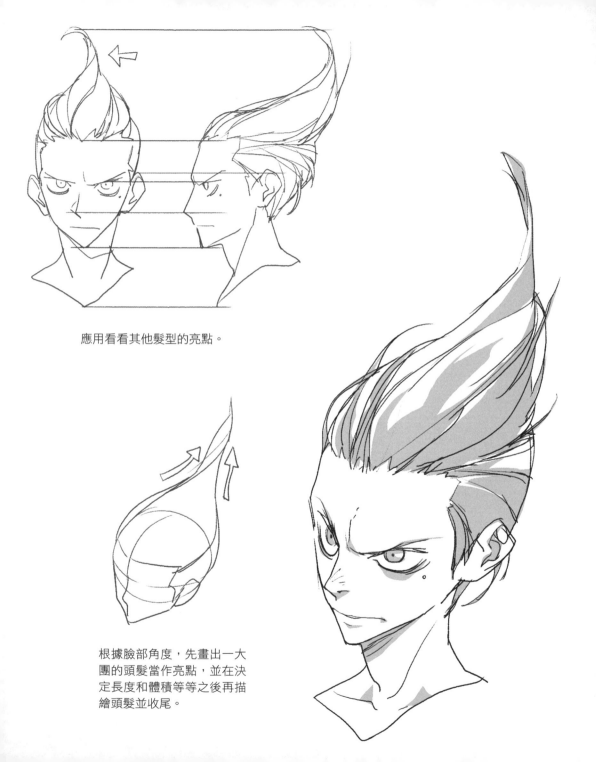

應用看看其他髮型的亮點。

根據臉部角度，先畫出一大
團的頭髮當作亮點，並在決
定長度和體積等等之後再描
繪頭髮並收尾。

▶ 畫女性角色時要強調並誇飾重
點部位。靈活地描繪腰部、臀
部和胸部的話，可以彰顯女人
味。整體而言，女性的曲線比
男性的更纖細柔和一點。

▶ 把頭髮視為一個大區塊的話，
無論從什麼角度畫，都可以輕
鬆地描繪髮型。不過，要考慮
到先前提及的髮型亮點、長度
和體積感。

Episode 013

Q. 想增添頭髮的彎度

頭髮彎度
×
腳　　型

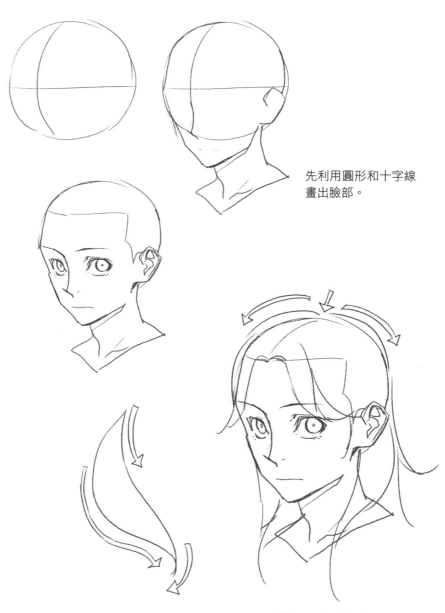

先利用圓形和十字線
畫出臉部。

根據頭頂的大小描繪整體
的頭髮，接著利用曲線畫
出一個大區塊。

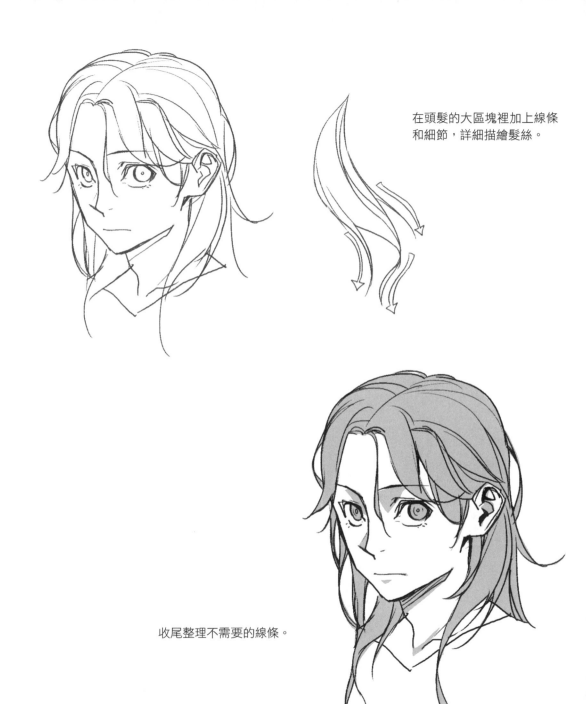

在頭髮的大區塊裡加上線條和細節，詳細描繪髮絲。

收尾整理不需要的線條。

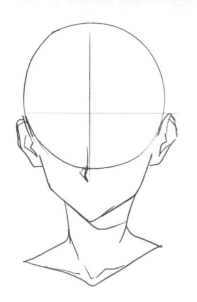
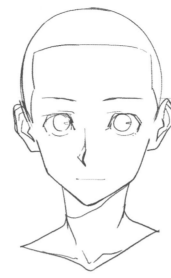

描繪其他角度的臉，應用看看
頭髮的畫法。

頭髮有各種彎度，先按照剛才
的畫法確定想畫的髮型的頭髮
區塊，利用曲線呈現頭髮的彎
度，再增加細節。

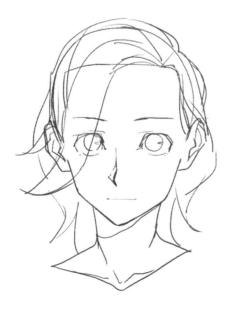
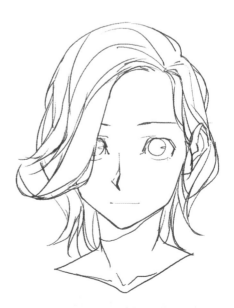

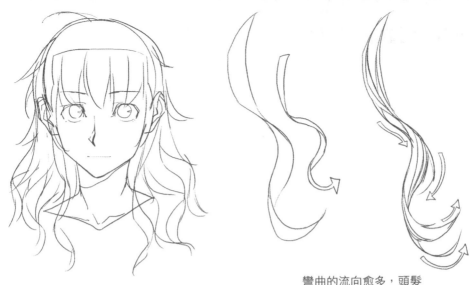

彎曲的流向愈多，頭髮
看起來愈彎。

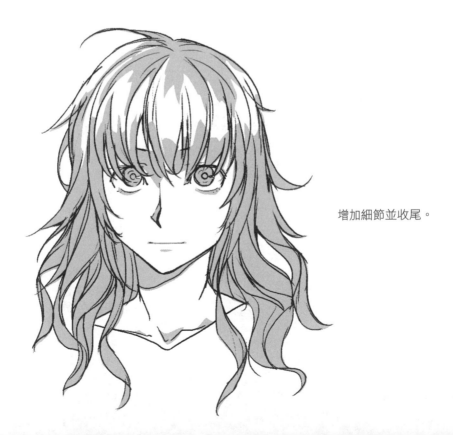

增加細節並收尾。

Q. 想知道不同腳型的畫法

為了畫各種角度的腳，先簡化腳的外觀，並思考要露出的那一面。

從正面看過去的時候，大拇指那邊的踝關節要畫在高一點的位置上。

 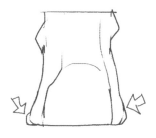

如果是畫從後面看過去的腳，畫出一點點的大拇指和小拇指即可。

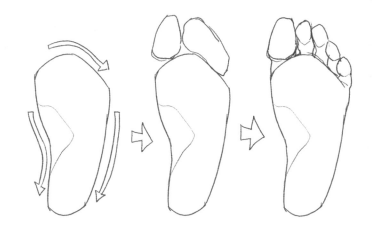

前腳掌比後腳底寬，腳趾分
成大拇指和其餘四隻腳趾為
一體的區塊。

粗略地畫出整個基本腳型。

描繪輔助線，把要畫腳趾的
地方劃分出來。

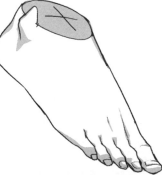

分開關節，仔細描繪腳趾，
並整理收尾。

113

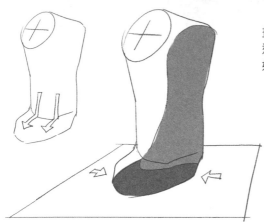

畫墊腳的樣子時，從和腳趾相
連的關節部位開始彎折，掌握
好碰到地面的位置。

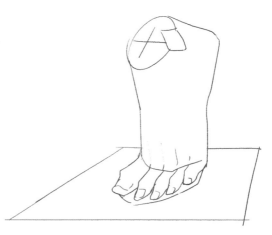

在彎折的那個區塊畫上腳趾，
大拇指最大，小拇指最小。

收尾並整理線條。

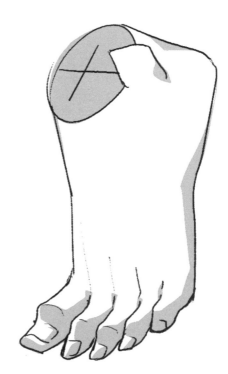

▶ 頭髮的彎度和長度沒有關係，
波浪的形狀取決於頭髮的流向
和彎曲次數。

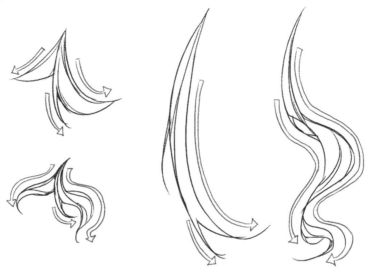

▶ 為了自然地從小腿連到腳踝，
愈下面的小腿畫得愈窄，不要
筆直地往下畫。

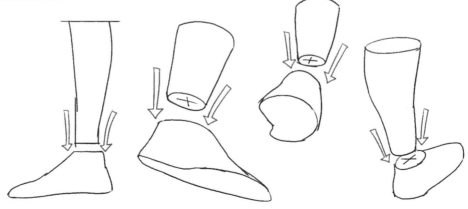

Q. 畫不出跑步的姿勢

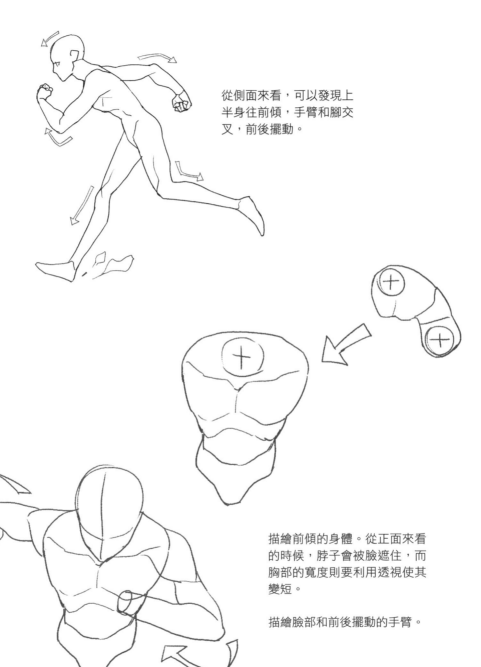

從側面來看，可以發現上半身往前傾，手臂和腳交叉，前後擺動。

描繪前傾的身體。從正面來看的時候，脖子會被臉遮住，而胸部的寬度則要利用透視使其變短。

描繪臉部和前後擺動的手臂。

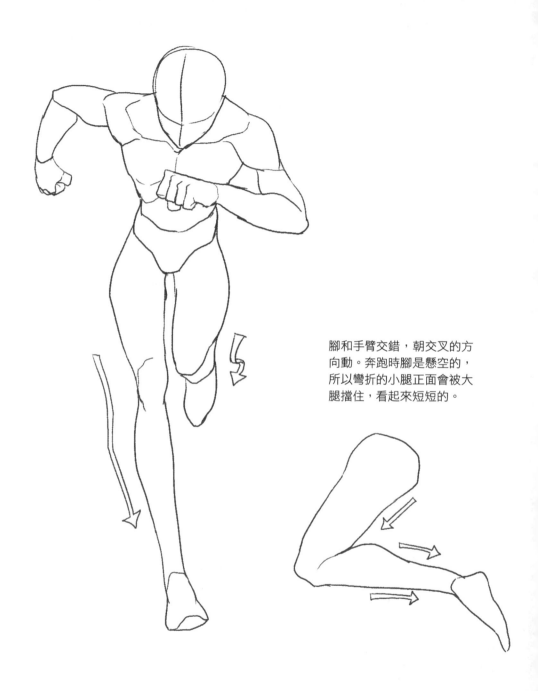

腳和手臂交錯，朝交叉的方向動。奔跑時腳是懸空的，所以彎折的小腿正面會被大腿擋住，看起來短短的。

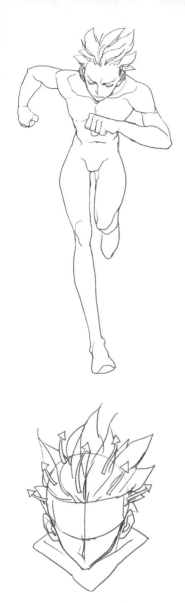

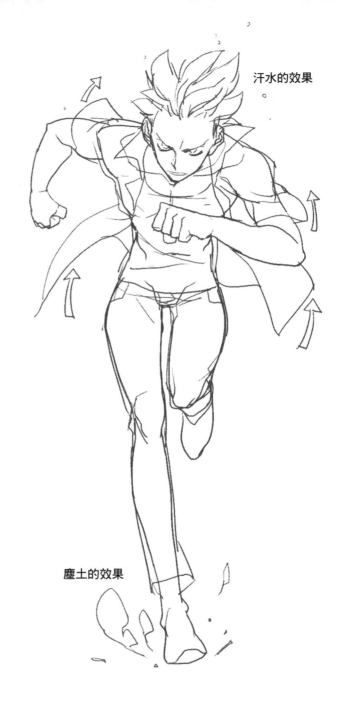

汗水的效果

塵土的效果

描繪臉部，營造頭髮往後飄的流向。

根據呈現出的人體形狀畫上衣服。畫出衣領飄動的樣子，營造被風吹動的感覺。再加上塵土或汗水的話，效果會更好。

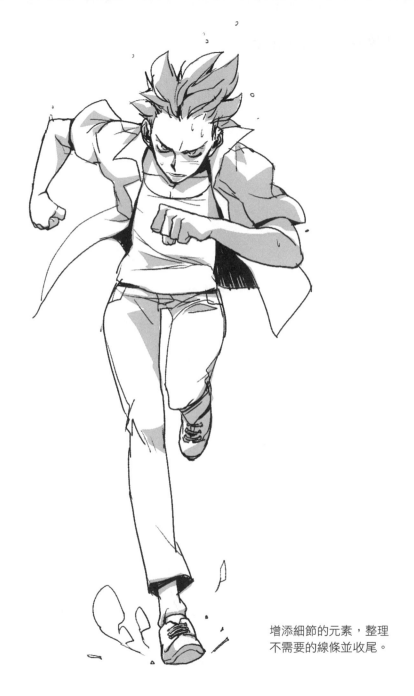

增添細節的元素，整理
不需要的線條並收尾。

Q. 不了解各種人種的臉型

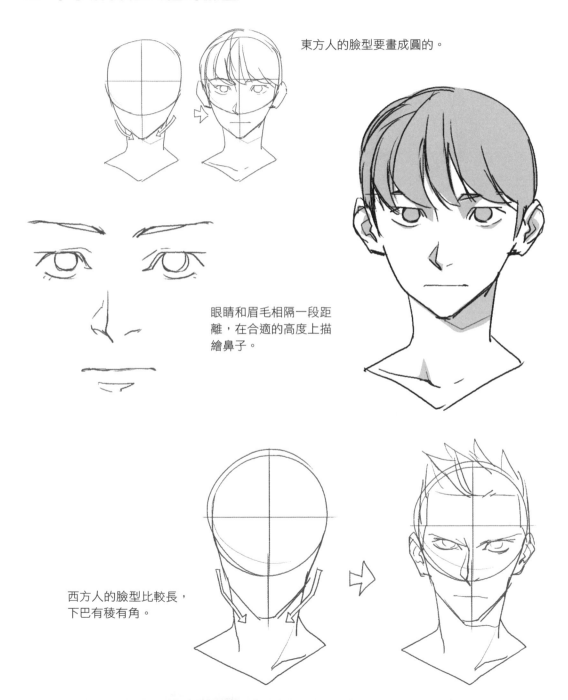

東方人的臉型要畫成圓的。

眼睛和眉毛相隔一段距離,在合適的高度上描繪鼻子。

西方人的臉型比較長,下巴有稜有角。

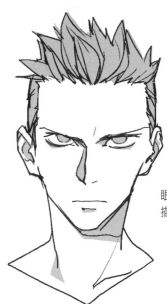

眼睛和眉毛相連，接著
描繪又高又長的鼻子。

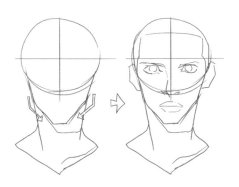

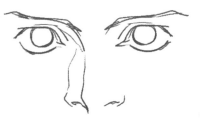

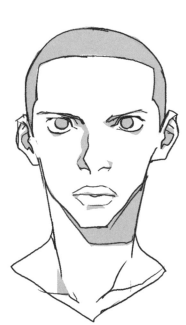

黑人的臉型很立體。

眼型呈圓狀，然後畫出
寬鼻厚唇。

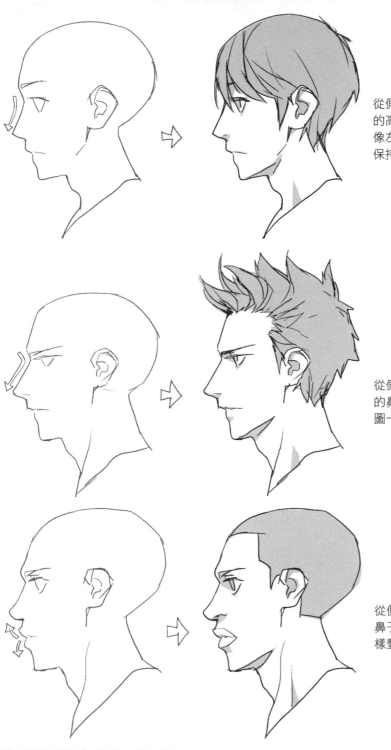

從側面看過去的時候，在合適的高度畫出東方人的鼻子，並像左圖一樣讓眼睛和眉毛之間保持一段距離。

從側面看過去的時候，西方人的鼻子高挺，眼睛和眉毛跟左圖一樣比較接近。

從側面看過去的時候，黑人的鼻子較寬和圓，嘴唇跟左圖一樣豐厚。後腦杓也更為凸出。

▶ 角色朝前方奔跑,所以飄動的
元素要往反方向描繪。

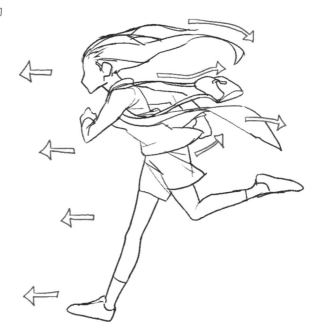

▶ 就算女性角色的臉型一樣,光是利
用不同的眼耳口鼻呈現方式,也能
塑造不同人種的特色。

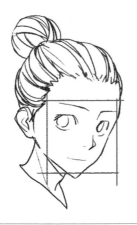 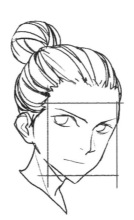 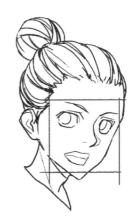

Q. 想畫出好看的中年人角色

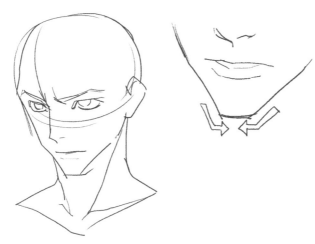

先畫出臉型和有稜有角
的下巴，呈現男人味。

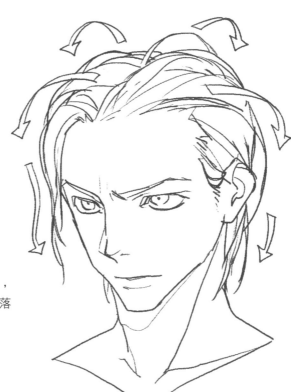

頭髮從額頭線條往後畫，
露出整張臉來，呈現俐落
的風格。

Secret character drawing

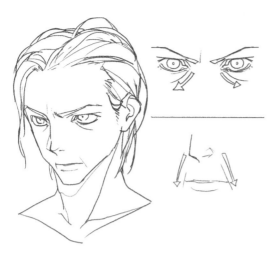

畫出眼底和嘴巴周圍的
皺紋線條。

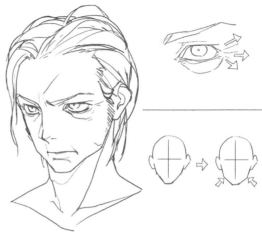

如果想畫更有中年人的感覺的皺紋，
增加又粗又清楚的線條即可。

臉型畫得更有稜有角一點比較好。

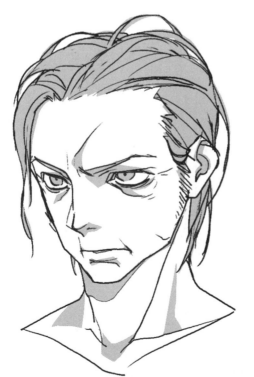

結束臉部的描繪。皺紋愈長
或愈多的話，角色年紀看起
來愈大。

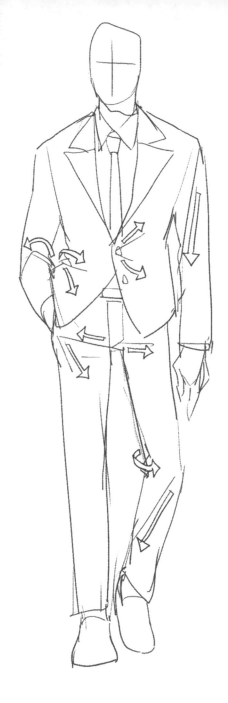

如果要描繪全身的話，先增添事先想好的參考服裝的細節，畫出衣服的皺褶，塑造大概的整體感覺。

分階段在整體粗略畫出來的元素上增添細節，提升畫作的品質。

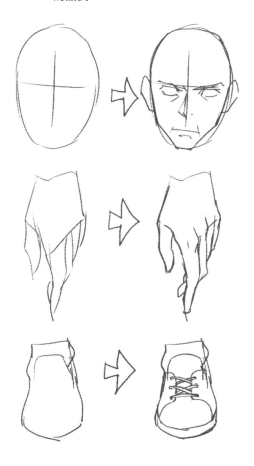

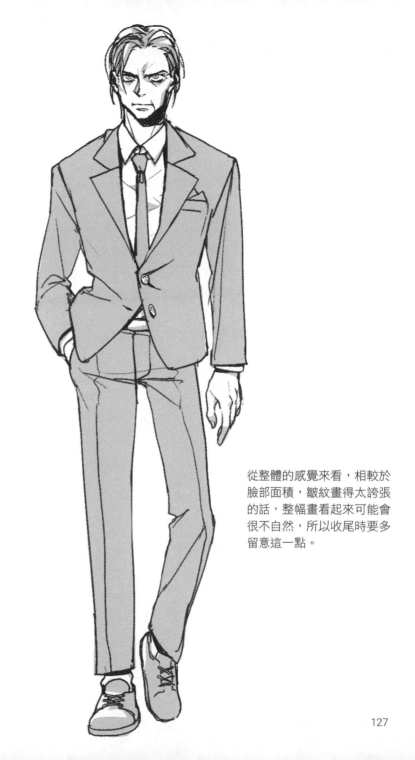

從整體的感覺來看，相較於臉部面積，皺紋畫得太誇張的話，整幅畫看起來可能會很不自然，所以收尾時要多留意這一點。

Q. 想知道如何呈現不同角色的特色

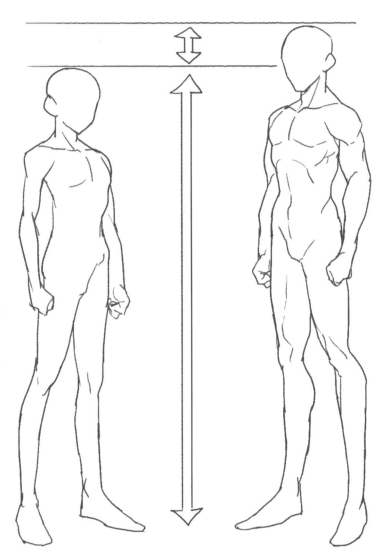

首先,我們需要整體看起來
有差距的人體。

描繪時可以賦予人體不同的
變化,像是高矮或胖瘦。

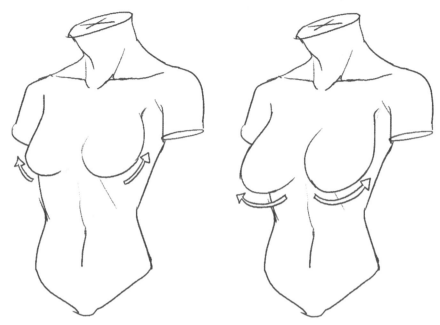

女性角色也可以透過胸部的
大小來表現特色。

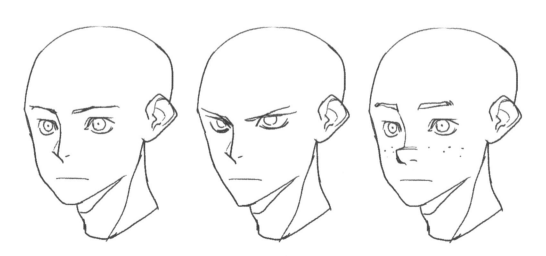

利用眼睛、鼻子、嘴巴和
臉型的差異,塑造不一樣
的角色。

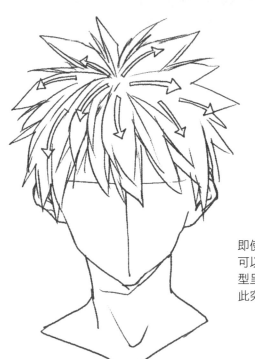

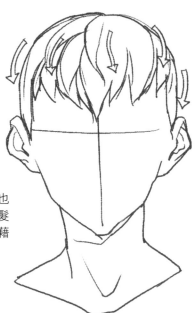

即使臉型一樣，我們也可以透過各式各樣的髮型呈現角色的特色，藉此突顯性格。

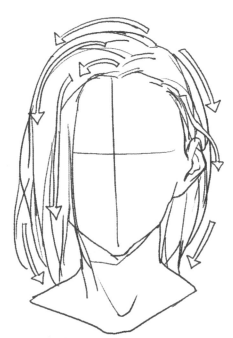

我們可以用短髮、長髮或捲髮等等各種髮型區分角色。

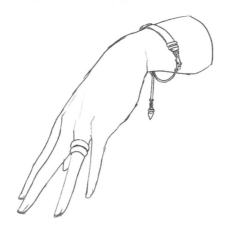

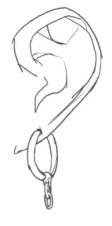

飾品也可以讓角色更亮眼，但是飾品的體積太小了，無法呈現角色的整體性格，所以當作亮點來用。

一邊回想腦海裡設想的角色性格，一邊從大到小給局部增添細節，表現性格。

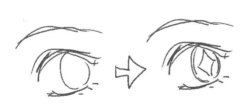

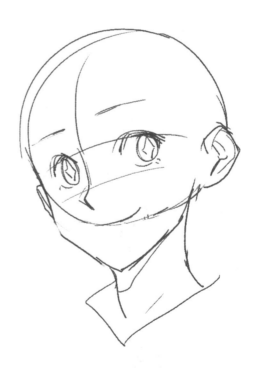

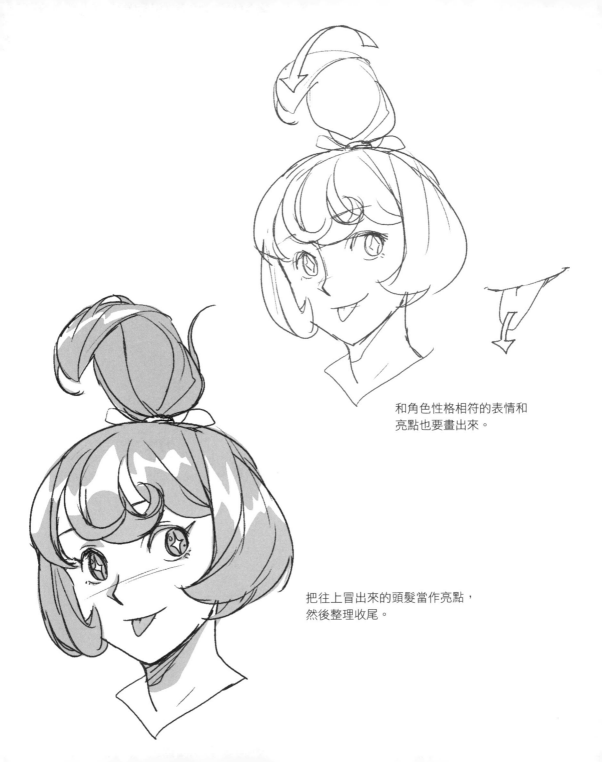

和角色性格相符的表情和
亮點也要畫出來。

把往上冒出來的頭髮當作亮點，
然後整理收尾。

▶ 用同樣的方法替女性角色增添皺
紋的話,也可以呈現出中年婦女
的感覺。根據皺紋長度和臉型差
異,看起來可能會像老人,適當
地利用這些特點即可。

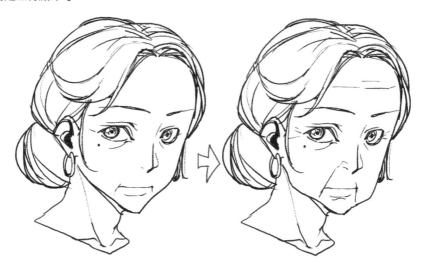

▶ 就像幾何圖形的外觀看起來都
不一樣,改變占比最大或露出
最多的部分才能突顯個性,和
其他角色做出差異性。

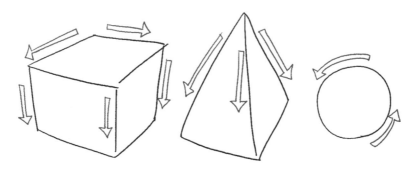

托 腮
x
向 前 伸
的 手

Q. 想知道怎麼畫托腮的樣子

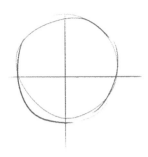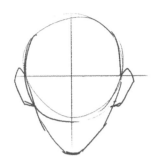

雖然我們要畫托腮的姿
勢,但是先畫的部位不
是手而是臉。

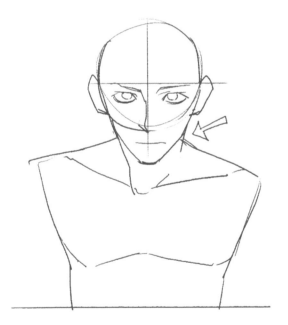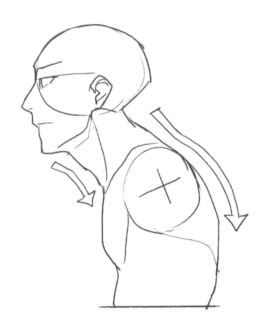

從側面來看的話,背部是
彎著的,所以正面的頸部
看起來較短。

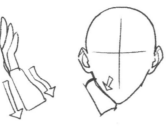

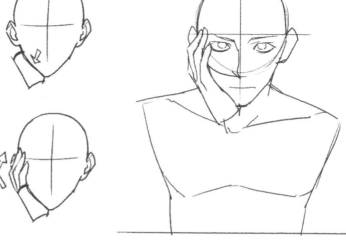

根據臉部線條把手掌貼在
下巴上,先畫手掌再依序
畫出手指。

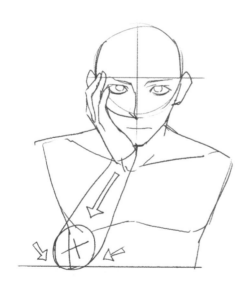

從手腕到倚靠的手肘為止都是傾
斜的。

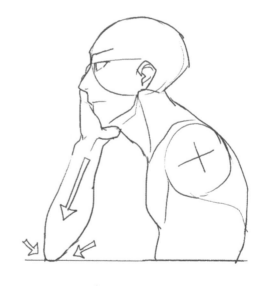

從側面來看也不是垂直的,而是
以有點靠前的角度描繪手肘。

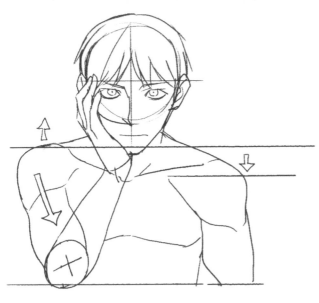

從肩膀開始畫手臂一直畫
到手肘，托腮的那隻手臂
的肩膀稍微往上。

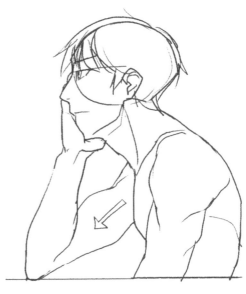

描繪側面的手臂時，也是從
肩膀連到手肘就可以了。

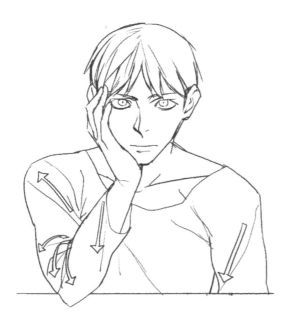

根據人體畫出衣服，彎折的
手臂部分會產生特別多的衣
服皺褶，所以這個部分要多
加用心繪製。此時的皺褶也
不是直線的，要根據人體用
曲線來描繪。

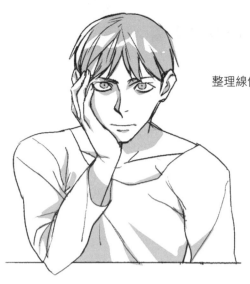

整理線條並收尾。

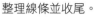

即便手的外觀不一樣,只要從碰到下巴的部分開始畫,就可以呈現平穩的畫面。

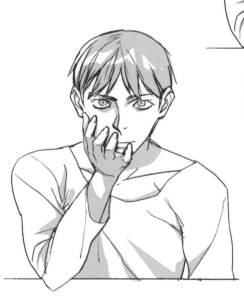

即使是同一個姿勢,只要改變手的外觀,就可以表現出角色的心理狀態,並根據情況呈現感覺。

Q. 想知道手或手臂往前伸的時候怎麼畫

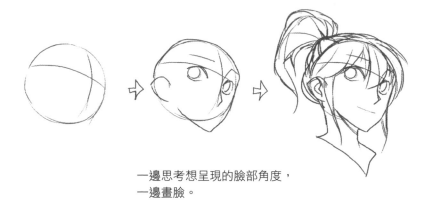

一邊思考想呈現的臉部角度，
一邊畫臉。

上半身轉到可以看見伸出來的那
隻手的位置，一邊思考正面的中
心線，一邊根據半側面的中心線
描繪立體的上半身。畫女性時，
要畫出胸部的輪廓。

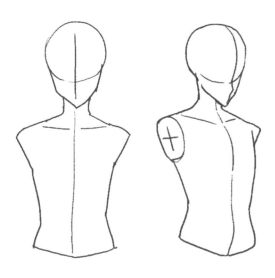

 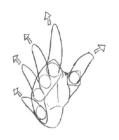

從手掌到手指，依序畫出伸出來的手。此時大拇指的方向和其他手指不一樣。

因為透視的關係，手指要畫得短一點，當作是傾斜的圓柱就可以了。

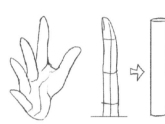

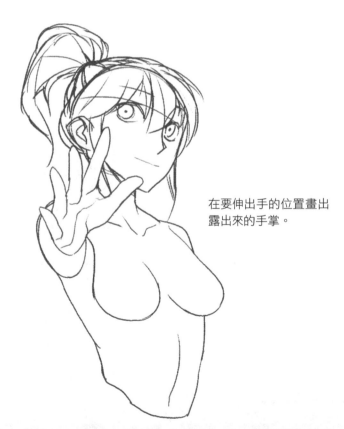

在要伸出手的位置畫出露出來的手掌。

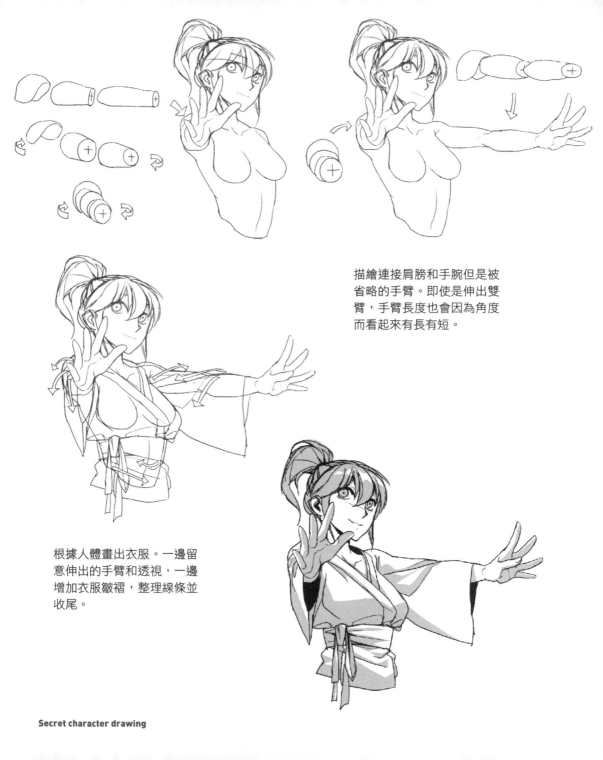

描繪連接肩膀和手腕但是被
省略的手臂。即使是伸出雙
臂，手臂長度也會因為角度
而看起來有長有短。

根據人體畫出衣服。一邊留
意伸出的手臂和透視，一邊
增加衣服皺褶，整理線條並
收尾。

▶ 歪頭的話，手掌會擠壓到臉
上的肉，這時只要把眼睛和
嘴角往上提就可以了。

▶ 朝畫面正面伸出的手會變大，
而且要使用透視自然地營造出
接近畫面的感覺。

Q. 炸毛髮型要怎麼畫

炸毛髮型
X
水中角色

利用圓形描繪臉部。在畫
頭髮之前,先大概整理一
下線條,突顯頭形。

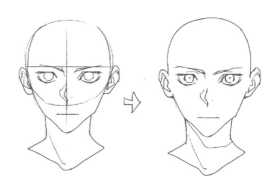

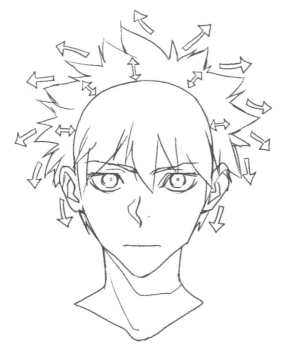

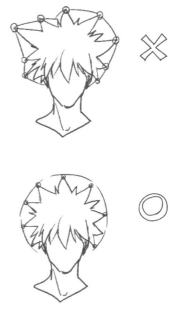

描繪炸毛髮型的時候,頭髮要伸
展開來,和頭形線條相隔一段距
離,並根據頭髮流向描繪頭髮的
末端,避免高低不一。

為了避免生硬的感覺，描繪頭髮的時候，曲線比直線更能柔順地調整髮絲的粗細。

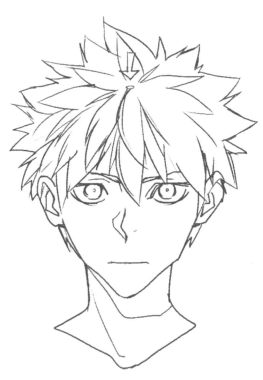

以髮型輪廓裡的基準點為中心，描繪往外伸展的頭髮。

整理線條並收尾。

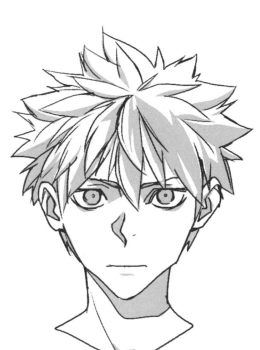

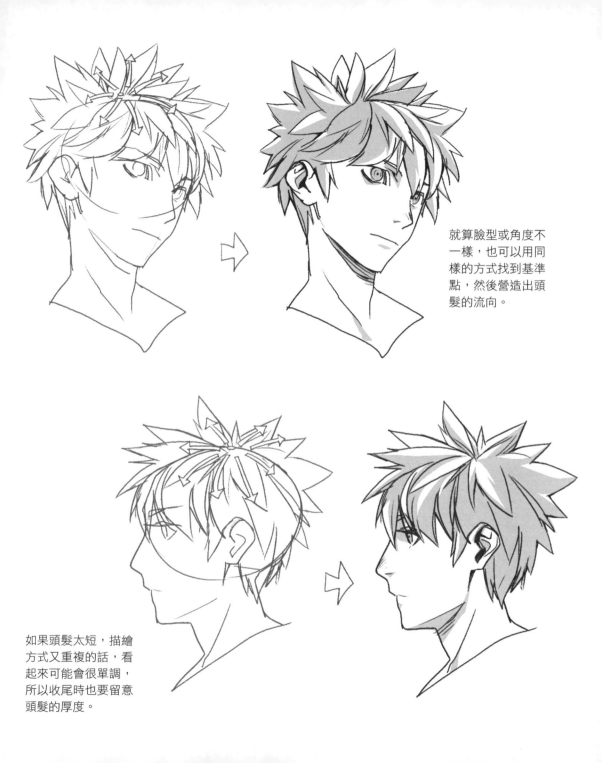

就算臉型或角度不
一樣，也可以用同
樣的方式找到基準
點，然後營造出頭
髮的流向。

如果頭髮太短，描繪
方式又重複的話，看
起來可能會很單調，
所以收尾時也要留意
頭髮的厚度。

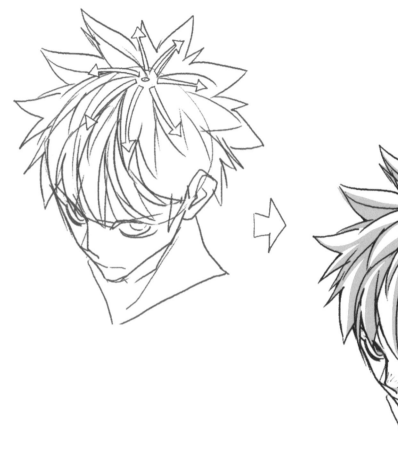

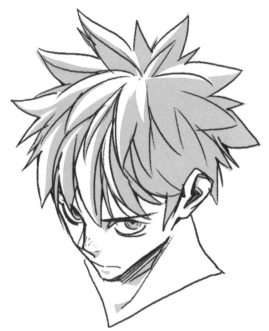

描繪頭髮時，基準點最好設在頭部中心的附近或頭頂，從基準點往四面八方畫出頭髮。這時最好考慮到頭形像一顆圓球，並一邊確定頭髮的流向。

Q. 水中的角色要怎麼畫

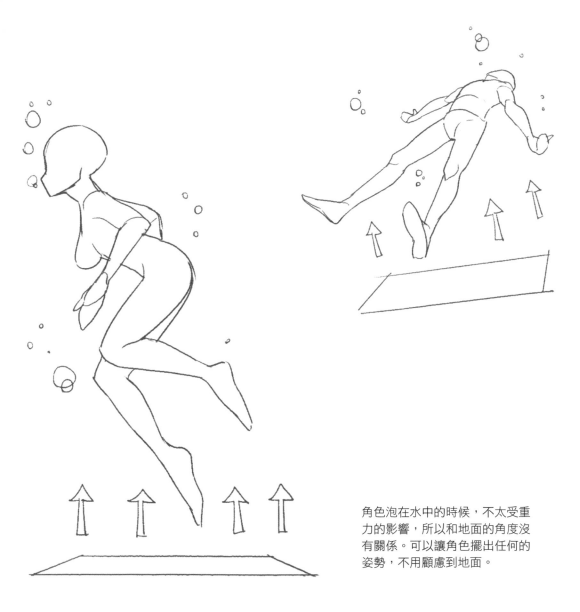

角色泡在水中的時候，不太受重力的影響，所以和地面的角度沒有關係。可以讓角色擺出任何的姿勢，不用顧慮到地面。

如同左圖從上面往下看的側面，角色呈現駝背的姿勢，脖子被擋住看不到，胸部的部分變短了。之後畫上下半身的大腿，而且為了呈現自然的感覺，最好塑造出角度，膝蓋不要畫在一樣的位置上。

腳部的角度也要不一樣，露出腳背，給人懸空的感覺。之後再畫上手臂，確定整體姿勢。

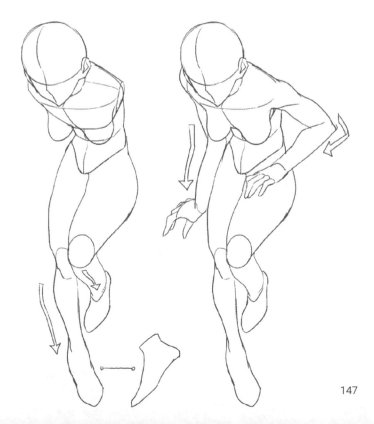

147

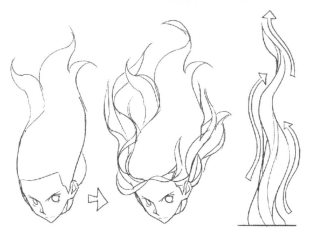

在水中移動時會受到水的阻力，所以頭髮和衣服的飄動方向和移動的方向相反。

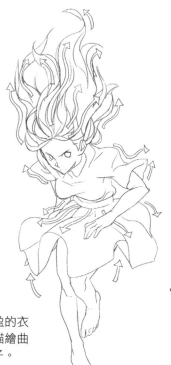

沉重的身體往下沉，輕盈的衣服和頭髮則可以往上方描繪曲線，塑造伸展開來的樣子。

加上氣泡，呈現在水中的感覺並收尾。

▶ 將短翹的頭髮接起來，變
成長曲線的話，也可以畫
出炸毛長髮。

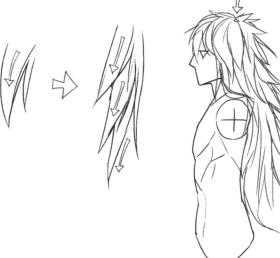

▶ 輕薄的東西泡在水中時，
會軟軟地往上延伸，而不
是一直線的。

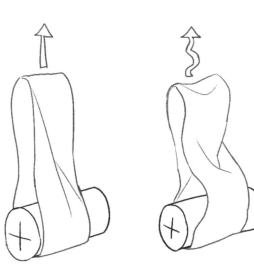

**Episode
0　1　8**

手武姿　　持的勢
武姿　　　器種的
　　×　　度子
多角鼻

Q. 拿武器的姿勢很生硬

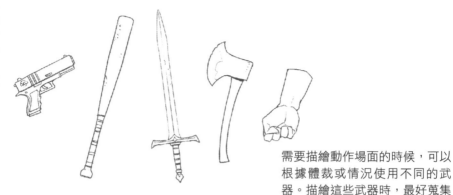

需要描繪動作場面的時候,可以根據體裁或情況使用不同的武器。描繪這些武器時,最好蒐集相關資料再詳細地描繪。

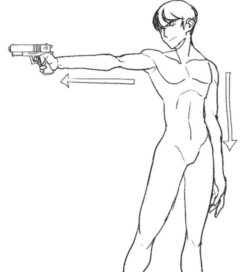

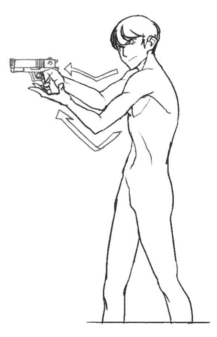

如果是單手舉槍的話,舉槍的那隻手臂伸直,呈現出來的效果便會很好,另一隻手臂則自然地往下放。

如果是使用雙手的話,一隻手握槍,另一隻手托住,且手臂微彎。姿勢看起來會比單手舉槍還要小心謹慎。

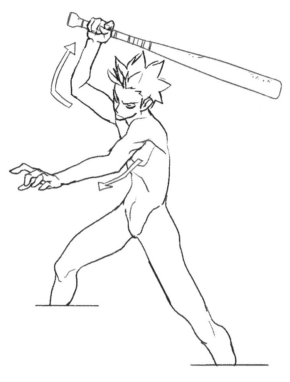

拿棍棒的手最好畫在棍棒的末端。這是揮舞之前的姿勢，所以手臂往上舉。

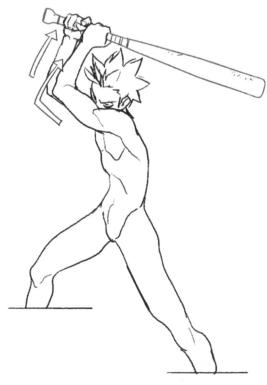

如果是使用雙手的話，將另一隻手畫在握把的剩餘部位。雙手拿武器的姿勢能有效地表現出更大力地揮棒或給予重擊的感覺。

使用短劍時，擺出單手握
劍的姿勢，可以給人一種
輕盈的感覺。

使用長劍時，雖然也可以
單手舉劍，但是雙手握劍
的姿勢更能營造出沉甸甸
的感覺。

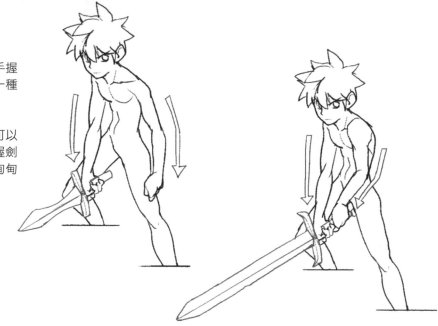

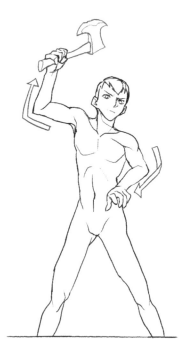

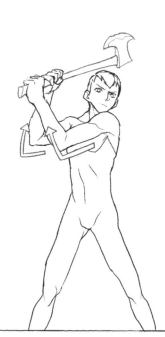

拿斧頭的手朝上往後伸，另一
隻手則是往前伸。

如果是拿著沉重的斧頭或大斧
頭，畫成用雙手舉起的樣子並
彎折兩邊的手臂。

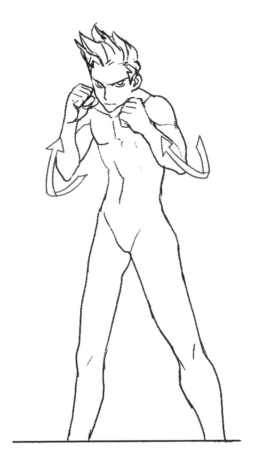

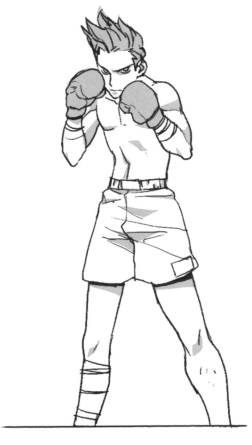

就算沒有武器，也能靠姿
勢來表現角色的職業、情
緒或情況。

根據角色的情況和職業加
上衣服後收尾。

Q. 根據臉部角度而變的鼻子很難畫

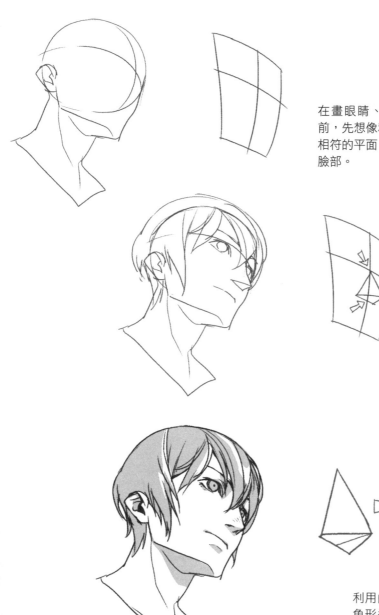

在畫眼睛、鼻子和嘴巴之前，先想像和整張臉的角度相符的平面，再粗略地畫出臉部。

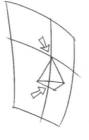

鼻子呈三角形，並根據角度在平面的中心線上放置三角形。

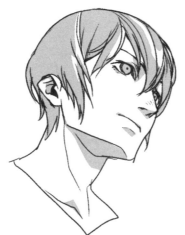

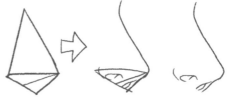

利用曲線，把抓好角度的三角形柔化成鼻子的形狀，並在底部加上兩個洞，描繪出鼻孔。

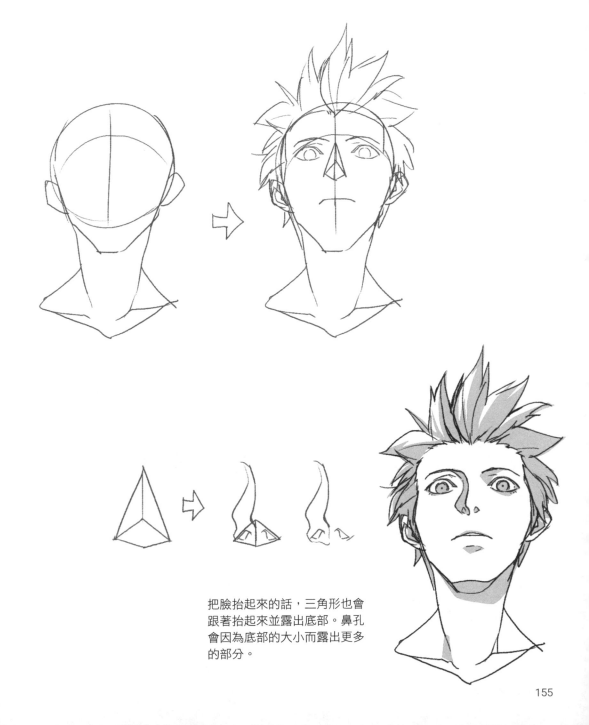

把臉抬起來的話，三角形也會
跟著抬起來並露出底部。鼻孔
會因為底部的大小而露出更多
的部分。

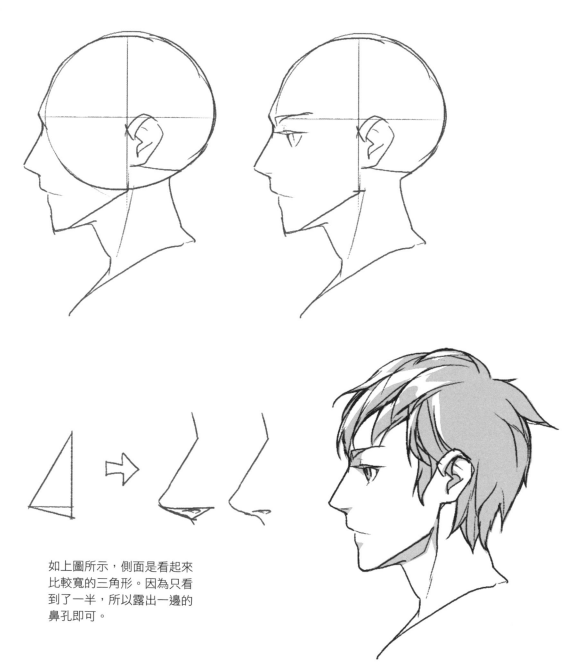

如上圖所示，側面是看起來
比較寬的三角形。因為只看
到了一半，所以露出一邊的
鼻孔即可。

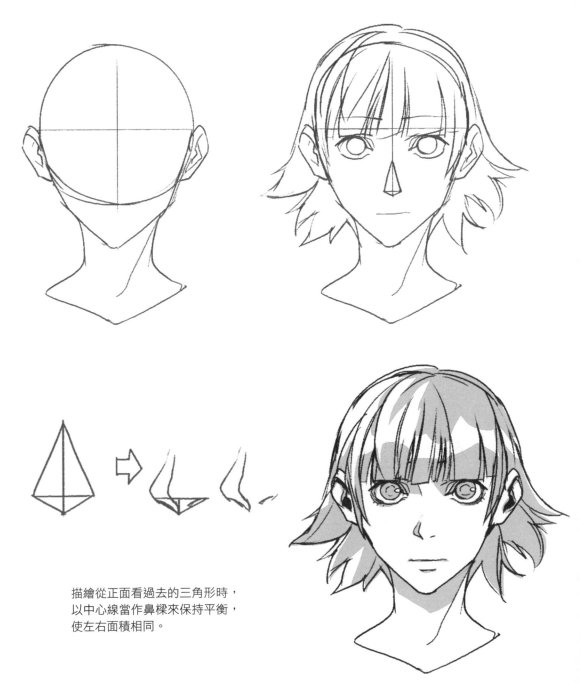

描繪從正面看過去的三角形時，
以中心線當作鼻樑來保持平衡，
使左右面積相同。

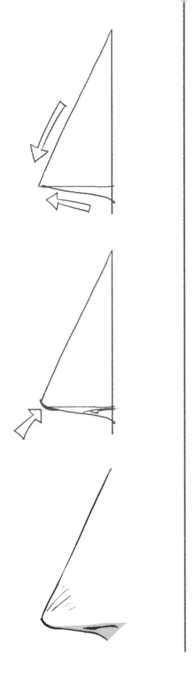

為了區別男女角色，男性的鼻樑要畫長且高，女性的鼻梁則要畫得短且柔和。

柔化鼻頭，看起來才自然。

整理線條並收尾。

▶ 把武器想成好畫的幾何圖形的話，
描繪時會順利一點。
角度發生變化的時候，拿武器的手
也要畫出立體感，才不會很生硬。

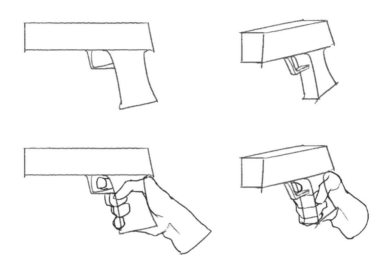

▶ 根據臉部抬高三角形的底面，調整
朝下的角度，這樣就能畫出各種角
色的鼻子。

Q. 頭頂的位置和自然的頭髮怎麼畫

描繪頭髮和營造流向的時候，
要注意到流向來自比頭頂再後
面一點的髮漩。

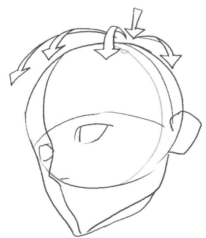

就算是從看不到頭頂的角度來
描繪臉部，也要確認頭頂和髮
漩的位置，並營造流向。即使
髮漩被擋住，也要利用透視來
確認位置。

先畫出一根尖尖的髮梢，
並在周圍或上面增加一樣
的形狀。

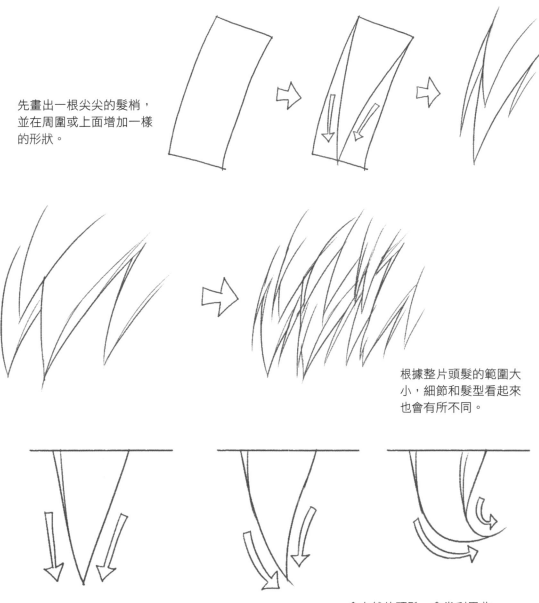

根據整片頭髮的範圍大
小，細節和髮型看起來
也會有所不同。

愈自然的頭髮，愈常利用曲
線把髮梢往上提。向上提的
髮梢愈多，愈像捲髮。

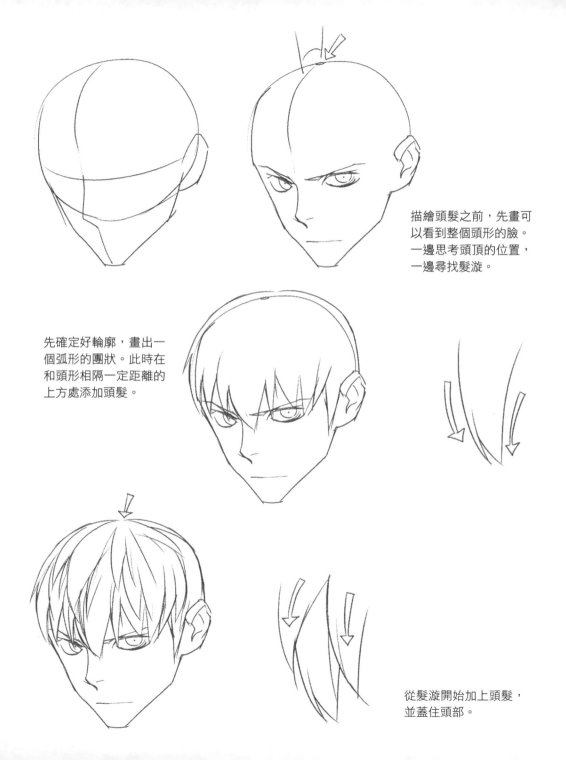

描繪頭髮之前，先畫可以看到整個頭形的臉。一邊思考頭頂的位置，一邊尋找髮漩。

先確定好輪廓，畫出一個弧形的團狀。此時在和頭形相隔一定距離的上方處添加頭髮。

從髮漩開始加上頭髮，並蓋住頭部。

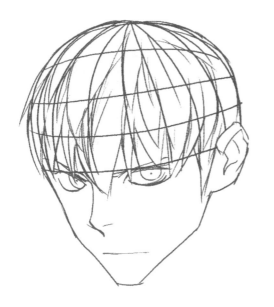

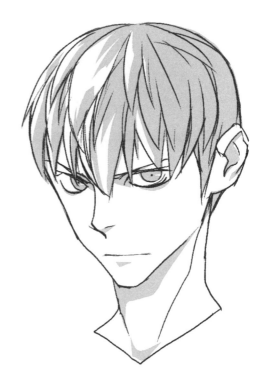

要一邊顧及頭形的立體感,一邊描繪曲線。如果很難想像頭形的立體透視,那麼回想一下地球儀的經緯線,就可以明白要怎麼按照圓形的頭描繪頭髮的曲線了。

Q. 不知道怎麼畫穿在腳上的鞋子

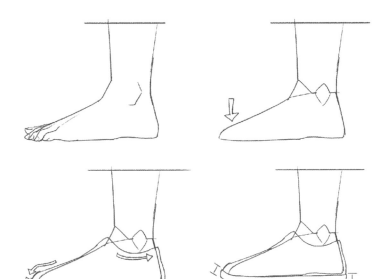

由於現在要畫的是鞋子，所以簡化刪除了腳趾等腳部的細節。

腳的末端稍微往上提，並利用踝關節的曲線來描繪鞋子。

在腳底板下面畫出鞋底的厚度。

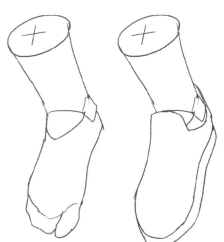

描繪其他角度的腳時，也是要先簡化腳部，再畫上比腳大一點的鞋子。一邊思考靠攏的腳尖和往內收的踝關節骨，一邊描繪鞋子。

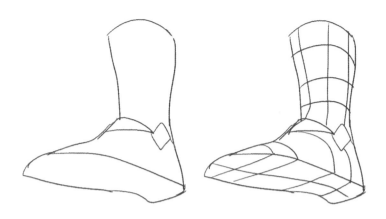

如果腳部的角度發生變化，鞋子的形態也會跟著改變，所以最好一邊思考立體的透視線，一邊描繪鞋子。

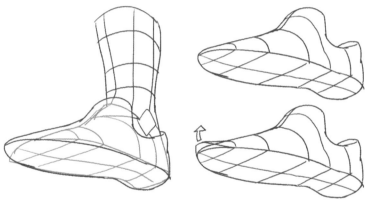

根據腳部的透視線，畫出較大的鞋子，收攏腳尖並稍微往上提。

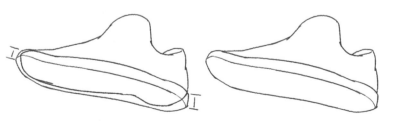

增加鞋底厚度，營造出鞋子的體積感。

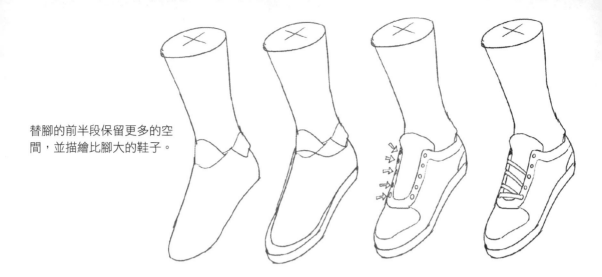

替腳的前半段保留更多的空間，並描繪比腳大的鞋子。

可以參考資料，在上圖的基本形態中加入詳細的鞋子設計。描繪運動鞋的鞋帶時，先畫同一邊的對角線比較方便。

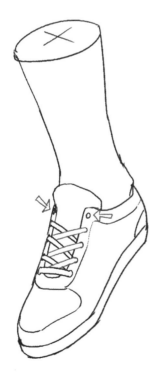

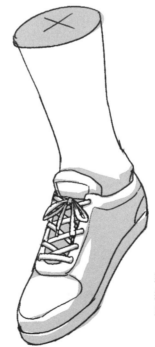

剩下的鞋帶也是利用對角線加上去，最後打一個蝴蝶結即可收尾。

► 在既有的頭髮上畫一條水平線，然
後剪掉的話，就可以畫出齊瀏海或
短髮這類的髮型。

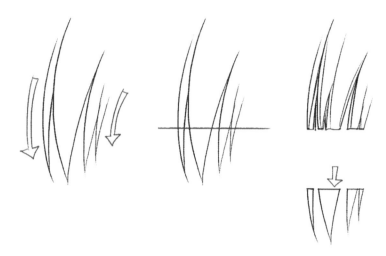

► 畫皮鞋的時候如果提高腳後跟，再
加上鞋子的話，會產生鞋跟高度的
差異。而且皮鞋的鞋帶比運動鞋的
扁薄，所以平常的觀察力或參考資
料對繪畫來説很重要。

Q. 怎麼畫角色綁頭髮時的手和手臂模樣

 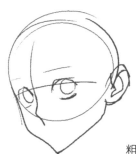

粗略地畫出一張臉。

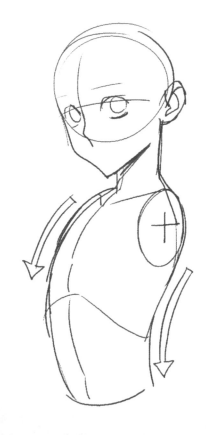 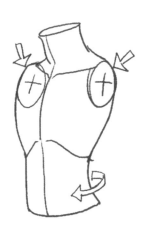

胸部稍微往外挺,以上半身的
中心線為基準扭轉身體的話,
就會產生露出來的面積和被省
略的那一面。

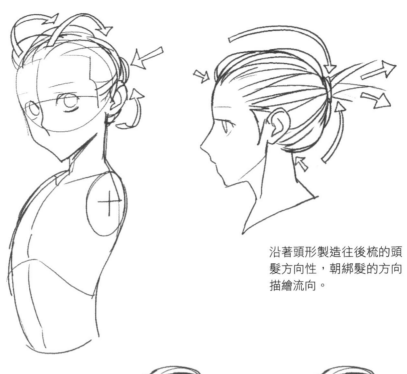

沿著頭形製造往後梳的頭
髮方向性，朝綁髮的方向
描繪流向。

增加頭髮細毛，呈現細節，
能讓髮型更加自然。之後加
上胸部。

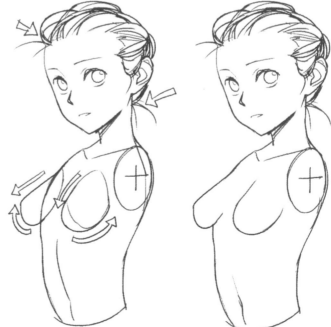

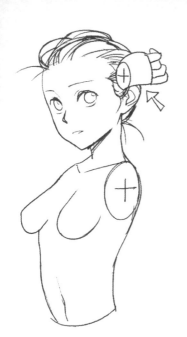

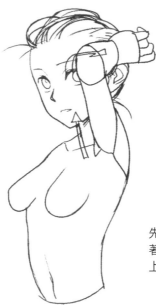

先在綁髮的位置上畫出手部，接著從肩膀畫到手腕。此時手臂往上抬，所以肩膀也要往上提。

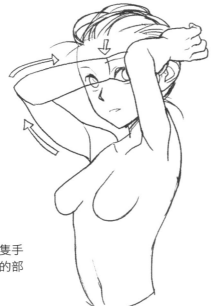

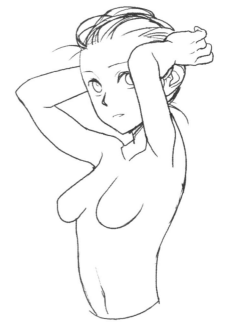

用同樣的方式畫另一隻手臂，一邊留意被遮住的部分，一邊調整長度。

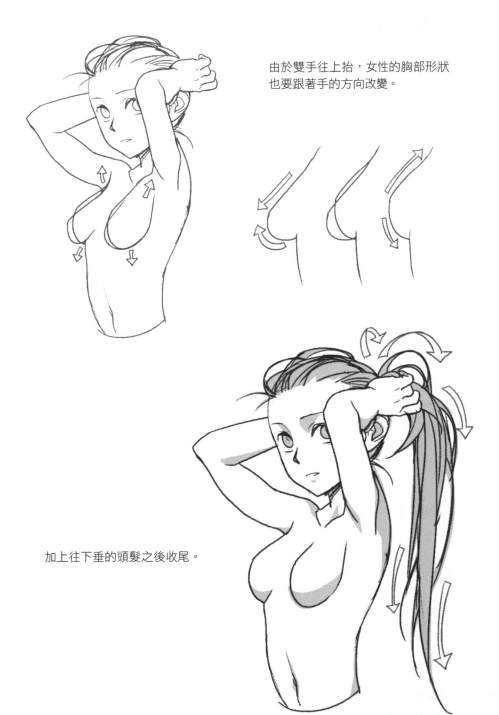

由於雙手往上抬，女性的胸部形狀
也要跟著手的方向改變。

加上往下垂的頭髮之後收尾。

Q. 如何畫出自然的動態姿勢

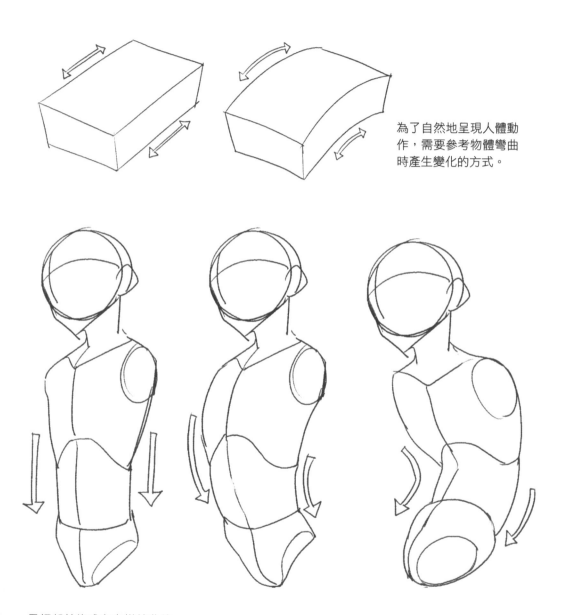

為了自然地呈現人體動作，需要參考物體彎曲時產生變化的方式。

最好朝前後或左右描繪曲線，使上半身彎折，而不是在上半身筆直的狀態下描繪。

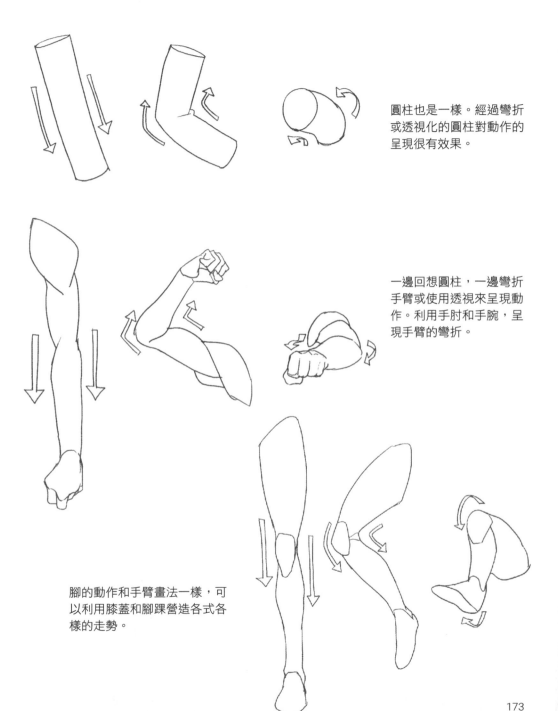

圓柱也是一樣。經過彎折或透視化的圓柱對動作的呈現很有效果。

一邊回想圓柱,一邊彎折手臂或使用透視來呈現動作。利用手肘和手腕,呈現手臂的彎折。

腳的動作和手臂畫法一樣,可以利用膝蓋和腳踝營造各式各樣的走勢。

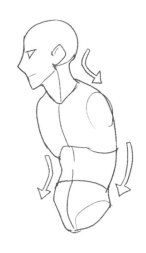
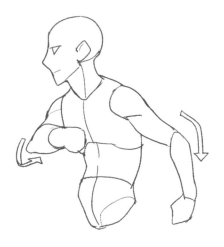

上半身採用相同的畫法，
而雙臂的動作不一樣。

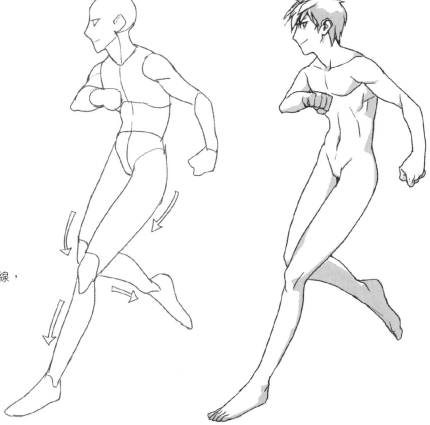

利用雙腿交叉的動態線，
表現動態的感覺。

整理線條並收尾。

▶ 手部和手臂的位置隨著綁
　髮位置而變，而且手臂的
　角度也會自然地改變。

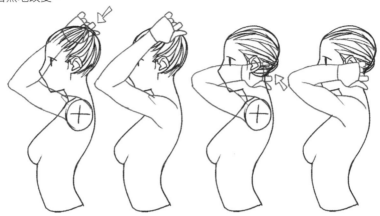

▶ 在各個身體部位加上動作，
　可以呈現出更多變、更自然
　的感覺。

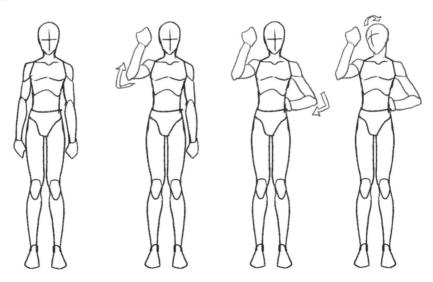

Q. 有臉太大或太小的問題

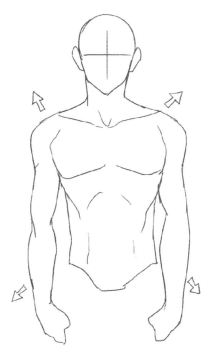

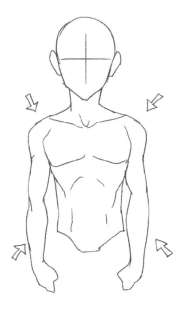

畫到一半覺得臉變大的話，
反過來說就是身體畫太小的
意思。

即使臉型一樣，臉也會根據
身體的大小看起來相對大。

描繪身體之前，先
確定臉的形狀，依
序描繪臉部。

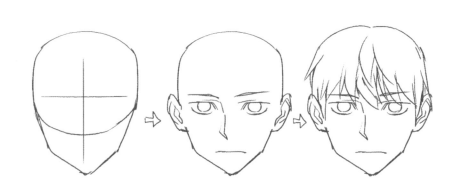

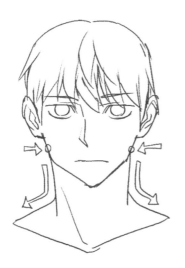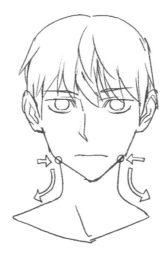

連接臉和身體的脖子位置、粗細十分重要，因為身體會隨著脖子放大或縮小。

粗脖子配寬肩，細脖子配窄肩。身軀變小的上半身長度最好也要縮短。

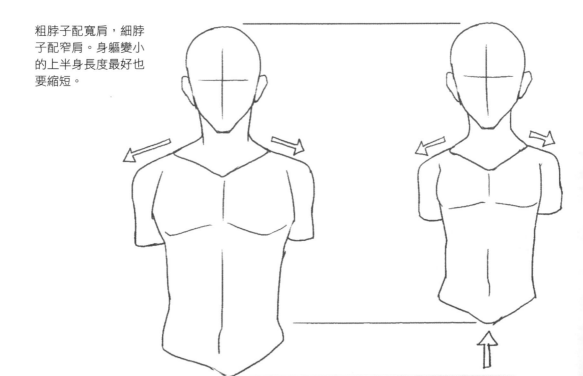

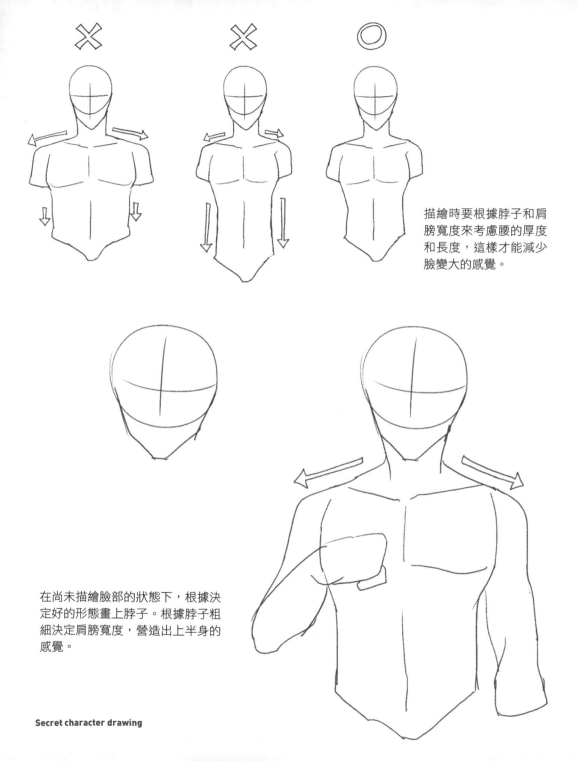

描繪時要根據脖子和肩膀寬度來考慮腰的厚度和長度，這樣才能減少臉變大的感覺。

在尚未描繪臉部的狀態下，根據決定好的形態畫上脖子。根據脖子粗細決定肩膀寬度，營造出上半身的感覺。

Secret character drawing

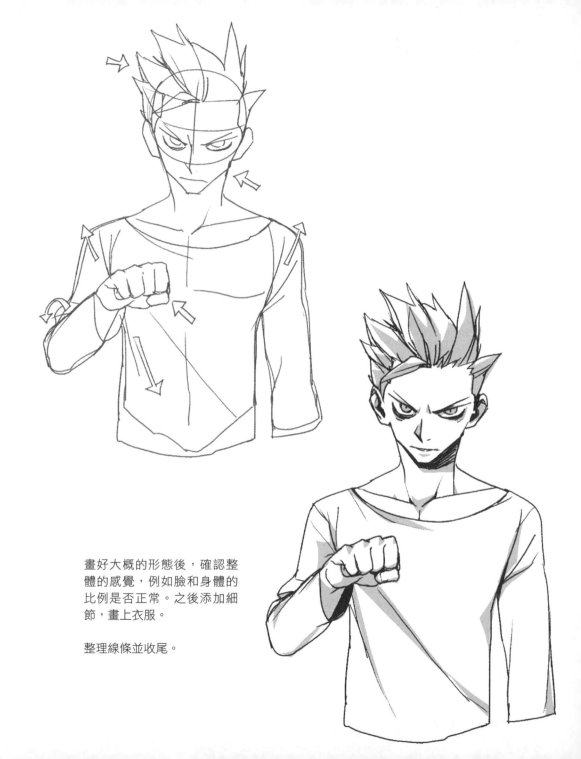

畫好大概的形態後，確認整
體的感覺，例如臉和身體的
比例是否正常。之後添加細
節，畫上衣服。

整理線條並收尾。

Q. 想知道怎麼畫盤腿坐姿

將之後會畫上腿部的骨盆
畫成內褲的模樣。

兩邊的大腿朝上，根據骨盤
描繪臀部、大腿延伸出來的
位置。

先畫外面那隻腳，腳踝彎折
碰地。

畫上裡面那隻腳，腳踝的部
分交叉，讓位置看起來是交
叉的。

畫完人體之後,畫上適當的褲子。腳往上抬,所以褲襠會產生皺褶。

添加鞋子,如果有鞋帶或裝飾物,要讓它往下垂墜。

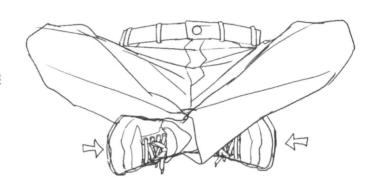

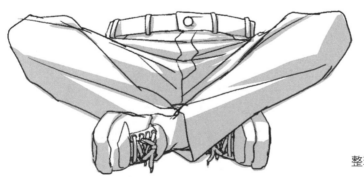

整理線條並收尾。

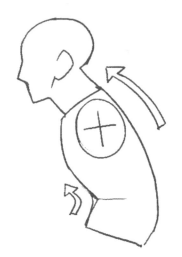

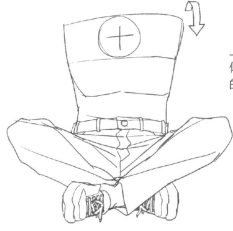

上半身的結構是往前傾，所以胸部、腹部的長度會變短。

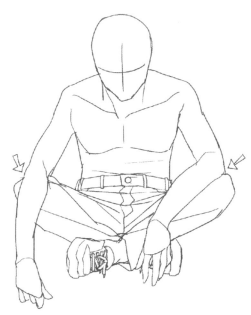

加上手臂，畫成靠在膝蓋上的感覺，姿勢看起來才穩定。

整理線條，看情況增添適當的細節後收尾。

▶ 女性角色的脖子和肩膀
線條圓滑，最好畫得比
男性的窄。

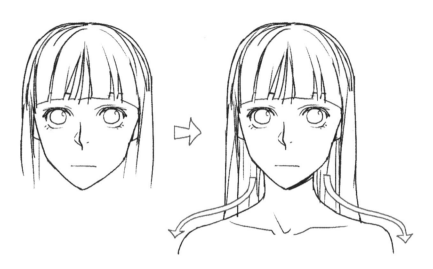

▶ 考慮到地面角度，屁股
要碰地，這樣畫才不會
有懸空的感覺。

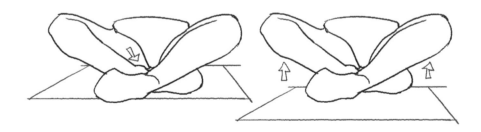

Q. 想知道怎麼畫回頭的背影

用簡單的四角形箱子代
替露出背面的上半身，
確定框架後，想像這個
箱子遭到扭曲。

上半身的背面和右邊的
箱子形狀一樣。

是箱子下半部的骨盆維持原狀不動，扭轉腰和肩膀。如果扭過頭的話，人體看起來可能會很奇怪，所以要多注意這一點。

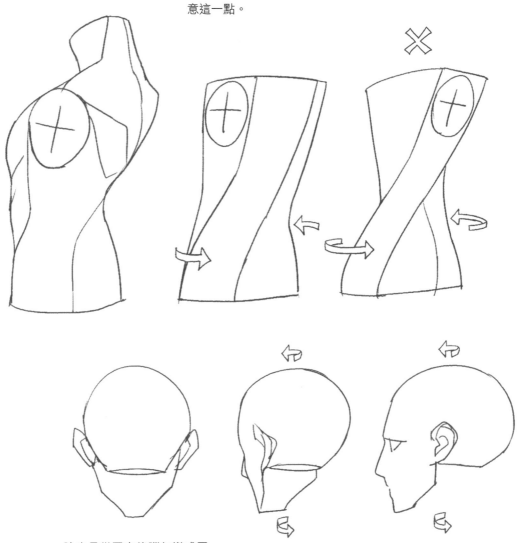

臉也是從露出後腦勺變成露出側臉的形態。

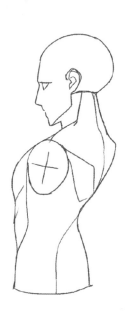
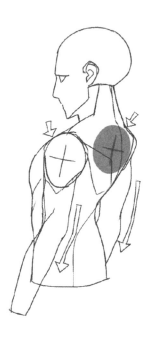

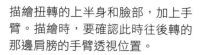

描繪扭轉的上半身和臉部，加上手
臂。描繪時，要確認此時往後轉的
那邊肩膀的手臂透視位置。

加上頭髮和看得到的那隻手，柔化
生硬的人體。眼珠子靠近外眼角，
才有眼睛向後看的感覺。

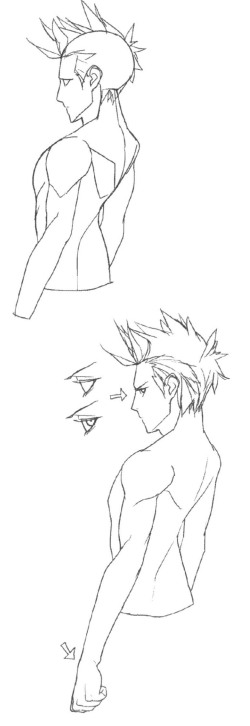

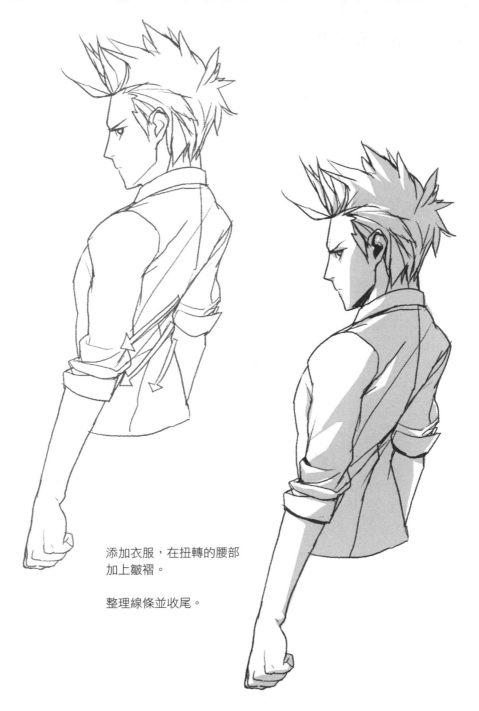

添加衣服，在扭轉的腰部
加上皺褶。

整理線條並收尾。

Q. 角色視線很難處理

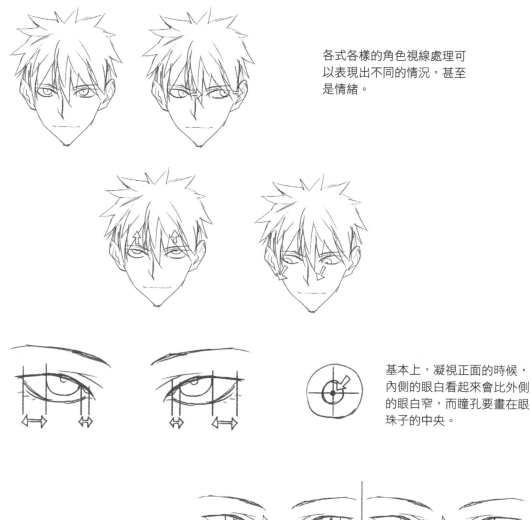

各式各樣的角色視線處理可以表現出不同的情況，甚至是情緒。

基本上，凝視正面的時候，內側的眼白看起來會比外側的眼白窄，而瞳孔要畫在眼珠子的中央。

即使看的方向一樣，露出的眼白愈多，瞪視的感覺愈強烈。此外，就算漫畫風格的眼珠子比較小或扁，視線處理方式也是一樣的。

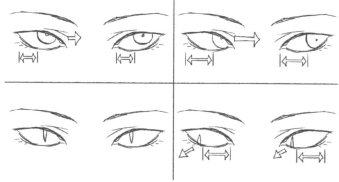

處理側面的視線時，
也是要移動眼珠子。
因為眼型的緣故，凝
視前方的話，眼珠子
看起來會是橢圓形。

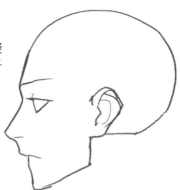

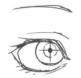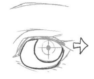

有時候女性的眼珠子會畫得
比男性的大，要根據移動方
向移動兩邊的眼珠子，並露
出眼白。

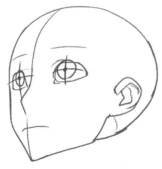

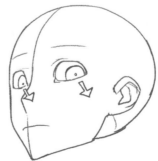

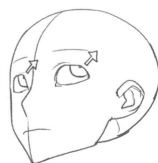

臉部角度發生變化的時候，只
要按照以上的方式移動兩邊的
眼珠子並畫出來即可。

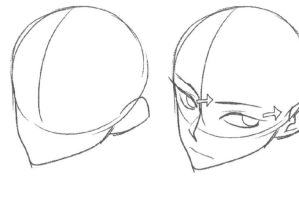

應用看看。

決定要注視的方向,移動
眼珠子,眼皮畫得厚一點
或是稍微閉上的話,可以
表現出注視的情感。

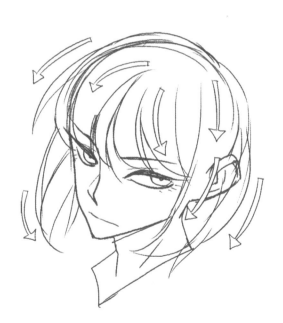

根據臉部線條描繪頭髮,營造
流向,使其看起來自然。

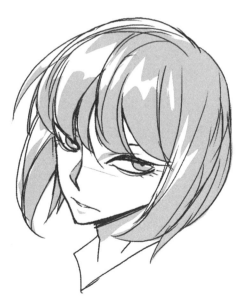

整理線條並收尾。

從背面看過去,只有臉往後轉的時候,不要畫出整個側面,而是要以鼻子稍微露出來的角度去描繪,這樣才自然。

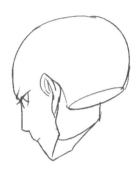
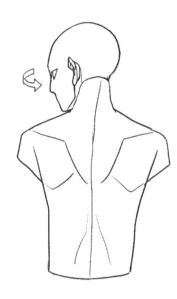

處理視線時只露出一點點的眼珠子,或是和整個眼睛相比,露出太多眼白的話,會給人角色神智不清的感覺。

Q. 濕掉的頭髮要怎麼呈現

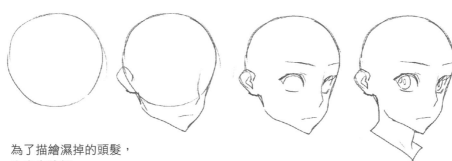

為了描繪濕掉的頭髮，
先畫出臉部。

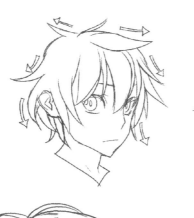 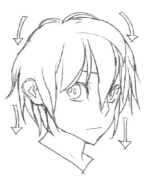

左邊的基本髮型頭髮
濕掉的話，會像右圖
一樣失去分量感，變
成往下垂的樣子。

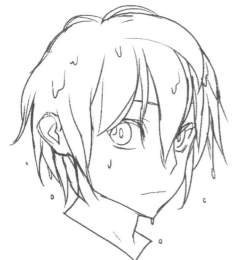 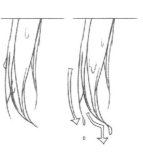

可以稍微彎曲髮梢，
另外在濕髮上加入水
滴。水滴會往下流，
所以描繪時要考慮到
運動性。

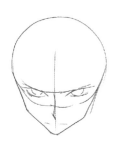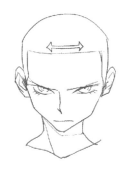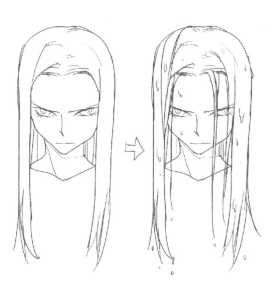

如果是露額頭的髮型，先根
據臉部角度描繪額頭線條。

直順的長髮被水淋濕的話，
也要畫出瀏海和水滴。

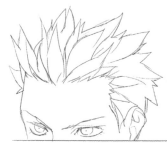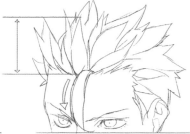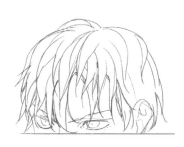

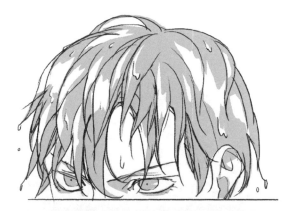

先把往後梳的男性短髮設
定為基本造型。

在放下瀏海之前先確認長
度，描繪可當作基準線的
頭髮。

整理線條並收尾。

Q. 不會畫小孩的側臉

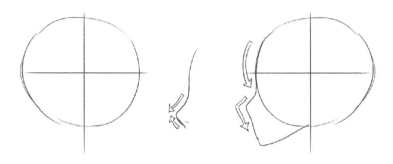

描繪顯示出臉型的圓形。

小孩和成人不一樣，額頭凸凸的，而且鼻樑要畫得比較短和直挺。

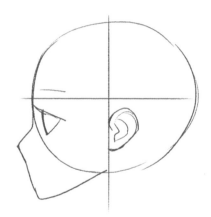

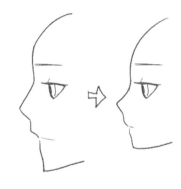

眼睛畫得稍大。因為臉型較小的緣故，即使小孩的眼睛大小和成人一樣，仍有看起來很大的效果。

描繪小嘴巴，脖子較短且線條滑順。

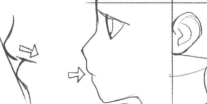

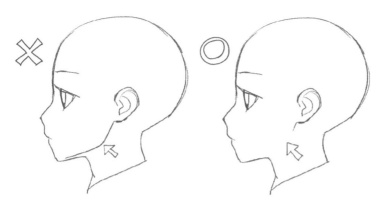

為了營造小孩子的感覺，描繪側臉的時候，不要畫看起來像成人的下巴線條。

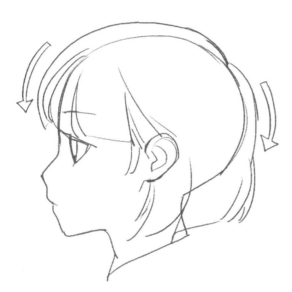

根據頭髮線條描繪頭髮，在輪廓的部分描繪凸起的額頭和後腦勺。

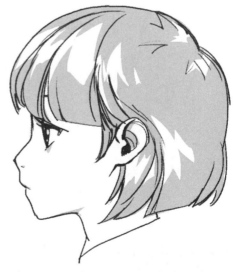

整理線條並收尾。

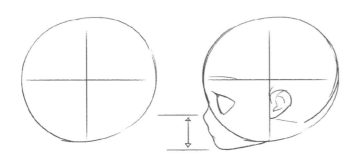 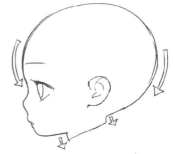

如果是年紀更小的小孩側臉，
下巴的長度會變得更短。

脖子和下巴長度變短，頭看起
來更圓。

年紀愈小的孩子，愈難區分性
別，所以最好利用基本髮型來
區分。

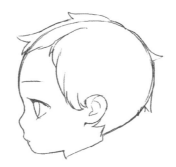 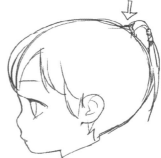

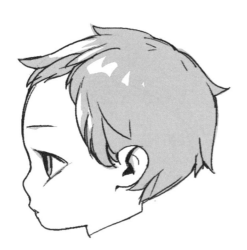 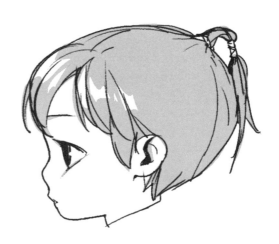

整理線條並收尾。

▶ 捲曲的波浪頭髮變濕的話，波
浪會變直，所以要畫出頭髮變
長的感覺。

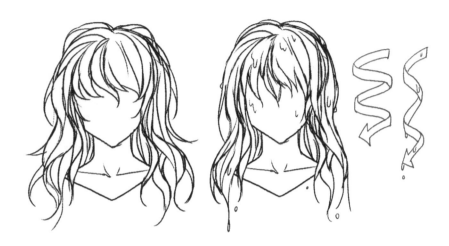

▶ 年紀愈小的小孩，臉部輪廓愈
圓滑，要利用曲線來描繪。下
巴愈短愈圓，看起來愈小。

Q. 怎麼把人體轉換成幾何圖形

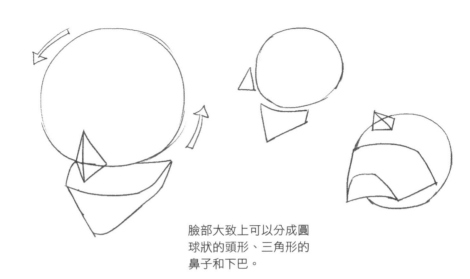

臉部大致上可以分成圓
球狀的頭形、三角形的
鼻子和下巴。

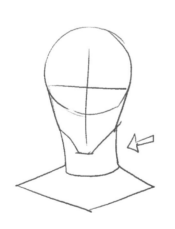
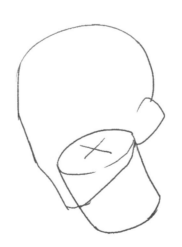

用圓柱來表現連接臉
和上半身的脖子。

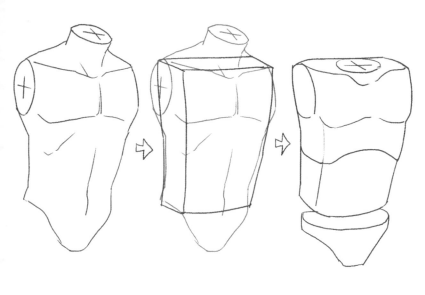

將長方形修飾成線條柔
和的上半身，為了可以
活動，畫出腰部和骨盆
的分界線。

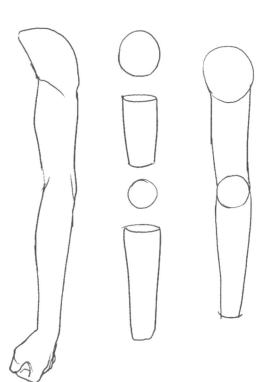

描繪手臂的時候，先把活動的
肩膀和手肘部分畫成球，接著
描繪使其相連的圓柱。球的部
分可以讓關節活動。描繪手部
的時候，則將手背和手指畫成
幾何圖形。

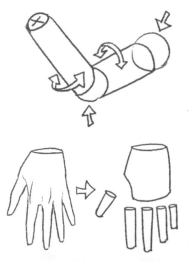

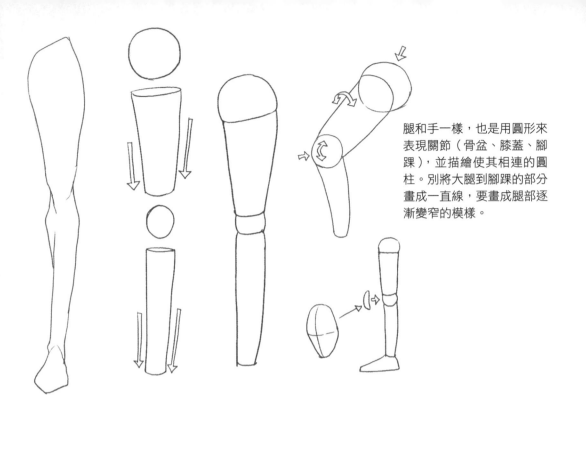

腿和手一樣，也是用圓形來表現關節（骨盆、膝蓋、腳踝），並描繪使其相連的圓柱。別將大腿到腳踝的部分畫成一直線，要畫成腿部逐漸變窄的模樣。

畫腳的時候，畫成三角形的腳踝被截掉的形狀。之後描繪彎折的腳趾，畫線將腳趾分開。

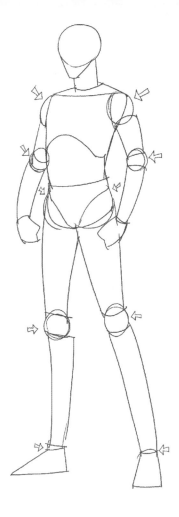

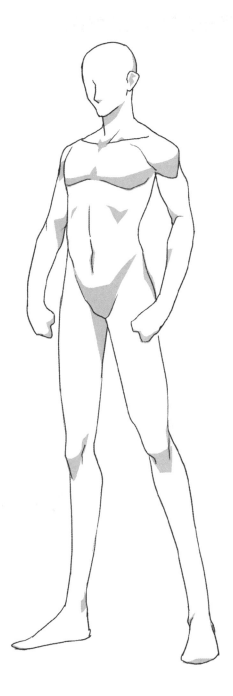

將人體拆解成和上面一樣的
幾何圖形,利用幾何圖形的
立體形態讓繪畫更飽滿豐富
之後,一邊留意關節,一邊
擺出姿勢即可。

以幾何圖形為基礎,整理線
條並收尾。

Q. 不知道怎麼畫抬頭的臉

畫一個球體，根據方向畫出十字線。
抬頭時，會露出下巴和鼻子的底面。

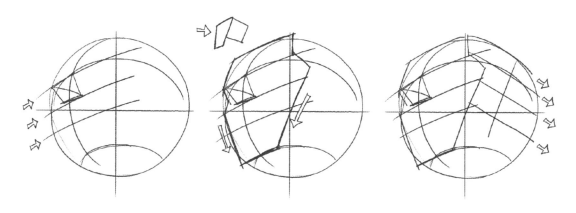

根據臉的角度畫出所有的
橫線，接著畫一條分界線
來區分正面和側面。

在分界線畫出彎折的橫線。

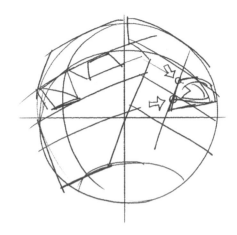

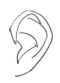

現在根據橫線描繪眼睛
和耳朵，耳朵部分要畫
成平放的樣子。

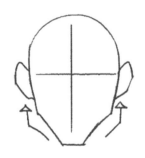

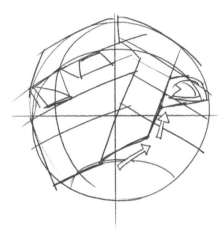

下巴線條斜斜地上往上延伸，連接
耳朵和下巴。

根據橫線描繪嘴巴，從耳朵末端開
始畫出一個圓形，形成後腦勺。

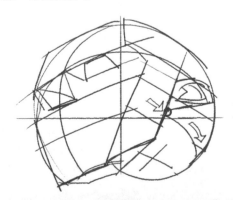

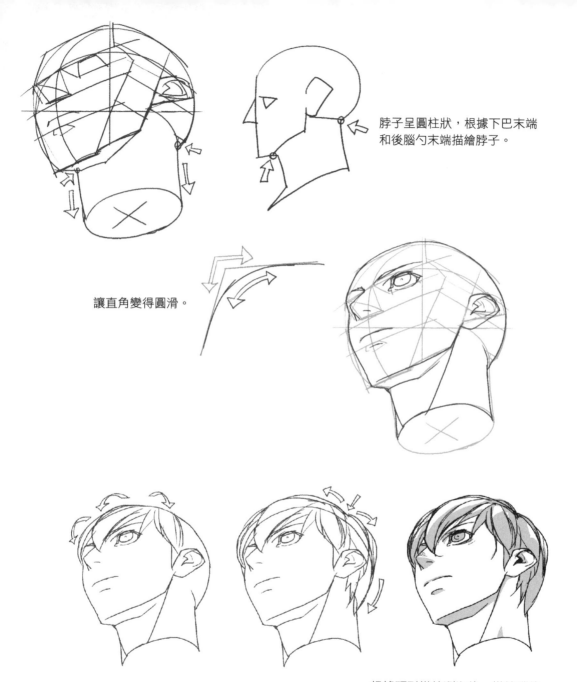

脖子呈圓柱狀，根據下巴末端
和後腦勺末端描繪脖子。

讓直角變得圓滑。

根據頭形描繪瀏海後，描繪腦後
的頭髮。在髮線的部分營造出分
量感。整理線條並收尾。

▶ 如果繪畫停留在幾何圖形的模
樣，看起來會很僵硬，視整體
感覺將線條柔畫成下圖的走勢
會自然得多。

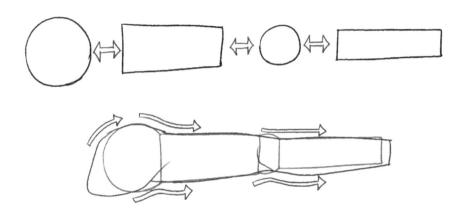

▶ 頭抬得更高時，看不見額頭，
鼻子底部和下巴底部露出的範
圍更多，而且頭形更圓。

 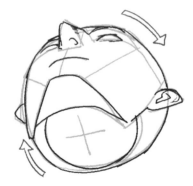

205

Q. 圓圓胖胖的臉怎麼畫

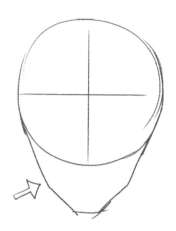

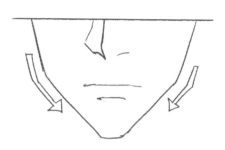

根據長肉的臉型改變下巴線條的
話，呈現出來的效果最好。

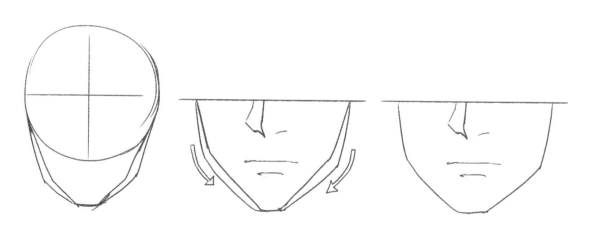

加寬基本臉型的下巴線條，
柔化彎折的斜線。

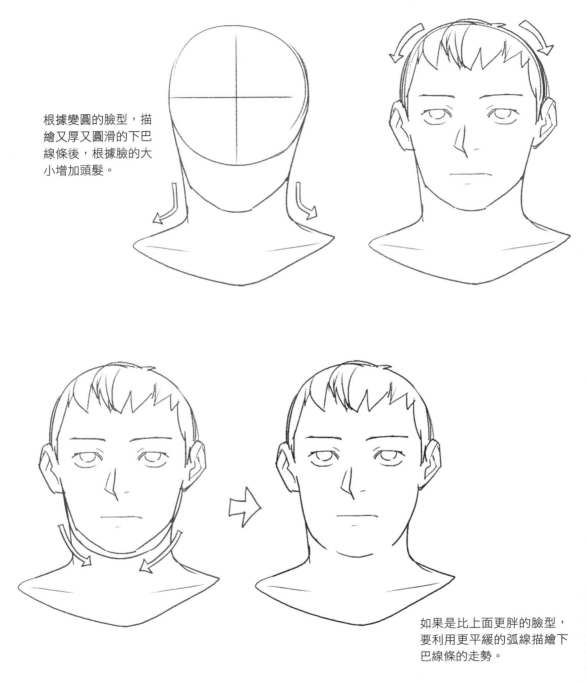

根據變圓的臉型，描
繪又厚又圓滑的下巴
線條後，根據臉的大
小增加頭髮。

如果是比上面更胖的臉型，
要利用更平緩的弧線描繪下
巴線條的走勢。

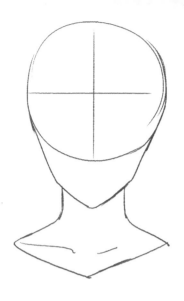
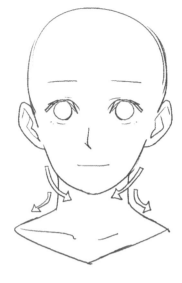

女性的畫法和男性一樣，改變
下巴線條和脖子的粗度。

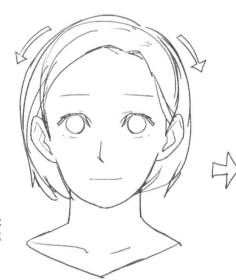
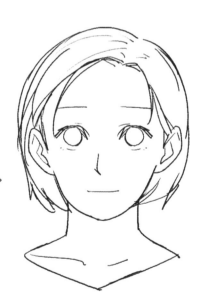

頭髮也變圓的話，視覺
上會給人可愛、圓嘟嘟
的印象。

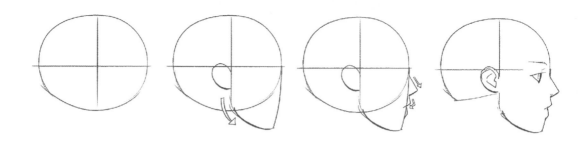

圓胖的側臉也要柔化下巴
線條。

描繪嘴巴和鼻子，加上眼
睛和細節。

模糊下巴和脖子相連的分
界線，分界線愈圓滑，看
起來愈胖。

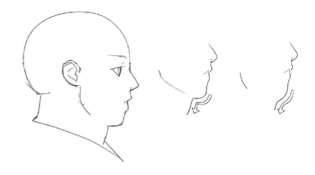

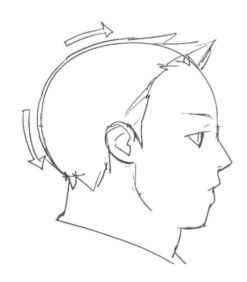

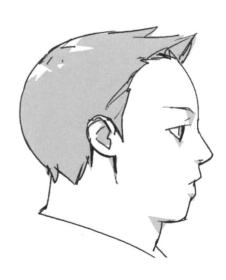

根據臉型增加頭髮，
整理線條並收尾。

Q. 胖嘟嘟的身體怎麼畫

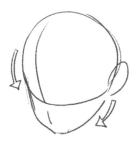

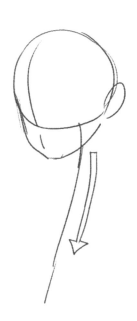

以前面應用過的圓潤臉型
為基準，畫出上半身走勢
的基準線。

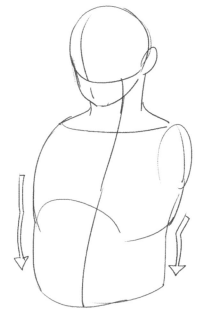

以胸部和腹部為中心凸出
軀幹，軀幹的厚度可以突
顯體積感。

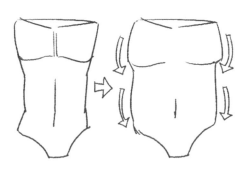

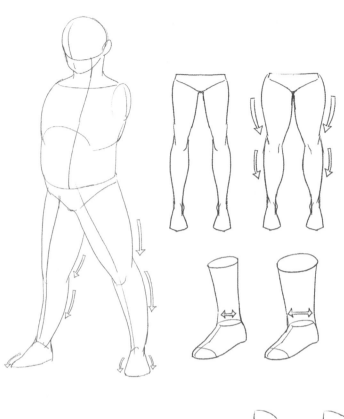

先畫出腿部，抓住重心，
描繪鼓起來的大腿和小腿。

腳踝稍微變粗，腳看起來
變小。

手臂和腿部一樣，要把手臂
畫得粗粗的，突顯體積感，
但是必須比腿細。

細節部位如手指也要畫成有
點粗的形狀。

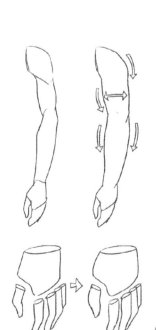

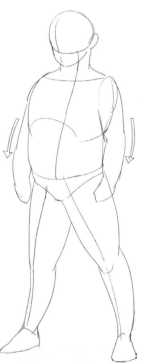

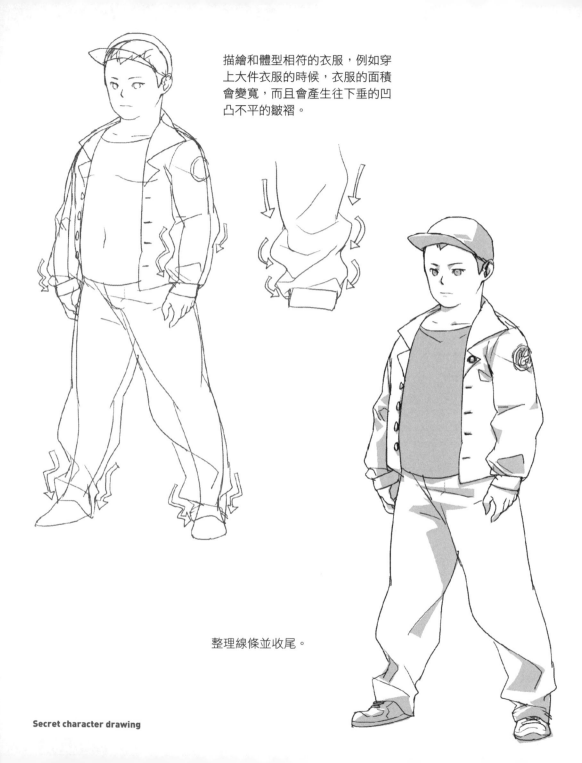

描繪和體型相符的衣服，例如穿上大件衣服的時候，衣服的面積會變寬，而且會產生往下垂的凹凸不平的皺褶。

整理線條並收尾。

▶ 採用眼睛、鼻子、嘴巴往臉的
中央靠攏的漫畫風格,也可以
畫出圓潤或胖胖的臉。

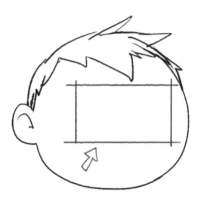

▶ 增添鼓起的肉時,要柔順地連
接關節或內凹的身體部分,看
起來才自然。

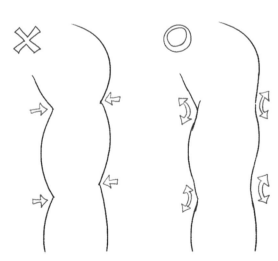

Q. 抱胸的樣子怎麼畫

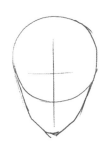

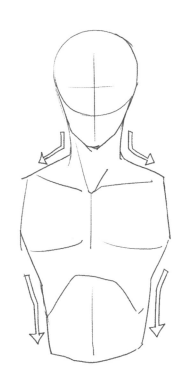

以臉部為基準，描繪正面的身體。身體處於正面，所以要注意左右對稱和寬度。

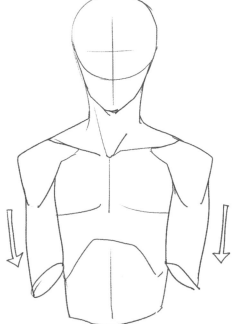

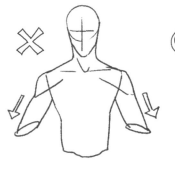

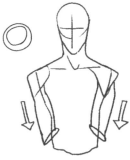

描繪從肩膀向下延伸到手肘為止的手臂，手臂的方向必須緊貼身體。

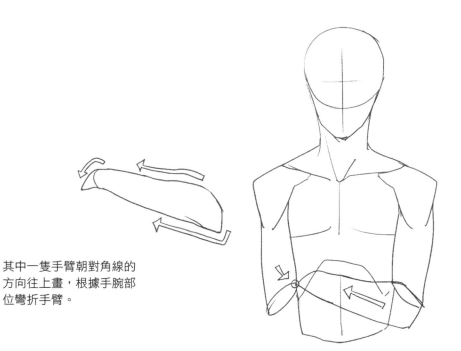

其中一隻手臂朝對角線的
方向往上畫,根據手腕部
位彎折手臂。

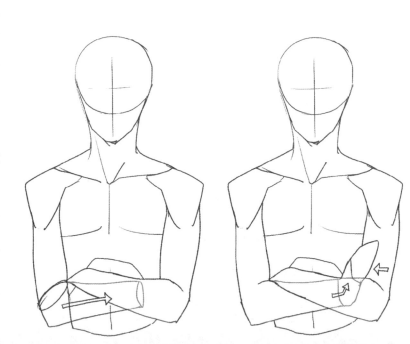

另一隻手臂角度稍微低於
抬高的手臂底部。此時要
考慮到被遮住的部分,彎
折手腕,將露出來的手指
簡化成一團。

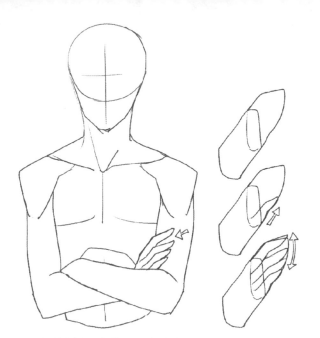

從外側的小拇指開始依序描繪手指。

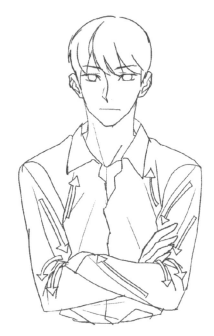

添增整體的角色描寫，
加上衣服，畫出和姿勢
相符的衣服皺褶。

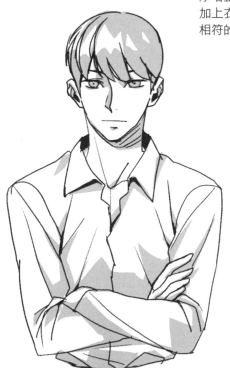

整理線條並收尾。

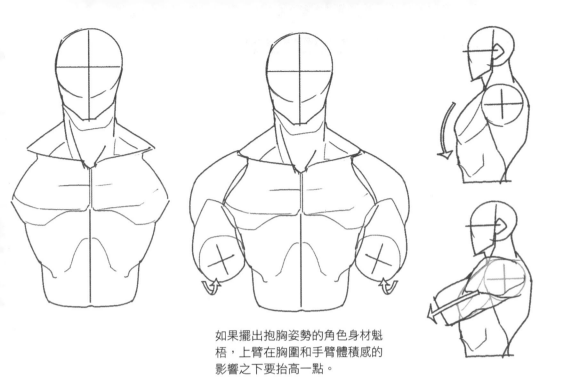

如果擺出抱胸姿勢的角色身材魁梧，上臂在胸圍和手臂體積感的影響之下要抬高一點。

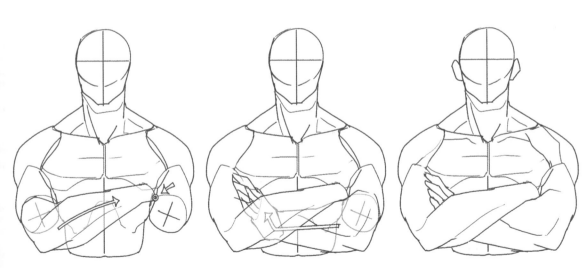

之後的描繪過程和前面說明的一樣，由於受到手臂厚度的影響，露出來的手指被遮住的部分更多一點。

Q. 短髮、男孩子氣的女性臉型要怎麼畫

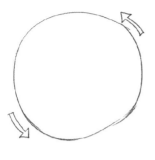

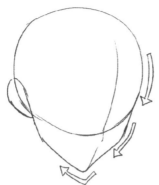

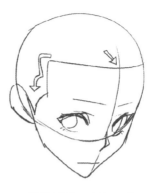

為了描繪短髮，以圓形為基礎確定臉型。

先描繪有女人味的臉，利用弧線描繪凸出的額頭線條，縮窄下巴的面積，營造尖尖的感覺。

描繪眼睛、鼻子、嘴巴。為了描繪短髮造型的瀏海，先找到是起始點的額頭分界線。

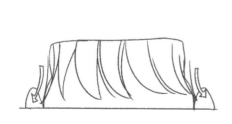

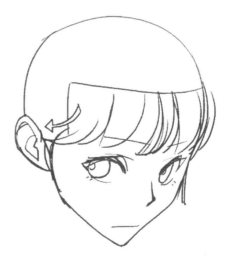

小心不要超出額頭分界線，製造曲線的走勢，利用往耳後跑的曲線來描繪頭髮。

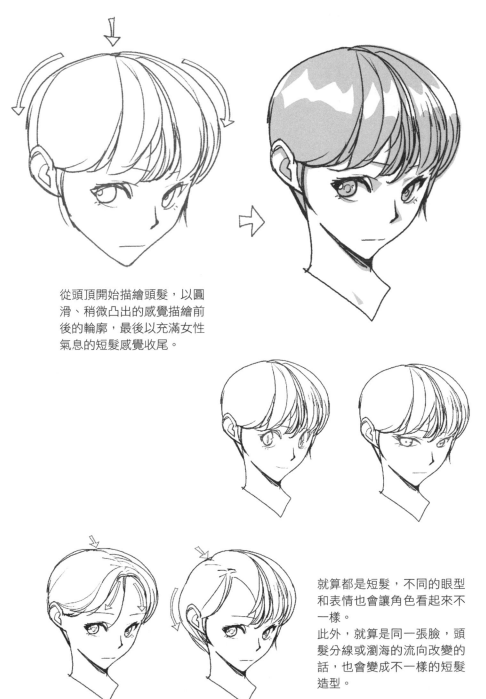

從頭頂開始描繪頭髮，以圓滑、稍微凸出的感覺描繪前後的輪廓，最後以充滿女性氣息的短髮感覺收尾。

就算都是短髮，不同的眼型和表情也會讓角色看起來不一樣。

此外，就算是同一張臉，頭髮分線或瀏海的流向改變的話，也會變成不一樣的短髮造型。

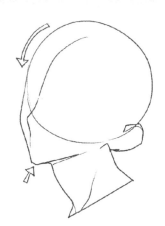 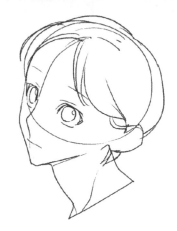

根據從多種角度看過去的臉型，營造柔順流暢的線條走勢，呈現女性的額頭和下巴。

眼耳口鼻也要畫得有女人味，並且藉由表情變化呈現男孩子氣的角色。

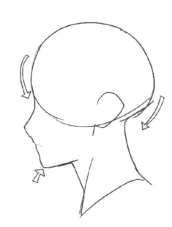 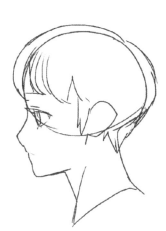

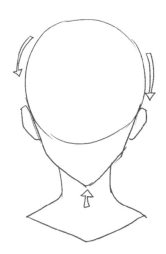 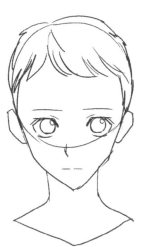

調整頭髮長度的話，也能畫出另一種短髮造型或給人男孩子氣的感覺。

▶ 如果是描繪側面或半側面的抱胸
姿勢，考慮到上半身的體積感，
手臂要朝對角線往下延伸，而不
是筆直地向下延伸。

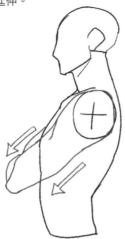
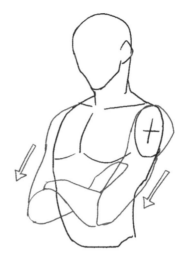

▶ 即使是相同的短髮造型，臉型和
眼耳口鼻的描繪也能帶來男女性
別的差異。

Q. 不知道怎麼添加連帽上衣

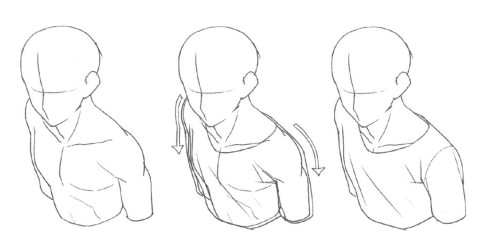

為了理解連帽上衣的結構，
先畫畫看上半身。

在描繪覆蓋頭部的帽子之前，
先根據上半身描繪衣服。

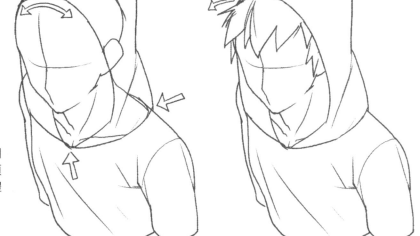

根據頭髮線條從衣服中央開
始覆蓋，如果有跑出來的頭
髮，則製造起伏，呈現立體
的感覺。

Secret character drawing

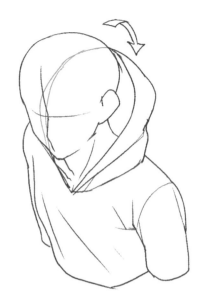
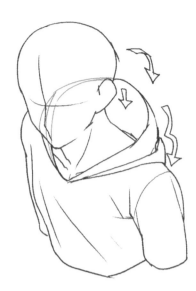

把遮住頭部的帽子往後
拉的話,要根據人體起
伏把肩膀部位的皺褶畫
得高低不平,並露出遮
蓋頭部的帽子空間。

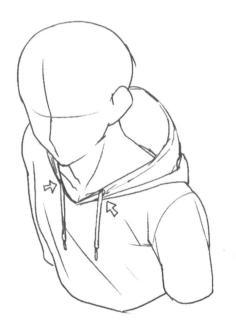

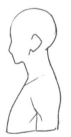
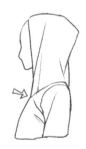
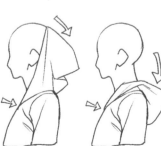

加上抽繩,增添細節。
描繪從側面看過去的帽
子時,帽子垂在鎖骨部
位的後面。

根據角色的上半身加上連帽上衣。如果是寬鬆的連帽上衣，最好在手腕的部分增添衣服皺褶。

根據衣服的中心點描繪往後放的帽子，由於這是半側面，所以靠近畫面的右側帽子露出的面積更多，而且帽子寬度要小於肩膀寬度。

整理線條並收尾。

Q. 不知道怎麼畫拿著物品的手

畫手之前，先畫物品。

粗略畫出碰觸物品的手指或手。如果手的模樣看起來不自然，最好在草稿階段就先修改好。

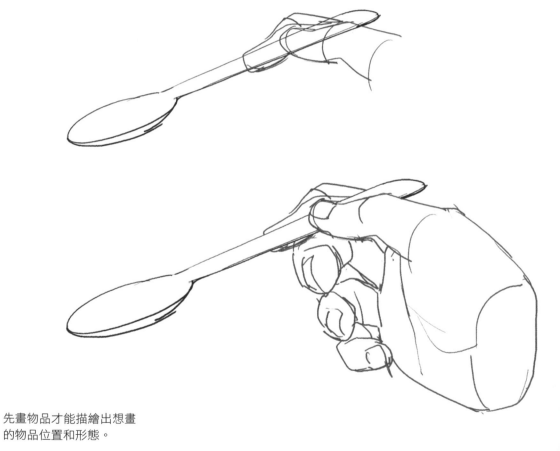

先畫物品才能描繪出想畫的物品位置和形態。

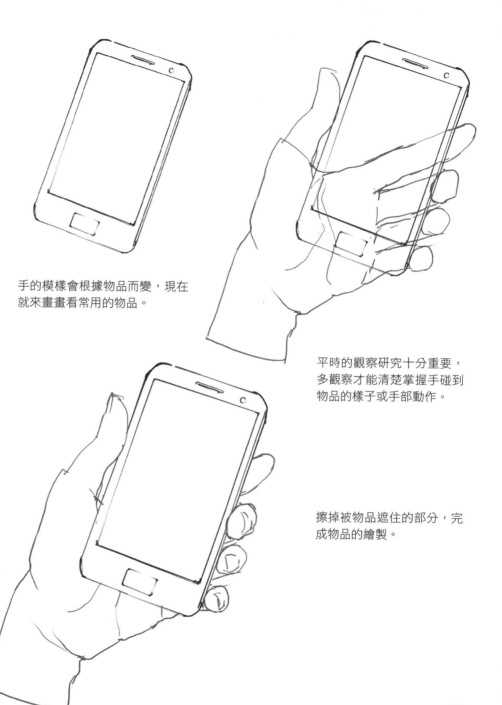

手的模樣會根據物品而變，現在
就來畫畫看常用的物品。

平時的觀察研究十分重要，
多觀察才能清楚掌握手碰到
物品的樣子或手部動作。

擦掉被物品遮住的部分，完
成物品的繪製。

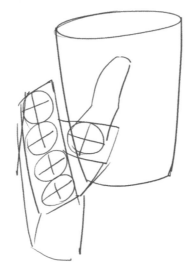

畫杯子的時候，也要先思考杯
子的形態和角度。

根據角度描繪包覆住杯子的
手。雖然大拇指被遮住了，但
是為了理解結構，練習描繪大
概的大拇指形狀很重要。

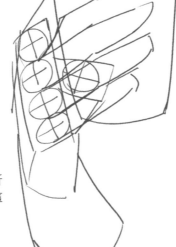

將露出來的手指畫成稍微彎折
的圓柱，而不是畫成直線，這
樣看起來才自然。

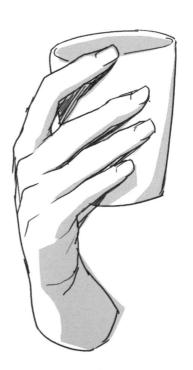

整理線條並收尾。

Secret character drawing

▶ 雖然結構一樣，但是根據上半
身的形態營造體積感的話，也
可以畫出不同季節所穿著的連
帽上衣。

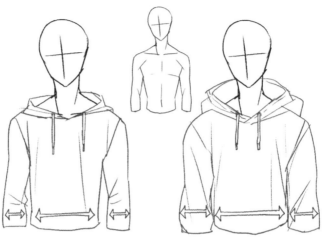

▶ 如果是形狀不一樣的杯子，
握住杯子的手和手指角度也
要畫得不一樣。

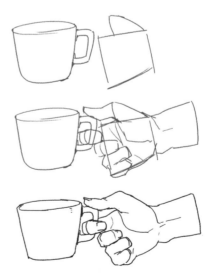

Q. 酷似女生的男生要怎麼畫

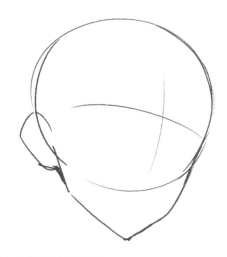

描繪長相類似女性的男性臉孔時，
臉型要柔化成類似女性的臉，把下
巴畫尖，營造女人味。

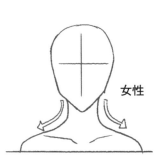

女性

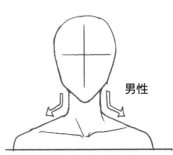

男性

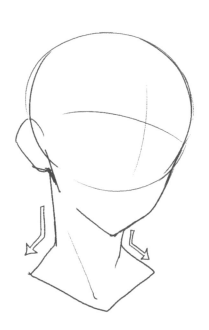

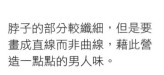

脖子的部分較纖細，但是要
畫成直線而非曲線，藉此營
造一點點的男人味。

由於每個人的畫風都不一樣，眼睛多少會有點差異，但是這裡要畫得圓圓大大的。為了表現出和女性的差別，不畫眼睫毛。

雖然設定成長髮也沒關係，但是短髮可以給人角色是男生的感覺。

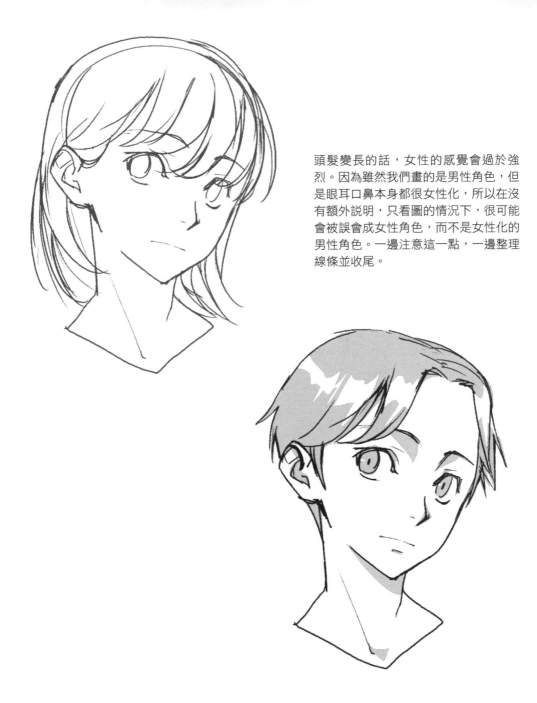

頭髮變長的話，女性的感覺會過於強烈。因為雖然我們畫的是男性角色，但是眼耳口鼻本身都很女性化，所以在沒有額外說明，只看圖的情況下，很可能會被誤會成女性角色，而不是女性化的男性角色。一邊注意這一點，一邊整理線條並收尾。

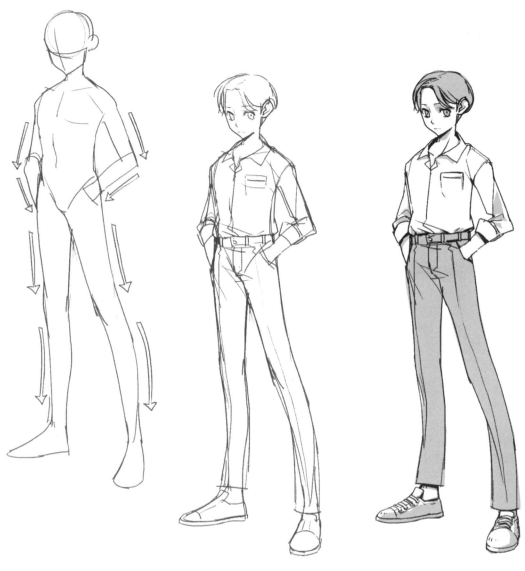

長相漂亮的男性臉孔和肌肉發達的
人體不搭，所以要畫成和臉部相配
的細長身體，然後加上衣服。

整理線條並收尾。

Q. 想知道怎麼畫不同角度的肩膀形態

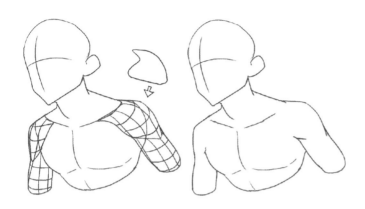

雖然肩膀的形態是固定的，但是受到上半身的角度或手臂動作的影響，肩膀看起來會有點不一樣。

描繪肩膀時，請記住肩膀有點靠近胸部，和鎖骨線條是連在一起的。

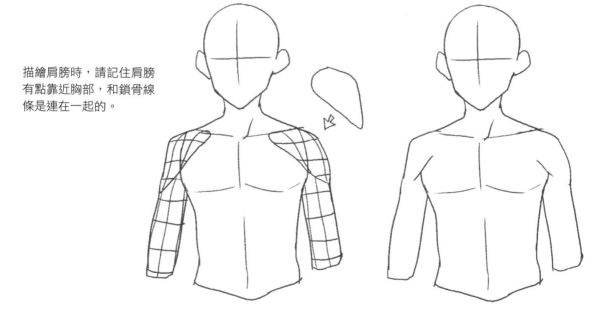

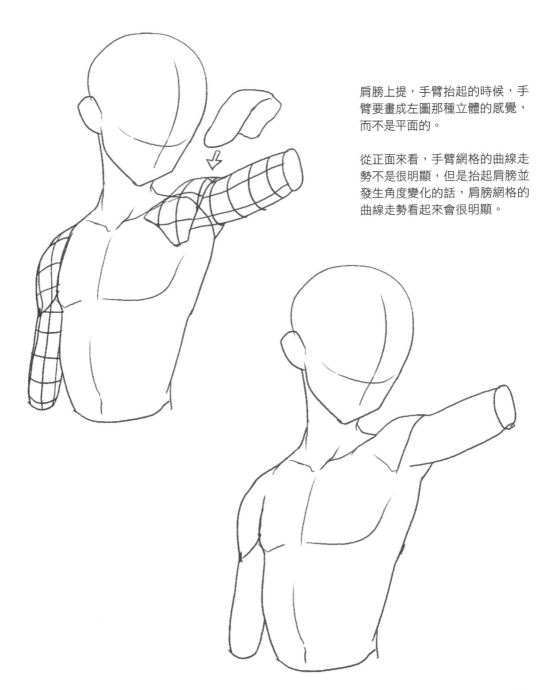

肩膀上提，手臂抬起的時候，手臂要畫成左圖那種立體的感覺，而不是平面的。

從正面來看，手臂網格的曲線走勢不是很明顯，但是抬起肩膀並發生角度變化的話，肩膀網格的曲線走勢看起來會很明顯。

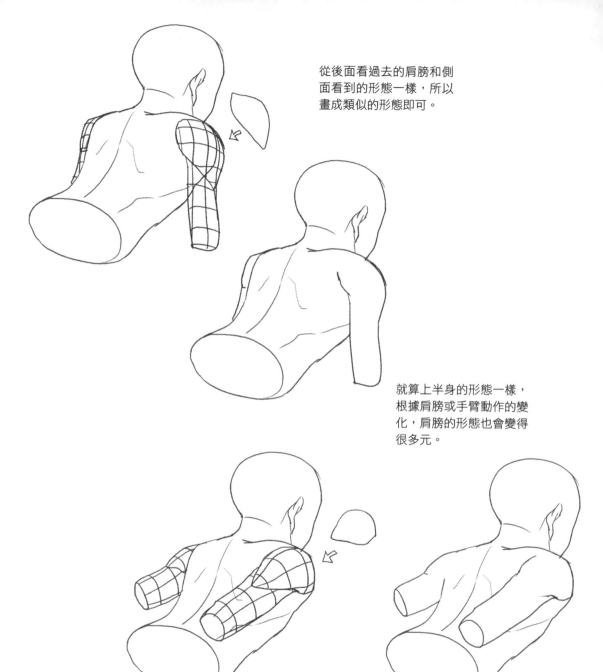

從後面看過去的肩膀和側
面看到的形態一樣,所以
畫成類似的形態即可。

就算上半身的形態一樣,
根據肩膀或手臂動作的變
化,肩膀的形態也會變得
很多元。

女性肩膀動作的變化也是一樣的，所以用同樣的感覺來描繪。不過，因為性別上的差異，肩膀厚度要畫得薄一點，看起來才自然。

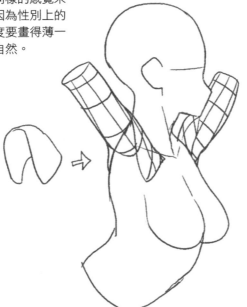

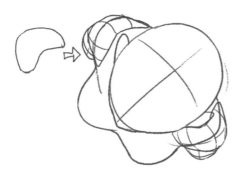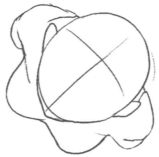

如果是以動態透視來看的話，描繪的同時要一邊思考被臉遮住的部分或體積感產生變化的部分。

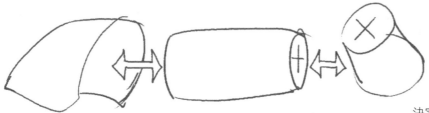

決定好位置之後，根據想畫的角度從肩膀開始描繪手臂。

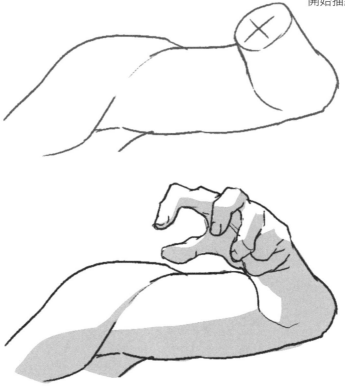

畫好手臂的話，根據手臂形態描繪手部，擺出姿勢。

整理線條並收尾。

▶ 如果反過來在男性臉孔上突顯
女性特徵的話，會出現搞笑或
具有衝擊性的外形。

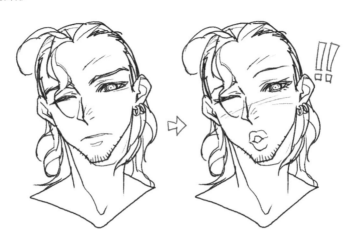

▶ 根據不同角度或動作的肩膀，
手臂的形態和長度也會改變。
描繪時必須考慮到各式各樣的
動作。

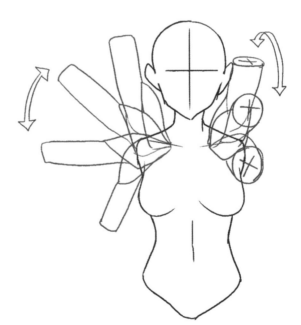

Q. 想畫同一張臉的正面和側面

側 臉 與
正 臉 的
協 調 性
X
手 指 關 節

正面　　　　　　側面

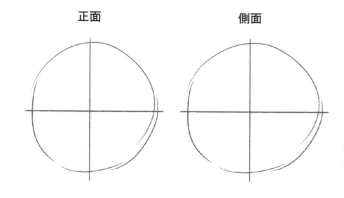

描繪臉部的時候，用圓形描繪正面和側面的形態。此時側面的圓形會比正面的扁一點。

描繪下巴線條，畫出一條水平線，使長度對齊。

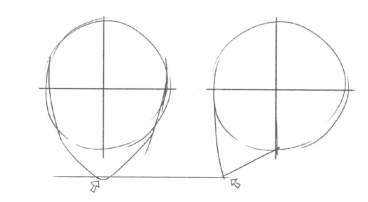

繪製五官的時候必須對準水平線，鼻子的位置也要對齊，但是不用百分之百對齊。

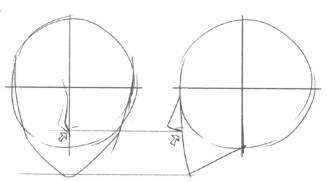

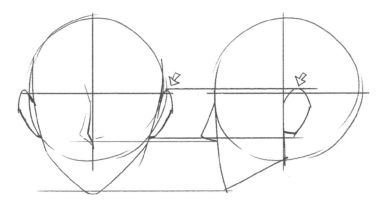

耳朵的長度也要調整。利用水平線調整形態的階段屬於細節工作，調整的時候可能會感到枯燥無聊，但是不需要調到非常準確。

畫上眼睛和眉毛，進行調整。

眼睛和眼睛之間的眉心距離約一個眼睛的大小。眼睛和眉毛的間隔愈大，女性化的感覺愈強烈，最好一邊注意這一點，一邊描繪臉。

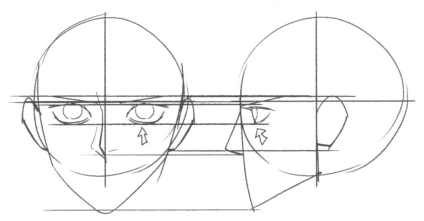

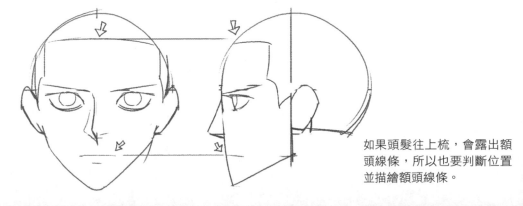

如果頭髮往上梳，會露出額頭線條，所以也要判斷位置並描繪額頭線條。

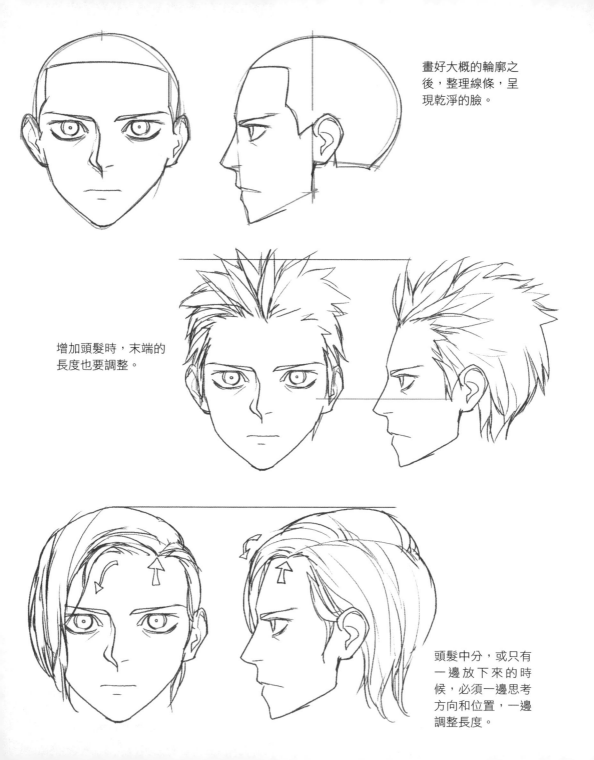

畫好大概的輪廓之後，整理線條，呈現乾淨的臉。

增加頭髮時，末端的長度也要調整。

頭髮中分，或只有一邊放下來的時候，必須一邊思考方向和位置，一邊調整長度。

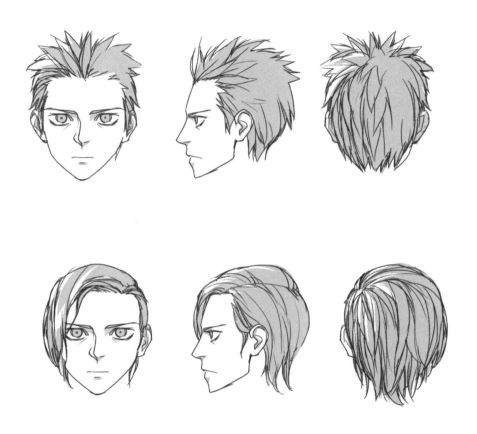

以同樣的方式調整後面的頭髮即可。
畫出水平線，瞄準位置的話，就能畫
出某張臉的正面、側面和後面了。

Q. 畫起來就像斷掉的手指關節

為了避免手指彎折時看起來像斷掉或不自然，必須掌握每個指節的長度、形態和角度。

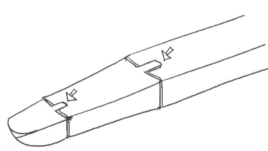

為了理解每個指節的關節彎折原理，想成指節部位挖了凹槽所以可以動即可。

了解構成手指的基本幾何圖形再繪製手指的話，更容易營造立體感。

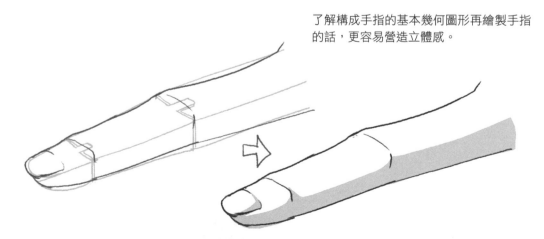

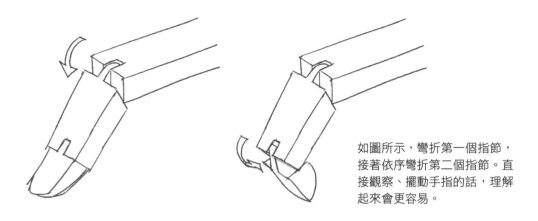

如圖所示，彎折第一個指節，接著依序彎折第二個指節。直接觀察、擺動手指的話，理解起來會更容易。

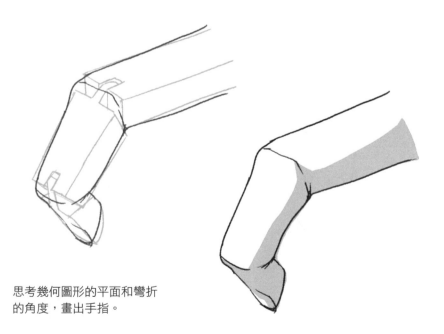

思考幾何圖形的平面和彎折的角度，畫出手指。

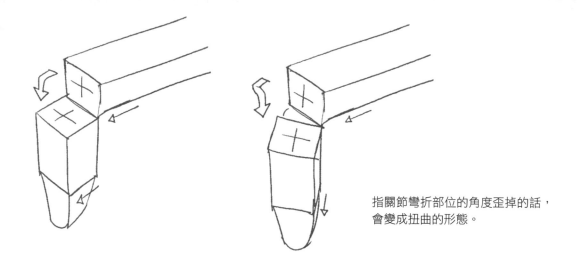

指關節彎折部位的角度歪掉的話，
會變成扭曲的形態。

○

×

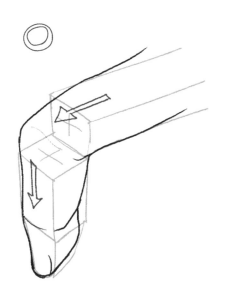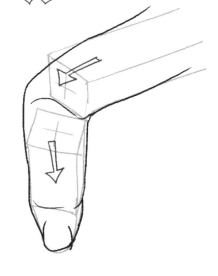

如果是在角度扭曲的形態之下整理線
條，那完成品還是斷掉或扭曲的關節。
在整理線條之前，要先確認彎折的角度
是否沒有遭到扭曲。

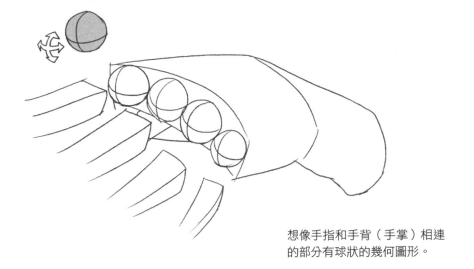

想像手指和手背（手掌）相連
的部分有球狀的幾何圖形。

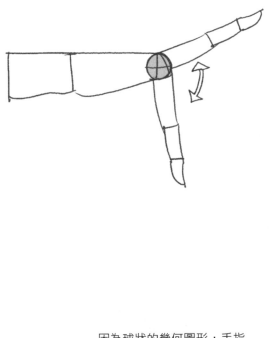

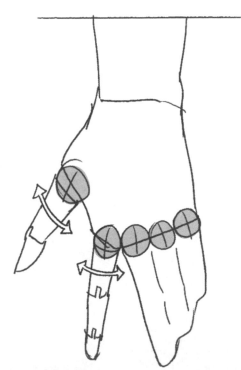

因為球狀的幾何圖形，手指
不僅可以上下活動，也能左
右擺動。不過，繪製時要記
得指節之間不是靠球狀幾何
圖形活動的。

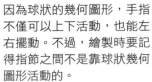

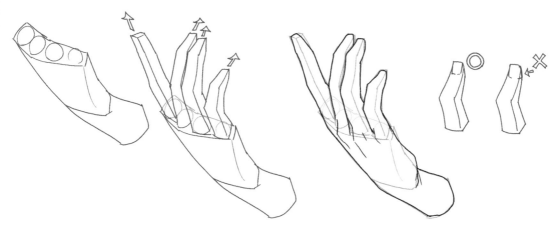

一邊思考手背平面和手的側面角度，一邊彎折手指的時候，調整上述指節的上面和側面角度。

指甲要畫在手指表面的範圍裡，超過的話，彎折的手指透視看起來會是錯的。

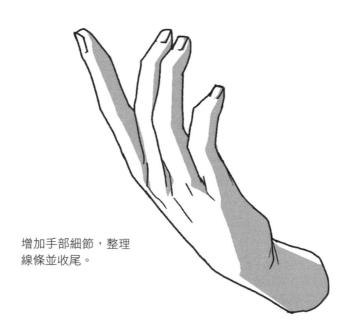

增加手部細節，整理線條並收尾。

▶ 如果利用水平線來繪製個性
鮮明或特徵明確的臉，很容
易維持一致性的形態。

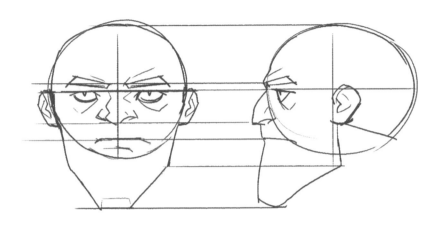

▶ 如果手指關節不靠外部力量
就自然伸直的話，要描繪弧
線使其往上翹。

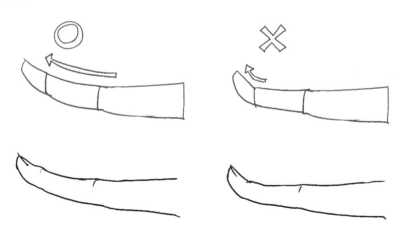

**Episode
0 3 0**

戴　帽　子
的　臉　部
臉　　X
戴　眼　鏡
的　臉　部

Q. 戴上帽子時，臉看起來不自然

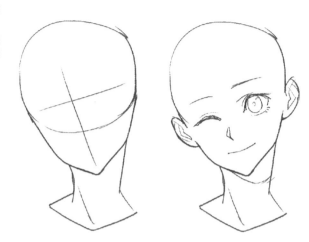

先描繪沒戴帽子的臉型。

整理臉型，根據十字線繪製
眼睛、嘴巴和鼻子。

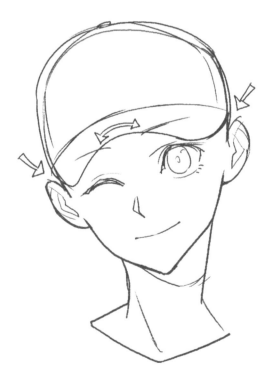

加上帽子和額頭線條，帽舌中
間對準臉的中心稍微彎曲。

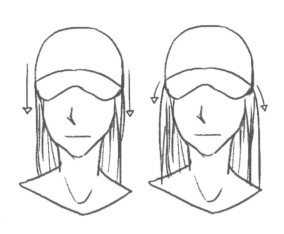

在延伸出頭髮的部分加上曲線，把
頭髮放下來的話，可以呈現頭髮的
茂密和被帽子壓住的感覺。

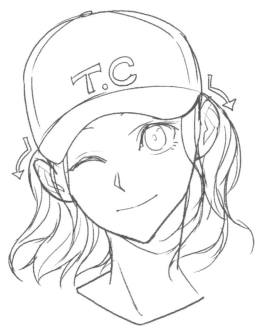

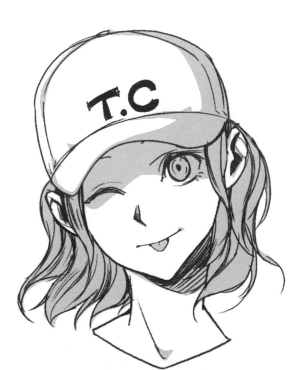

整理線條並收尾。在帽
舌底下打陰影的話效果
會更好。

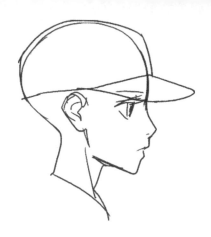

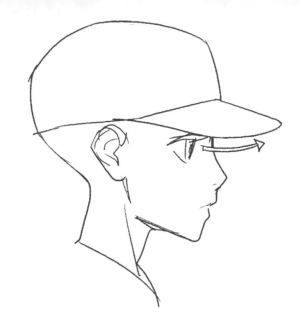

側面也是根據頭部線條繪製帽子，
而帽舌只會露出一半，所以形態和
正面不一樣。

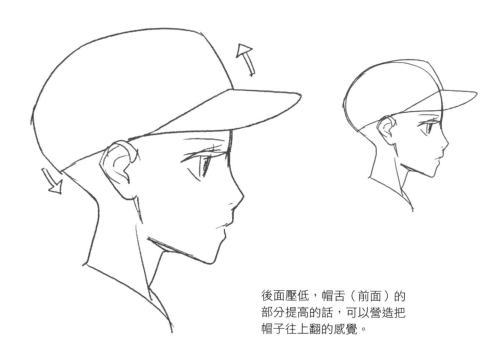

後面壓低，帽舌（前面）的
部分提高的話，可以營造把
帽子往上翻的感覺。

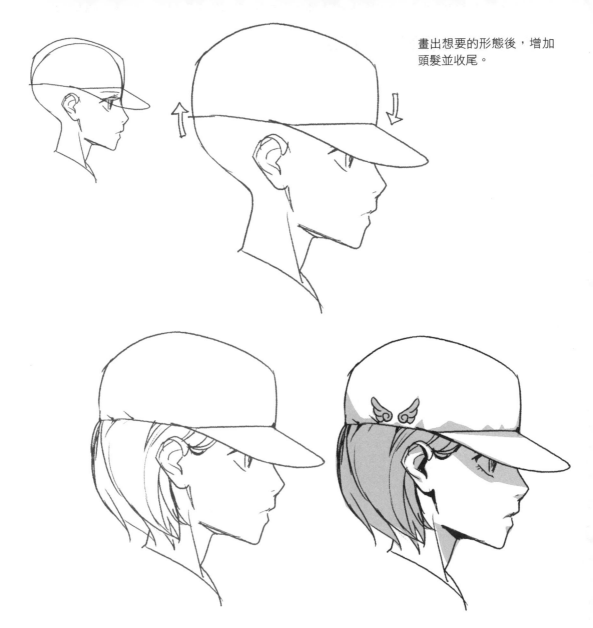

畫出想要的形態後,增加
頭髮並收尾。

畫出想要的樣子後,增加頭髮並收尾。

增加頭髮時,無論頭髮長短,被帽子壓住的頭髮形態
最自然,所以比起垂直地從後腦勺畫下來,最好製造
一點分量感。

Q. 想知道怎麼畫戴眼鏡的臉

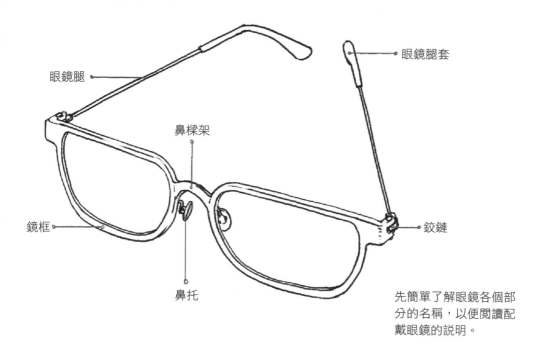

眼鏡腿

眼鏡腿套

鼻樑架

鏡框

鉸鏈

鼻托

先簡單了解眼鏡各個部分的名稱，以便閱讀配戴眼鏡的説明。

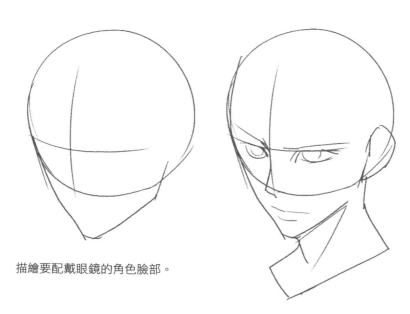

描繪要配戴眼鏡的角色臉部。

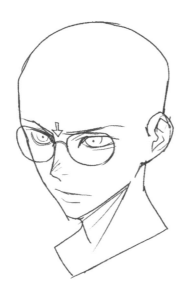

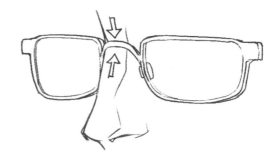

把眼鏡位置調整成鼻樑架架在
鼻樑上的感覺，根據臉的角度
描繪包住鏡片的鏡框。

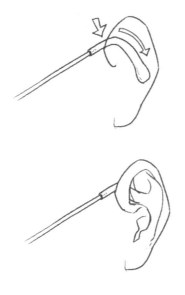

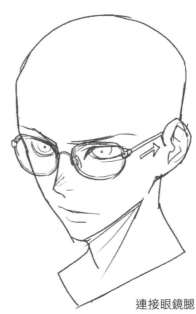

連接眼鏡腿，眼鏡腿套架在耳
朵後面。此時的眼鏡腿套會被
耳朵遮住，看不見。

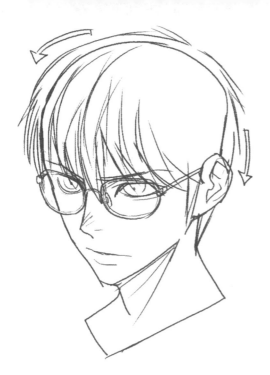

完成戴眼鏡的模樣後，接著
根據頭形添增頭髮，整理線
條並收尾。

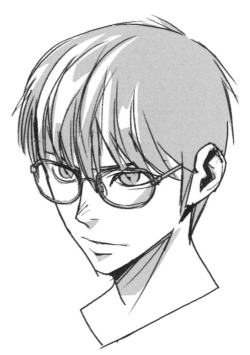

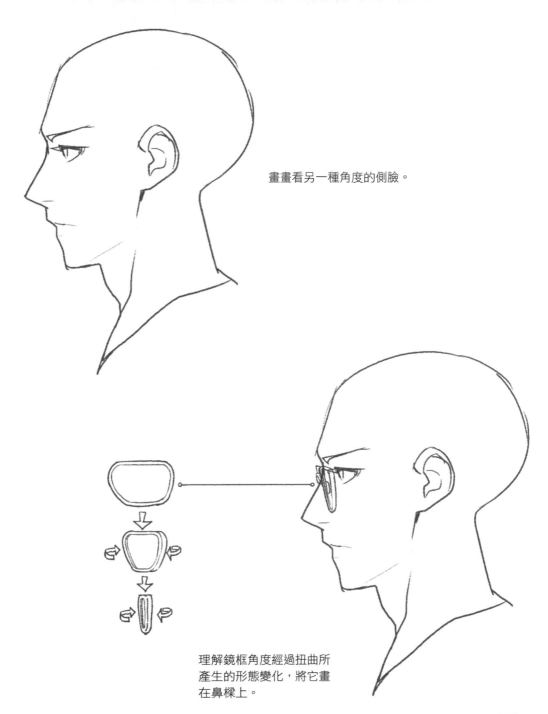

畫畫看另一種角度的側臉。

理解鏡框角度經過扭曲所
產生的形態變化,將它畫
在鼻樑上。

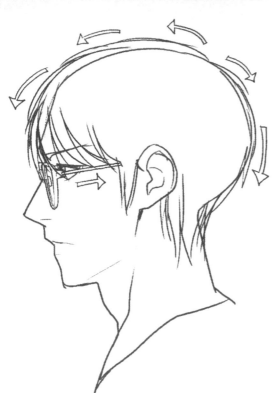

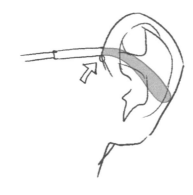

把眼鏡腿和腿套掛在耳朵上，
並繪製頭髮。

眼鏡在頭髮之上的話，擦掉部分的
頭髮，塑造立體感；頭髮在眼鏡之
上的話，擦掉部分和頭髮重疊的眼
鏡，營造深度和立體感。之後整理
線條並收尾。

▶ 描繪半側面時，露出帽舌的
　上面和下面的話，可以畫出
　有立體感的帽子。

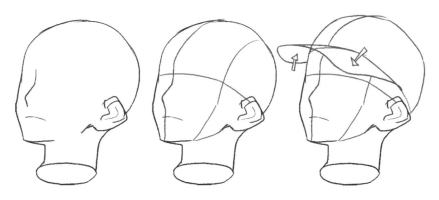

▶ 如果擦掉髮鬢上的眼鏡腿，
　呈現出往上提的感覺，看起
　來就會自然又立體。

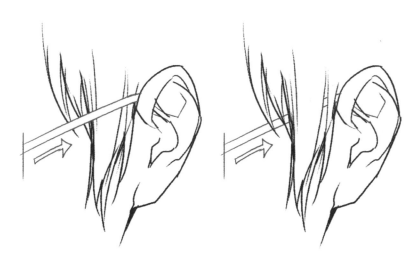

Q. 十指交扣的手勢怎麼畫

先讓延伸出手指的四角
形貼在一起。

以貼在一起的四角形為基
準,將手背的面積畫成四角
形,連接手腕的底面比上面
寬一點。

描繪延伸出手指的圓形,必
須根據角度調整形態。

 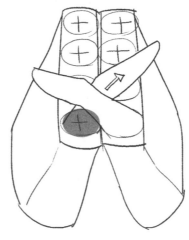

根據圓形，從最外側
的小拇指開始一個一
個繪製。

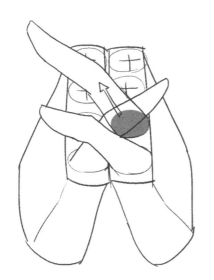 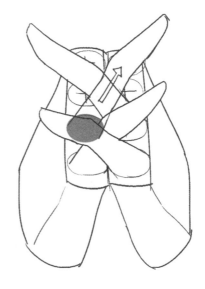

以Z字形的方向一個
一個抬起手指。

擦掉因為透視重疊而看
不到的部分的線條。

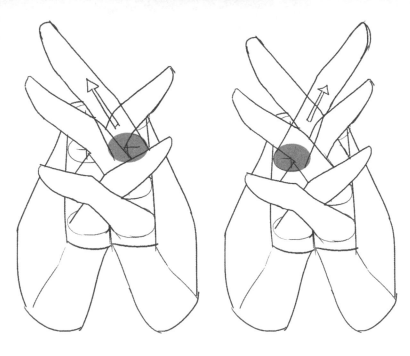

用同樣的方式繪製
另一隻手。

大拇指會被擋住，所以
不用畫出來。

描繪指甲,以柔暢的曲線呈
現手背的骨頭,讓有稜角的
四角形線條變得自然。

整理線條並收尾。

Q. 手和手腕的連接點很不自然

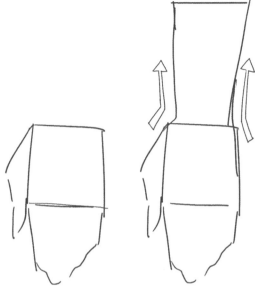

手腕和手不是一直線連在一起的，描繪時要稍微往內收，將兩者接起來。

外側手腕的骨頭凸起。

整理線條時，自然地呈現手腕上凸出的骨頭。

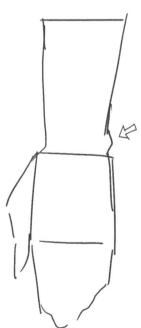

先利用幾何圖形描繪想畫的手。

描繪與手相連的手臂。描繪手臂時，
繪製一個長方形並確定位置。

和手相接的手腕要畫得比上半部窄。

手腕要畫得比連接手肘的上半部窄。

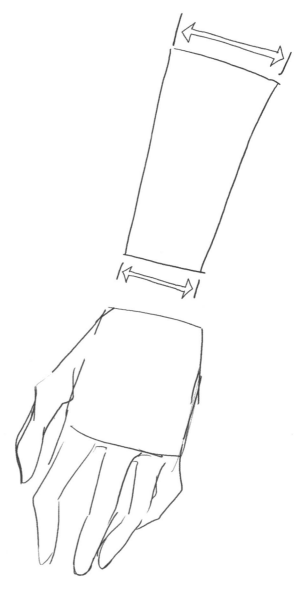

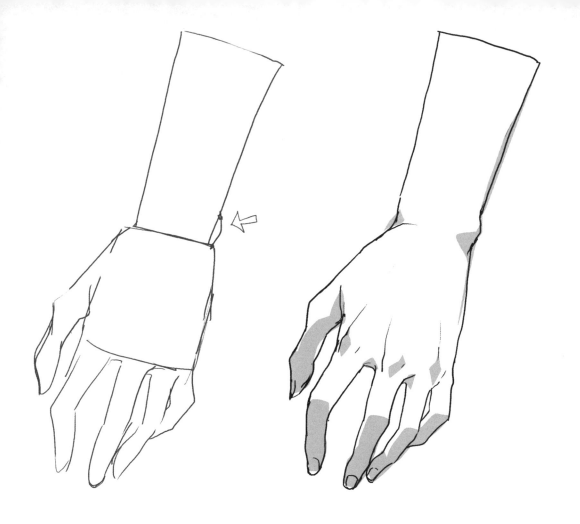

先用直線連接手和手腕,並繪製
手腕上凸出的骨頭。

柔化指甲和關節部位並收尾。

▶ 改變手背角度的話，可以繪製出
其他十指相扣的形態。

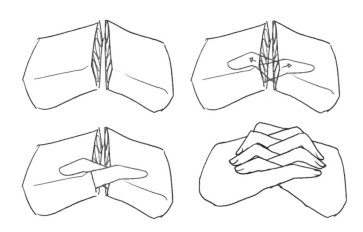

▶ 不可以在手腕兩側都畫上骨頭。
手掌和手背的手腕骨頭位置是相
反的，描繪時要多留意。

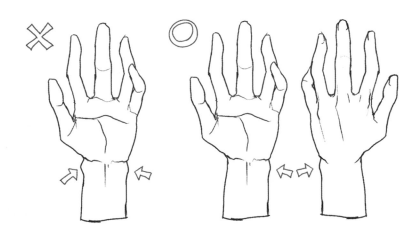

Q. 想知道怎麼畫躺姿

要繪製躺著的角色前，先了解並繪製地面形態和角度會比較方便。

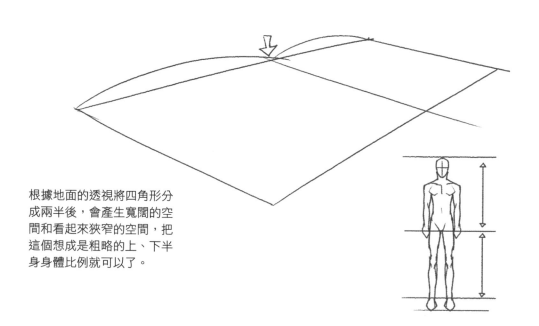

根據地面的透視將四角形分成兩半後，會產生寬闊的空間和看起來狹窄的空間，把這個想成是粗略的上、下半身身體比例就可以了。

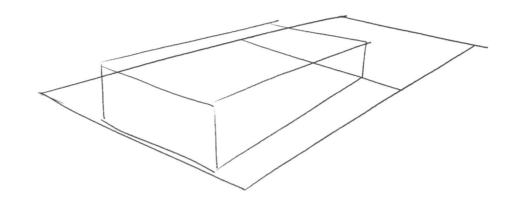

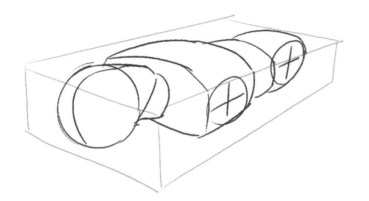

在地面上放置要繪製角色的長方形框架的話，就可以按照透視來描繪。

在框架裡描繪從頭部到胯下為止的上半身。

一邊留意根據地面透視變窄的長方形框架，一邊描繪從大腿到腳部為止的下半身。

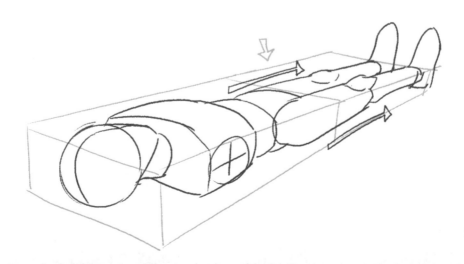

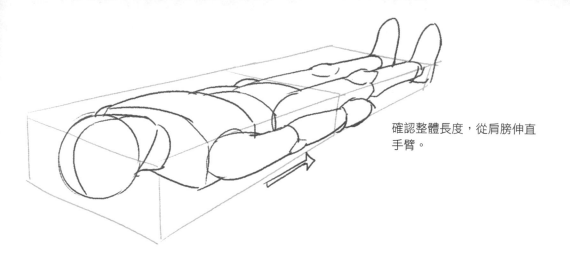

確認整體長度，從肩膀伸直手臂。

把手臂和腿想成圓柱，寬幅會隨著透視看起來較寬或窄，描繪的時候還要考慮到長度。

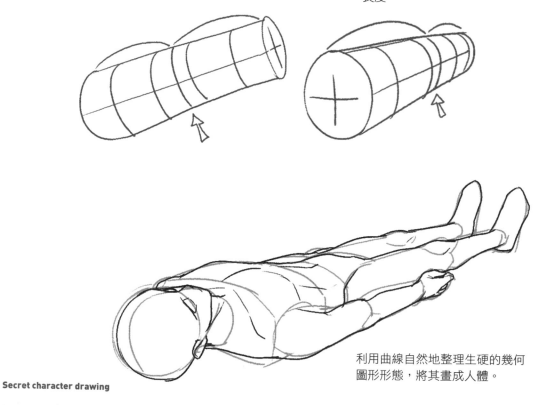

利用曲線自然地整理生硬的幾何圖形形態，將其畫成人體。

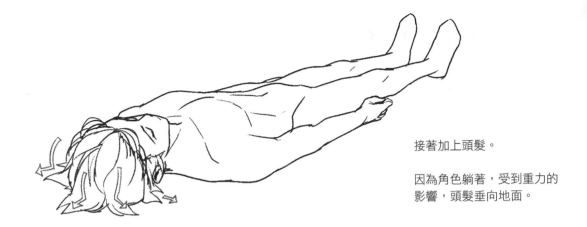

接著加上頭髮。

因為角色躺著，受到重力的
影響，頭髮垂向地面。

頭髮向下垂。如果是長髮的話，要
讓頭髮碰到地面並彎折。

根據人體描繪衣服並收尾。

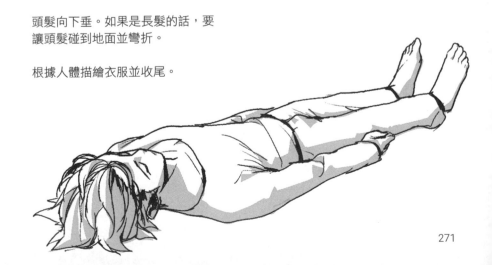

Q. 想知道小孩的手和老人的手的差異

小孩的手比一般成年人的手圓胖，
而且必須畫得很小。

先描繪延伸出手指的手背，
畫成圓滾滾的感覺。

在延伸出大拇指的位置上繪
製三角形。

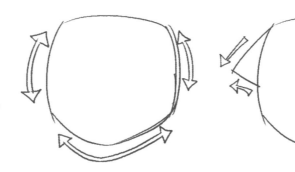

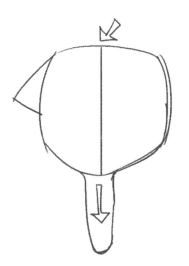

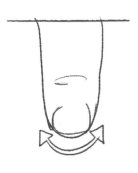

在手背中間畫一條中心線
之後，繪製中指。將手指
末端畫圓。

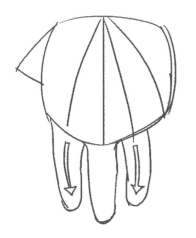

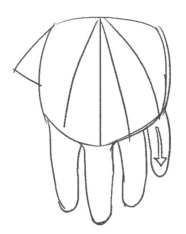

以畫好的中指為基準，預估
其餘手指的間隔距離之後依
序畫上去。

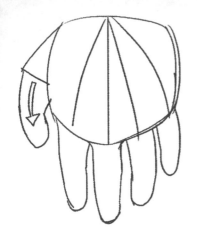
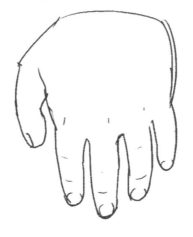

最後畫上大拇指，擦掉
輔助線，修飾形狀。

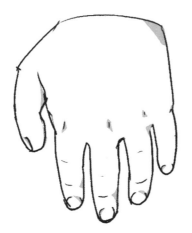
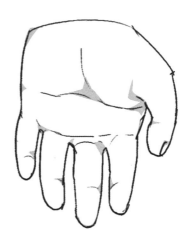

為了呈現整體胖呼呼的手，要畫
出渾圓的感覺。用同樣的感覺繪
製手掌並收尾。

老人的手部大小和成年人
差不多，但是要強調指節
部位，加上皺紋。

用同樣的方法繪製手背。利用
三角形確定大拇指的形態，然
後描繪位於中心的中指。

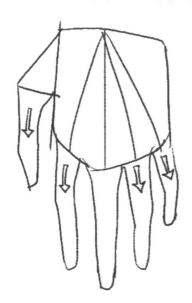

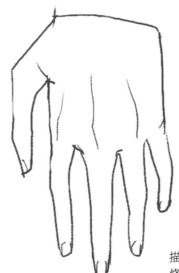

描繪剩下的手指，
修飾線條。

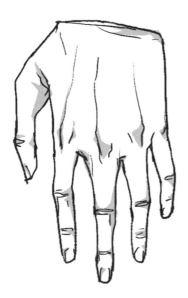

加上皺紋，增添手部
細節並收尾。

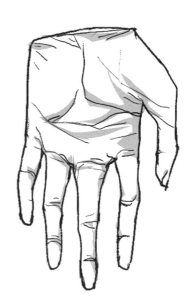

▶ 如果是腳反過來比較靠近畫
面，或地面角度改變時，按
照透視讓幾何圖形變得立體
再描繪即可。此時在手臂或
腿部加動作的話，可以呈現
出更生動的姿勢。

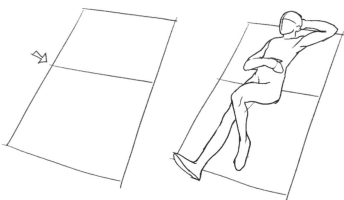

▶ 手腕也很重要，要讓小孩的
手腕胖胖地鼓起來，而老人
的手腕則可以加上青筋和皺
紋，藉此消除手和手腕的不
自然。

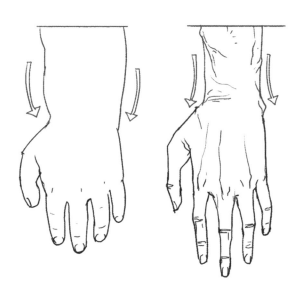

Q. 想把斗篷畫好

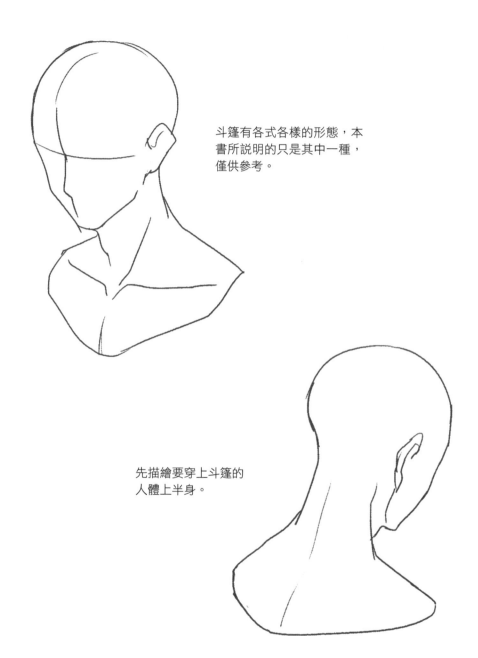

斗篷有各式各樣的形態，本
書所說明的只是其中一種，
僅供參考。

先描繪要穿上斗篷的
人體上半身。

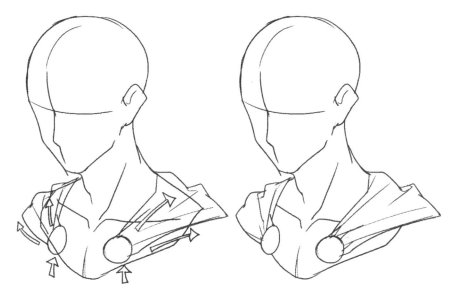

讓從固定斗篷的別針開始延伸
的皺褶走勢繞到肩膀後面。

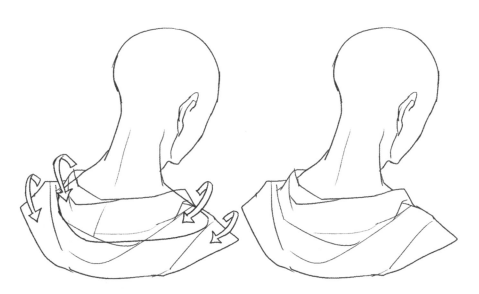

如果是描繪從背面看過去的斗篷，一邊思考透視，一邊
沿著從前面繞到後面的皺褶走勢，將線條連起來。

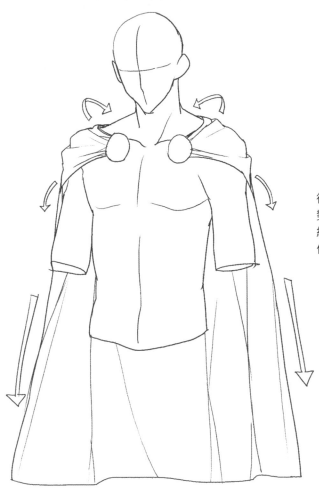

從斗篷起點開始，上半部的走勢像是要包住肩膀一樣往後繞，而下半部的走勢則是包覆住肩膀一般往下延伸。

側面也一樣，像包覆肩膀一般，製造出朝上下延展的皺褶。

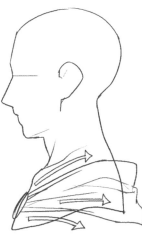

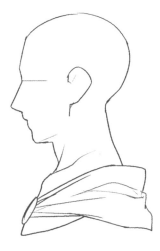

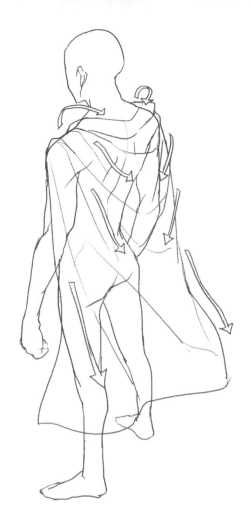

利用飄揚的波浪線條，呈現斗
篷的感覺，塑造由上而下慢慢
延伸的皺褶形態，描繪從背面
看到的整個斗篷皺褶。

整理線條並收尾。

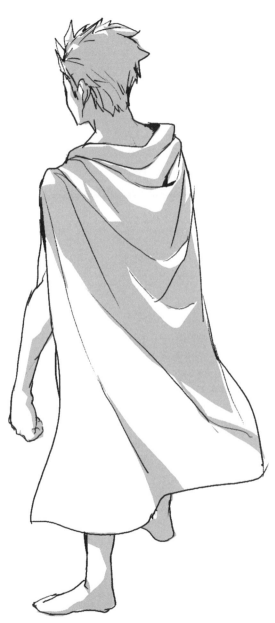

Q. 想知道盔甲的畫法

隨著意圖的不同，盔甲的
設計也是千變萬化。

建議多了解基本的架構，
多參考資料，掌握結構和
形態。

描繪盔甲之前，先粗略地
繪製角色的全身。

修飾草稿線條，完成角色繪製，並在
描繪盔甲之前先畫上基本的衣服。

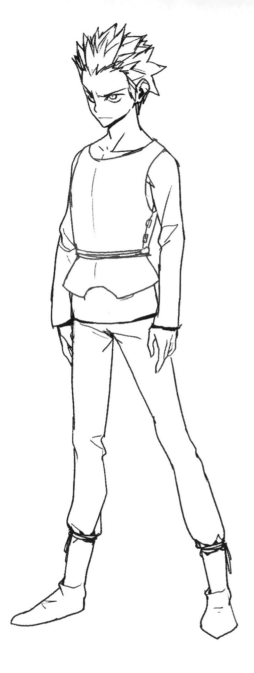

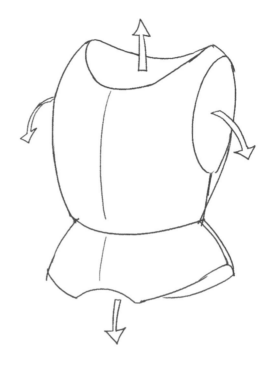

先確定整個盔甲當中比重最
大的胸甲的形態。

根據體型繪製盔甲。

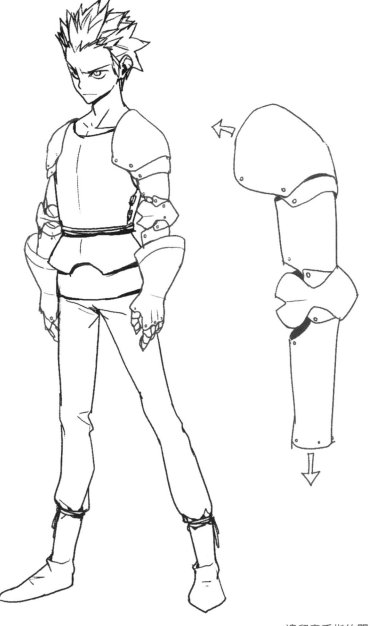

根據人體畫上保護手臂和
手的盔甲。描繪盔甲時,
為了呈現盔甲的體積感,
最好保留一點空間,不要
緊貼在身體上。

一邊留意手指的關節,一邊
描繪分段的關節盔甲。

腳的部分和手臂一樣,繪製
時要留意關節。

描繪脖子部位的盔甲,整理
線條並收尾。

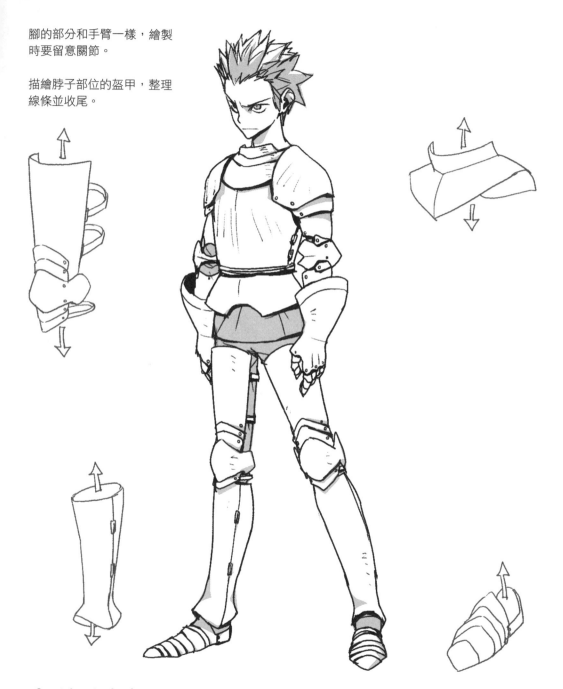

▶ 根據斗篷的長度和形態，營造
隨風飄揚的效果的話，可以帶
來生動的感覺。

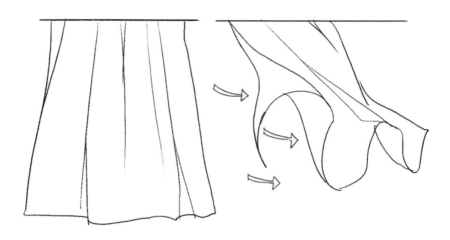

▶ 如果在基本的形態下改變輪廓
或增添紋樣，可以描繪出奇幻
風格的盔甲。

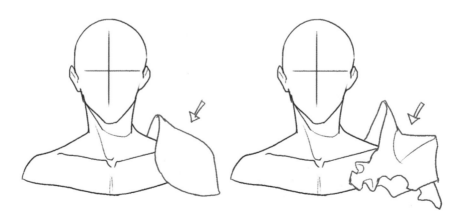

Episode
0 3 4

舉 啞 鈴
的 模 樣
女 性 ✕ 手
部 畫 法

Q. 想知道怎麼畫舉啞鈴的模樣

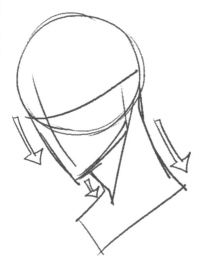

為了呈現自然的角度，
臉稍微畫歪。

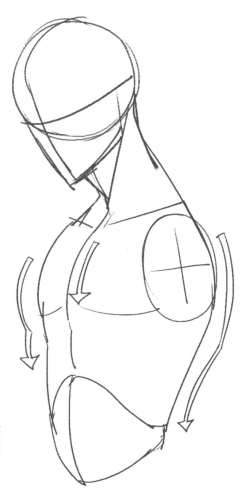

按照臉部角度、中心線條描
繪上半身，強調曲線，特別
注意胸部和背部的描繪。

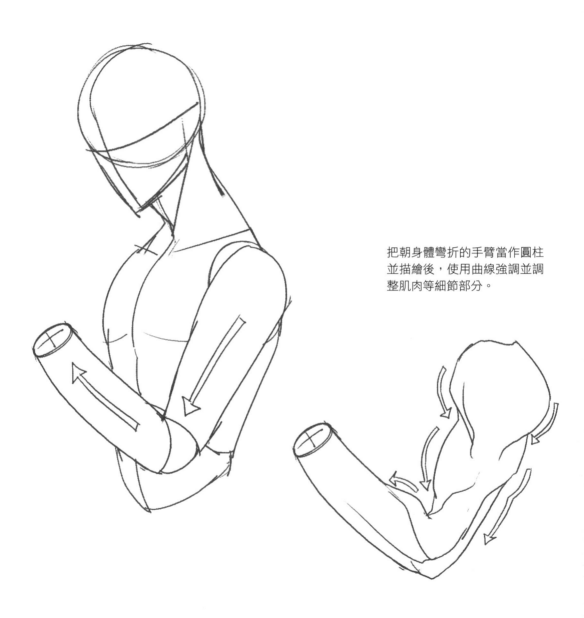

把朝身體彎折的手臂當作圓柱並描繪後，使用曲線強調並調整肌肉等細節部分。

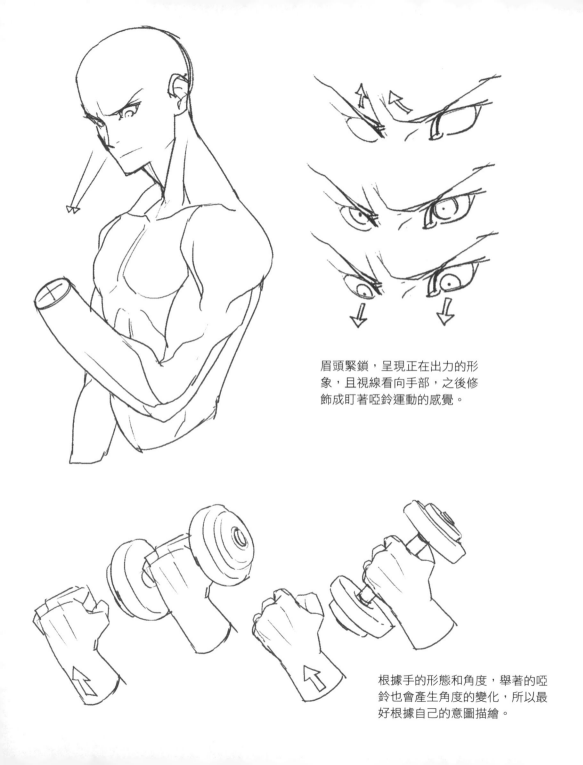

眉頭緊鎖，呈現正在出力的形象，且視線看向手部，之後修飾成盯著啞鈴運動的感覺。

根據手的形態和角度，舉著的啞鈴也會產生角度的變化，所以最好根據自己的意圖描繪。

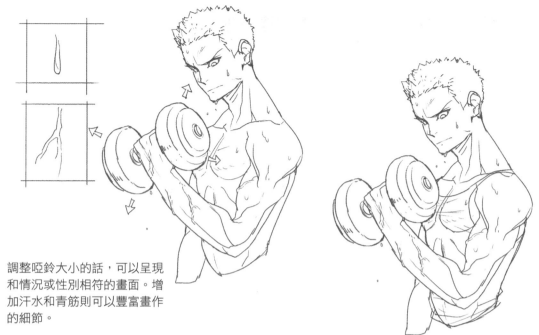

調整啞鈴大小的話，可以呈現
和情況或性別相符的畫面。增
加汗水和青筋則可以豐富畫作
的細節。

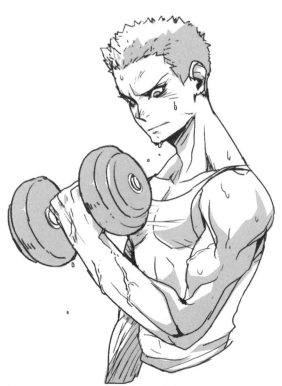

根據人體描繪衣服，在臉
和手臂上描繪汗水。
整理線條並收尾。

Q. 想把女性的手或手指畫得好看一點

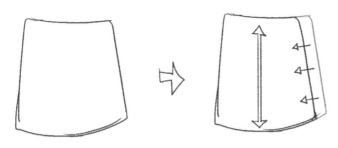

稍微縮小手掌或手背部
分的寬度,畫一個類似
於長方形的形態,使其
看起來纖細修長。

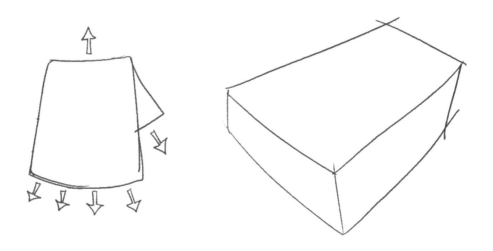

增加三角形,確定大拇指
的位置,並確認要畫手腕
的部分。

把它變成立體的形狀後,
應用看看。

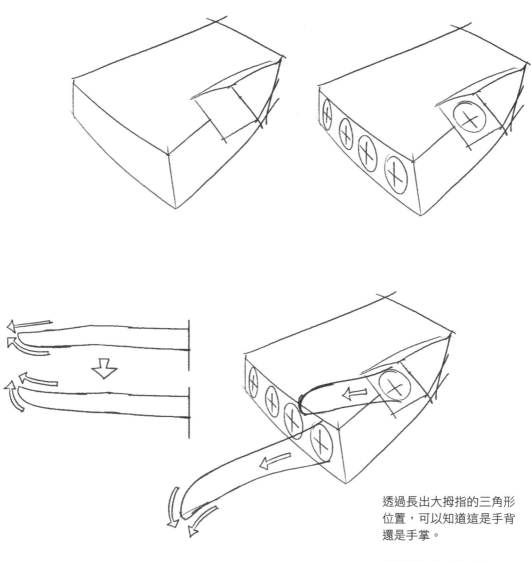

透過長出大拇指的三角形
位置，可以知道這是手背
還是手掌。

描繪細長的手指，讓指尖
微彎，強調女人味。

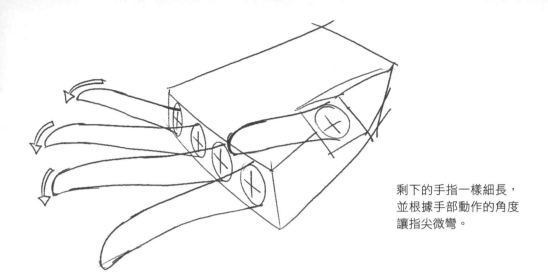

剩下的手指一樣細長，
並根據手部動作的角度
讓指尖微彎。

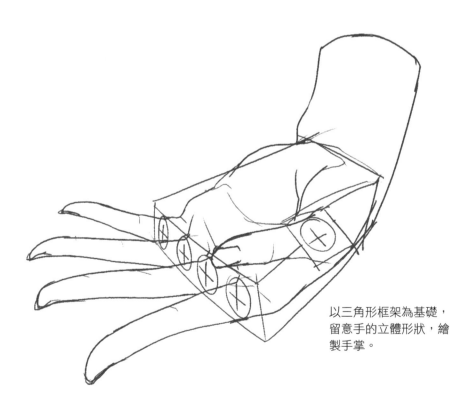

以三角形框架為基礎，
留意手的立體形狀，繪
製手掌。

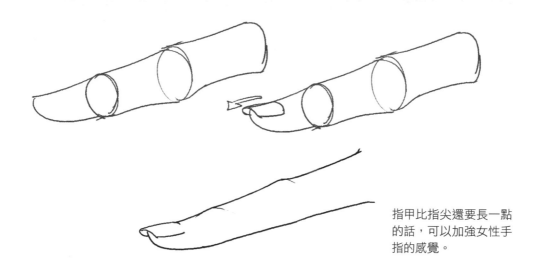

指甲比指尖還要長一點
的話，可以加強女性手
指的感覺。

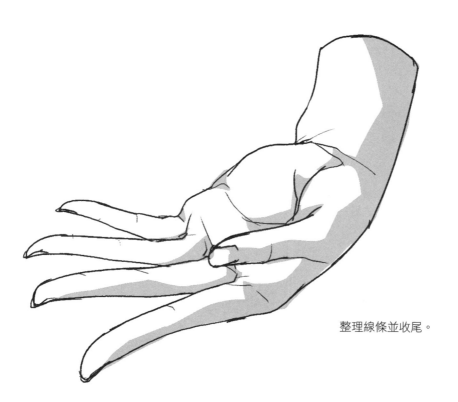

整理線條並收尾。

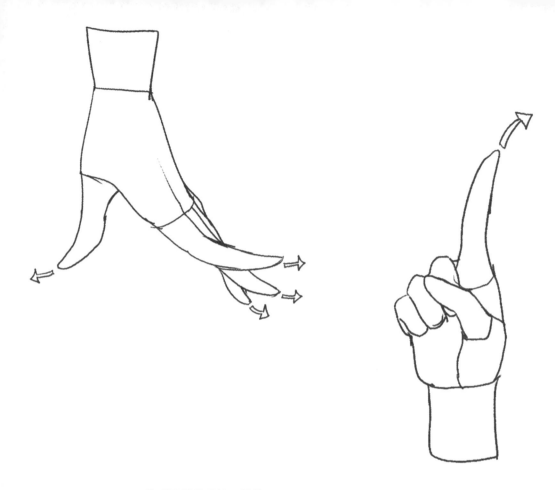

使用同樣的畫法，描繪不
同手部動作的細長形態，
並讓指尖微彎。

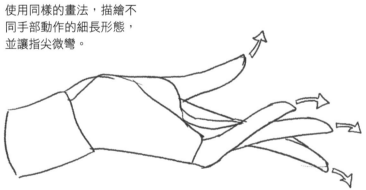

▶ 啞鈴的用法十分多元。如同
前面所述，必須根據手的方
向或角度，調整啞鈴的形
態，畫作看起來才會自然。

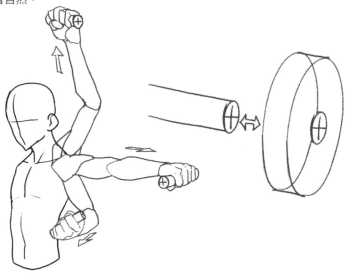

▶ 長型指甲營造出的女人味比
寬指甲更為強烈。

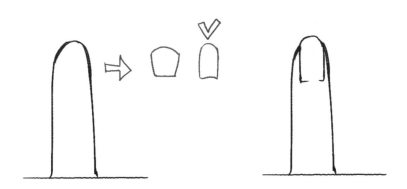

Q. 想畫從各種角度看的耳朵

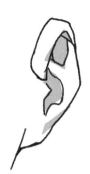 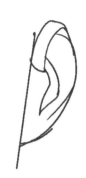

從正面看的耳朵形態

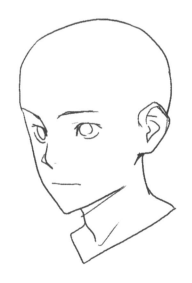

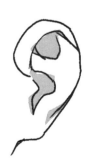 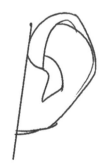

從半側面看的耳朵形態

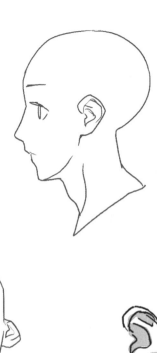
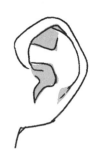
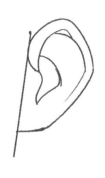

從側面看的耳朵形態

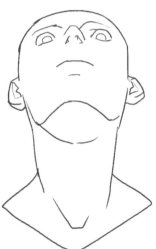
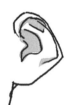
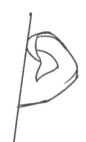

從下面看的耳朵形態

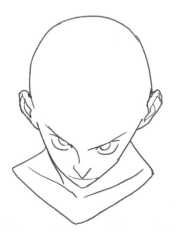

從上面看的耳朵形態

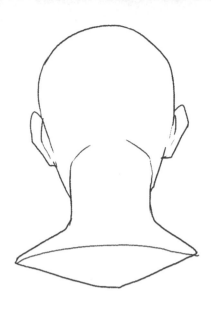

從背面看的耳朵形態

描繪時把耳朵當作有體積感
的幾何圖形,如此一來,就
算角度改變,也能輕鬆理解
耳朵的形態並進行描繪。

保留輪廓的框架,在框架裡
面營造深度。

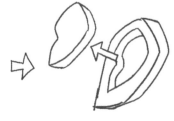

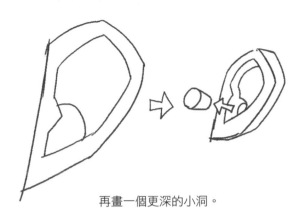

再畫一個更深的小洞。

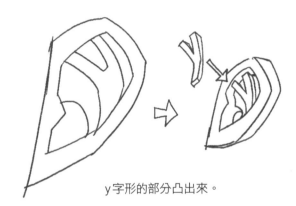

y字形的部分凸出來。

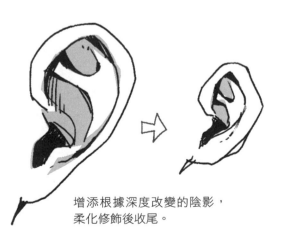

增添根據深度改變的陰影，
柔化修飾後收尾。

Q. 想畫和精靈一樣尖尖的耳朵

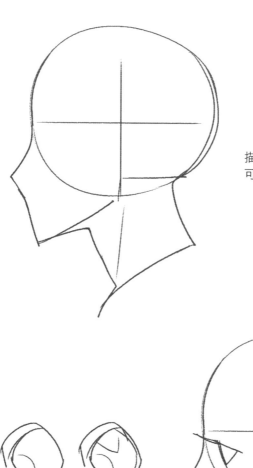

描繪側臉，正面看過去
可以清楚看見耳朵。

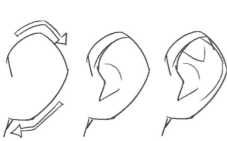

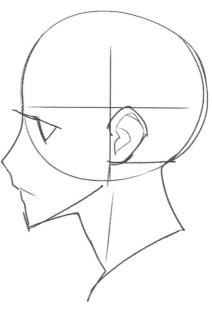

描繪眼睛和嘴巴，根據中心線，
從輪廓開始描繪耳朵。

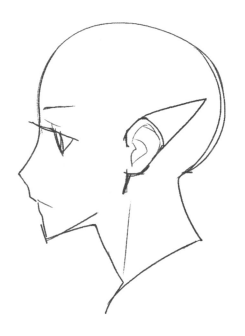 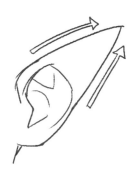

將一般的耳朵上半部畫成三角形，
朝上拉尖。

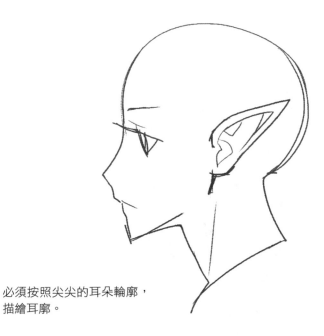

必須按照尖尖的耳朵輪廓，
描繪耳廓。

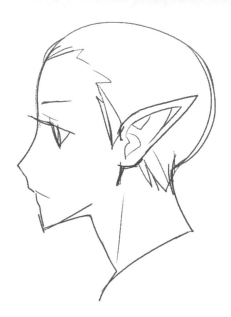

根據頭形塑造額頭線條和
頭髮流向。

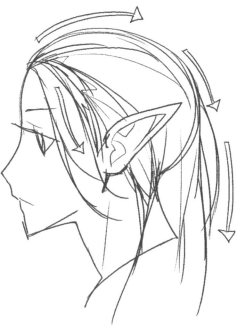

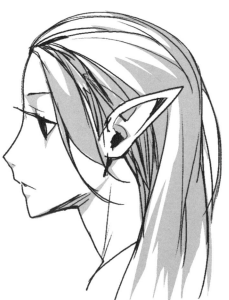

整理線條並收尾。

以圓形和十字線作為輔助,確定臉型。

畫畫看另一種有尖耳的角色。繪製下巴稜角分明的國字臉。

脖子加粗,塑造出大塊頭的感覺。

突顯凶神惡煞的感覺並
描繪五官，耳朵的上半
部畫尖。

如此一來，可以呈現奇幻作品
中會出現的異種族角色。

整理線條並收尾。

▶ 耳朵的形態不一樣，是因為表現方式和個人喜好不一樣，不代表你畫錯了。

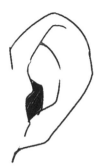 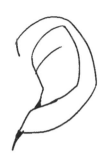 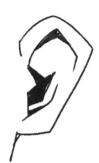 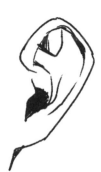

▶ 根據耳朵上半部的長度，尖耳給人的感覺也會不一樣，只要畫成和角色個性相符的形態就可以了。

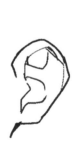 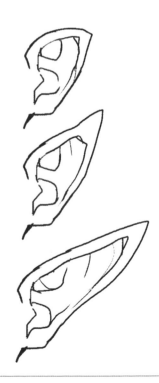

Episode 036

Q. 想畫揹人的姿勢

揹人姿勢
×
大 眼 睛
美 少 女

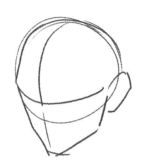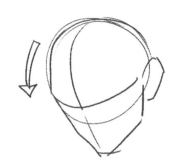

與其一開始就描繪細節,建議分階段描繪簡單的形態比較好。先讓臉部角度歪斜,繪製低頭的形態。

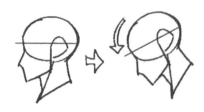

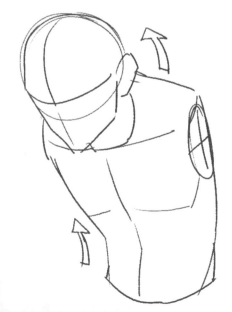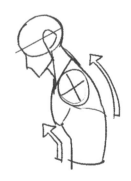

背部微彎,而且從側面觀看的時候,脖子被臉遮住,所以看起來較短。

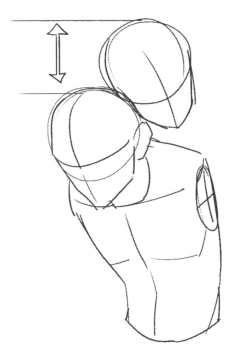

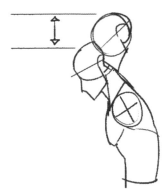

被揹者的臉畫在更高
的位置。

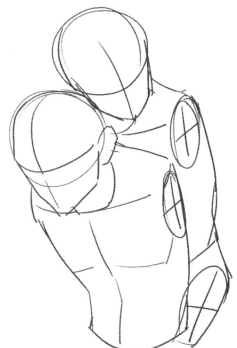

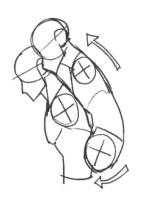

被揹者的身體緊貼在
彎曲的背上。

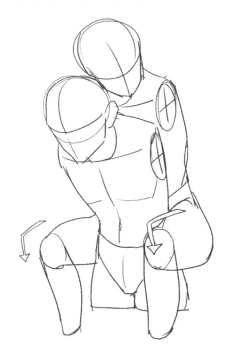

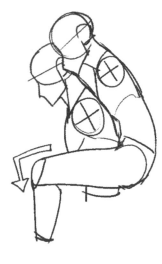

描繪被揹者的腿部，位
置在揹者的腰部。

揹者的手臂微彎，手包
住大腿底部。

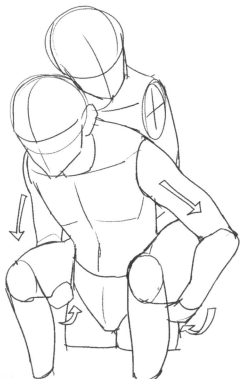

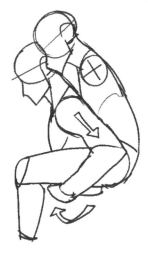

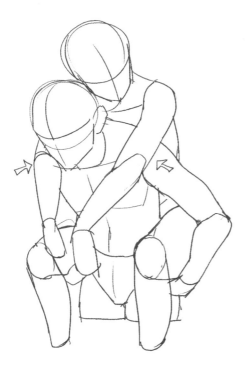

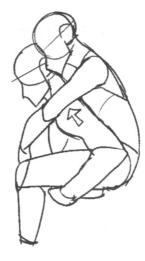

描繪搭在肩上的手臂。

整理線條，加上衣服，
根據情況繪製後收尾。

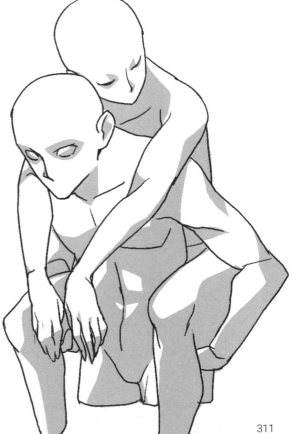

311

Q. 想畫眼睛炯炯有神的美少女臉孔

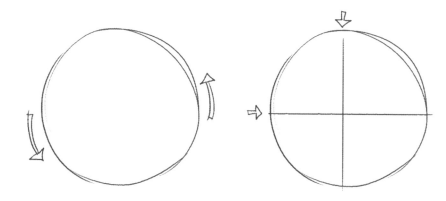

畫一個圓，確定臉型，並
在中心繪製十字線。

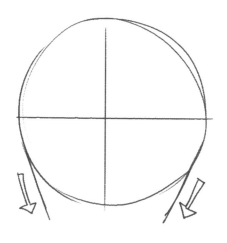

調整彎曲部位，根據中心
繪製尖下巴。

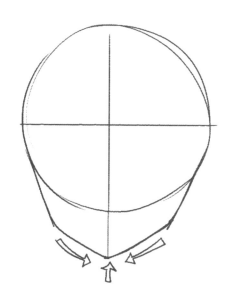

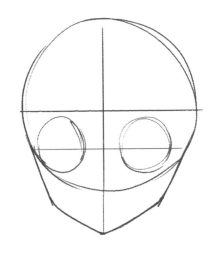

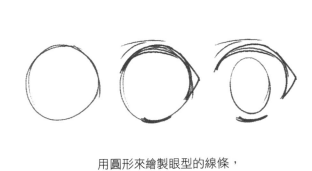

用圓形來繪製眼型的線條，
眼球稍微呈橢圓形。

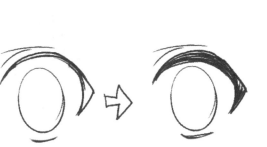

加粗上半部的眼型線條。

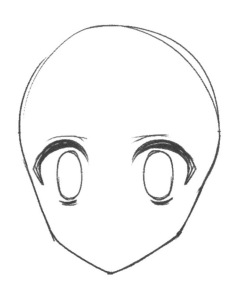

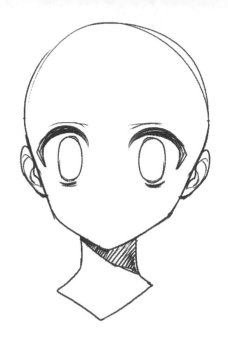

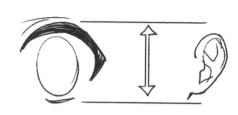

耳朵畫得比眼睛小，
強調大眼睛。

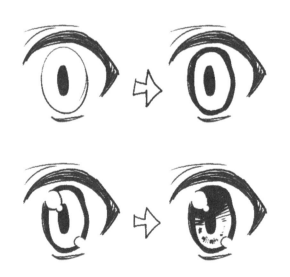

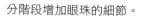

分階段增加眼珠的細節。

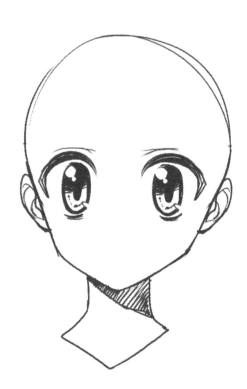

在臉的中心處畫一個點，
畫出一點點的鼻子。

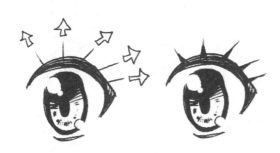

根據箭頭方向描繪眼皮和睫毛。

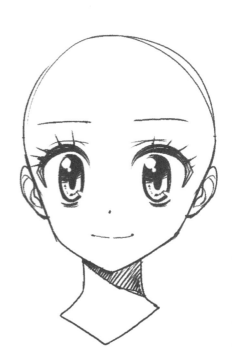

增添裝飾也可以，並製造頭
髮的流向。

整理線條並收尾。

▶ 腰畫得愈彎，愈有揹起來沉
重吃力的感覺。

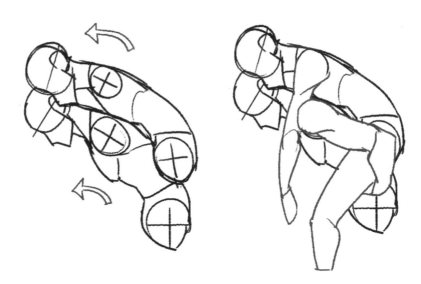

▶ 如果是大眼睛的畫風，只要
把臉型改成圓滑的形狀，就
能呈現出可愛的感覺。

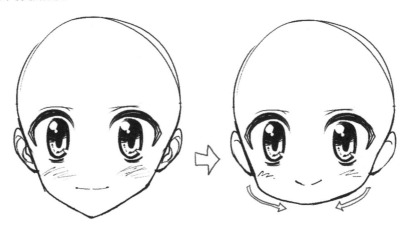

Q. 濕衣服怎麼畫

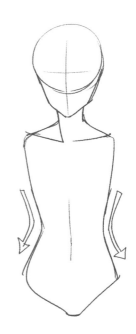

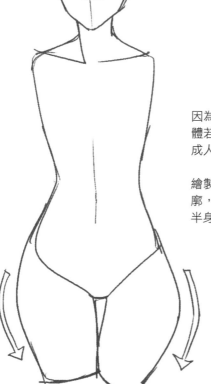

因為衣服濕掉的緣故，人體若隱若現，所以要先完成人體的描繪。

繪製和角色性別相符的輪廓，從上半身依序畫到下半身。

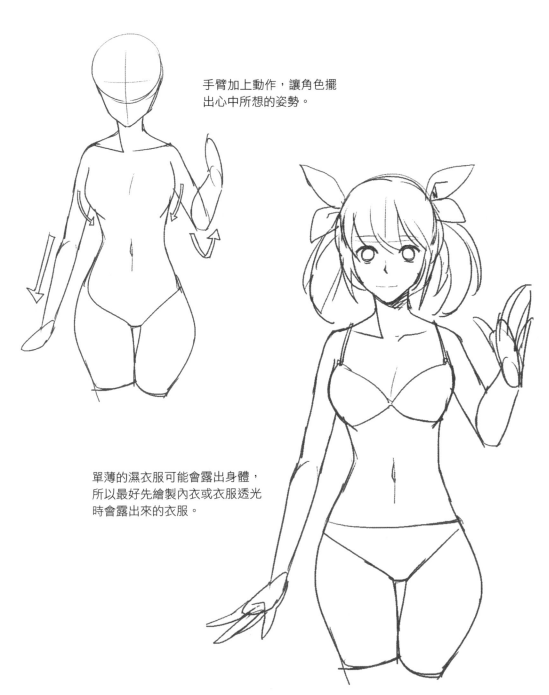

手臂加上動作，讓角色擺
出心中所想的姿勢。

單薄的濕衣服可能會露出身體，
所以最好先繪製內衣或衣服透光
時會露出來的衣服。

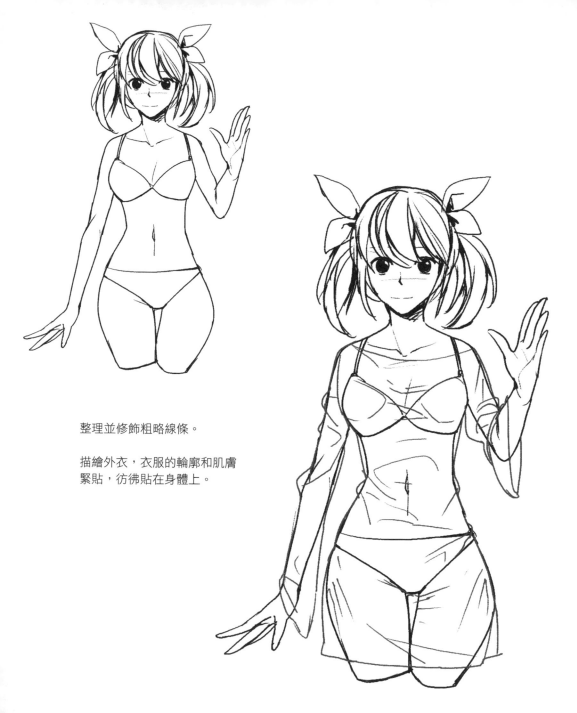

整理並修飾粗略線條。

描繪外衣，衣服的輪廓和肌膚
緊貼，彷彿貼在身體上。

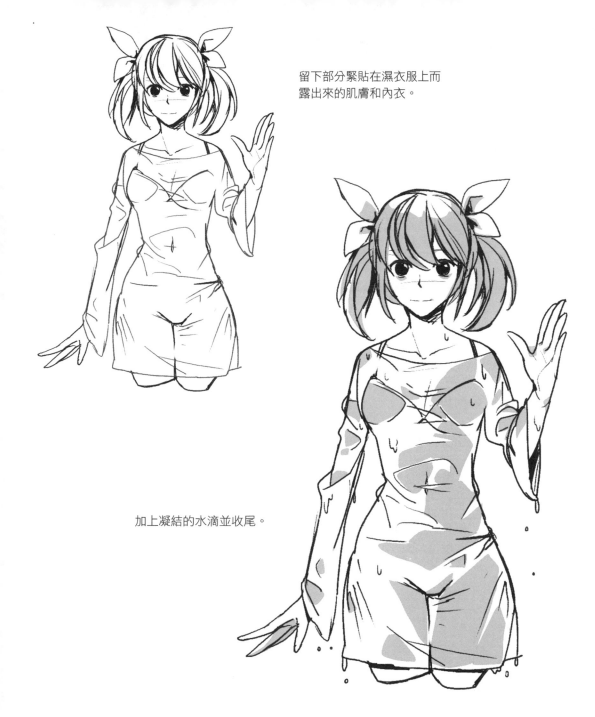

留下部分緊貼在濕衣服上而
露出來的肌膚和內衣。

加上凝結的水滴並收尾。

Q. 想知道怎麼畫拉單槓的樣子

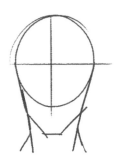

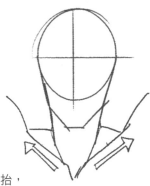

描繪臉部。因為肩膀往上抬，
所以鎖骨部分向上提。

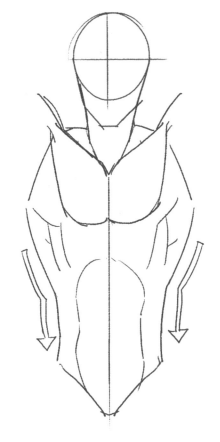

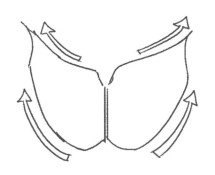

腰往內縮，製造出輪廓的話，會出現
肌肉結實的外觀，手臂往上抬的時
候，胸部的形態也會跟著改變。

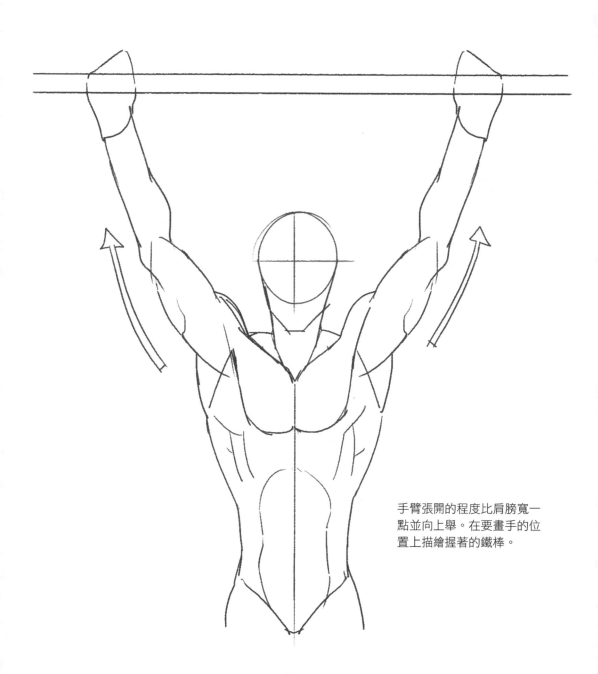

手臂張開的程度比肩膀寬一
點並向上舉。在要畫手的位
置上描繪握著的鐵棒。

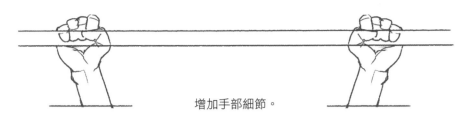

增加手部細節。

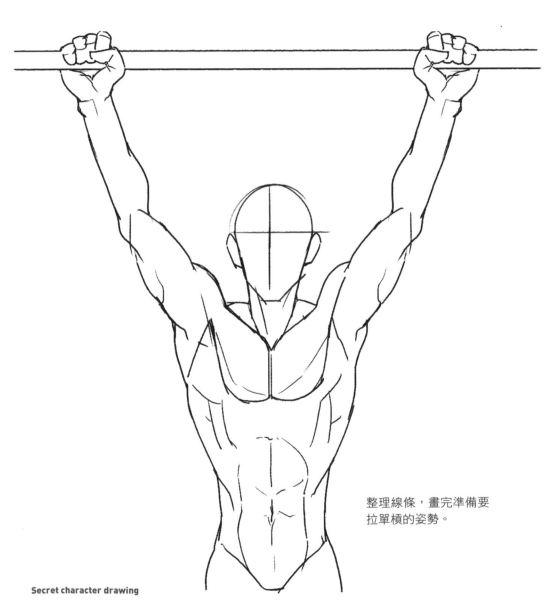

整理線條,畫完準備要
拉單槓的姿勢。

Secret character drawing

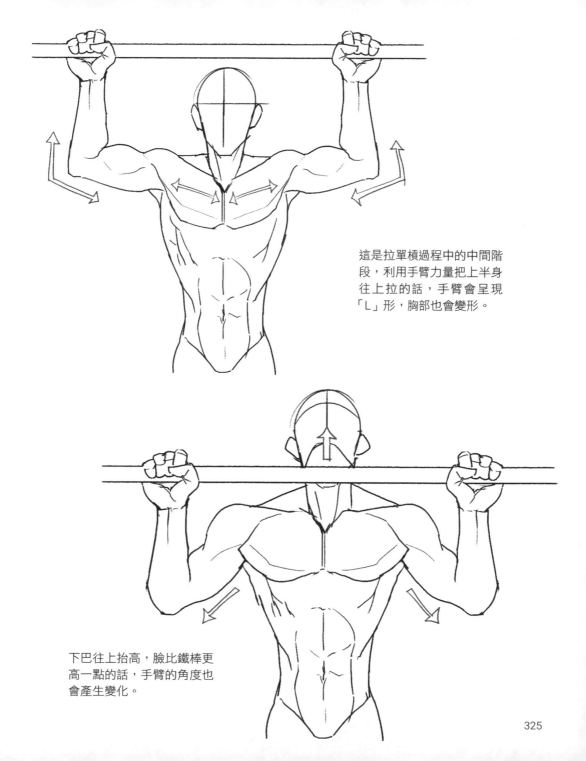

這是拉單槓過程中的中間階段，利用手臂力量把上半身往上拉的話，手臂會呈現「L」形，胸部也會變形。

下巴往上抬高，臉比鐵棒更高一點的話，手臂的角度也會產生變化。

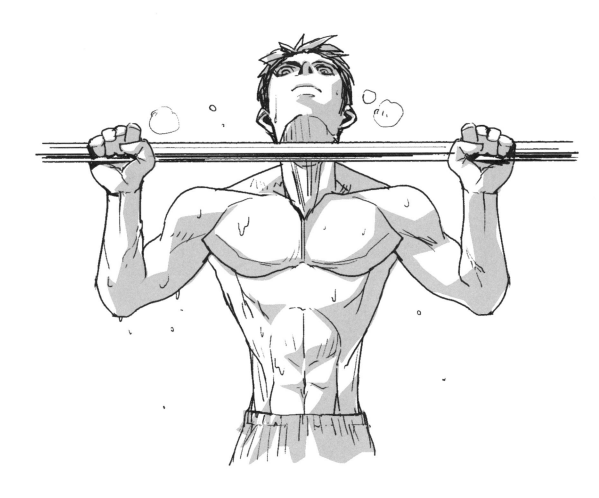

根據情況描繪角色之後，整
理線條並收尾。

▶ 描繪濕衣服的時候，加上緊貼
　身體且低垂的衣服，以及掉落
　的水滴就可以了。

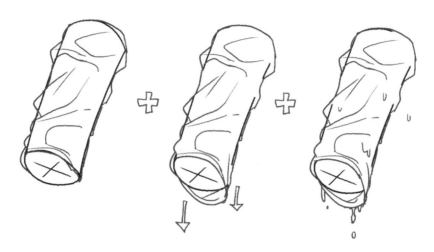

▶ 可以透過表情變化來表現從容
　或吃力的情況。

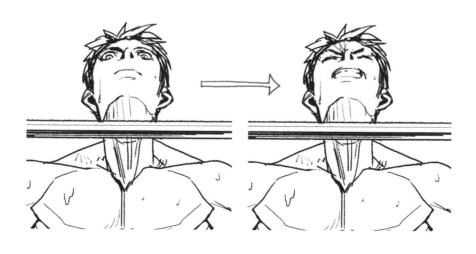

Q. 想畫隨風飄揚的頭髮

基本型

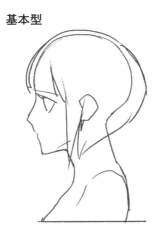

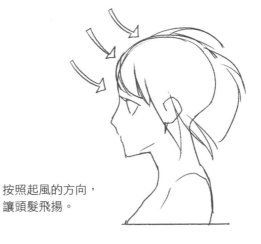

按照起風的方向，
讓頭髮飛揚。

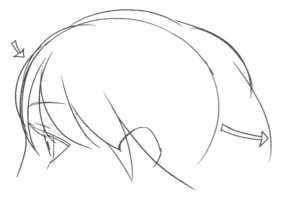

如果是迎面而來的風，前面的
頭髮會貼在額頭上，後面的頭
髮則要和後腦勺產生一定的距
離感。

用自然的曲線描繪頭髮流向，
並根據流向增添細節。

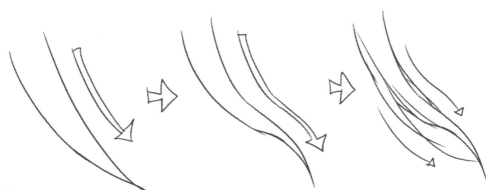

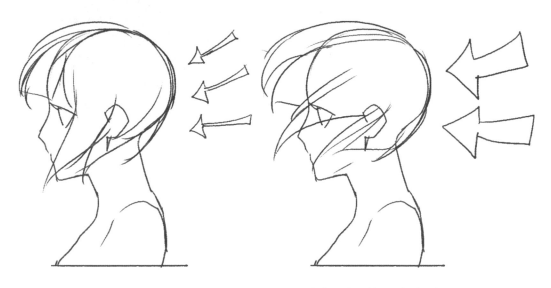

決定風向。讓頭髮飛揚的同時留意風的強度，就能根據情況做出不同的表現。

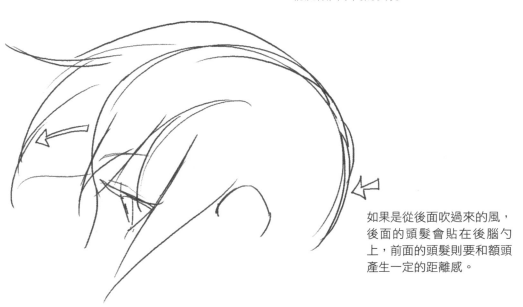

如果是從後面吹過來的風，後面的頭髮會貼在後腦勺上，前面的頭髮則要和額頭產生一定的距離感。

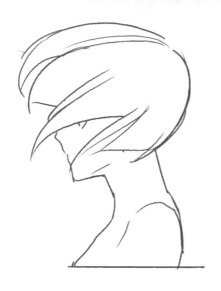
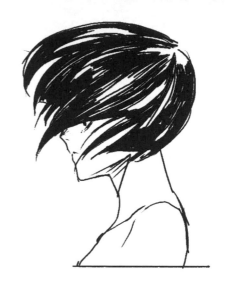

擦掉被飄揚的頭髮擋住的
五官,增添細節。

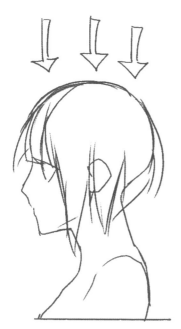

如果是從上方吹過的風,要畫
成頭髮和頭頂線條緊貼,被壓
扁的感覺。

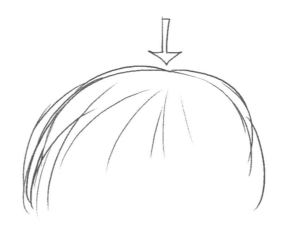

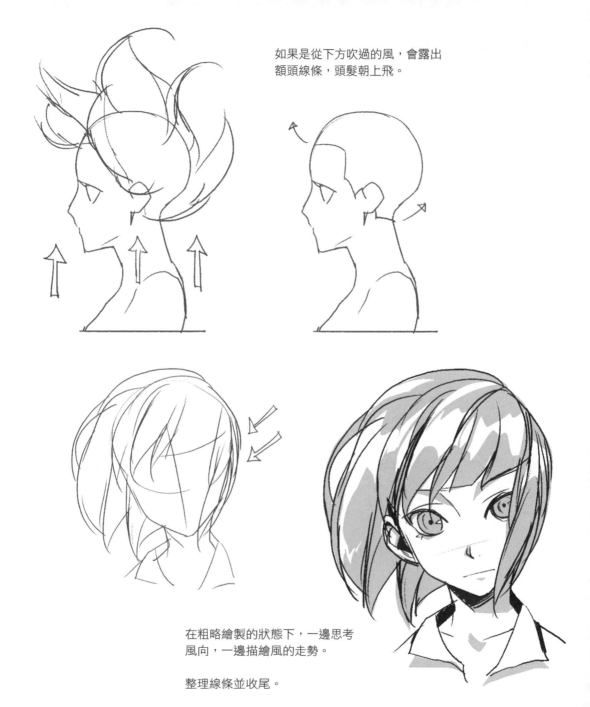

如果是從下方吹過的風，會露出
額頭線條，頭髮朝上飛。

在粗略繪製的狀態下，一邊思考
風向，一邊描繪風的走勢。

整理線條並收尾。

Q. 大拇指畫得很奇怪

大拇指的長度和小拇指差不多，但是粗度有差異。

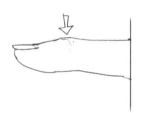 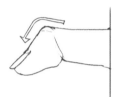 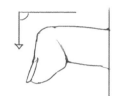 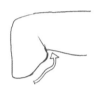

大拇指彎折的關節只有一個，關節數量和其他手指不一樣。
最多可以彎到90度，會產生彎曲的輪廓。

為了描繪手指，先繪製寬大的手背平面。

大拇指畫在低於其他手指的位置並張開的話，看起來一定是最短的。

繪製大拇指的特徵，也就是唯一的關節，以側面的形態呈現方向。

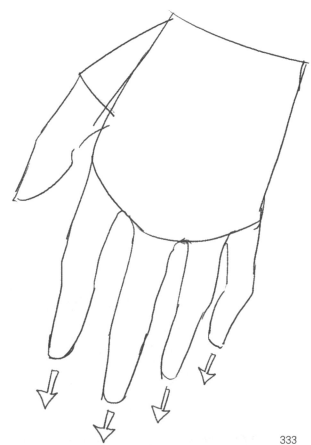

剩下的手指有兩個關節，方向和大拇指不同，朝正面畫出手指的表面。

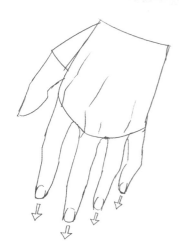

根據手指方向，在手指末端繪製指甲。

大拇指的角度不一樣，所以指甲的形態看起來也不同。

這是從其他角度觀看的形態，確認手指的方向看看。

繪製指甲，確定手指的角度，只有大拇指指甲的角度不一樣。

留意大拇指的特徵和角度並收尾。

▶ 根據頭髮長度製造許多彎
曲流向,能有效地呈現飄
揚的頭髮。

▶ 大拇指是最粗厚的,所以
其指甲形態也比其他手指
的寬一點。

Q. 天使翅膀怎麼畫

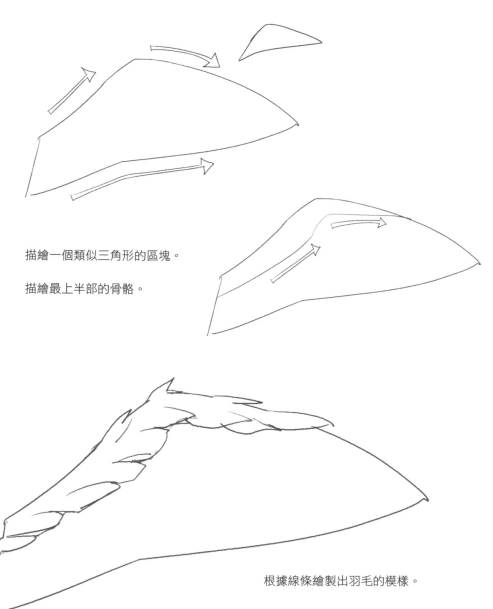

描繪一個類似三角形的區塊。

描繪最上半部的骨骼。

根據線條繪製出羽毛的模樣。

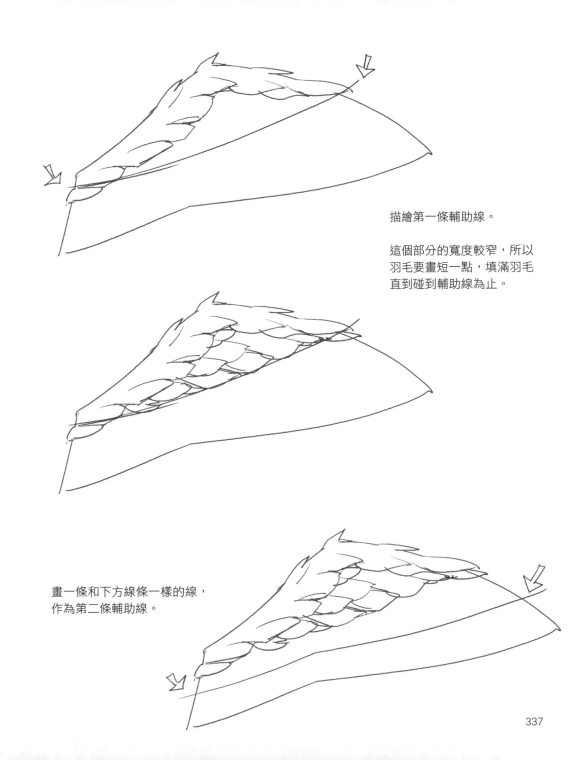

描繪第一條輔助線。

這個部分的寬度較窄,所以
羽毛要畫短一點,填滿羽毛
直到碰到輔助線為止。

畫一條和下方線條一樣的線,
作為第二條輔助線。

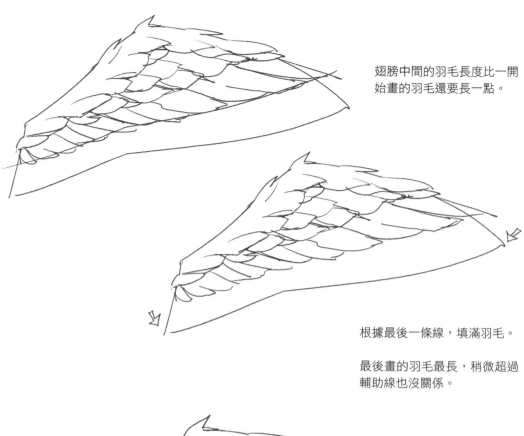

翅膀中間的羽毛長度比一開
始畫的羽毛還要長一點。

根據最後一條線，填滿羽毛。

最後畫的羽毛最長，稍微超過
輔助線也沒關係。

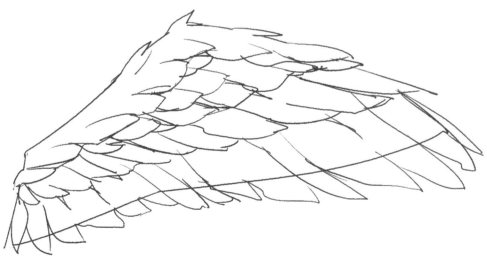

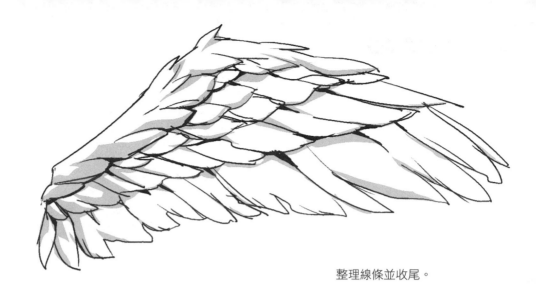

整理線條並收尾。

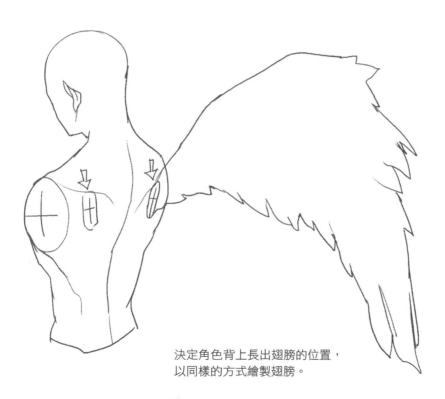

決定角色背上長出翅膀的位置，
以同樣的方式繪製翅膀。

Q. 荷葉邊很難畫

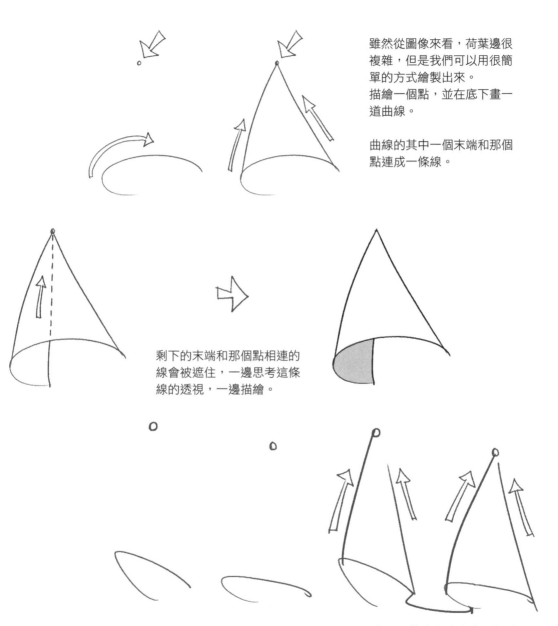

雖然從圖像來看，荷葉邊很複雜，但是我們可以用很簡單的方式繪製出來。
描繪一個點，並在底下畫一道曲線。

曲線的其中一個末端和那個點連成一條線。

剩下的末端和那個點相連的線會被遮住，一邊思考這條線的透視，一邊描繪。

先用同樣的方法畫出兩個點，塑造出三角形。

連同必須考慮到透視的底部線條，
完成所有線條的繪製。

如果荷葉邊的模樣看起來
不自然，確認看看透視的
方向是否正確。

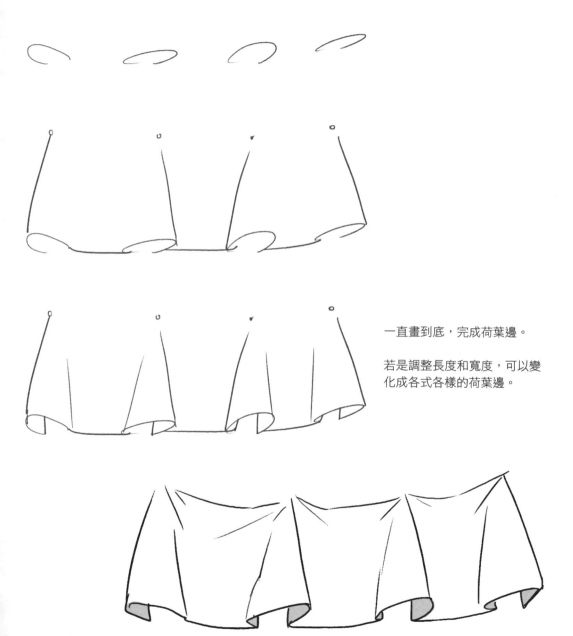

依樣畫葫蘆，再多畫幾個點。
對準那幾個點把線連起來。

一直畫到底，完成荷葉邊。

若是調整長度和寬度，可以變
化成各式各樣的荷葉邊。

▶ 根據張開或收起的翅膀變化，
調整輔助線的走勢並繪製。

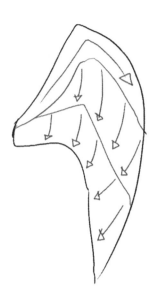

▶ 若不是一排整齊的點，而是把
有起伏走勢的點連起來的話，
就能畫出動態的荷葉邊。

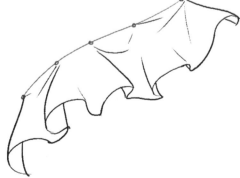

**Episode
0 4 0**

下巴歪斜
的 問 題
X
男女背影
的 差 異

Q. 描繪臉部的時候，下巴太凸出或太凹

以中心線為基準，調整臉的對稱，才能修改歪掉的部分。尤其是在描繪下巴的時候，要畫對嘴巴的位置，下巴才會保持對稱。

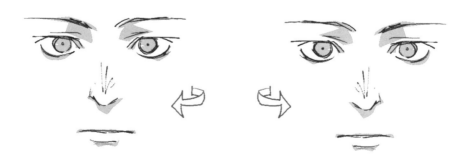

善用中心線的話，就算臉部左右翻轉，也不會有不自然的部分。

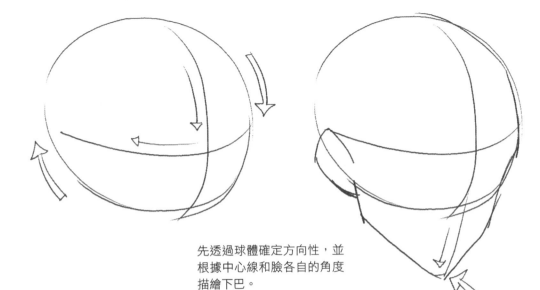

先透過球體確定方向性，並
根據中心線和臉各自的角度
描繪下巴。

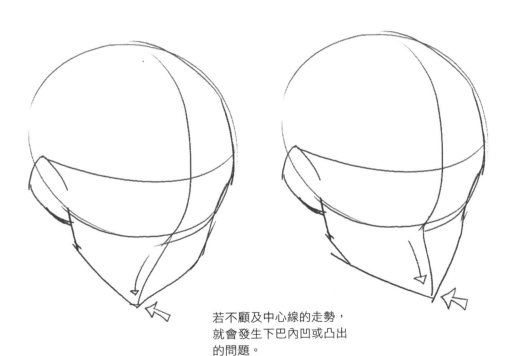

若不顧及中心線的走勢，
就會發生下巴內凹或凸出
的問題。

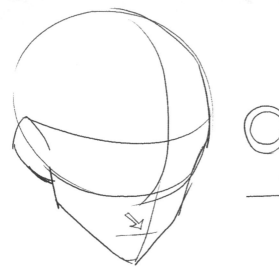

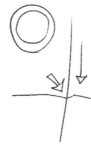

描繪嘴唇的時候，嘴巴的
中央也要對準中心線。

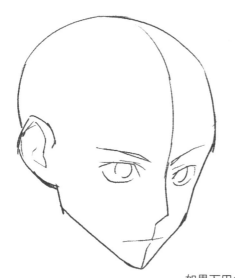

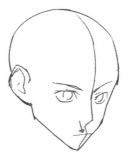

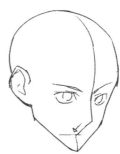

如果下巴角度正確，但嘴
唇位置不一樣的話，會產
生下巴歪掉的感覺。

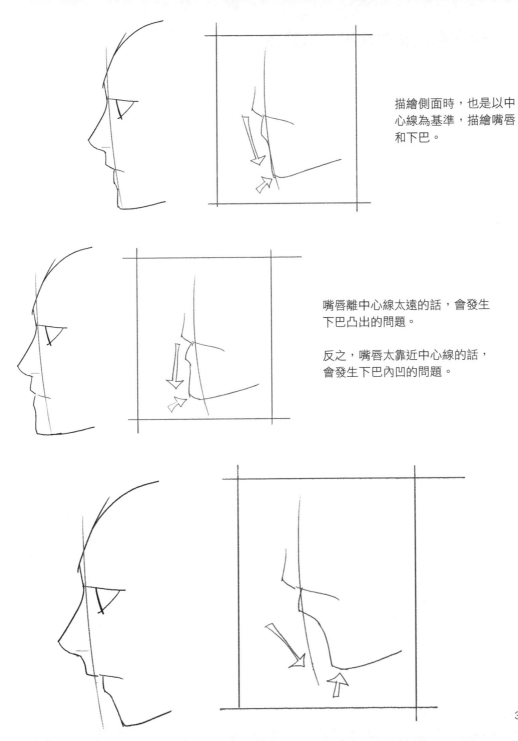

描繪側面時，也是以中
心線為基準，描繪嘴唇
和下巴。

嘴唇離中心線太遠的話，會發生
下巴凸出的問題。

反之，嘴唇太靠近中心線的話，
會發生下巴內凹的問題。

Q. 想知道男性和女性背影的差異

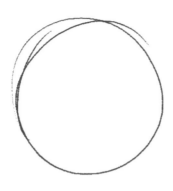

描繪人體之前，先繪製臉型。

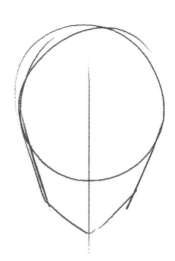

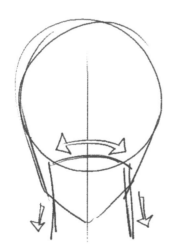

男性的脖子（圓柱）畫
得粗一點。

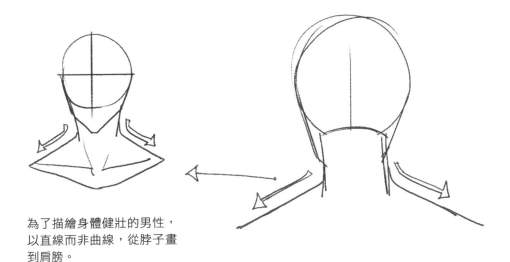

為了描繪身體健壯的男性，以直線而非曲線，從脖子畫到肩膀。

身體呈一直線的話，看起來會太單調或不自然，所以要畫出有點彎折的部分，呈現自然的身體曲線。

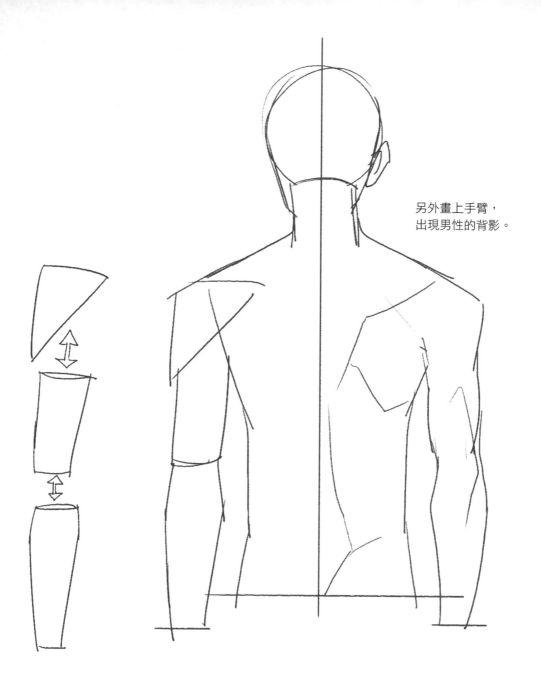

另外畫上手臂，
出現男性的背影。

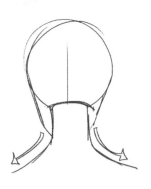

描繪女性的背影時，身體要
畫得比男性小一點。女性的
脖子比較細，並利用曲線描
繪腰部。

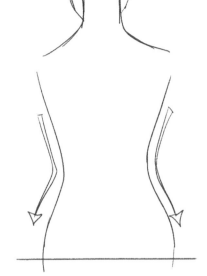

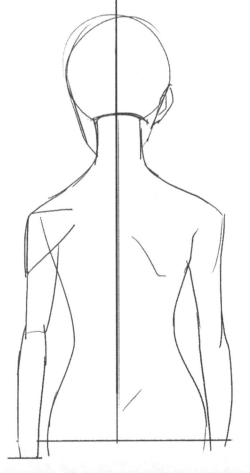

由於身軀嬌小，手臂也要畫
得比男性的細一點。

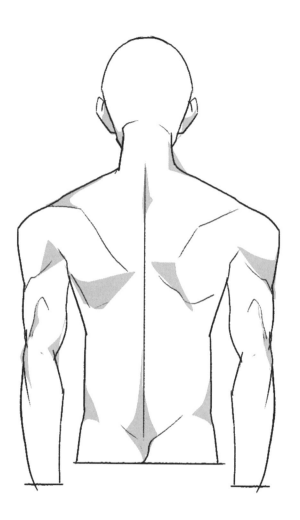

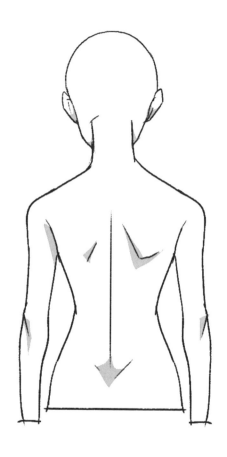

整理線條並收尾。

▶ 要常常練習繪製根據角度改變
的中心線和下巴。就算畫風或
下巴形態不一樣，描繪時仍然
是根據中心線繪製的。

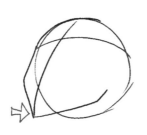 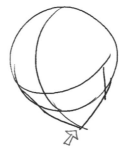 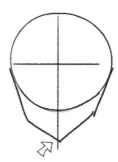

▶ 如果想畫微胖的女性背影，基
於現有的形態上突顯腰部和手
臂的體積感就可以了。

Q. 想知道怎麼畫各種角度的連帽上衣

關於連帽上衣的畫法，
可以參考 Ep. 27。

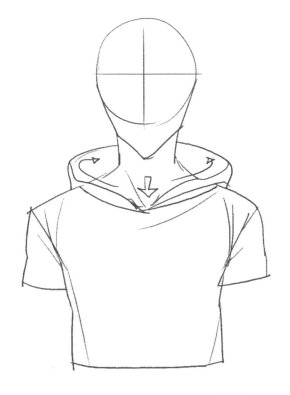

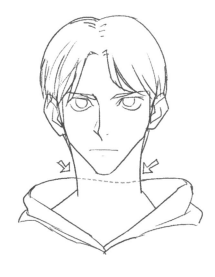

為了描繪各式各樣的角度，
最好先理解衣服的走勢。衣
服的走勢要從鎖骨中央繞向
兩邊，並配合被身體擋住的
連帽上衣的透視。

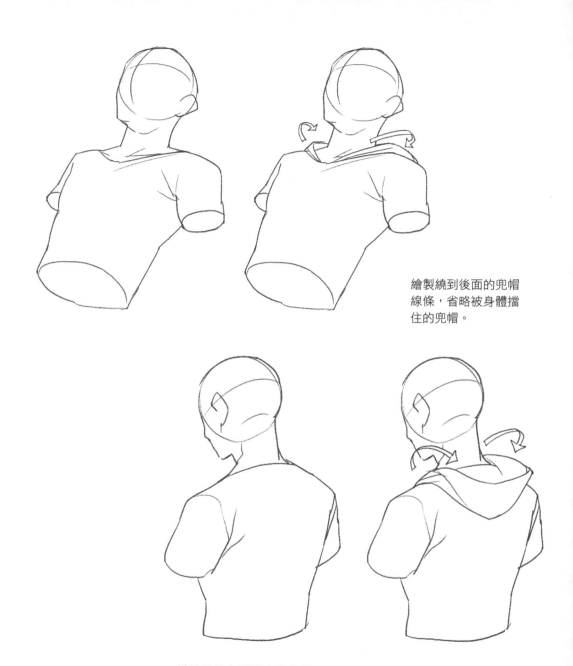

繪製繞到後面的兜帽
線條，省略被身體擋
住的兜帽。

描繪從後方看過去的兜帽
時，讓兜帽往下凹，藉此
呈現立體感。

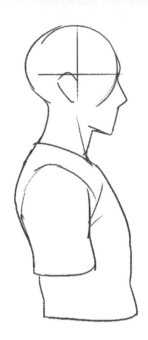

描繪側面的兜帽時，
要畫出兜帽從身體前
面往後翻的感覺。

從上方看的時候，一邊思考
被後腦勺遮住的部分，一邊
往後把線連起來。

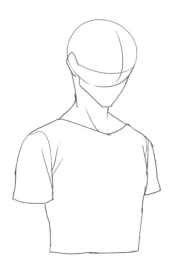

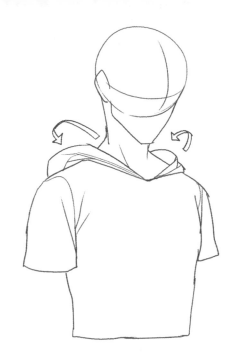

如果是半側面的兜帽，則要強調
走勢從鎖骨中心，經過肩膀，繞
到後面的感覺。

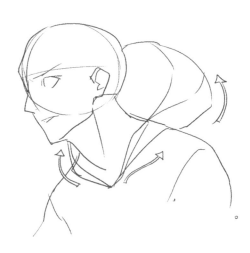

根據情況移動兜帽位置的話，
可以誇飾角色的動作。

整理線條並收尾。

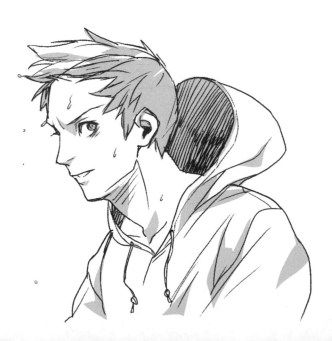

Q. 不太會畫男性的下半身

先描繪要延伸出腿部的骨盆。

大腿線條微彎,畫到膝蓋為止。

根據先畫好的那隻腿,調整
另一隻腳的長度。

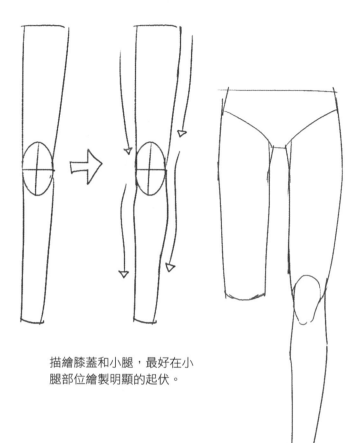

描繪膝蓋和小腿，最好在小
腿部位繪製明顯的起伏。

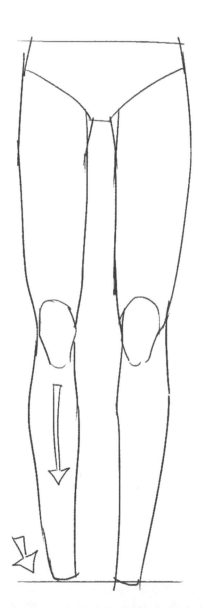

另一隻腳也要對齊長度，畫
出小腿的起伏。

最後描繪腳部。繪製腳趾之
前，先畫一個簡單的形狀，
再增添細節。

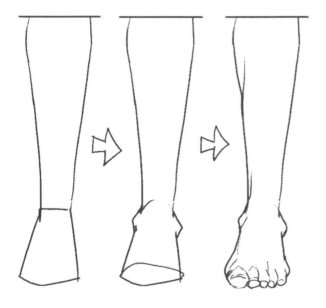

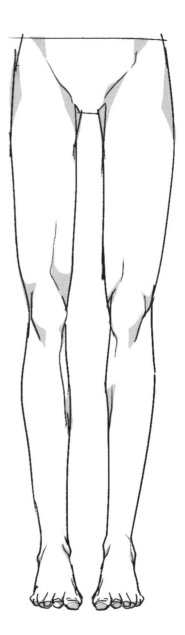

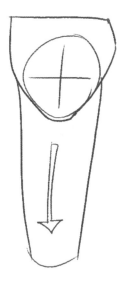

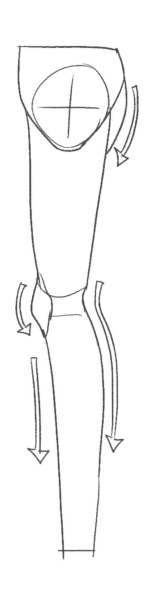

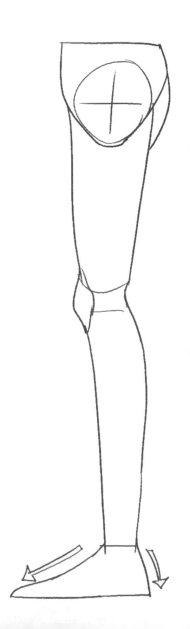

描繪從側面看過去的下半身時,繪製順序相同,
但是露出來的輪廓部分和正面有些差異,需一邊
注意屁股、膝蓋和小腿線條,一邊描繪。

背面的下半身畫法和正面一樣，描繪屁股線條、膝蓋的後面和後腳跟線條就可以了。

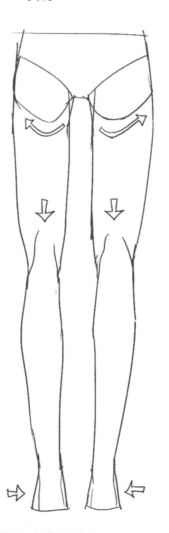

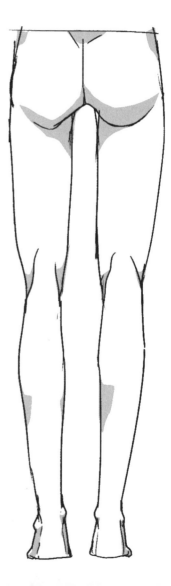

▶ 若想對準角度繪製圓形的話，
以圓形為中心呈現體積感，並
描繪兜帽就可以了。

▶ 我們描繪的是男性的下半身，
所以不能使用太彎的曲線，但
是也要避免使用看起來過於生
硬的直線。稍微畫出輪廓，露
出適量的肌肉。

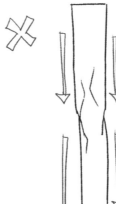
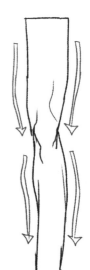

Q. 畫上圍巾後變得很生硬

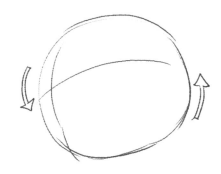

先以想畫的角度描繪臉部。

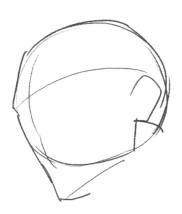

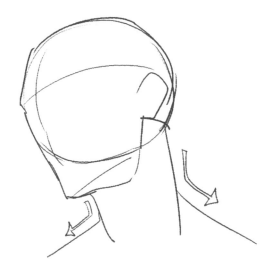

描繪之後要繞上圍巾的脖子。

畫一個鎖骨中心點,決定好上半身的角度。

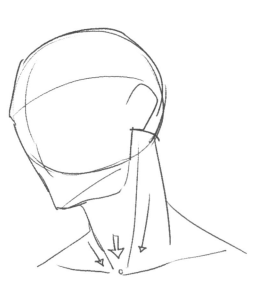

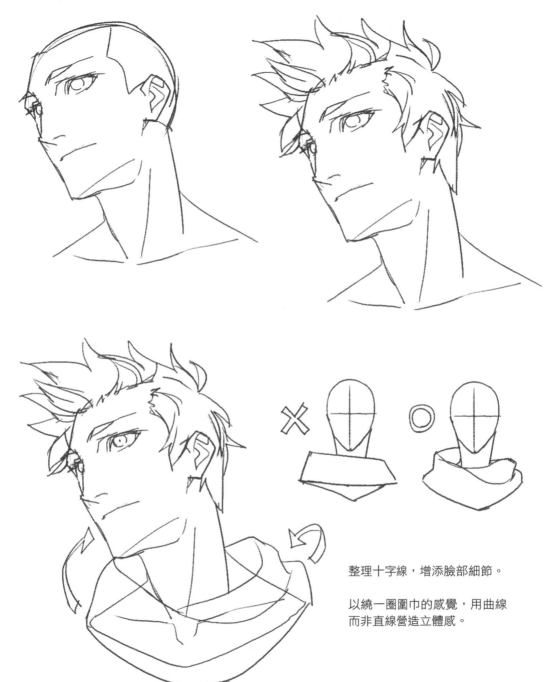

整理十字線，增添臉部細節。

以繞一圈圍巾的感覺，用曲線
而非直線營造立體感。

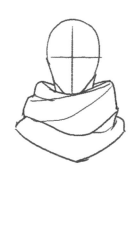

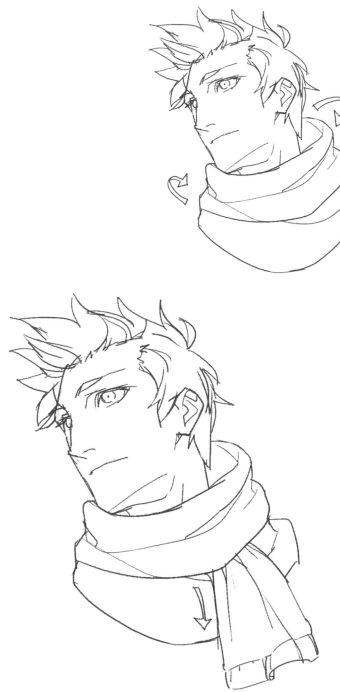

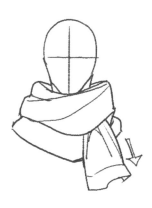

在上面再繞一圈，在兩圈
之間的細縫抽出圍巾尾端
並繪製。

Secret character drawing

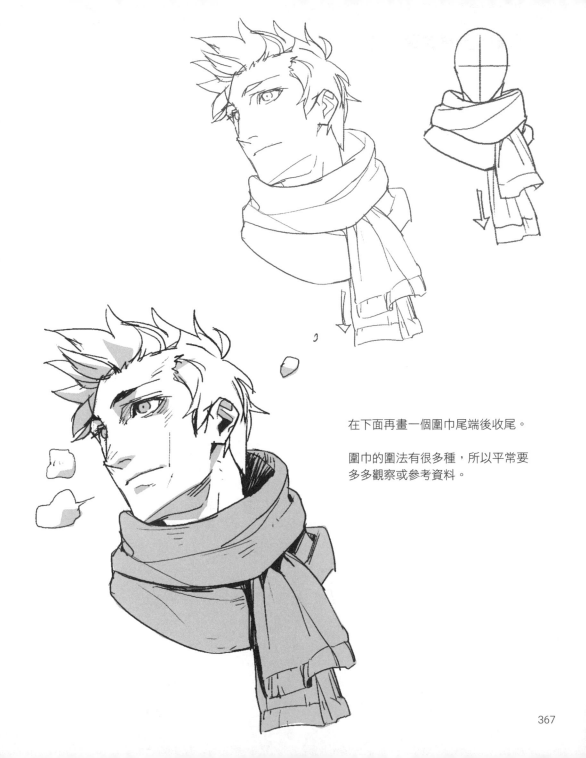

在下面再畫一個圍巾尾端後收尾。

圍巾的圍法有很多種,所以平常要
多多觀察或參考資料。

Q. 想畫出自然的厚手套

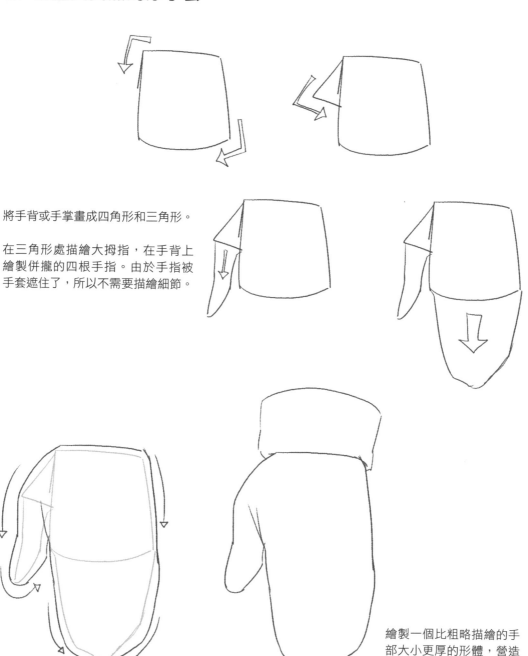

將手背或手掌畫成四角形和三角形。

在三角形處描繪大拇指，在手背上繪製併攏的四根手指。由於手指被手套遮住了，所以不需要描繪細節。

繪製一個比粗略描繪的手部大小更厚的形體，營造出厚厚的感覺。

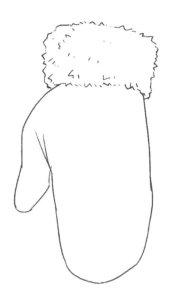

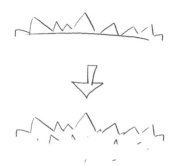

位於手腕的毛絨部分畫得短短的，並根據線條描繪，避免歪掉。

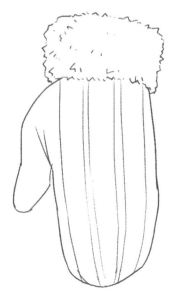

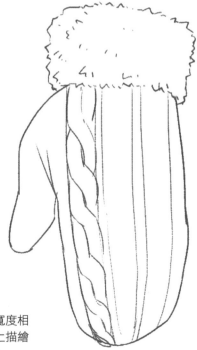

從手背到手指，畫出寬度相同的面積，在該面積上描繪帶有針織感覺的形狀。

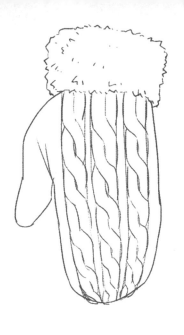

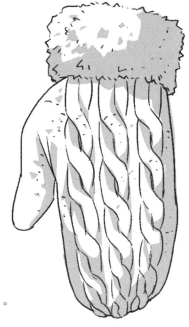

用麻花狀填滿該面積。
整理線條並收尾。

應用相同的畫法,根據手
的角度畫出一個團塊,整
理收尾。

Secret character drawing

▶ 可以藉由圍巾是否包住臉部或
露出脖子，呈現不同的情況和
寒冷程度。

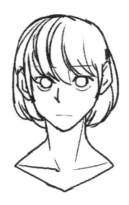 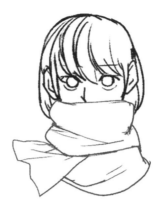 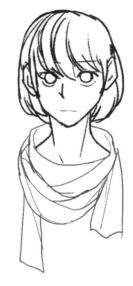

▶ 為了突顯手指的體積感，一邊
思考下面的幾何圖形，一邊描
繪，這樣畫起來會比較輕鬆。

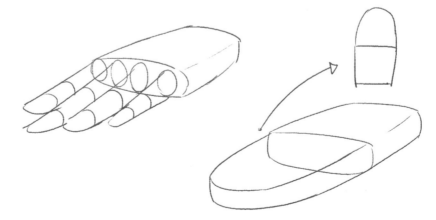

Q. 想畫左右對稱的男性或女性肩寬

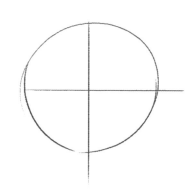

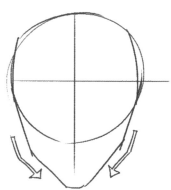

若想讓肩寬保持對稱，就
要知道臉的大小，所以先
描繪臉部。

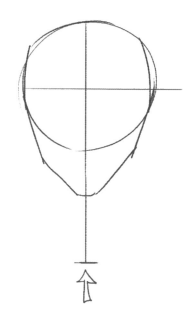

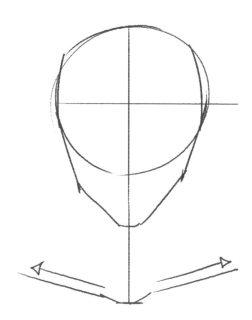

對準臉的中心線，以免身體重心
傾斜，接著繪製鎖骨線條。

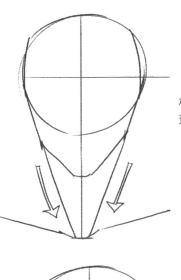

根據畫好頭部的臉和鎖骨線條，
畫出脖子的粗度。

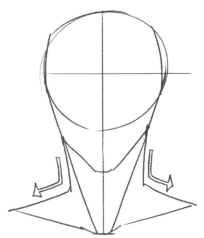

留意身體的重心，一邊保
持左右對稱，一邊繪製胸
部線條。

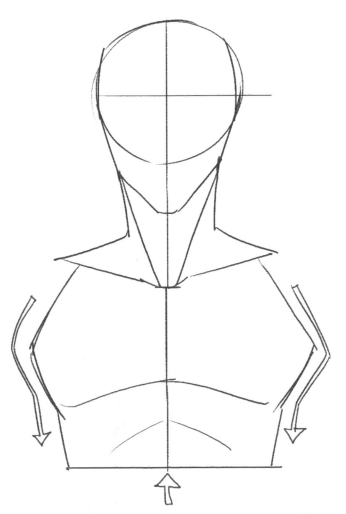

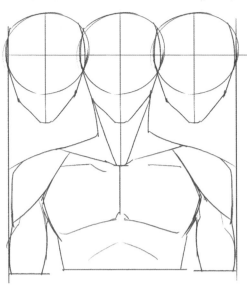

描繪男性的左右肩膀和手臂時，
其大小約為一張臉的大小。

整理線條並收尾。

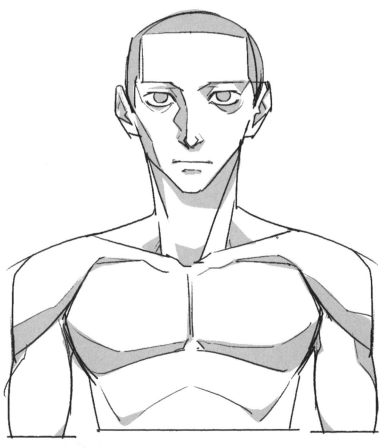

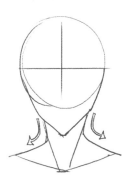

以相同的順序描繪女性
角色，胸部成形後，整
體而言，上半身會比男
性圓滑嬌小。

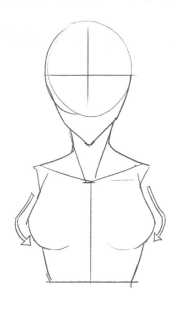

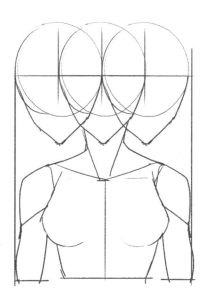

描繪女性肩寬，寬度約
半張臉的大小。

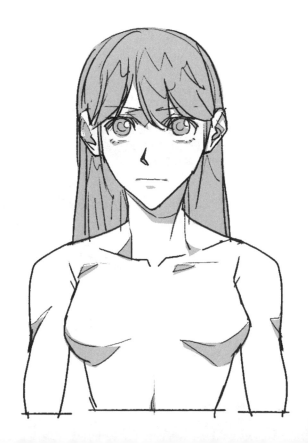

Q. 想知道怎麼畫槍揹在背後的姿勢

如果想畫槍揹在背後的姿勢，最好先了解槍械的形態、槍揹帶的樣式和揹起來的位置。

槍揹帶的位置會隨著槍械設計而變，所以描繪時請參考相關資料。

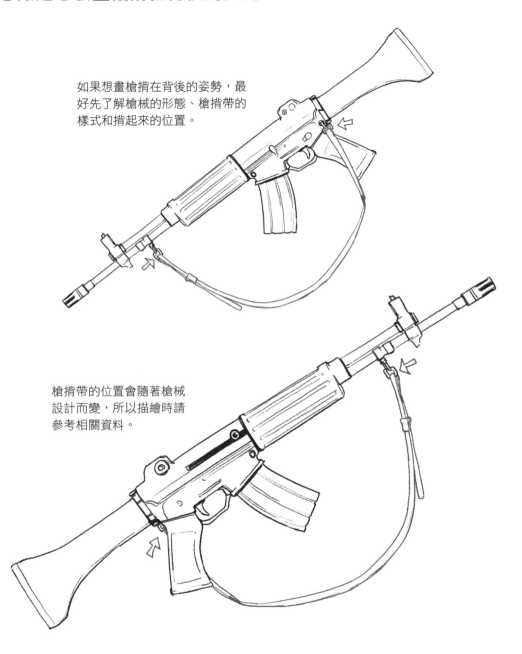

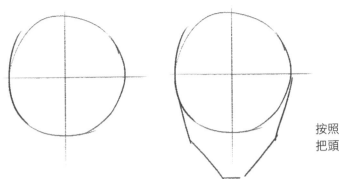

按照描繪正面的方式
把頭畫出來。

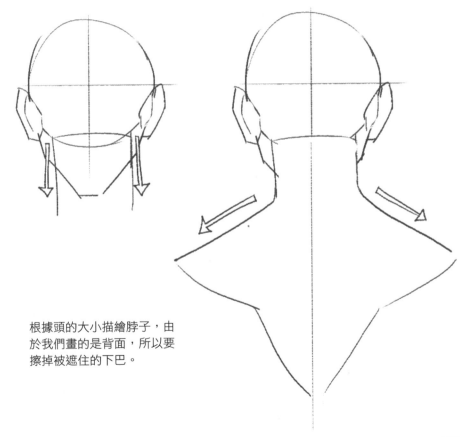

根據頭的大小描繪脖子，由
於我們畫的是背面，所以要
擦掉被遮住的下巴。

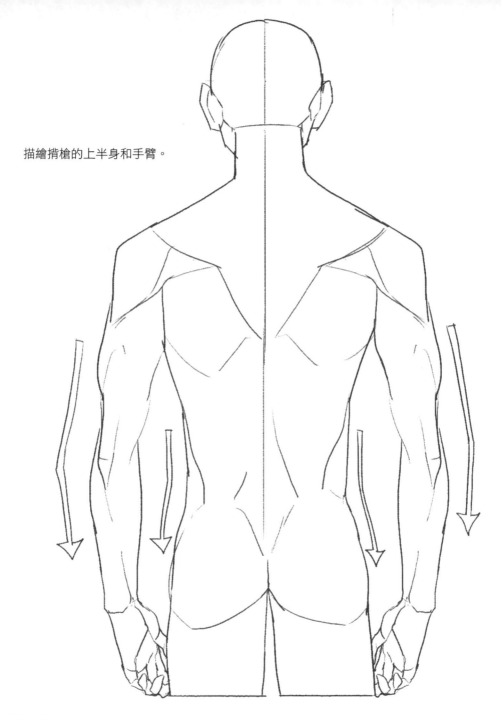

描繪揹槍的上半身和手臂。

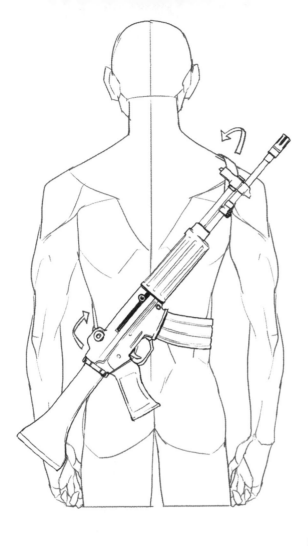

槍揹起來後呈對角線，
決定好槍口要朝上還是
朝下之後再描繪。

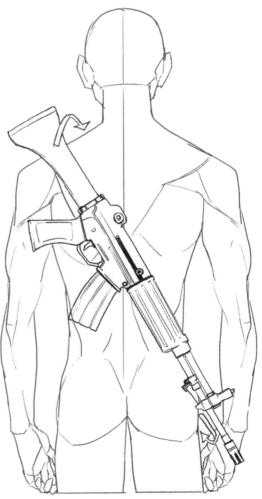

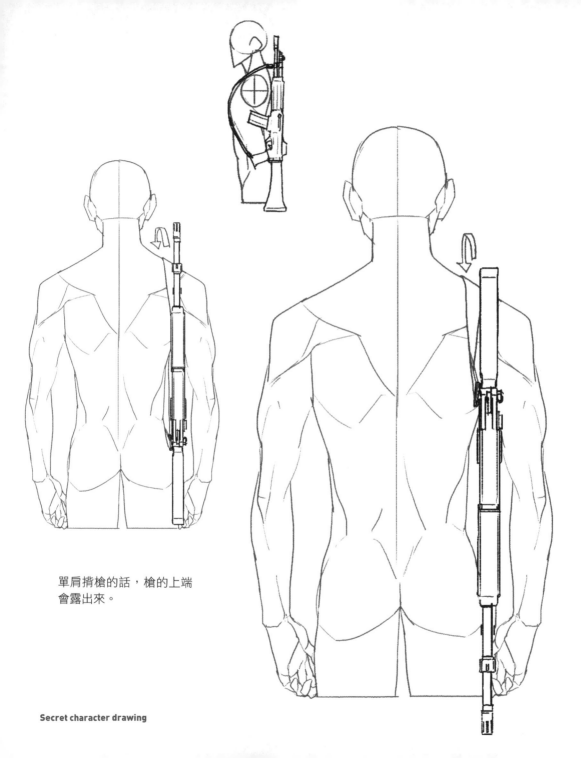

單肩揹槍的話，槍的上端
會露出來。

Secret character drawing

▶ 肩膀畫很寬的話，呈現出來的
是肌肉發達的身體。如果畫成
漫畫風格，可以營造出肩寬看
起來很寬的強悍感覺。

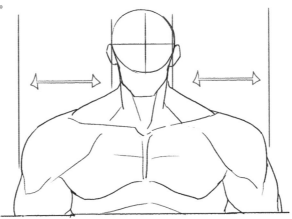

▶ 從前面來看時，和槍械相連的
揹帶會露出來。揹在身後的
話，揹帶會被上半身擋住，只
露出一部分。

Q. 想知道因為第二性徵而改變的特徵

第二性徵會展現出男、女性角色些微不同的特徵。在不太誇張的狀態下呈現特徵，看起來才自然。一邊注意變化差異明顯的上半身，一邊描繪。

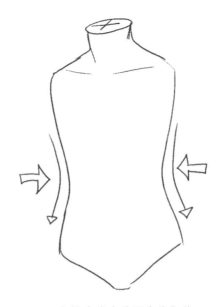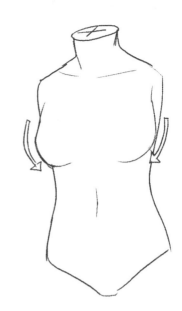

女性上半身的腰會往內收，
胸部則稍微凸出。

男性上半身的胸部、腰部和
骨盆線條微彎，要避免身體
曲線太筆直。

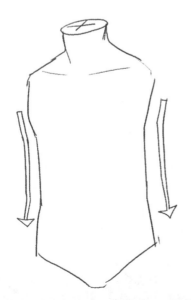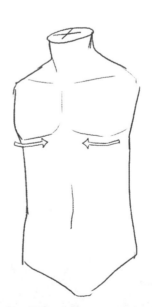

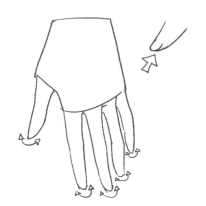 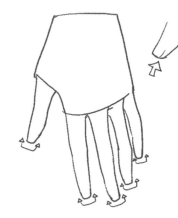

為了呈現性別差異，
描繪時要多注意指尖
這類細節部位。

男女性的眼睛大小差不多，稍微畫出眉毛和
眼型的差異就可以了。

第二性徵也會給臉型帶來差異。
必須以十字線為基準，分成幾個
階段來呈現差異，才能表現出想
畫的角色性別、年紀和特徵。

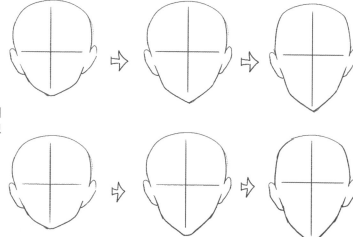

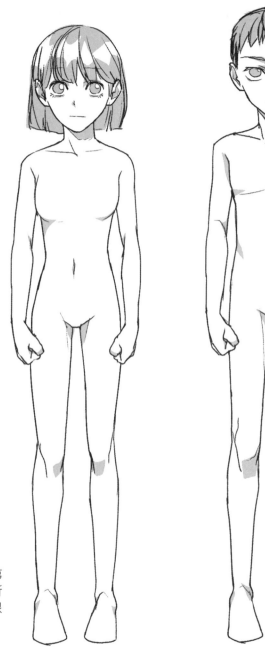

如同我們從成人身上看到的，第二性徵的輪廓差異不是很大，所以描繪時最好強調臉的差異或根據性別改變的上半身細微變化。

Q. 想畫又大又凶狠的眼睛

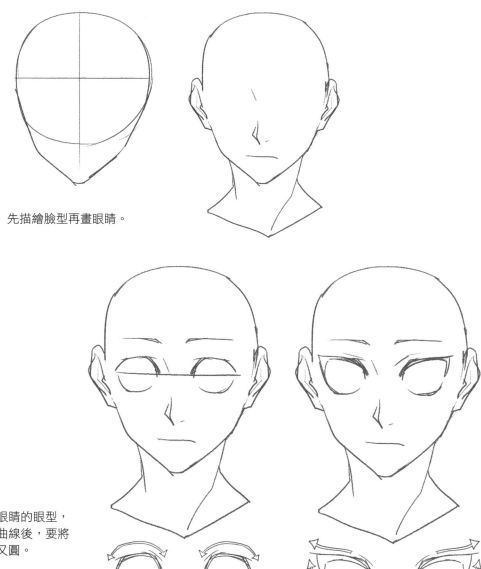

先描繪臉型再畫眼睛。

我們畫的是大眼睛的眼型，所以畫出上下曲線後，要將眼睛畫得又大又圓。

將眼眶線條提高到基準線之上。眼眶往上畫的話，看起來會很凶。

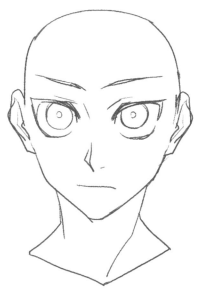

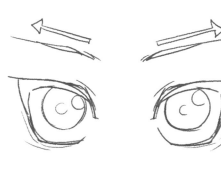

眉毛也要往上抬，不要畫成平行的。如此一來，眉毛和眼睛的方向一致，看起來很穩定。

添加頭髮後收尾。

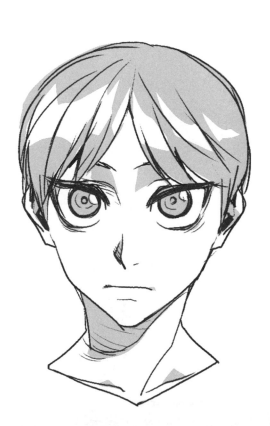

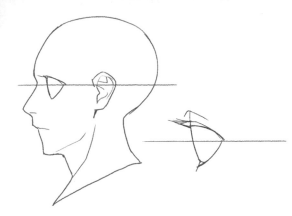

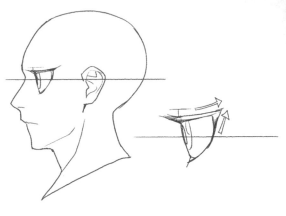

描繪側臉的時候，眼睛的面
積要畫得大一點。

跟畫正面的方法一樣，眼眶
提高到基準線之上。

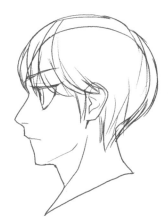

眉毛也往上抬，並添加
頭髮。

整理線條並收尾。

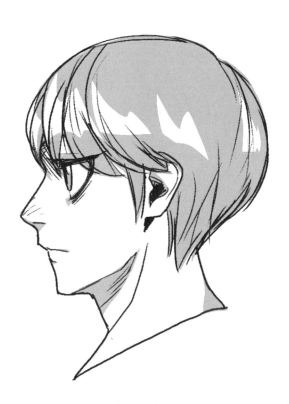

▶ 太強調上半身特徵的話,看起
來會很像成人,與角色設定不
符,所以描繪時要多加小心。

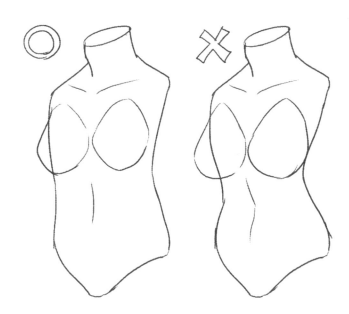

▶ 如果是小眼睛,眼睛的面積要
畫窄一點,眼眶線條的末端依
舊往上提。

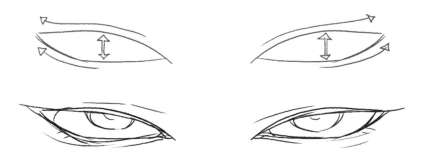

Q. 想知道把線條整理乾淨的方法

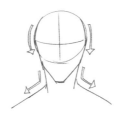

將整個想畫的角色粗略地畫出來。

一開始就用乾淨俐落的線條描繪的話，很難改圖，而且畫起來壓力也會很大。

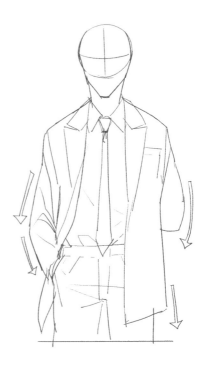

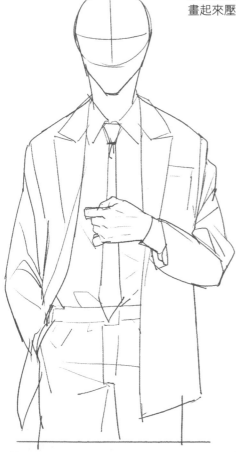

一邊整理各個部分的草稿線條，一邊增加細節。接著整理重疊或透視的線條。

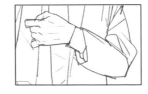

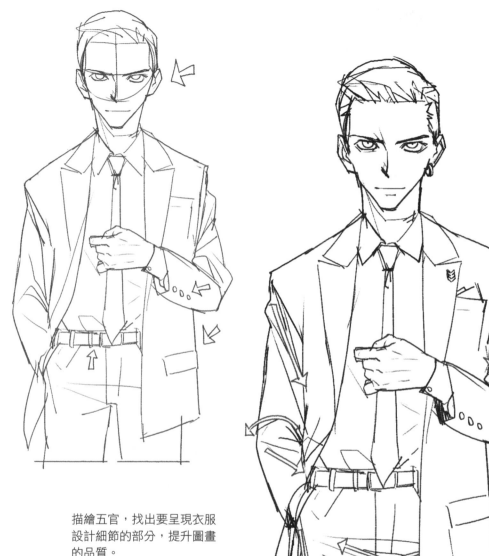

描繪五官，找出要呈現衣服
設計細節的部分，提升圖畫
的品質。

確認衣服皺褶，修改畫錯或
生硬的部分。

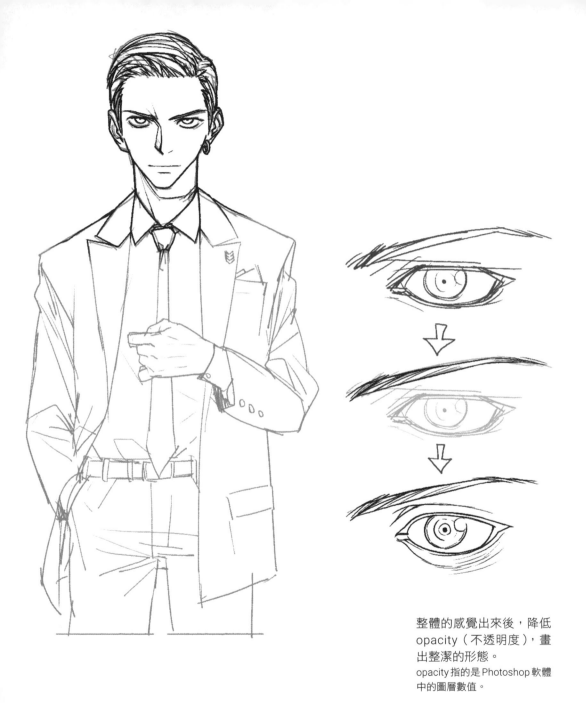

整體的感覺出來後，降低
opacity（不透明度），畫
出整潔的形態。
opacity 指的是 Photoshop 軟體
中的圖層數值。

Secret character drawing

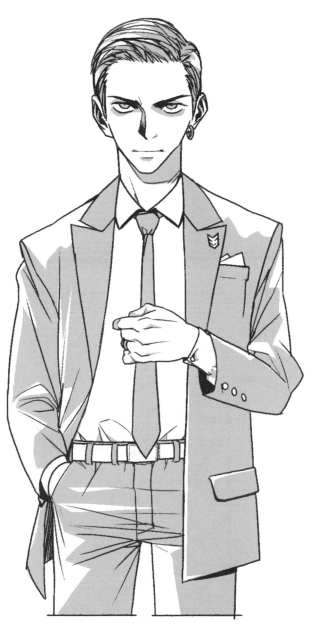

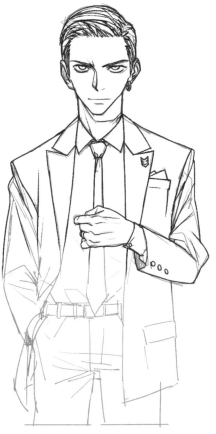

以粗略的草稿為基礎,由上
到下整潔地描繪線稿。

整理好線條後,擦掉草稿,
只留下整潔的線條。

Q. 想畫二八分髮型

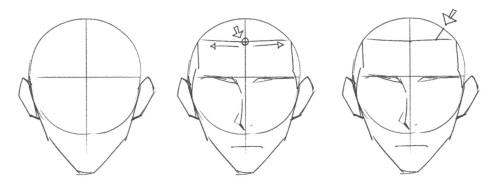

描繪臉型後，對準中心
描繪額頭線條。

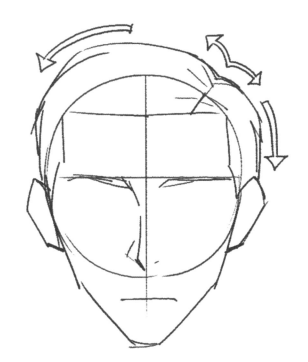

以8：2的比例在額頭線條
上畫出髮線。

以被分開的髮線為基準，表
現出左右頭髮的髮量，營造
整體的流向。

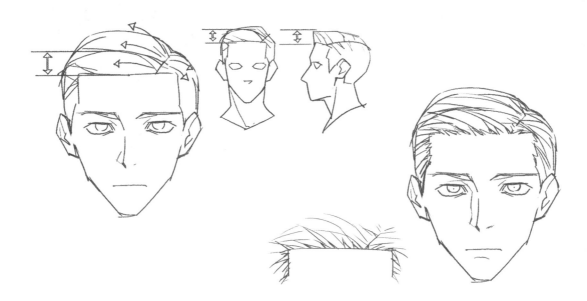

思考往後梳的瀏海長度，
以髮線為基準，繪製頭髮
內側的流向。

用細密又短的線條自然地
描繪以直線當作基準線的
額頭線條，並添加細節。

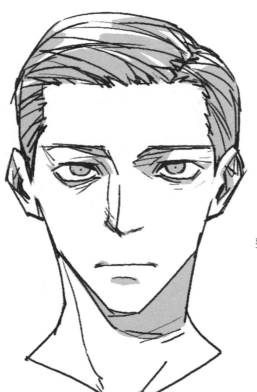

整理線條並收尾。

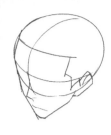 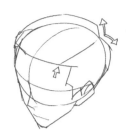 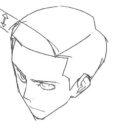

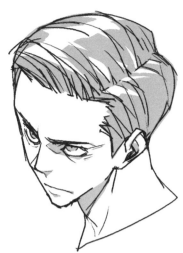

從其他角度描繪時，留意額頭的中心，並確認8：2的位置，描繪髮線。整理的同時要留意瀏海的長度。

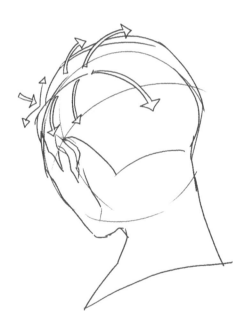

無論是什麼角度，只要以頭的中心為基準空出間隔，製造出一條髮線，再根據頭形描繪頭髮的紋路即可。

整理線條並收尾。

▶ 如果不是用電腦繪製的話，先用
鉛筆、自動鉛筆等描繪淺淺的草
稿，將其整理為整潔的線條，同
時用橡皮擦擦掉草稿線。

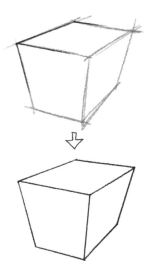

▶ 描繪瀏海放下來的 8：2 髮型
時，用同樣的方式描繪髮線的基
準線，接著把瀏海放下來，分成
左右兩邊。

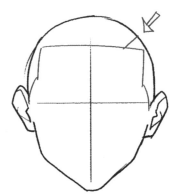
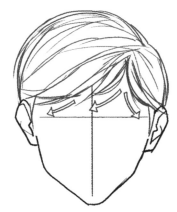

Q. 想了解根據情緒改變的嘴型

根據 情 緒
改 變 的
唇 型
x
男 女 褲 子
版 型 的
差 異

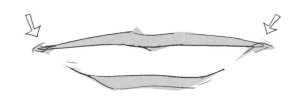

描繪各種嘴型，或是根據情緒改變的嘴型時，兩邊嘴角的位置變化十分重要。

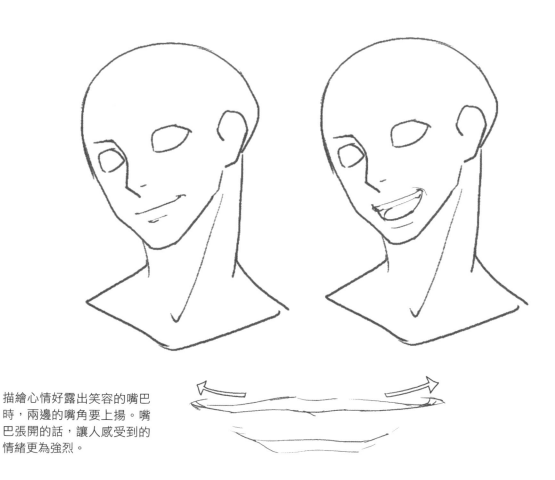

描繪心情好露出笑容的嘴巴時，兩邊的嘴角要上揚。嘴巴張開的話，讓人感受到的情緒更為強烈。

兩邊嘴角朝下，畫出生氣或煩躁的嘴型。張嘴露牙的話，表現出來的情緒會更為強烈。

氣到噘嘴的話，要讓兩邊嘴角往中間噘，且嘴唇線條變明顯。如果是上下嘴唇都噘起來的話，表現出來的情緒會更為強烈。

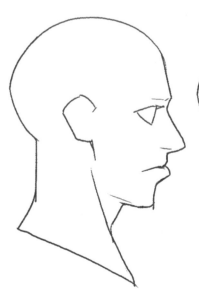
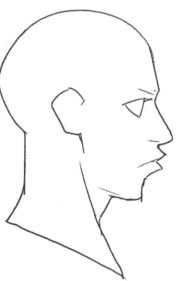
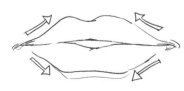

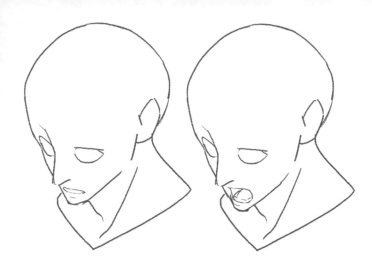

描繪吃驚的嘴型時，嘴角張得圓圓的。嘴巴張大的話，表現出來的情緒會更為強烈。

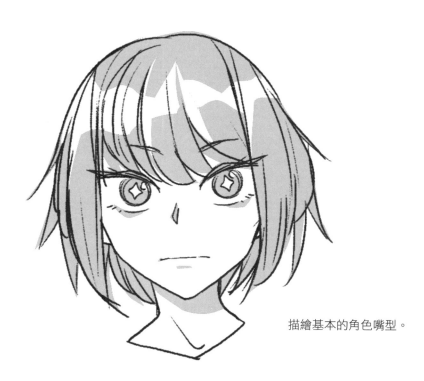

描繪基本的角色嘴型。

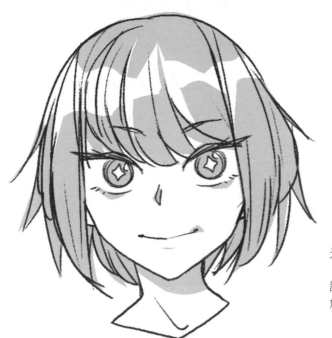

光是嘴角的變化就能透露出情緒。

讓角色張嘴，根據情況強烈地表達
角色的感情起伏。

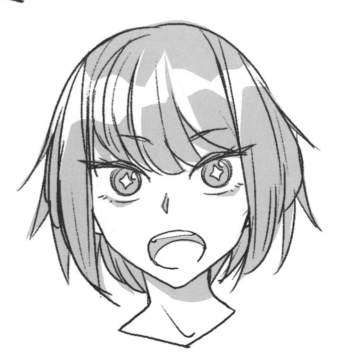

Q. 想知道男女褲子版型的差異

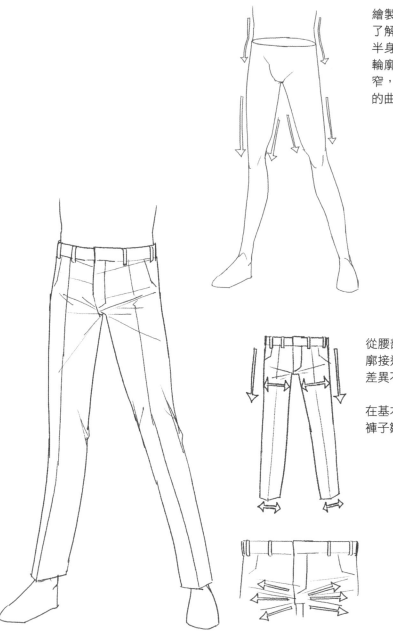

繪製褲子版型之前，要先了解角色或不同性別的下半身輪廓怎麼畫。男性的輪廓從骨盆到小腿慢慢變窄，更接近直線而非柔軟的曲線。

從腰部到大腿、腳踝的輪廓接近直線，描繪的寬幅差異不大。

在基本的褲襠造型上描繪褲子皺褶。

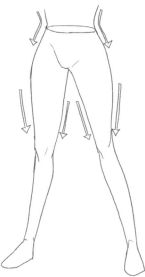

描繪女性輪廓時，因為腰部線條
會往內縮，所以要使用曲線從骨
盆一直畫到大腿。有別於男性的
輪廓，女性的整體輪廓更接近曲
線，而非直線。

用柔順的曲線大概描繪骨盆，
腳踝縮窄，繪製帶有女人味的
褲子版型。

和繪製男性褲子版型時一樣，
在基本的褲襠造型上描繪褲子
皺褶。

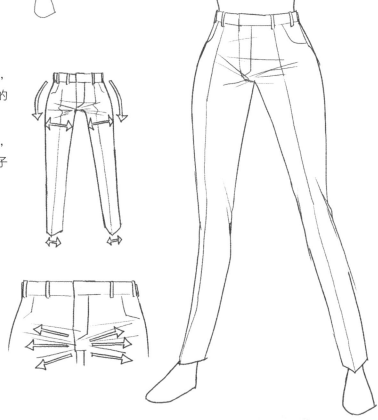

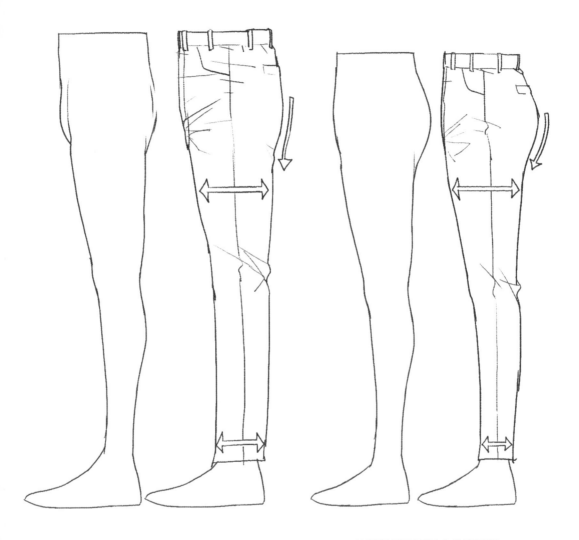

繪製從側面看過去的褲子版
型時，要藉由下半身的曲線
差異呈現性別的區別。

雖然每個人的嘴型畫法有所差異，但是透過不同的嘴角方向給角色塑造情緒這一點都是一樣的。

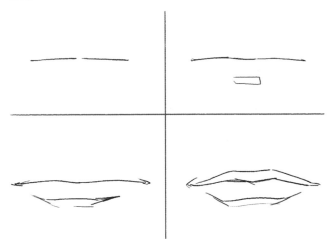

如果是描繪寬鬆的褲子，那無論性別為何都不會露出人體特徵，所以比起人體的彎曲起伏，要更留意褲子的特徵和皺褶。

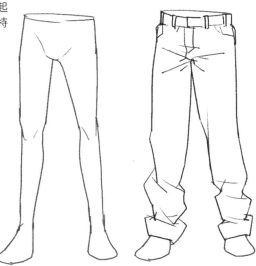

Q. 雨絲看起來很不自然

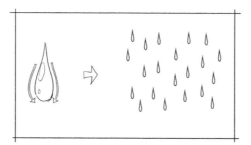

把符號般的水滴狀畫成雨水的話，看起來可能會很不自然（若是要呈現童話風的感覺，也可以根據情況營造出氛圍）。

雖然用線條來描繪雨水是對的，但是線條太長的話，看起來可能會像是為了增加速度感而畫的線條，所以長度不變的長線不適合拿來畫雨水。

最好利用稍微長短不一、長度適中的線條來表現雨絲。

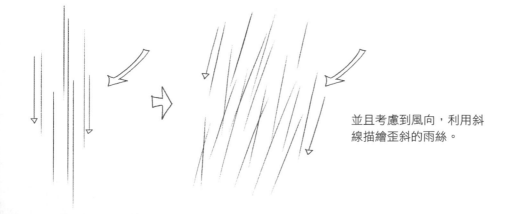

並且考慮到風向，利用斜線描繪歪斜的雨絲。

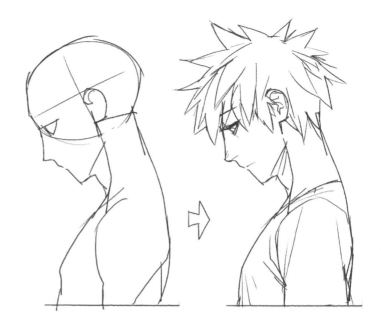

為了應用下雨的表現手法，
先畫出想好的角色。

在角色周圍用斜線描繪雨絲。
請注意斜線的長度和間隔都一
樣的話，看起來會很生硬。

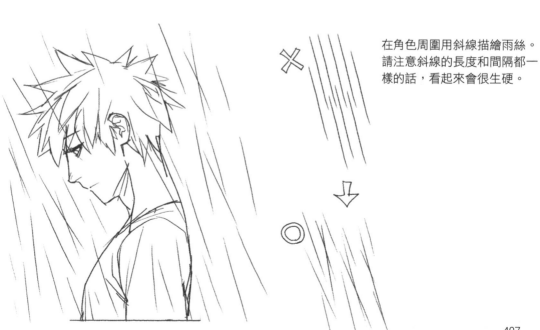

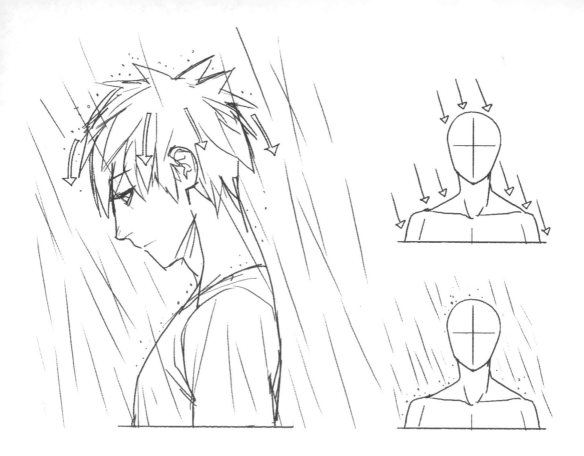

營造濕頭髮下垂的流向，利用點狀呈現雨絲碰到表面後彈開的效果。

整理線條並收尾。

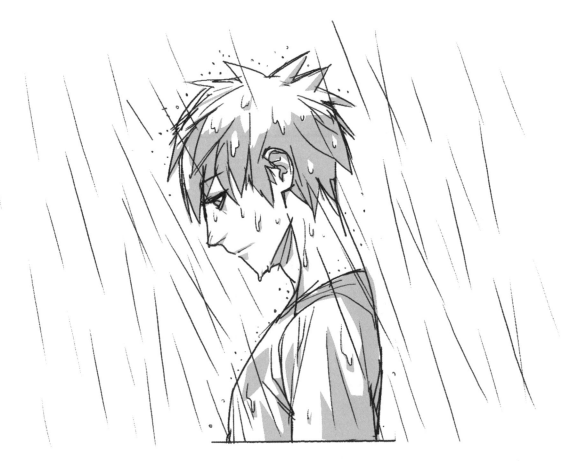

建議參考Ep.23濕髮和Ep.37濕衣服畫法。

Q. 想畫好男性身體的正面

畫一條可以當作正面身體基準線的中心線,從臉開始往下畫。

依序從胸部、腰部和骨盆製造彎曲起伏,一邊注意左右對稱,一邊畫出左右相同的長度和體積感。

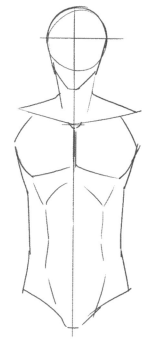
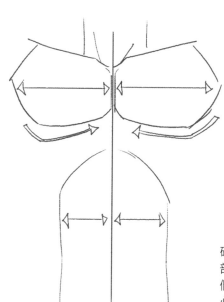

確定上半身的輪廓,描繪胸部線條和腹肌線條。由於我們畫的是正面的身體,所以必須注意左右對稱。

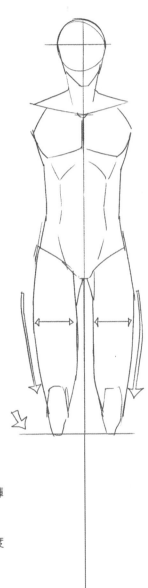

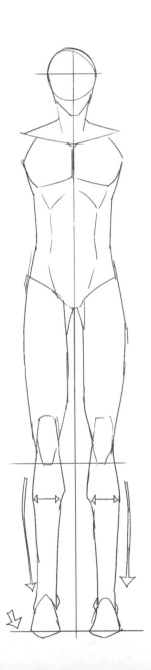

確定下半身的膝蓋位置，從褲襠的部分開始描繪大腿。

保持腳的末端長度一致，寬度從大腿、小腿到腳慢慢變細。

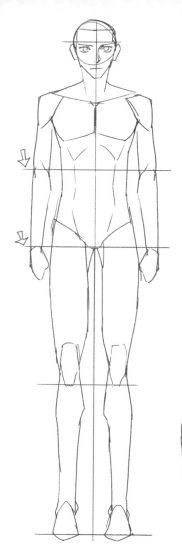

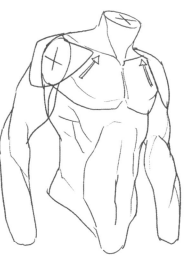

加上手臂。根據中心線，保持長度的一致，肩膀緊貼胸部內側。

以粗略線條為底，整理線條並收尾。

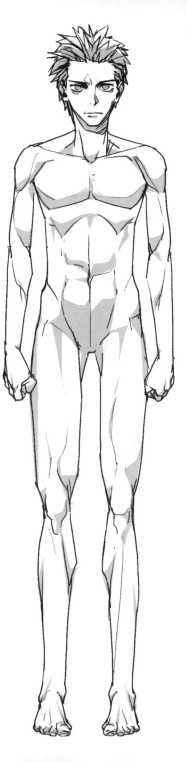

如果下雨天的背景是黑色的，
則把線條換成白色的。

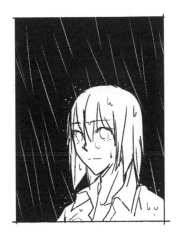

描繪正面時，最需要留意的部
分是左右對稱，所以必須以中
心線為起點，保持長度和寬度
等等的一致，這樣才能減少畫
歪的問題。

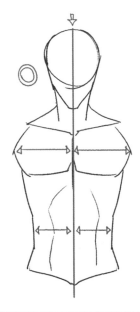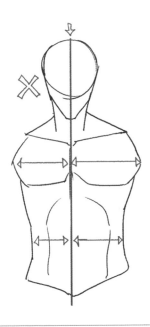

Q. 骨盆、臀部的形態很難畫

骨　　　盆
臀部形態
x
雙　下　巴
畫　　　法

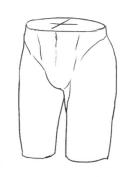

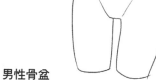

男性骨盆　　　　　　　女性骨盆

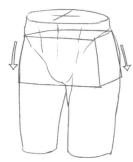

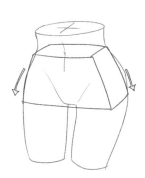

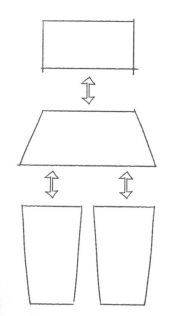

男女性的骨盆差異在於從腰部延伸下去的傾斜角度。

將腰部、骨盆和腿部想成幾何圖形，並製作出臀部的話，即可根據角度畫出有立體感的形態。

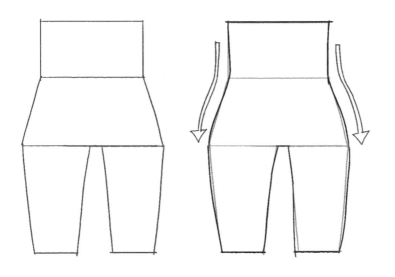

想好要畫的角色性別和骨盆大小，利用幾何圖形確定大框架後，再製造出柔順的線條走勢。

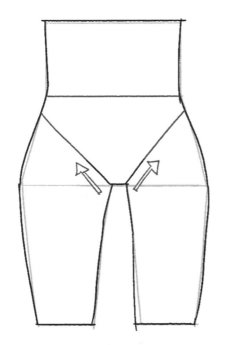

一邊回想內褲的形狀，一邊繪製從褲襠往上延伸的線條並收尾。

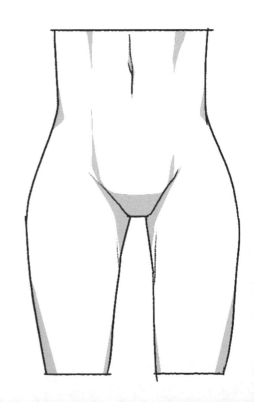

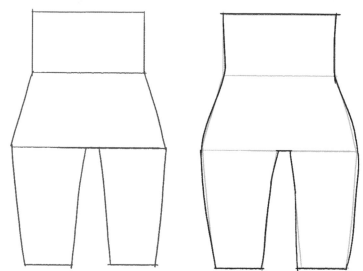

畫一個輪廓和旁邊的幾何
圖形一樣的臀部。

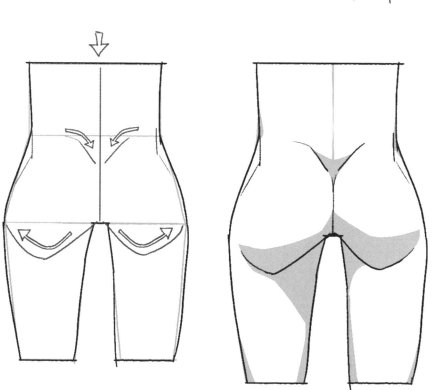

以中心線為基準,描繪往下垂的
曲線,製造臀部線條並收尾。

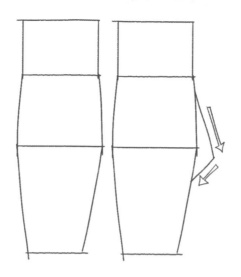

從側面來看,臀部的位置比
骨盆還要低一點。

整理線條並收尾。

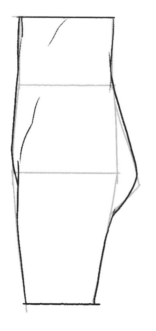

417

Q. 雙下巴怎麼畫

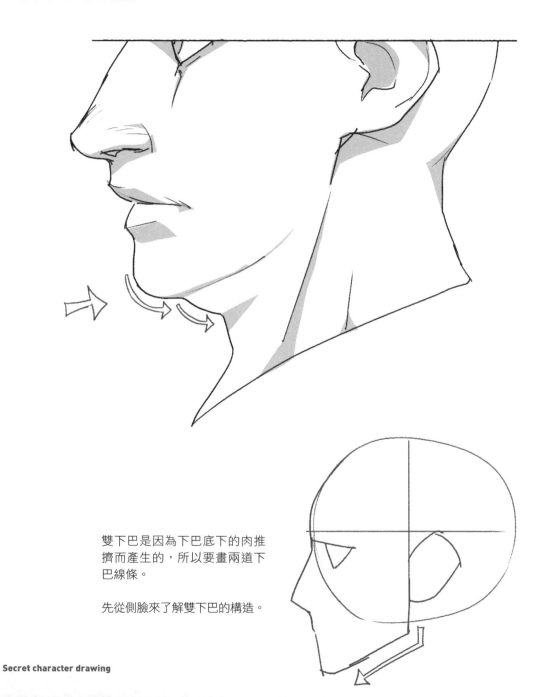

雙下巴是因為下巴底下的肉推
擠而產生的,所以要畫兩道下
巴線條。

先從側臉來了解雙下巴的構造。

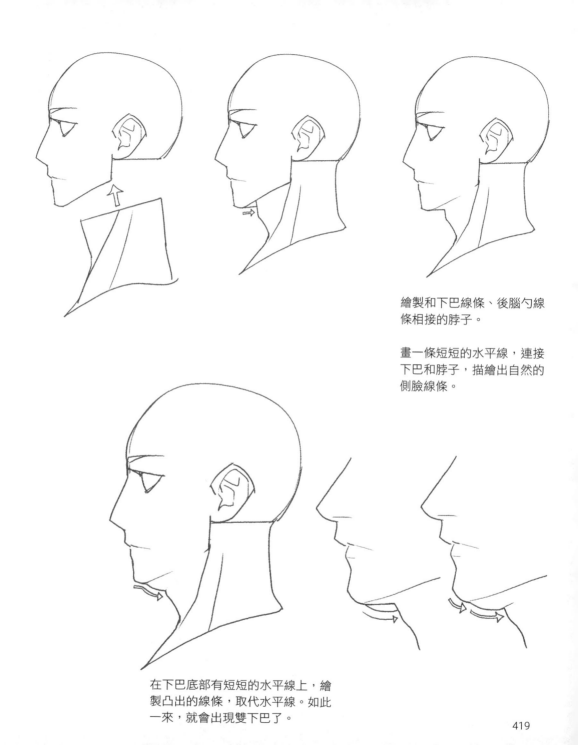

繪製和下巴線條、後腦勺線
條相接的脖子。

畫一條短短的水平線，連接
下巴和脖子，描繪出自然的
側臉線條。

在下巴底部有短短的水平線上，繪
製凸出的線條，取代水平線。如此
一來，就會出現雙下巴了。

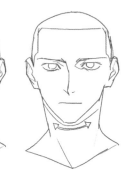
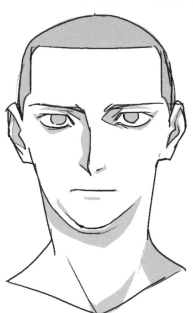

畫畫看正臉的雙下巴吧。

在下巴底部再多畫一道線，擦掉並整理局部的下巴線條。

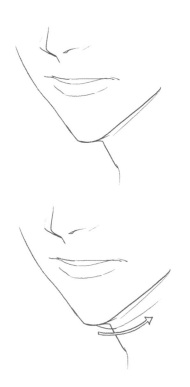
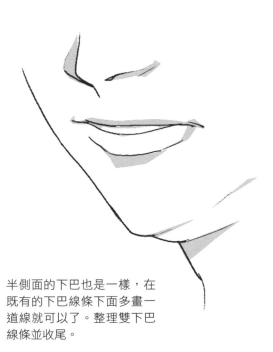

半側面的下巴也是一樣，在既有的下巴線條下面多畫一道線就可以了。整理雙下巴線條並收尾。

▶ 如果因為是幾何圖形，便把線
條畫得太直的話，腰部、骨盆
和腿部的動作看起來可能會很
生硬。

▶ 描繪肉多的雙下巴時，把既有
的下巴線條和其底部的線條間
距拉寬一點即可。

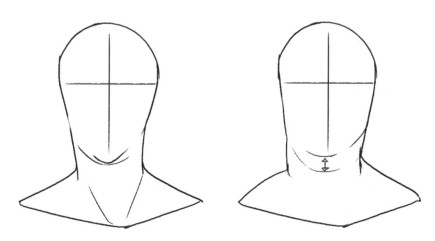

Episode 049

Q. 想畫惡魔翅膀

惡魔翅膀
畫　　法
x
握 手 的
手 部 模 樣

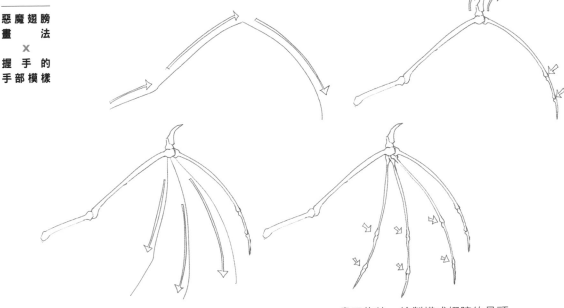

畫三條線，繪製構成翅膀的骨頭
形態。

把關節分開，呈現骨頭的粗細，
添加稍微往冒出來的形狀。

彎曲那三條線，根據走勢
從關節開始畫下去，畫出
粗細和指節。

一邊畫曲線，一邊將下端
的部分連起來。

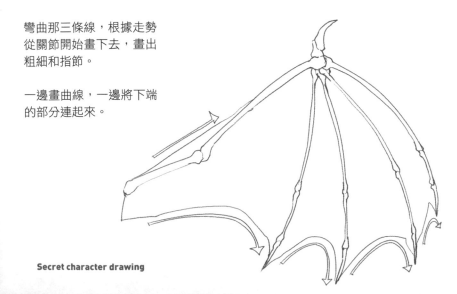

Secret character drawing

在翅膀上畫破洞，作為
奇幻元素，增添氛圍。

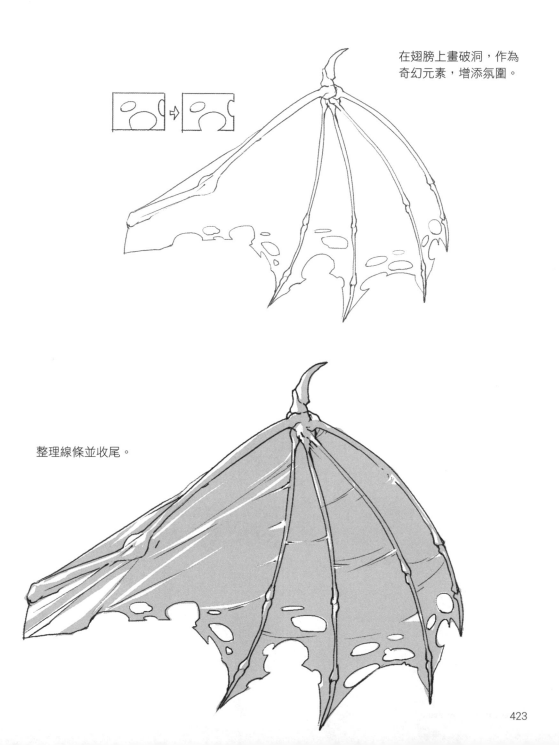

整理線條並收尾。

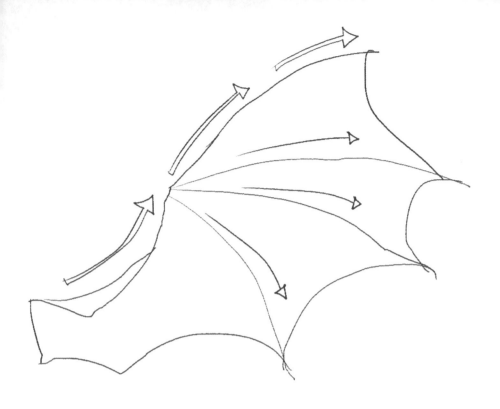

提高上半部骨頭的話，可以
畫出展翅的感覺。

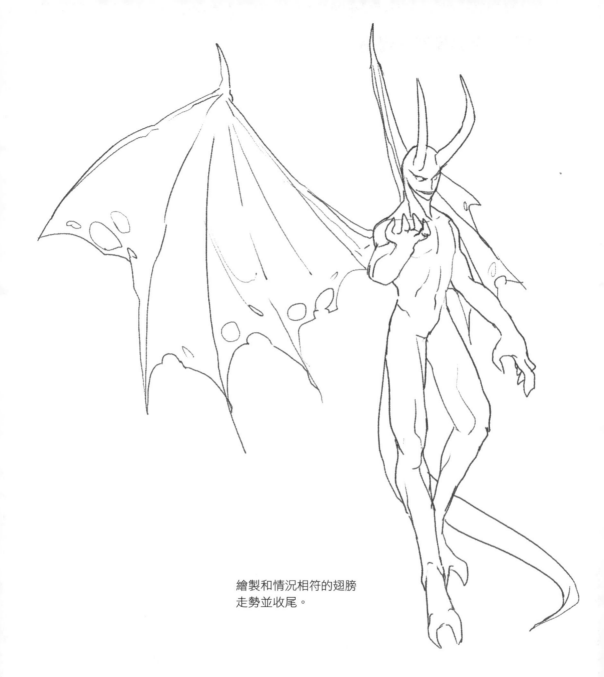

繪製和情況相符的翅膀
走勢並收尾。

Q. 握手的手部模樣很難畫

先想清楚握手這個動作的
手部基本形態。

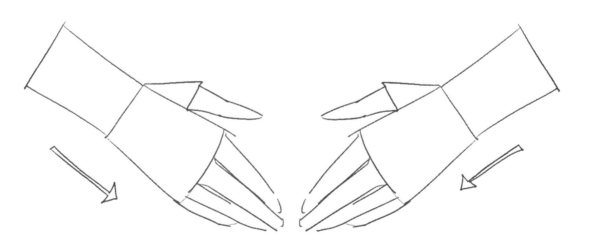

兩隻手的形態一樣,要利用
斜線營造傾斜的感覺。

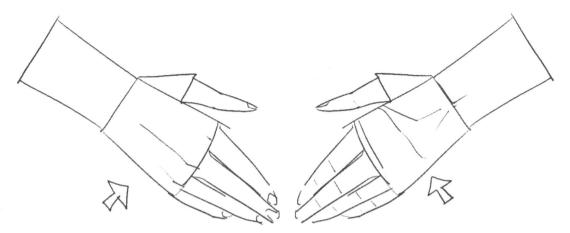

左邊畫成手背，右邊畫成手掌，
製造兩隻手的差異。

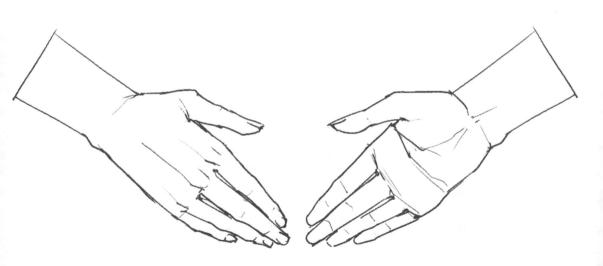

整理線條，再修飾手背和
手掌。

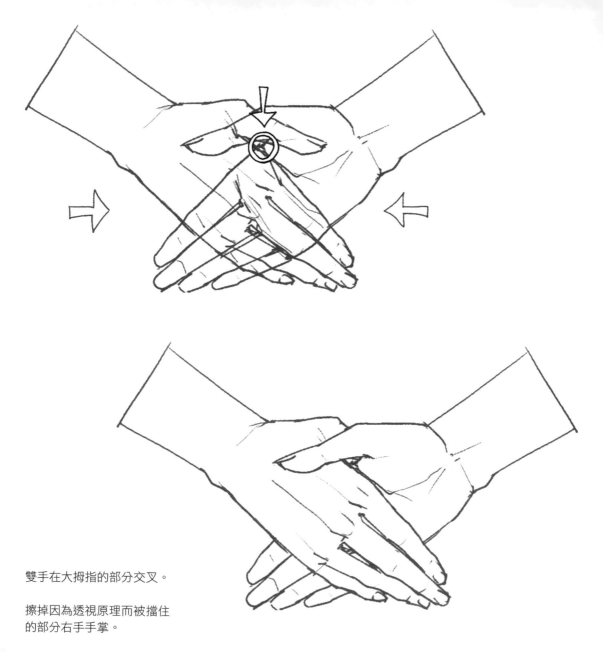

雙手在大拇指的部分交叉。

擦掉因為透視原理而被擋住
的部分右手手掌。

Secret character drawing

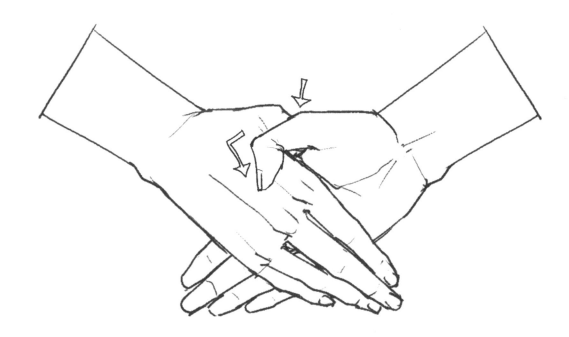

彎折大拇指，另一隻手的大拇
指被遮住，所以看不到。

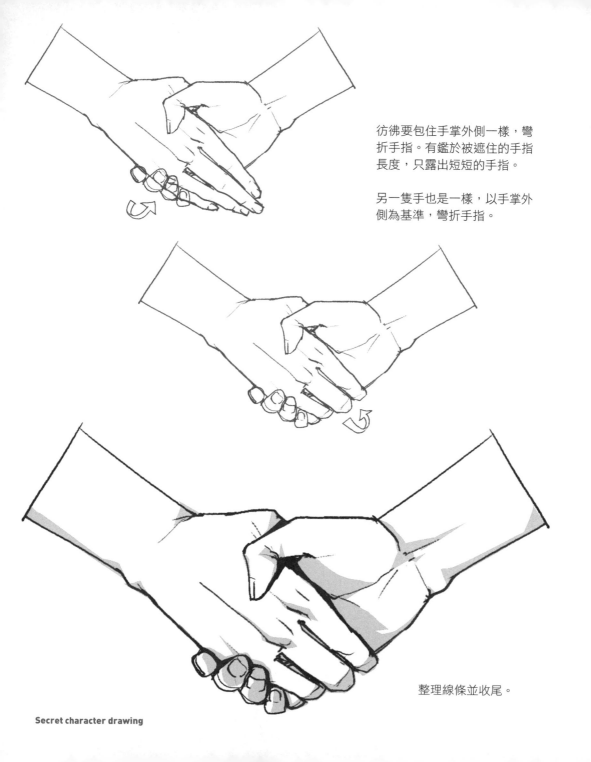

彷彿要包住手掌外側一樣,彎
折手指。有鑑於被遮住的手指
長度,只露出短短的手指。

另一隻手也是一樣,以手掌外
側為基準,彎折手指。

整理線條並收尾。

▶ 畫出羽毛形態後塗黑的話，看
起來也會像惡魔的翅膀。(請
參考 Ep 39 天使翅膀畫法)

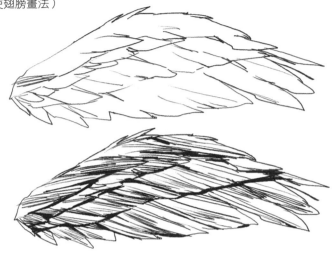

▶ 如果是彼此都出力握手的情
況，要在手背和手腕上添加青
筋，手掌則不用畫青筋。

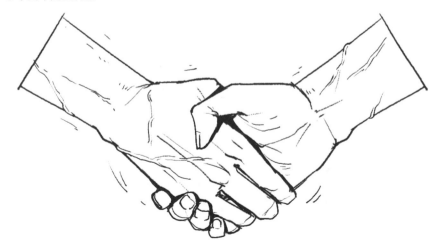

Q. SD 角色的脖子要畫在哪裡

下巴的長度要畫得短一點，
塑造圓滾滾的感覺，畫成SD
風格的臉型。

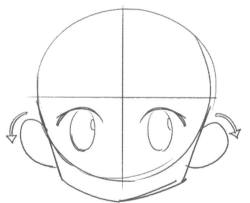

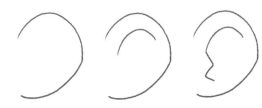

耳朵的形態要畫得又大又圓。
由於這是簡化過的形態，沒畫
出耳廓也沒關係。

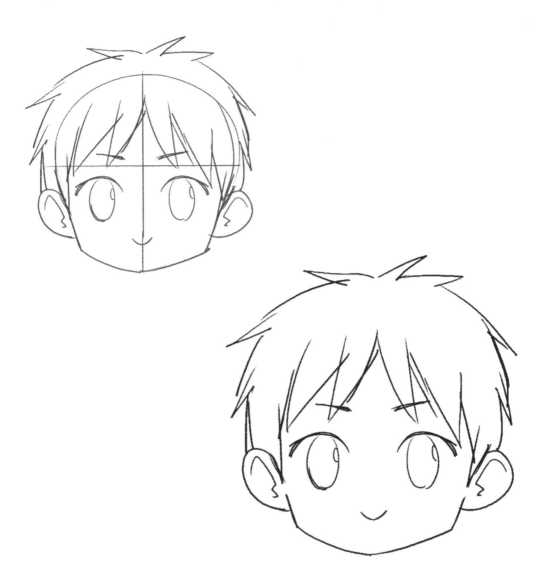

增添頭髮，完成臉部的繪製。

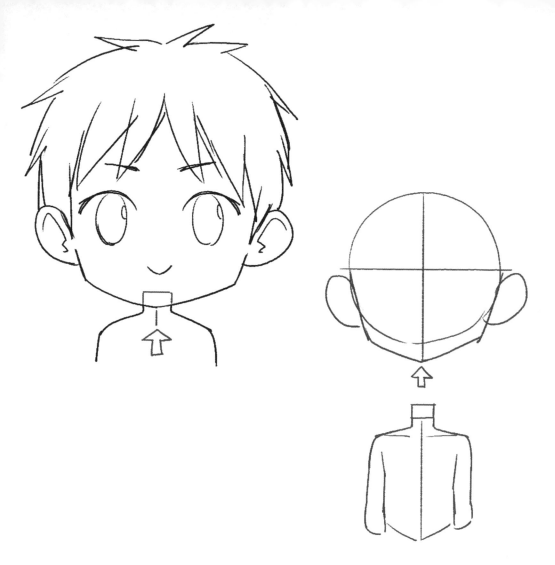

一邊思考組合起來的形態，一邊對準臉的中央描繪下巴。脖子的長度會深入臉部，所以露出來的脖子長度相當短。

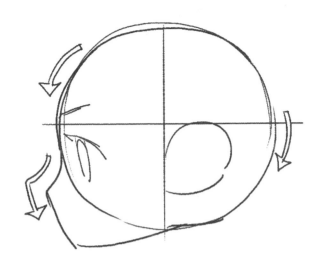

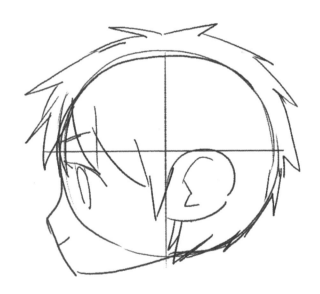

繪製SD角色的側臉,
增添頭髮。

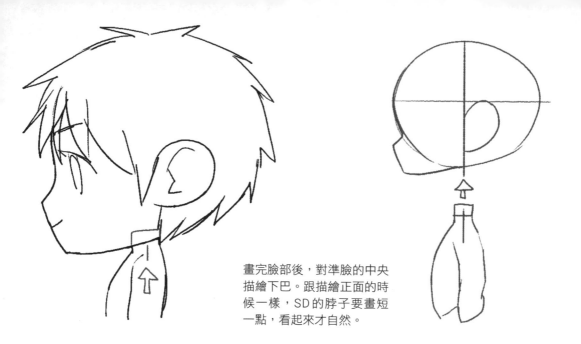

畫完臉部後，對準臉的中央
描繪下巴。跟描繪正面的時
候一樣，SD 的脖子要畫短
一點，看起來才自然。

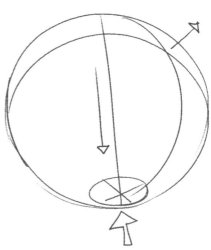

現在來了解其他角度的畫法。

一邊思考角色凝視的角度，一邊尋
找臉的中央部分，找到之後標示出
要畫脖子的位置。

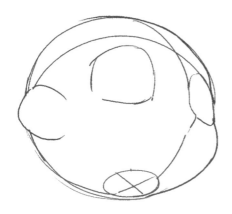

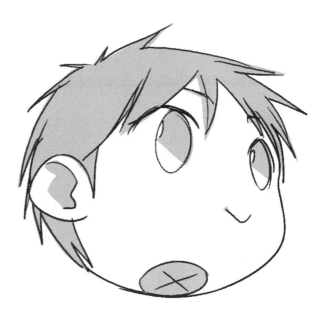

以輔助線為基準，慢慢確定
形態。一邊增添細節，一邊
收尾。

Q. SD角色的手和腳怎麼畫

繪製長出手指的手背或手掌形態。基本上是四邊形，但是要把它畫得圓圓的。

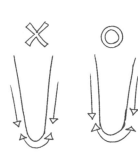

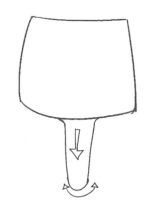

描繪當作基準的中指，用圓滑的曲線來描繪指尖，不要畫得太細。

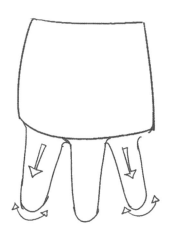

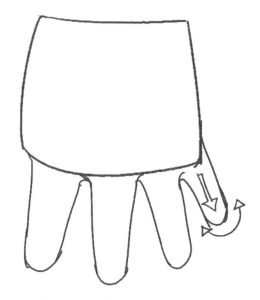

一邊思考剩下的手指長度的差異，一邊描繪。

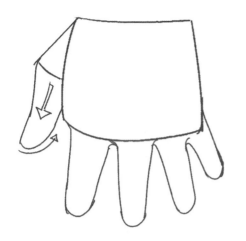

大拇指伸出去的角度和其他四指不一樣，所以在描繪指尖時要多加注意。

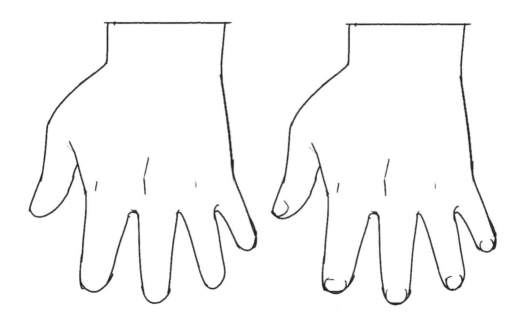

由於這是長度較短，經過簡化的SD手部形態，根據個人喜好描繪指甲即可，不畫也可以。

腳踝的部分要畫粗，腳背則要畫得短短的，藉此呈現可愛的感覺。

一邊思考要畫腳趾的部位的厚度，一邊刪去尖銳的部分。

繪製末端圓圓、長度又短的腳趾。

腳指甲的描繪和手指甲一樣，根據個人喜好做選擇即可。

強調又短又圓的特徵，描繪其他角度的 SD 手和腳。

▶ 如果把全身比例矮小或大量簡
化的 SD 角色，畫成沒有脖子
的形態，看起來反而更自然。

▶ 繪製 SD 手指的時候，要柔順
地彎折手指才自然。腳趾則是
因為長度很短，所以不必刻意
彎折。

Episode
0 5 1

手　　插　　腰
的　　姿　　勢
　　　　X
立　　　　　體
領　帶　的
表　現　手　法

Q. 手插腰姿勢中的手部很難畫

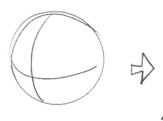 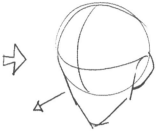

決定好看向臉部的視角，並描繪臉型。

描繪上半身，根據角度依序從胸部畫到肚子、骨盆。

 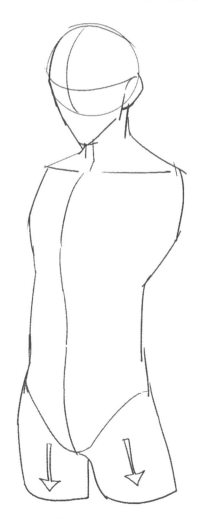

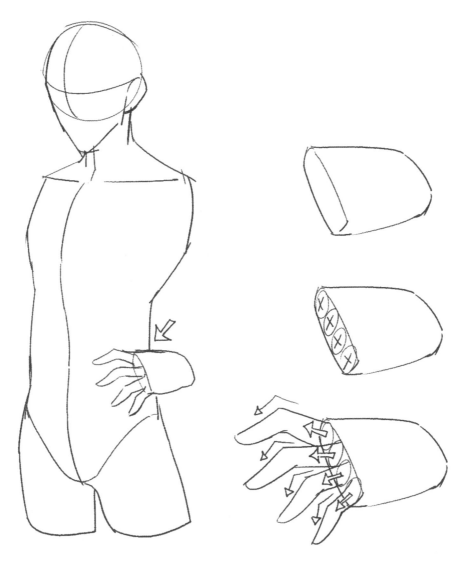

先畫要放在腰上的手。建議
畫好手背當作基準之後,再
依序畫出手指。

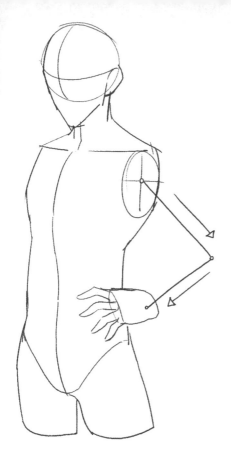

根據肩膀和手腕位置，繪製
彎折的手臂。此時，手臂的
體積感要畫得比臉的體積感
還要小一點。

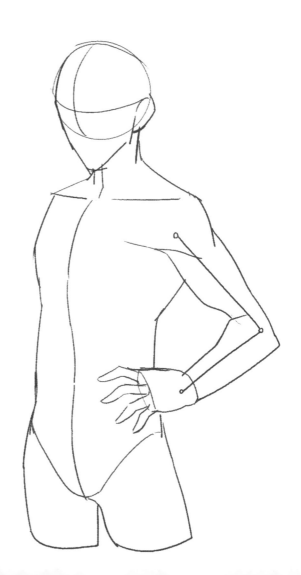

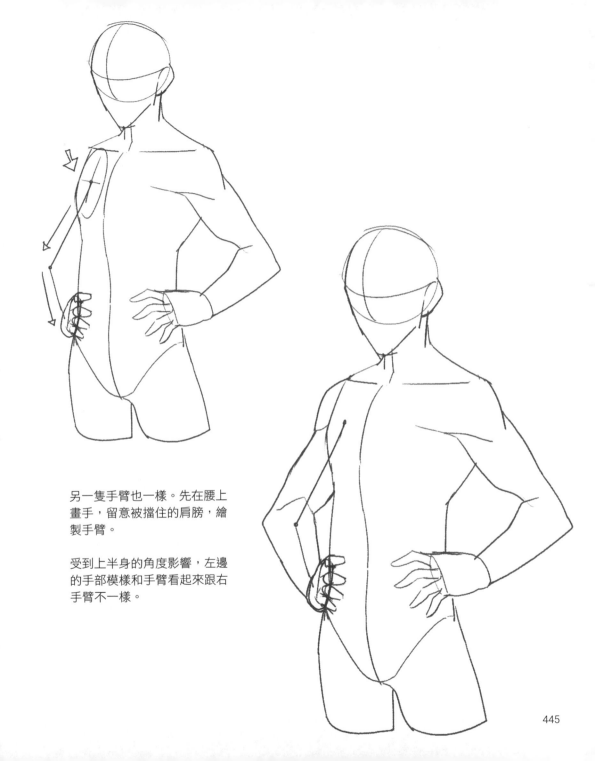

另一隻手臂也一樣。先在腰上
畫手，留意被擋住的肩膀，繪
製手臂。

受到上半身的角度影響，左邊
的手部模樣和手臂看起來跟右
手臂不一樣。

445

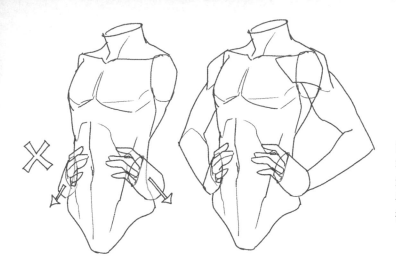

許多人經常犯的錯誤是，放在腰間的手部角度畫得太斜。那樣的話，之後接著畫手臂的時候，手腕會過度彎折，變得很不自然。

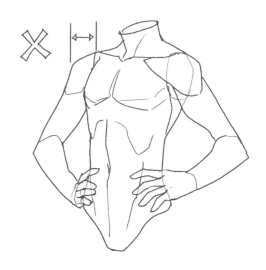

上半身的角度呈半側面，所以要注意別讓肩膀太朝外。

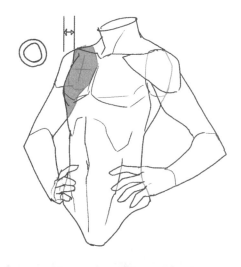

肩膀被胸部線條擋住，只能露出一部分。

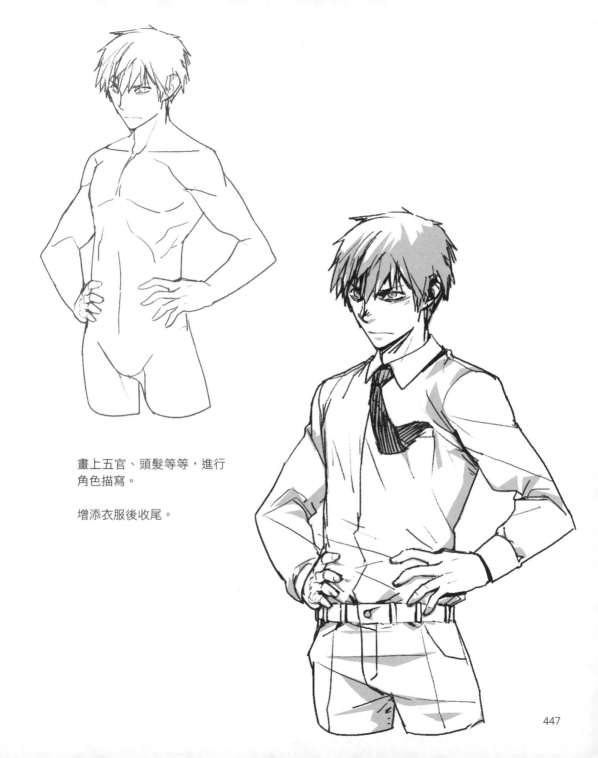

畫上五官、頭髮等等，進行
角色描寫。

增添衣服後收尾。

Q. 描繪領帶的時候看起來不立體

繪製領帶之前，先畫好包覆住整個脖子的襯衫衣領。

因為打結的緣故，領帶向下垂，之後依序畫出往左右延伸包覆脖子的部分。

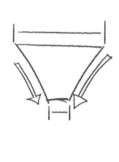 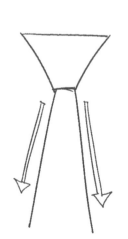 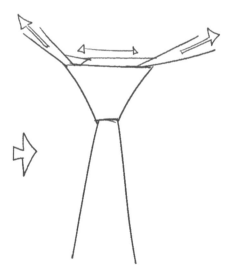

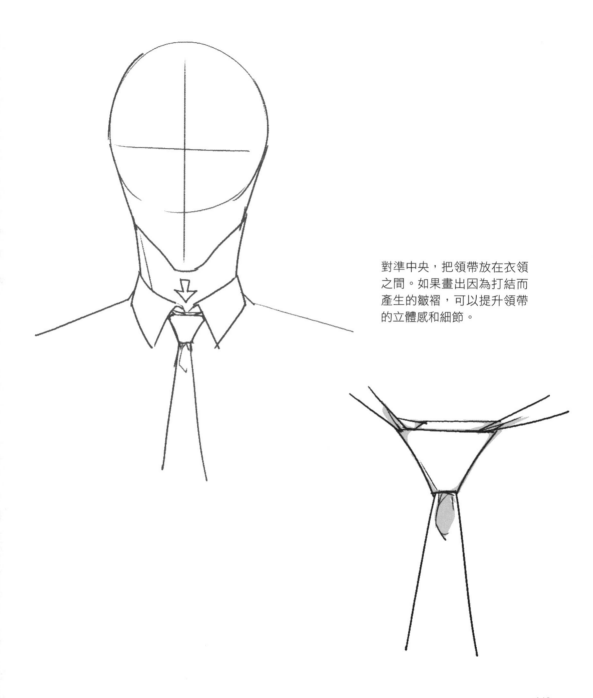

對準中央，把領帶放在衣領之間。如果畫出因為打結而產生的皺褶，可以提升領帶的立體感和細節。

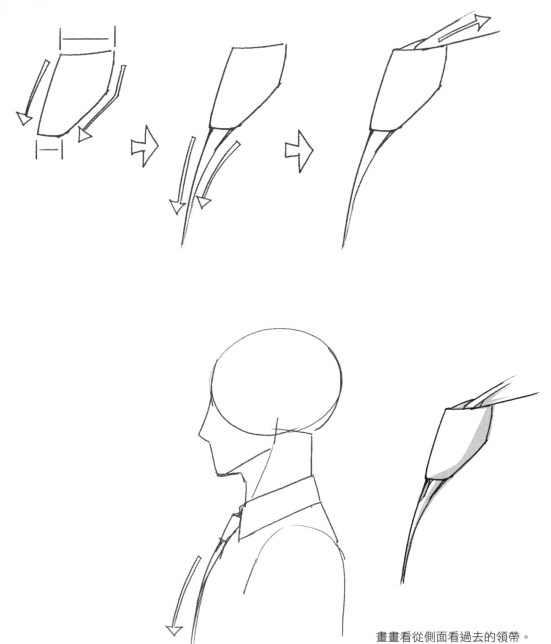

畫畫看從側面看過去的領帶。
從側面來看，領帶緊貼胸部線條
往下延伸，所以愈下面的領帶，
體積感愈不明顯。

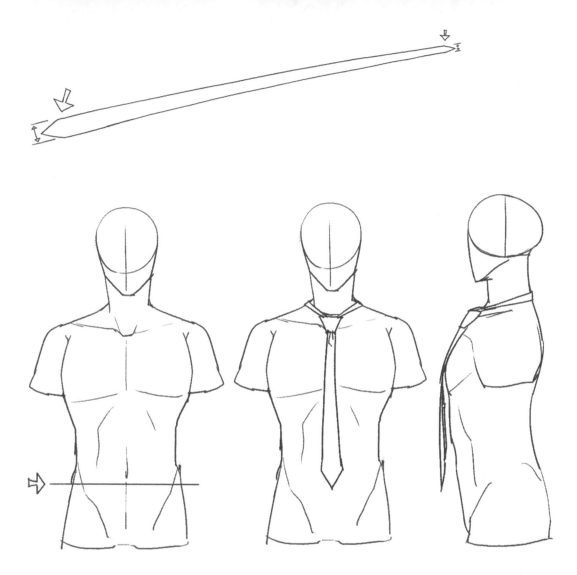

露出來的領帶寬邊在前方，窄邊
則是會在寬邊的後面而被遮住。

往下垂的領帶畫到肚臍下。

角色擺出動態姿勢時,也要營造出
領帶的動態感,才能畫出有立體感
且自然的完成品。

根據角色擺出的動作角度,確定衣
領形態和領帶的起始點位置。

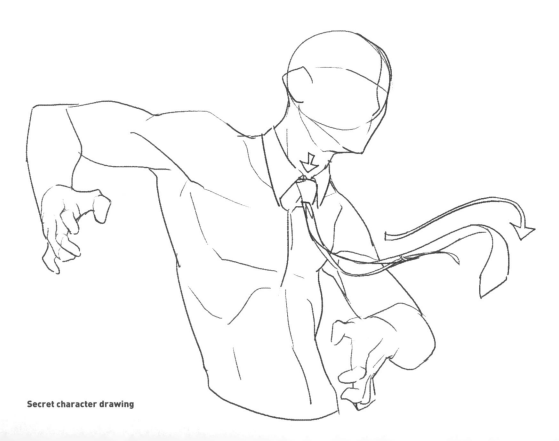

Secret character drawing

▶ 如果是從正面看過去，在和側
腹碰觸的部分繪製手背，之後
再畫上手指和手臂即可。

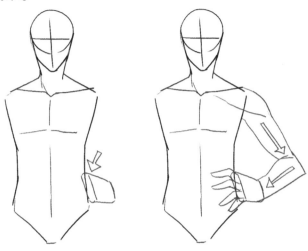

▶ 領帶背面還有打結後往下垂的
窄邊末端，以及固定窄邊的布
環，所以領帶的背面露出來的
時候，最好都畫出來。

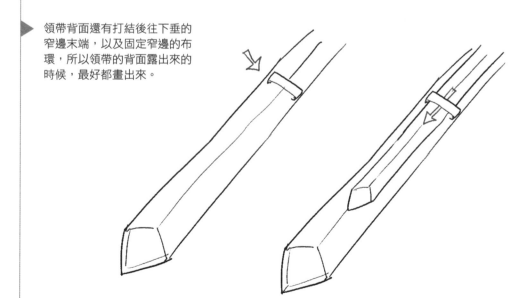

Q. 只想給瀏海或後腦勺畫波浪捲髮

部 分 頭 髮
呈 波 浪 狀
×
用 腳 趾
撿 東 西

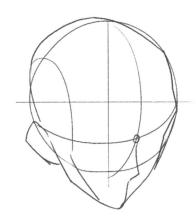

先決定臉凝視的角度，再利
用球狀描繪形態。

根據角度尋找臉的中心線，
描繪額頭線條。

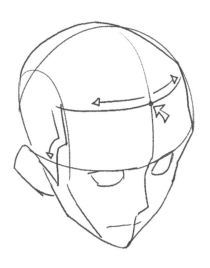

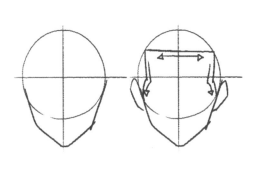

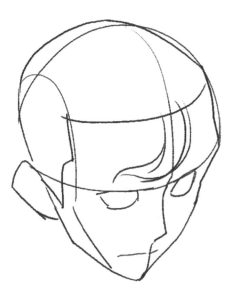

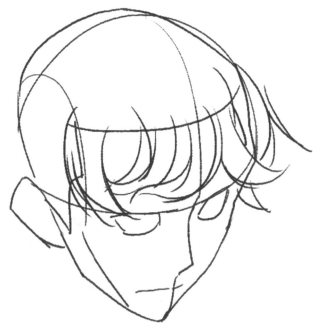

只有瀏海要畫波浪捲髮的話，弄
彎從額頭線條開始的瀏海部分。

關於捲髮畫法的額外説明請參考
Ep.13。

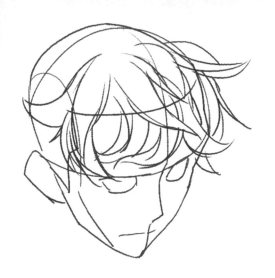

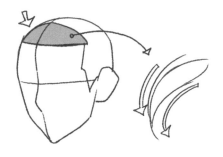

思考要弄彎的瀏海範圍，在這
個範圍內繪製波浪捲髮。

剩下的後腦勺頭髮則在沒有波
浪捲髮的狀態下完成繪製。

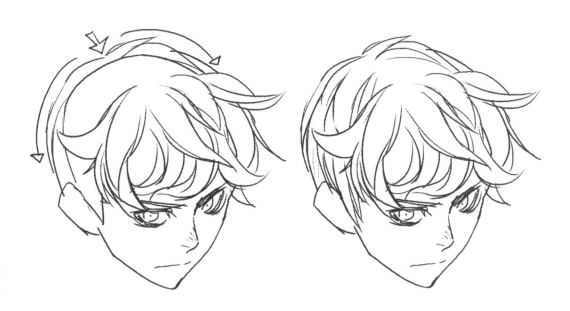

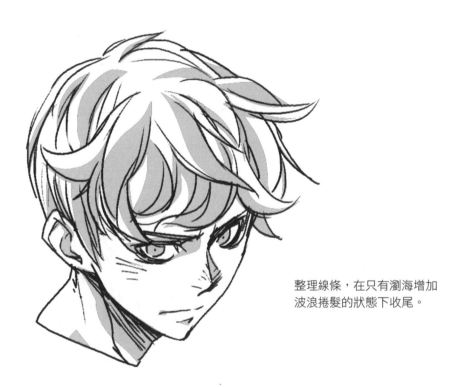

整理線條，在只有瀏海增加
波浪捲髮的狀態下收尾。

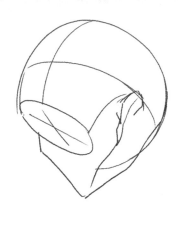

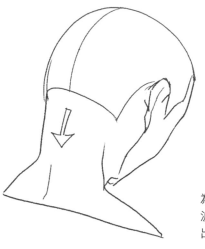

為了呈現只有後腦勺增加
波浪捲髮的形態，繪製露
出後腦勺的頭和脖子。

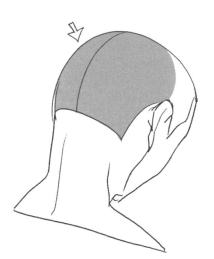

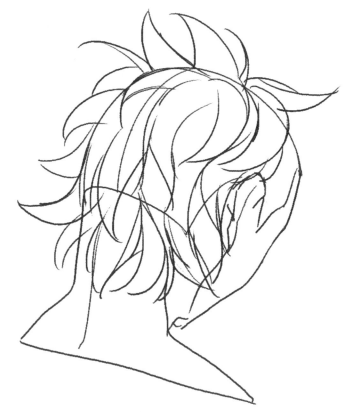

和波浪狀瀏海的畫法一樣，先決定
後腦勺要繪製波浪捲髮的範圍，再
描繪範圍內的捲髮。

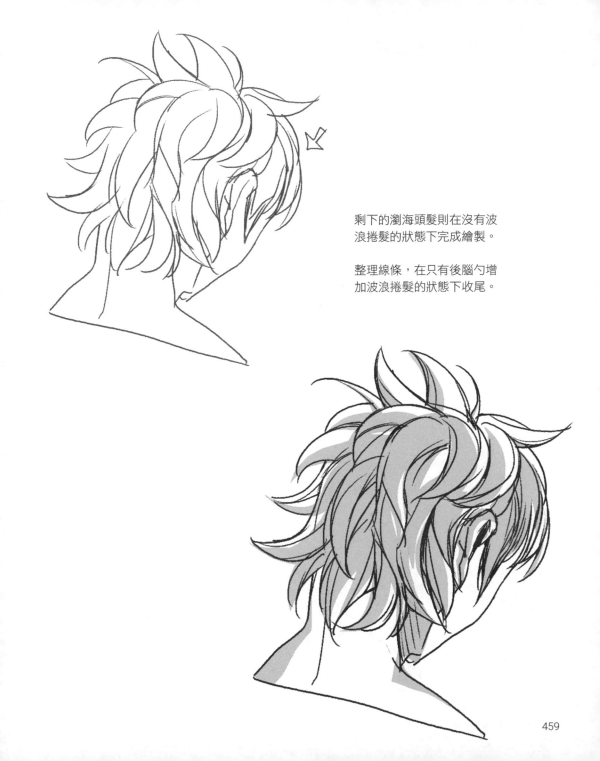

剩下的瀏海頭髮則在沒有波
浪捲髮的狀態下完成繪製。

整理線條，在只有後腦勺增
加波浪捲髮的狀態下收尾。

Q. 怎麼畫用腳趾撿東西

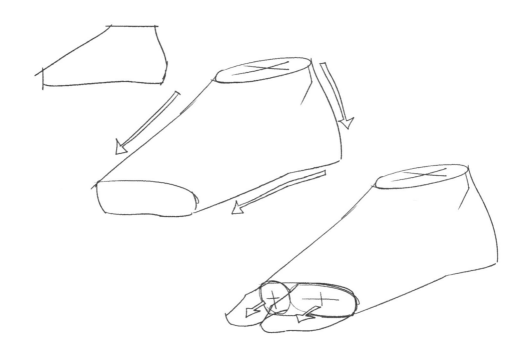

關於腳和腳趾的畫法請參考 Ep. 5，
會很有幫助的。

將腳趾分成大拇指和其餘四個腳趾
這兩個區塊。之後加上每一隻腳趾
的界線和指甲。

完成基本形態的腳。

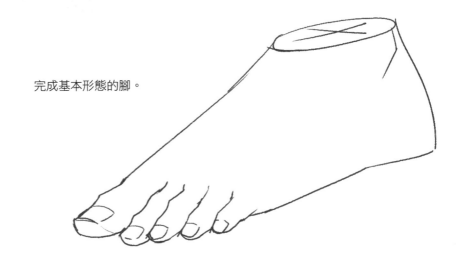

腳和手不一樣，由於缺乏
力氣，能抓住物品的關節
很短，所以只能抓起體積
較小或薄的東西。

根據露出腳趾的角度，將
腳趾彎折90度。

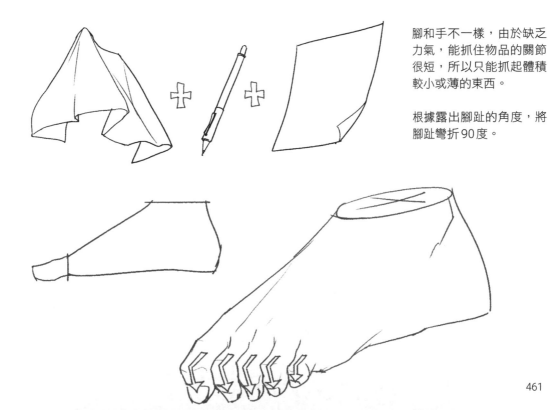

461

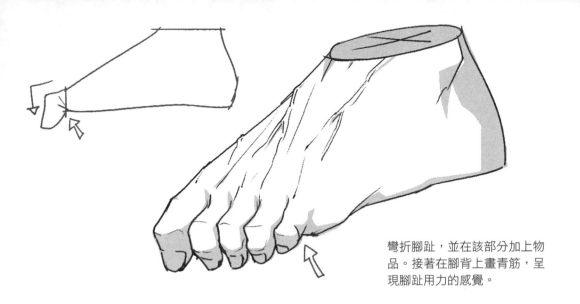

彎折腳趾,並在該部分加上物
品。接著在腳背上畫青筋,呈
現腳趾用力的感覺。

根據不同物品的特性,決定
物品的位置。

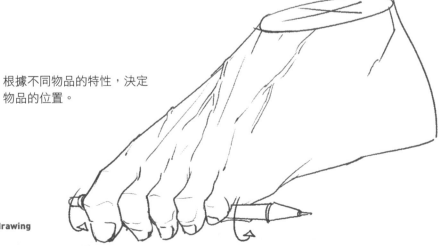

Secret character drawing

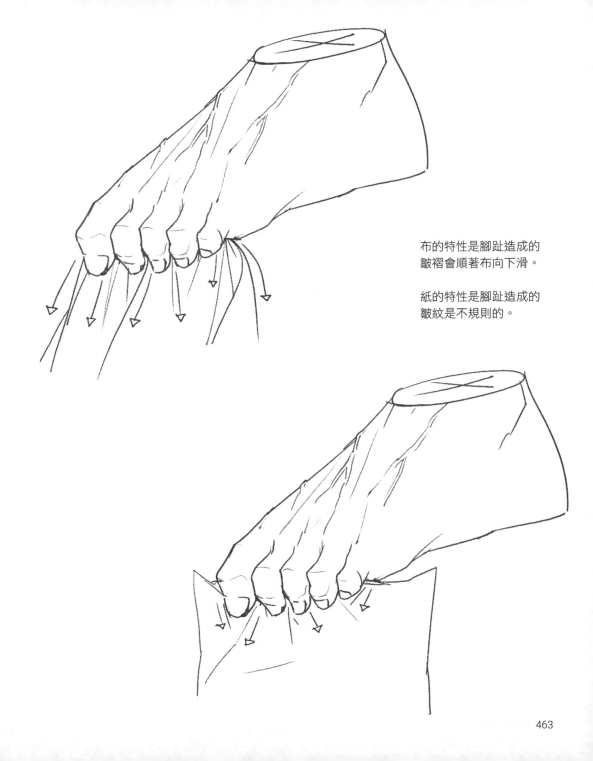

布的特性是腳趾造成的
皺褶會順著布向下滑。

紙的特性是腳趾造成的
皺紋是不規則的。

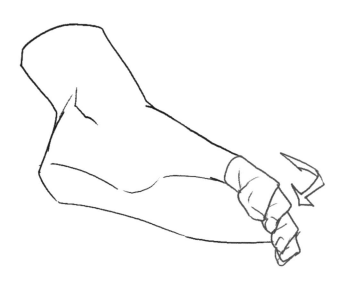

如上圖所示，描繪腳趾用力
撿物品的時候，要根據露出
腳趾關節的角度，使腳趾彎
折 90 度。如果是體積大的
物品，也可以用雙腳撿拾。

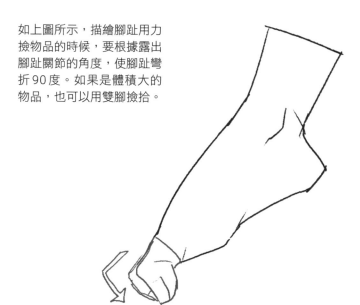

▶ 描繪側臉的波浪捲髮時，將頭
部分成前、後區塊，再把想畫
的部分畫滿捲髮即可。

 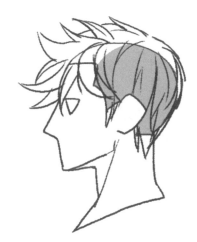

▶ 在露出腳背的角度下彎折腳趾
的話，會看不到指甲。

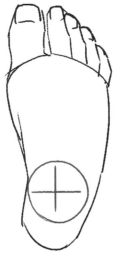 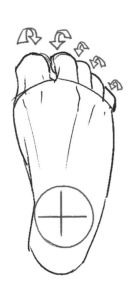

Q. 握麥克風的手很難畫

要先了解麥克風的形態，畫
起來才方便。由於麥克風的
外觀非常多元，請參考資料
決定想畫的方向。

先根據角度繪製一個圓柱外框，
接著以相同的角度增添或大或小
的圓柱狀。

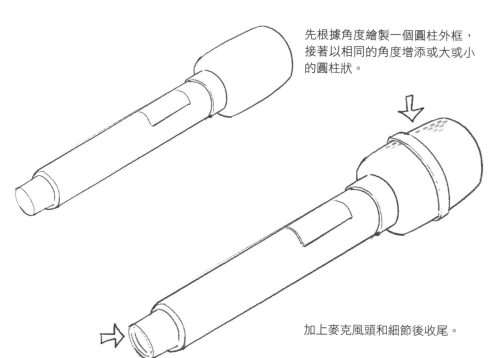

加上麥克風頭和細節後收尾。

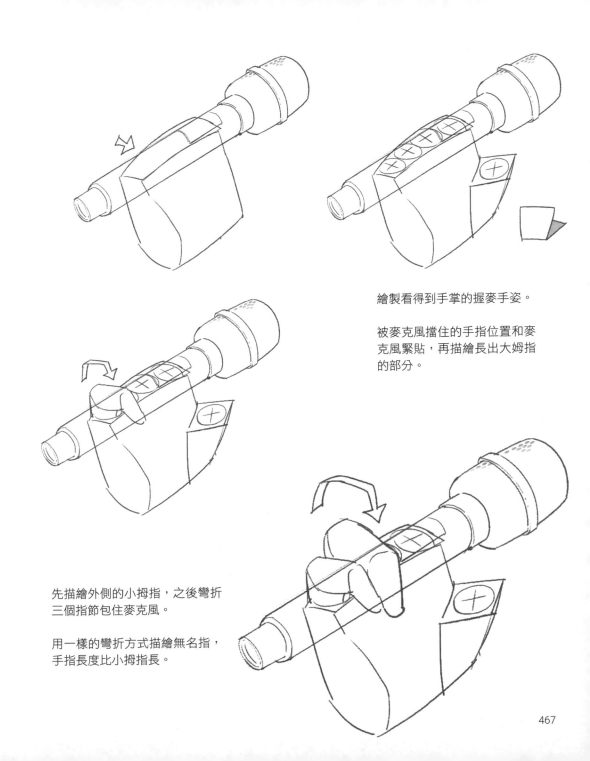

繪製看得到手掌的握麥手姿。

被麥克風擋住的手指位置和麥克風緊貼,再描繪長出大姆指的部分。

先描繪外側的小拇指,之後彎折三個指節包住麥克風。

用一樣的彎折方式描繪無名指,手指長度比小拇指長。

467

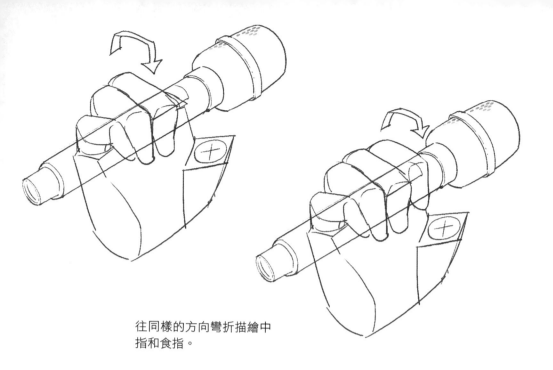

往同樣的方向彎折描繪中
指和食指。

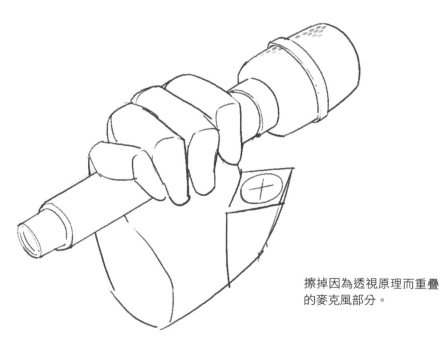

擦掉因為透視原理而重疊
的麥克風部分。

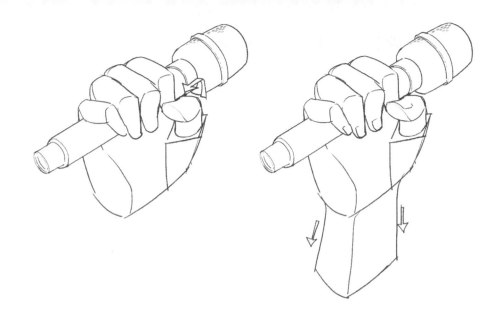

最後畫上大拇指，大拇指的指節
數量和方向跟其餘四指不一樣，
繪製時要多加留意。

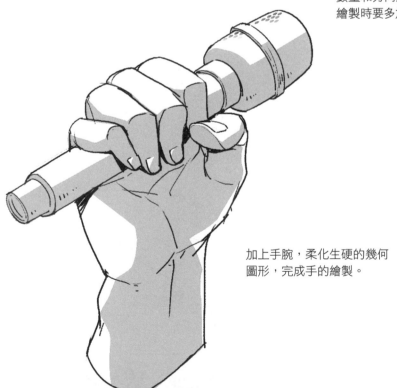

加上手腕，柔化生硬的幾何
圖形，完成手的繪製。

Q. 想透過唱歌的表情呈現情緒

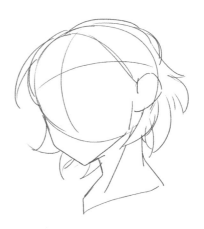

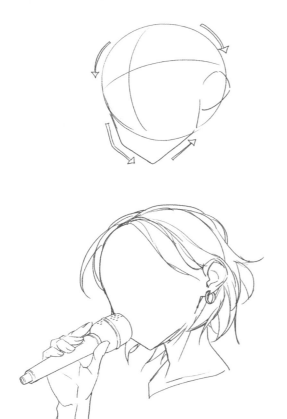

先繪製臉型。以該臉型為基準，描繪脖子和頭髮。

握住麥克風的手放在離下巴有一段距離的地方。

參考前面的麥克風和手部畫法，依序繪製即可。

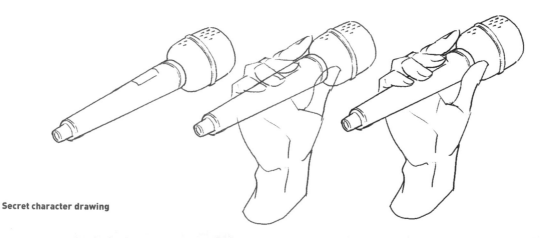

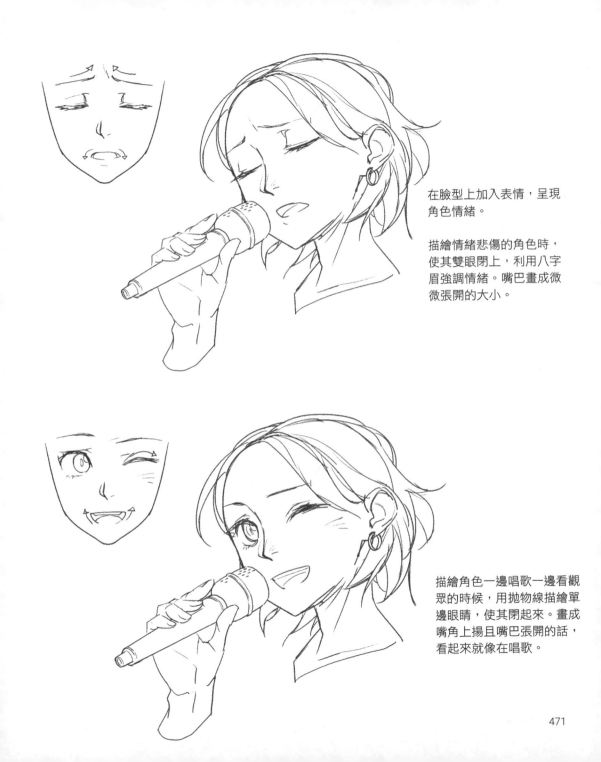

在臉型上加入表情，呈現
角色情緒。

描繪情緒悲傷的角色時，
使其雙眼閉上，利用八字
眉強調情緒。嘴巴畫成微
微張開的大小。

描繪角色一邊唱歌一邊看觀
眾的時候，用拋物線描繪單
邊眼睛，使其閉起來。畫成
嘴角上揚且嘴巴張開的話，
看起來就像在唱歌。

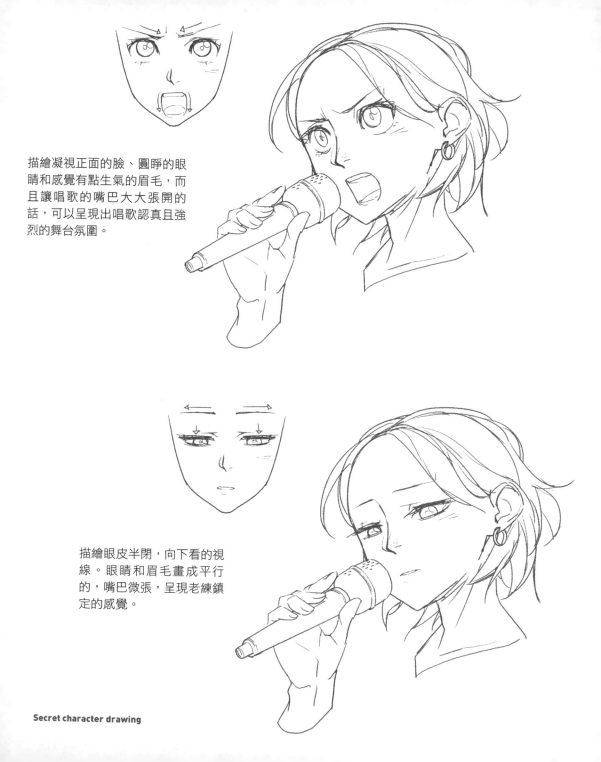

描繪凝視正面的臉、圓睜的眼
睛和感覺有點生氣的眉毛,而
且讓唱歌的嘴巴大大張開的
話,可以呈現出唱歌認真且強
烈的舞台氛圍。

描繪眼皮半閉,向下看的視
線。眼睛和眉毛畫成平行
的,嘴巴微張,呈現老練鎮
定的感覺。

▶ 描繪時要多利用手指的指節，別整個手指抓住麥克風，只有手指末端抓住的話，可以給人線條柔和的感覺。

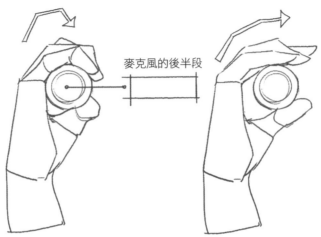

麥克風的後半段

▶ 即使表情一樣，不同的臉部角度也能傳達各式各樣的訊息。

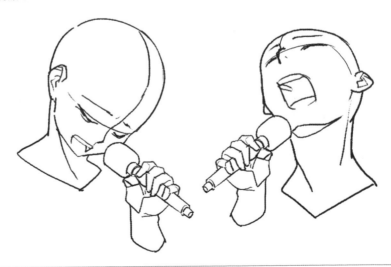

Q. 想畫肌肉發達的女性

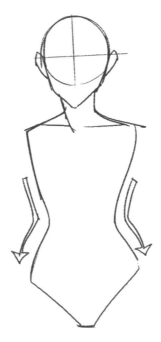

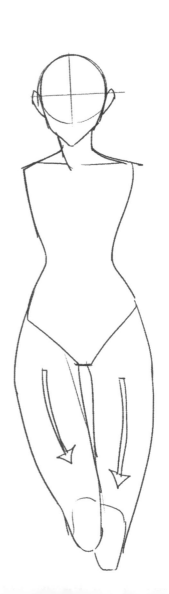

為了描繪肌肉發達的女性，先從臉開始依序畫出上半身、下半身。

角色是女的，所以要強調腰和腿的柔順曲線輪廓，顯現人體的特徵。

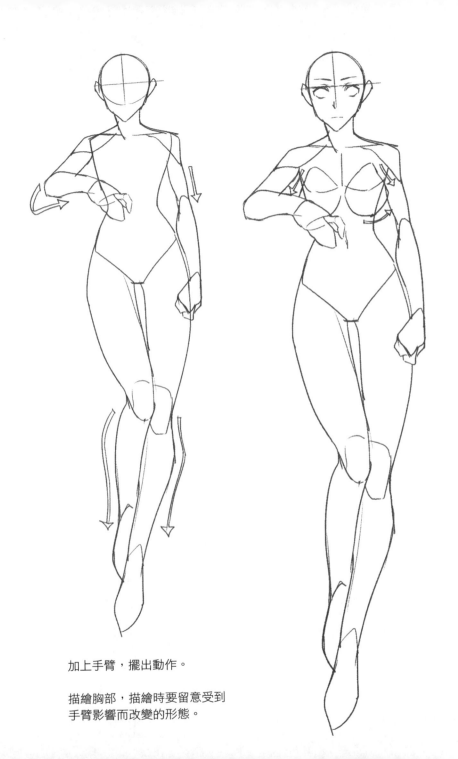

加上手臂，擺出動作。

描繪胸部，描繪時要留意受到
手臂影響而改變的形態。

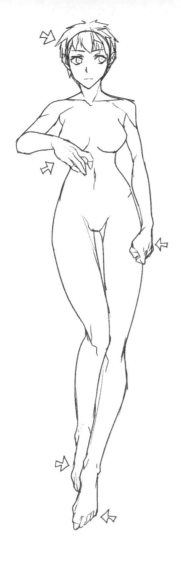

整理頭髮和人體部分的草稿，
替手和腳增添細節。

到目前為止畫出來的是一般角
色的形態。

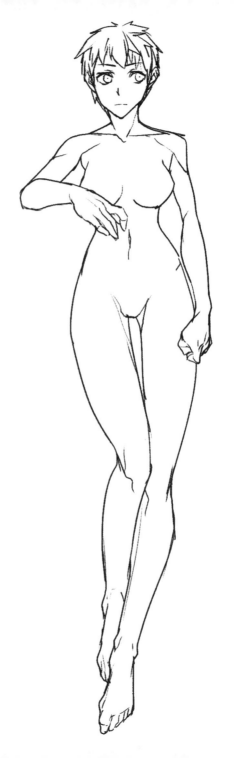

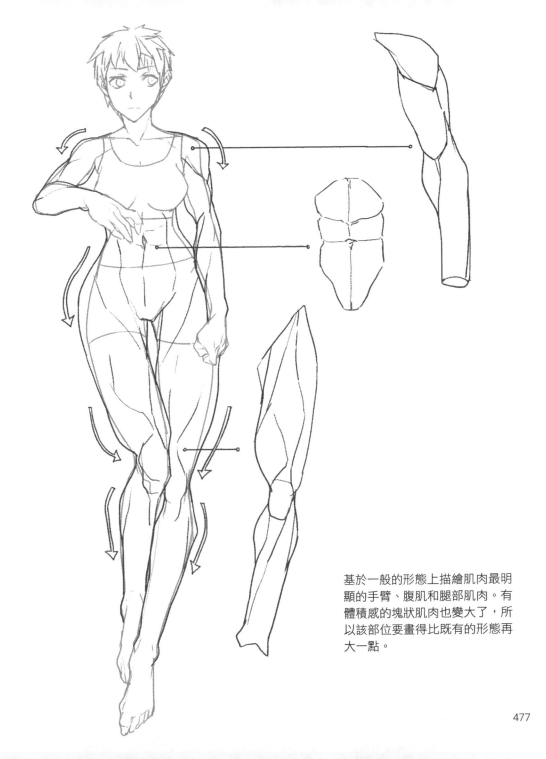

基於一般的形態上描繪肌肉最明顯的手臂、腹肌和腿部肌肉。有體積感的塊狀肌肉也變大了，所以該部位要畫得比既有的形態再大一點。

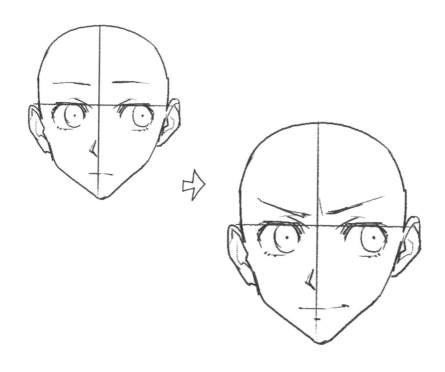

維持女性所擁有的體態，同時完成有肌肉的女性角色的繪製。換掉平淡表情的話，也能體現角色的個性。

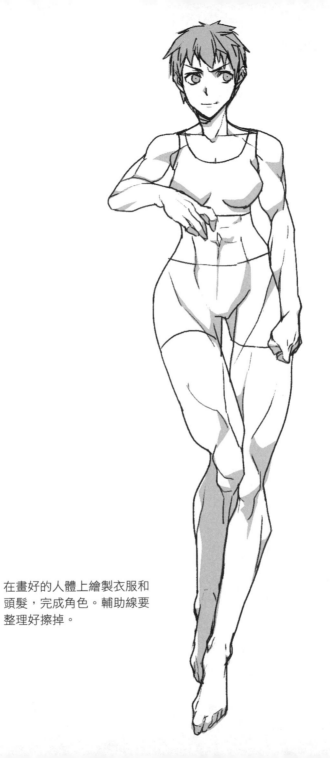

在畫好的人體上繪製衣服和
頭髮,完成角色。輔助線要
整理好擦掉。

Q. 想畫毛領大衣

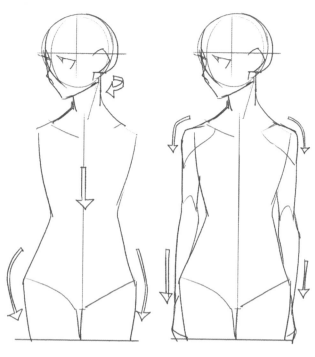

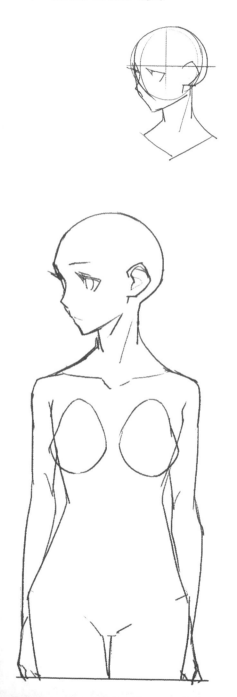

思考想畫的角度，決定臉和
上半身的角度，塑造體態。

另外描繪手臂和胸部線條。
胸部的畫法請參考 Ep.7。

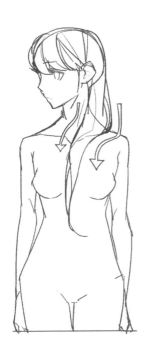
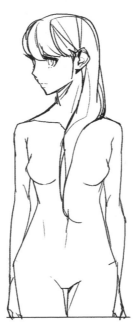

描繪跑到前面的長髮時,要
考慮到披在肩上的頭髮的透
視,加上彎折的髮流,製造
立體的形態。

根據人體決定大衣長
度和設計,並畫到人
體上。

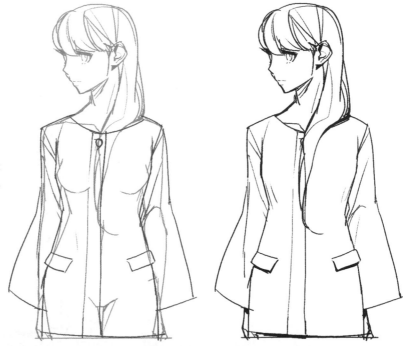

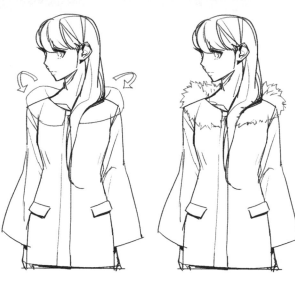

決定好毛領的範圍框架，為了營造立體感，描繪從後面繞到前面的毛領形態。

以這個框架為基準，描繪衣領上的毛。

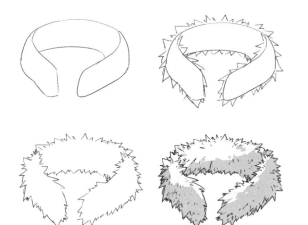

以此框架為底，利用短短尖尖的線條增添細節，完成繪製。

整理線條並收尾。

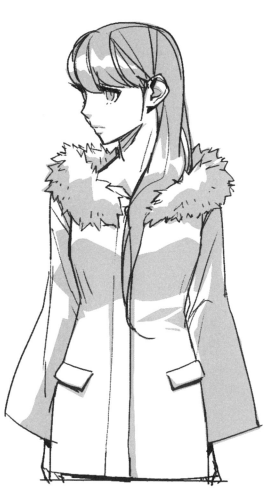

▶ 前面提到的各部位肌肉塊雖然
體積會變大，但是女性的胸部
不會跟著變大，描繪時請多加
留意。

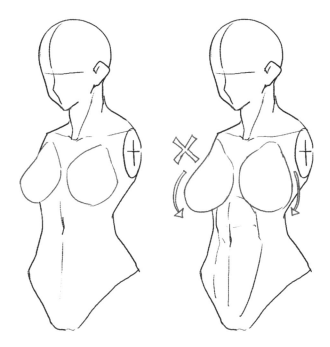

▶ 表現柔軟的毛或是結成一團的
毛時，別畫成尖尖的毛領，而
是要利用彎彎的短線條營造毛
領的走勢，繪製柔順的輪廓。

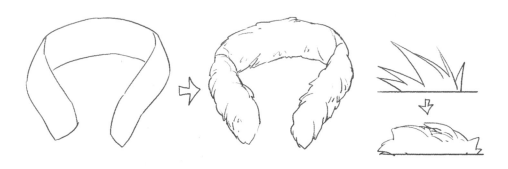

Q. 想知道在側面狀態下只扭轉頭或上半身的樣子

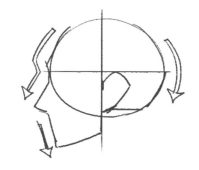

描繪側面的臉和上半身。
人體的側面畫法可以參考 Ep.12。

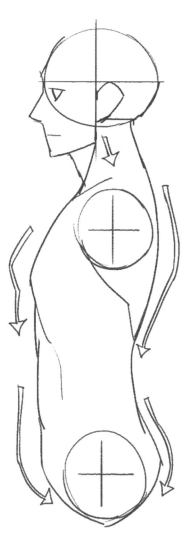

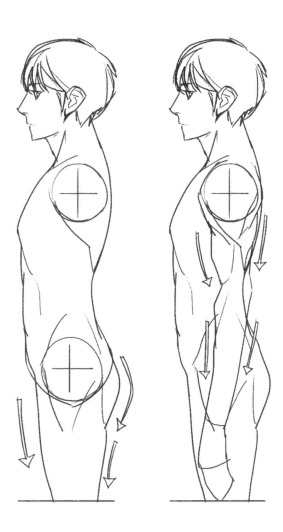

依序繪製腿和手臂。沿著
肌肉的方向繪製輪廓。

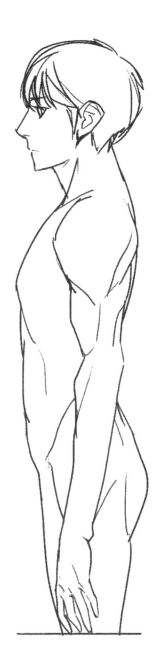

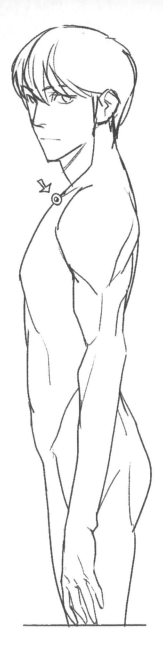

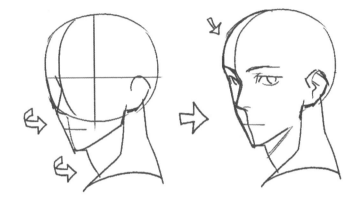

以鎖骨為基準，描繪上半身
不動但脖子和臉扭轉的形
態。從這時候開始可以看到
另一面的臉部面積。

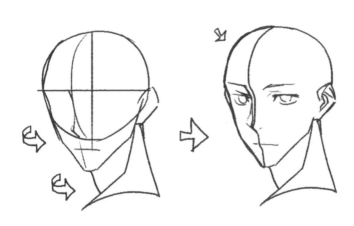

以鎖骨為基準，再把頭扭過來一點的話，
另一面臉露出來的範圍更大。

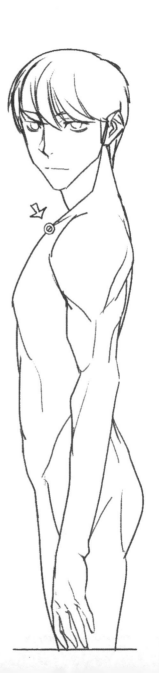

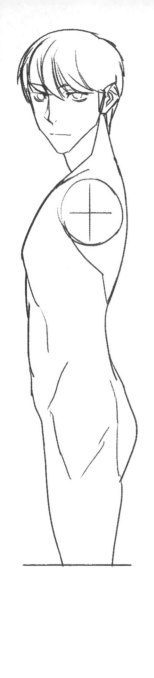

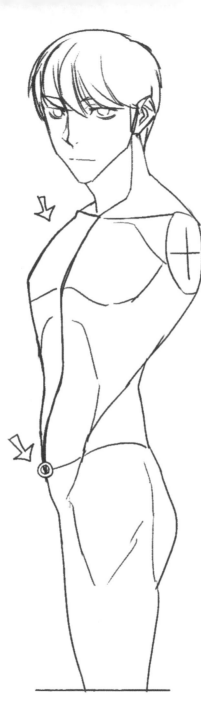

扭轉上半身時，要以腰部為基準來扭轉。可以看到上半身的另一面，原理和臉一樣。

這和轉身模樣的畫法類似，繪製時請參考 Ep. 22。

一邊思考看到的角度的透視原理，
一邊加上手臂後整理線條。

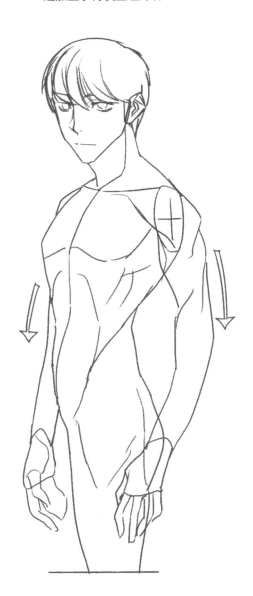

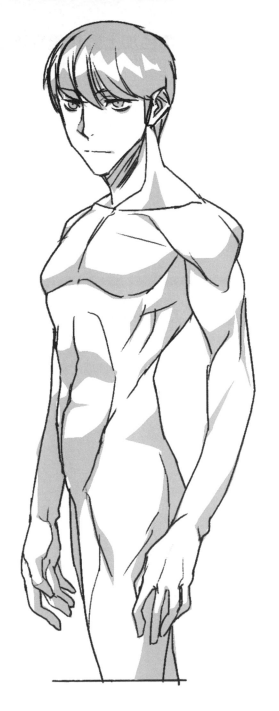

Q. 替SD角色加上動作後很不自然

擺好臉的角度，在球體底部的中心
標示脖子和身體相連的位置。

簡化身體，把身體想成一個大區
塊，而不是胸部、腰和骨盆。

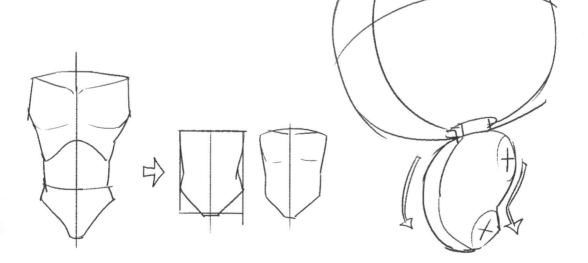

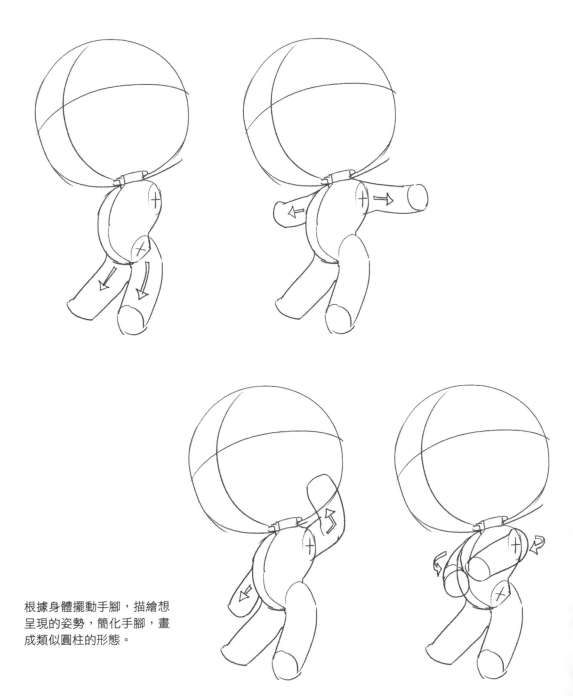

根據身體擺動手腳，描繪想
呈現的姿勢，簡化手腳，畫
成類似圓柱的形態。

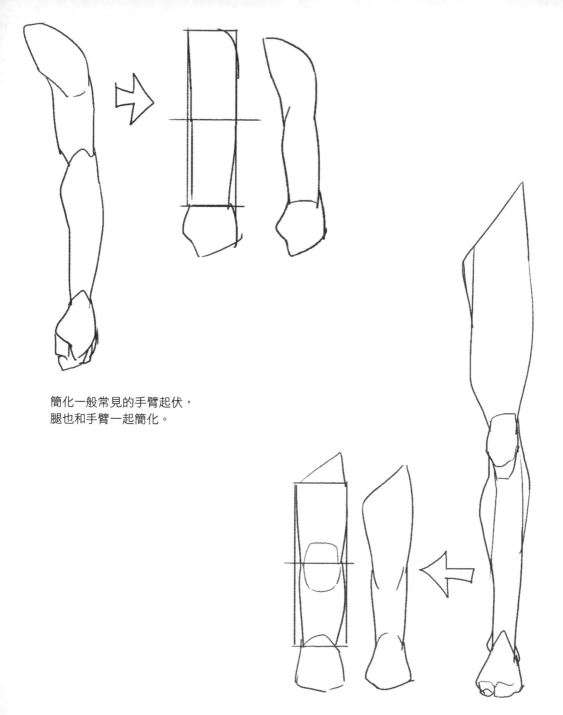

簡化一般常見的手臂起伏，
腿也和手臂一起簡化。

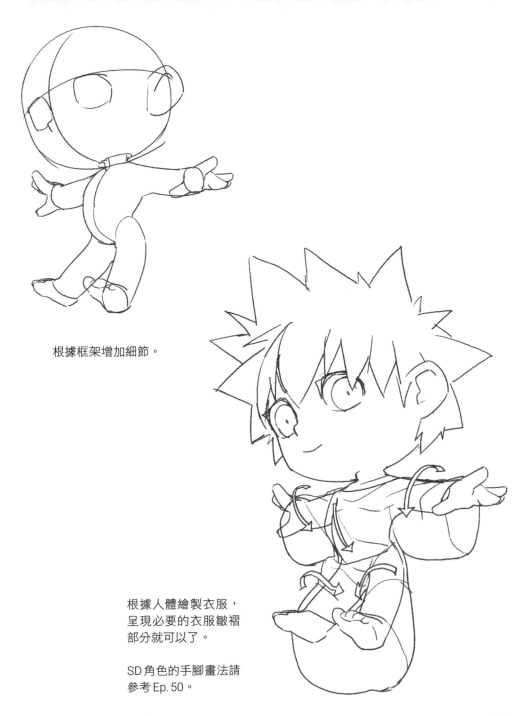

根據框架增加細節。

根據人體繪製衣服，
呈現必要的衣服皺褶
部分就可以了。

SD角色的手腳畫法請
參考 Ep. 50。

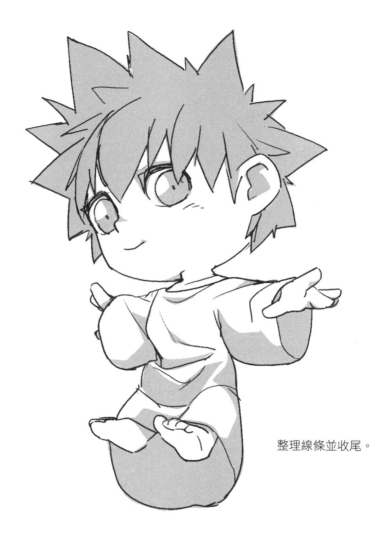

整理線條並收尾。

▶ 如果畫成側面的上半身配正面
的臉，有可能會出現不自然的
形態。

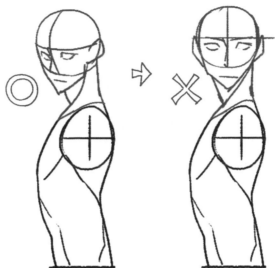

▶ 描繪動作的時候，如果把手腳
的圓柱輪廓畫得太明顯，就會
變成和 SD 風格不搭的樣子，
所以要多加注意。

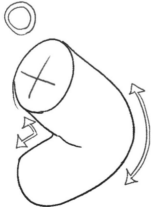

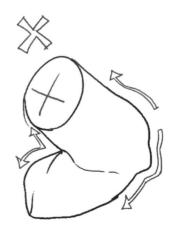

495

隨姿勢變形的裙子 X 小腿畫法

Q. 想了解隨姿勢變形的裙子

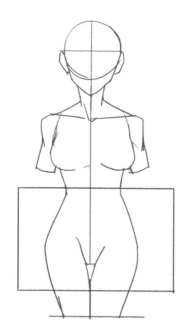

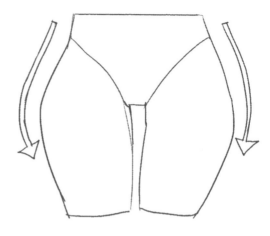

繪製裙子之前,先理解清楚女性的骨盆特徵。

一邊思考臀部的輪廓起伏,一邊練習描繪臀部的正面和側面。

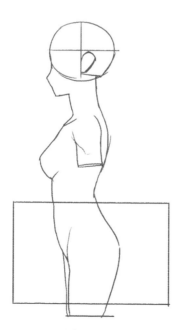

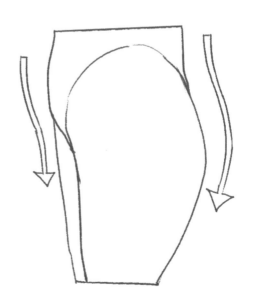

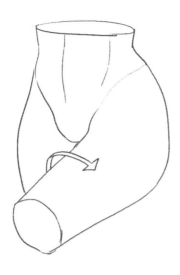

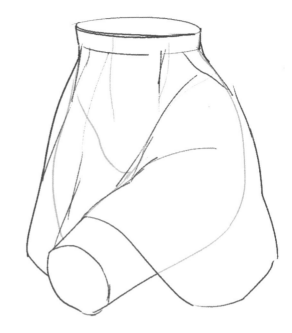

腳往上抬的話,裙子也
會因此被抬起來,所以
會產生衣服皺褶。

如果腿和腿之間有空隙
的話,會產生往內垂墜
的皺褶。

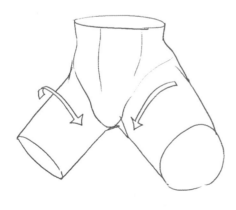

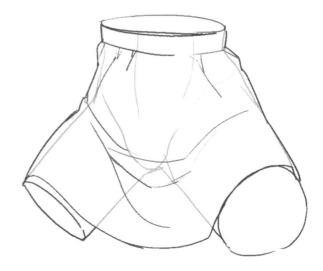

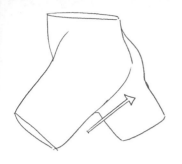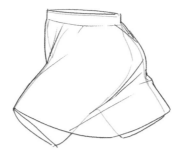

腳前後張開的話，會產生
繃直的裙子走勢。

裙子會根據角度露出內
側和外側。

即使產生皺褶的部位一樣，
在不同的視角之下，裙子的
形態也要畫得不一樣。

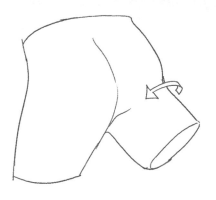

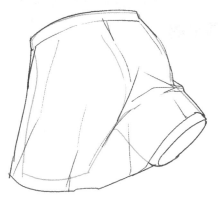

一邊思考人體的起伏和彎折的部分,一邊描繪裙子的形態和皺褶。

人體的中心軸變得歪斜時,裙子皺褶也會跟著改變。

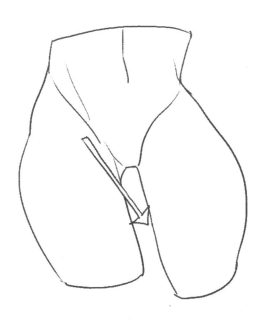

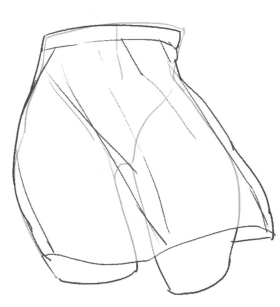

Q. 小腿畫得很醜

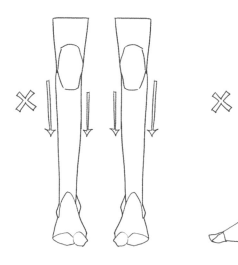

為了畫出好看的小腿，必須改掉畫成一直線的習慣。

正面小腿的內側和外側輪廓有些微的差異，從側面看過去的小腿輪廓起伏也要畫出來。

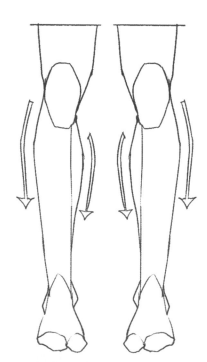

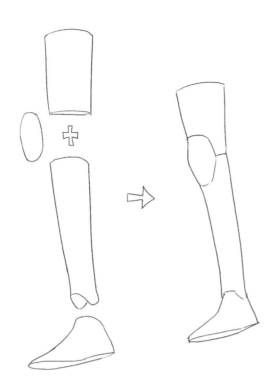

把大腿和小腿想成圓柱，確
定形態，加上膝蓋和腳，完
成腿部的形狀。

在筆直的圓柱後面增加隆起
的圖形，就會出現自然漂亮
的小腿。

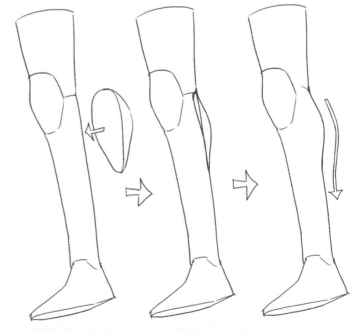

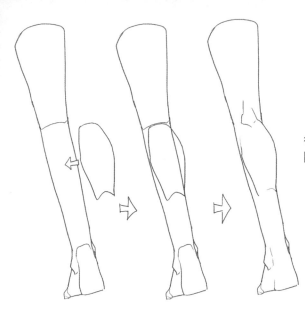

從後面看的小腿也一樣，繪製
隆起狀的輪廓就可以了。

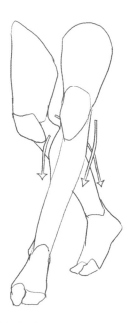

根據角色的動作營造腿的走勢，
並根據方向繪製小腿輪廓。

整理線條並收尾。

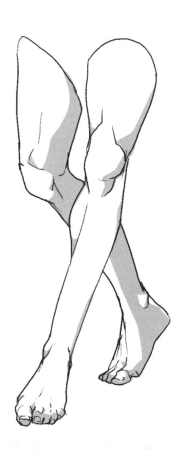

▶ 就算腳不動,裙子的形態也會
隨風向改變。根據情況描繪裙
子就可以了。

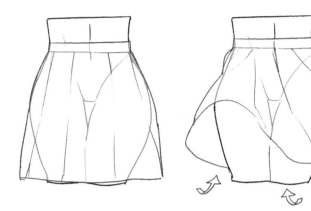

▶ 男女角色的小腿會因為性別而
產生差異,不過只要利用肌肉
的體積感,製造輪廓的差異就
可以了。

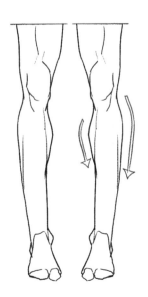
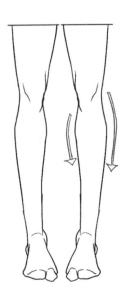

Episode 057

半 側 臉

x

傷 口 、
傷 疤 畫 法

Q. 想知道怎麼畫露出半邊的臉

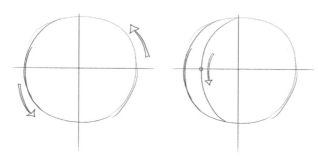

繪製一個圓，只要沒歪掉即可，不需要畫得太準確。
決定凝視半側面的方向的角度，畫出弧線。

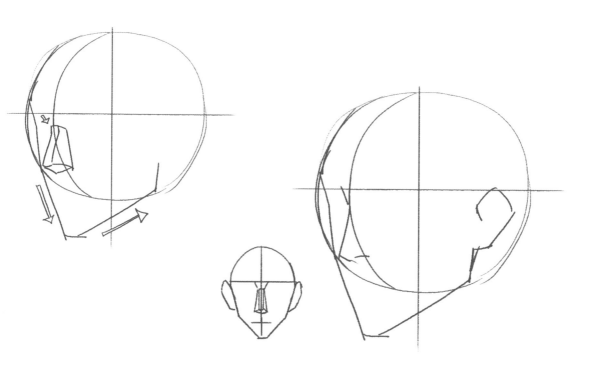

繪製下巴，畫出臉型。描繪鼻子時，一邊注意臉的中心線，一邊想像立體的形態。露出一邊的耳朵就可以了。

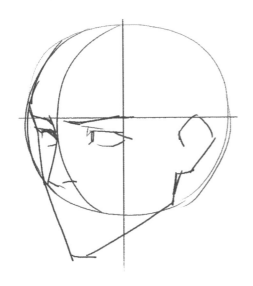

由於我們畫的是半側面，眼睛的形態和寬度會產生變化。接著擦掉輔助線，整理線條，根據中心線描繪鼻子。

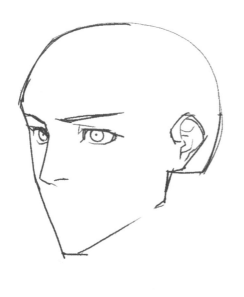

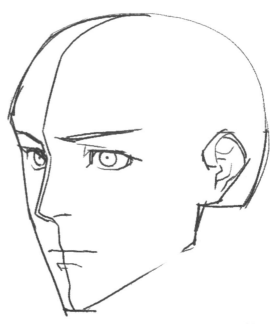

鼻子和眼睛一樣都是露出半側面,所以以中心線
為基準,嘴邊兩邊的寬度不一樣。

描繪額頭線條,加上脖子,
完成臉的描繪。

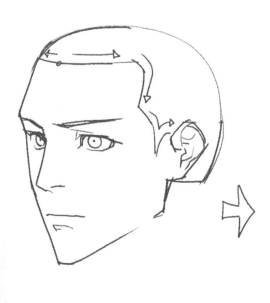

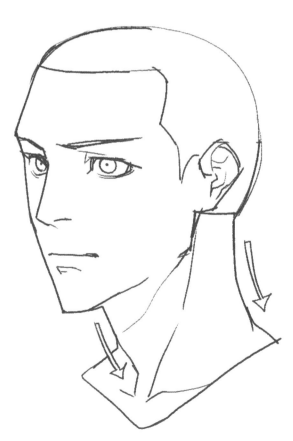

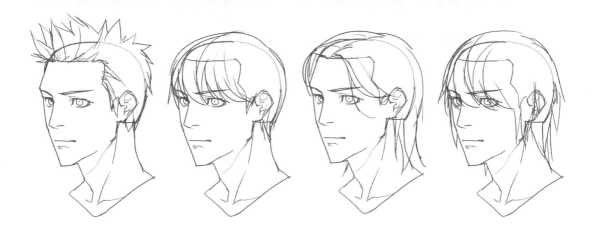

一邊思考額頭線條和臉型，一邊繪製符合角色形象的各種髮型。

可以參考前面說明過的頭髮畫法。

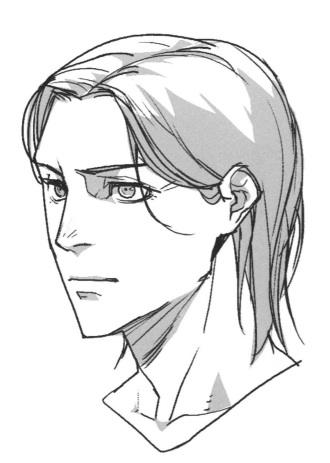

整理線條並收尾。

Q. 想知道傷口、傷疤的畫法

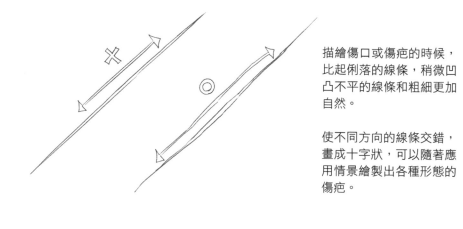

描繪傷口或傷疤的時候，比起俐落的線條，稍微凹凸不平的線條和粗細更加自然。

使不同方向的線條交錯，畫成十字狀，可以隨著應用情景繪製出各種形態的傷疤。

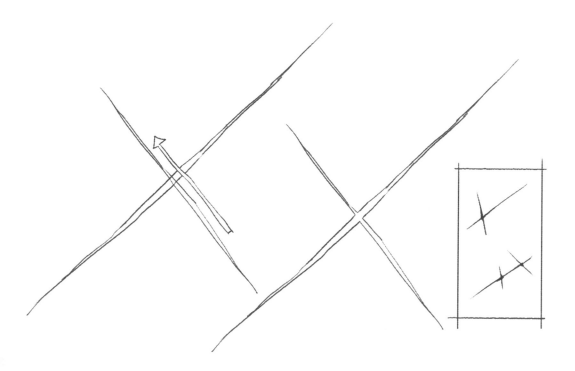

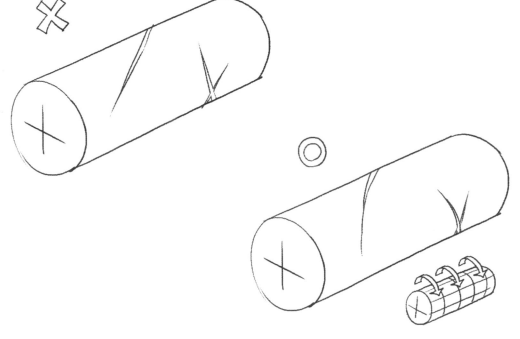

一邊思考立體部分，一邊根據透視原理用曲線描繪傷口或傷疤。

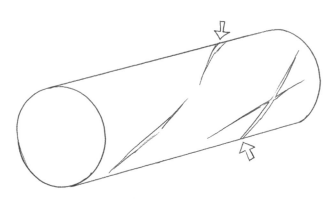

增加細節，在表面上畫凹槽，塑造深度。

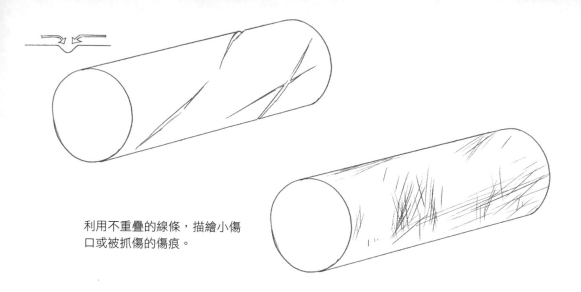

利用不重疊的線條，描繪小傷
口或被抓傷的傷痕。

線條重疊的時候，隨意朝不
規律的方向描繪的話，看起
來會更自然。

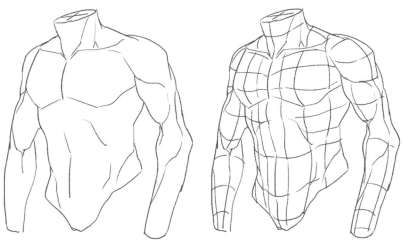

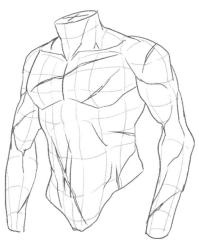

繪製要畫傷口或傷疤的上半身。

一邊思考立體的透視線，一邊
描繪。

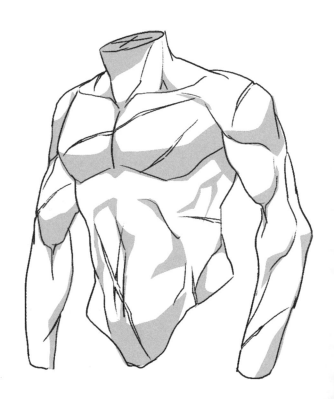

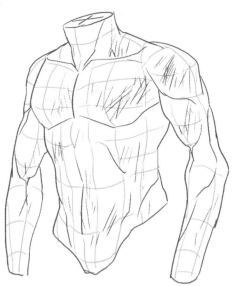

描繪重疊的線條時，線條太
長或太多的話，看起來會很
亂，使圖畫變得鬆散，要多
加注意這一點。

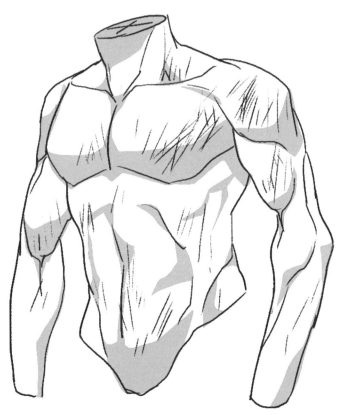

▶ 描繪時要明白就算畫風不一樣，
改變的也只有五官大小和位置。
基本畫法都是一樣的。

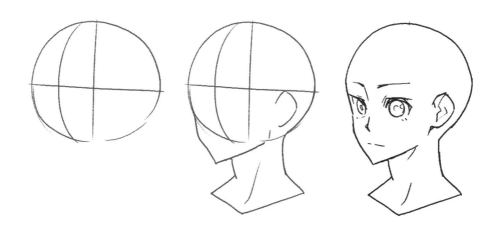

▶ 縫合的傷口是描寫細節的方法之
一，讓長線條和短線條交錯。受
傷的地方之後會留下淺淺的縫合
痕跡。

Episode
0 5 8

Q. 想知道戒指或耳環的畫法

戒 指 、
耳 環 畫 法
x
人體比例的
完 美 畫 法

以扁平微彎的四角形為底,開始描繪手部。

擺出手指的方向,決定好動作。手部畫法請參考前面說明過的 Ep.3。

整理線條並完成手部的繪製。

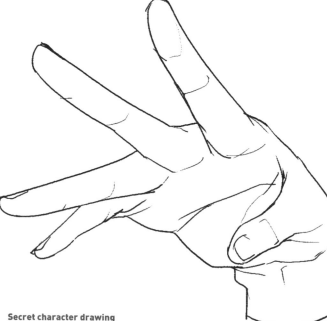

Secret character drawing

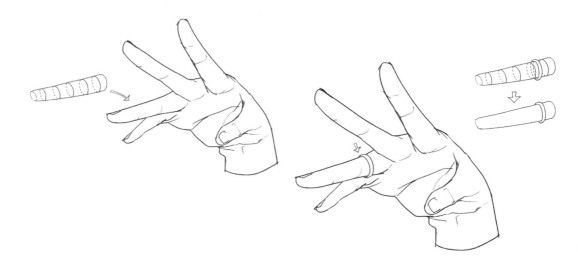

掌握根據手指角度產生的
圓形透視。

根據透視形態在想畫的位
置上繪製戒指。

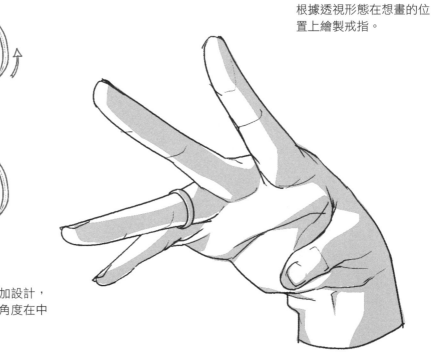

如果戒指需要添加設計，
可以根據戒環的角度在中
央描繪細節。

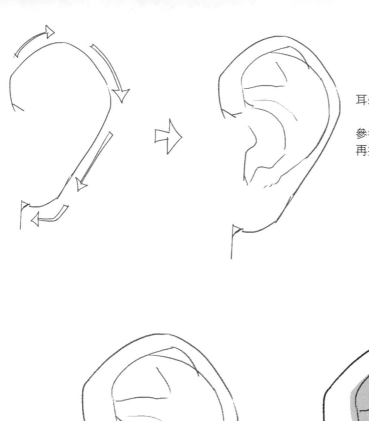

耳朵的畫法請參考 Ep.35。

參考耳環設計圖並畫好之後，
再插入耳垂並收尾。

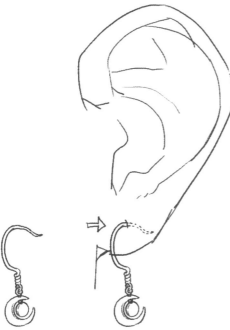

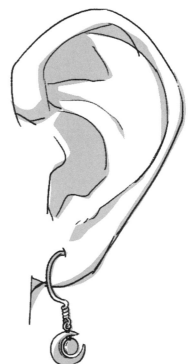

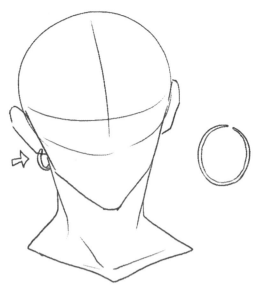

耳朵的形態會根據臉的角度而
變，耳環的形態也會隨之產生
些微的變化。

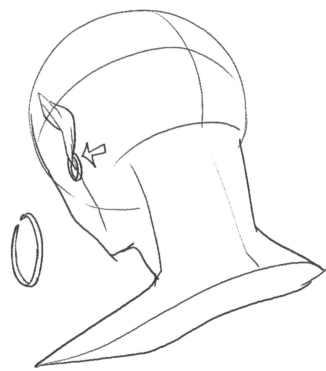

Q. 想畫出漂亮的人體比例

先繪製臉部和上半身,此時要掌握好上半身的長度。

下半身太短的話,看起來會很像SD角色,所以下半身的長度要畫得比上半身的長。

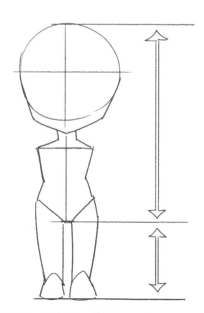 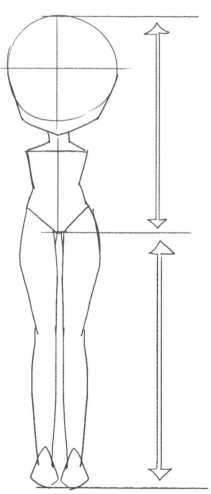

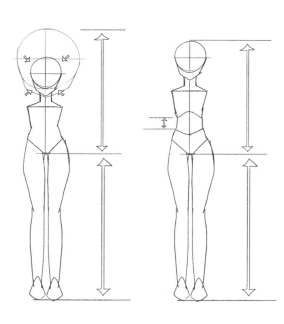

一邊思考上、下半身的比例，一邊調整頭部大小。若是想畫比例成熟的人體，要畫出胸部、腿部和骨盆的架構。

若是二等身比例的人體，則藉由臉的長度來判斷上半身比重。

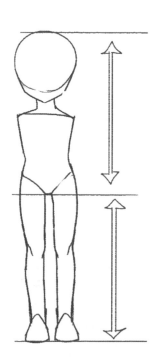

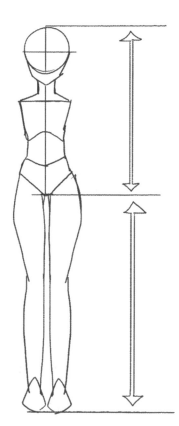

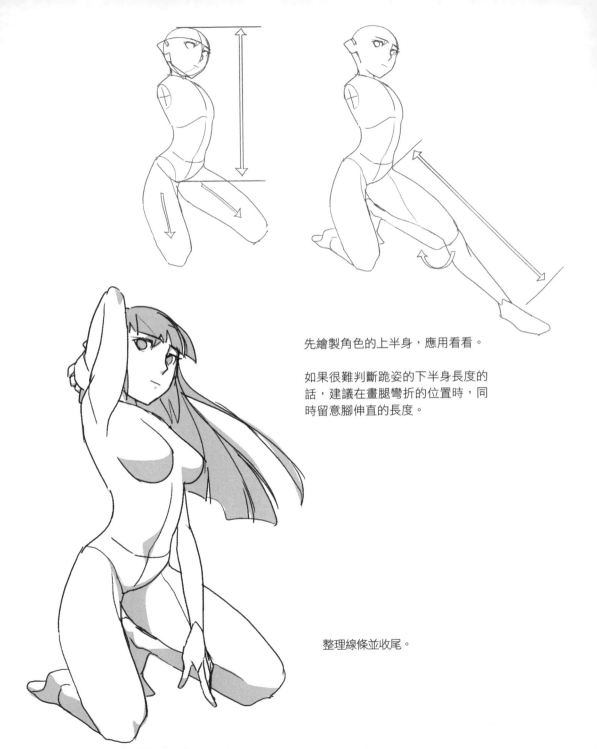

先繪製角色的上半身，應用看看。

如果很難判斷跪姿的下半身長度的話，建議在畫腿彎折的位置時，同時留意腳伸直的長度。

整理線條並收尾。

▶ 耳環愈大,擺動幅度愈大。描繪
耳環的擺動方向時,最好和臉的
動作方向呈反方向。

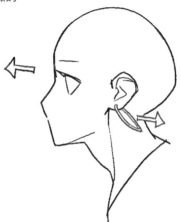
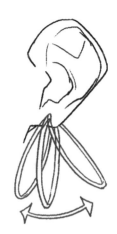

▶ 下半身太短或過長都會很怪,所
以要多加注意,把下半身畫得比
上半身長一點就好。

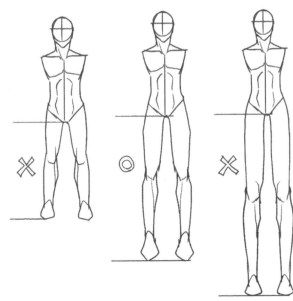

Q. 揍人的姿勢怎麼畫

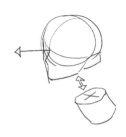

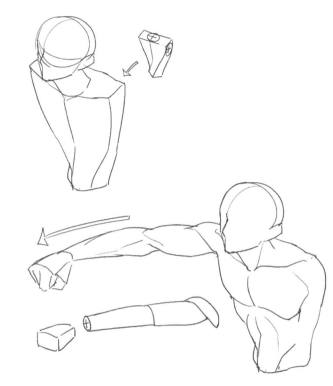

描繪往揍人的方向看過去的視線。把伸出拳頭的上半身畫得微微歪斜,就能表現出出力的樣子。

朝直線方向繪製伸出去的手臂和拳頭。

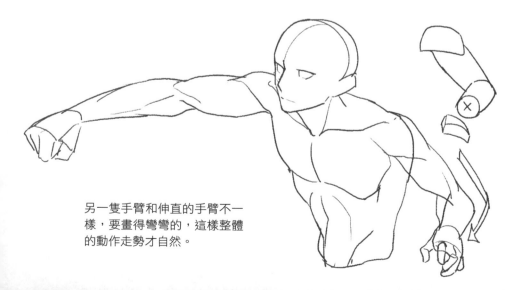

另一隻手臂和伸直的手臂不一樣,要畫得彎彎的,這樣整體的動作走勢才自然。

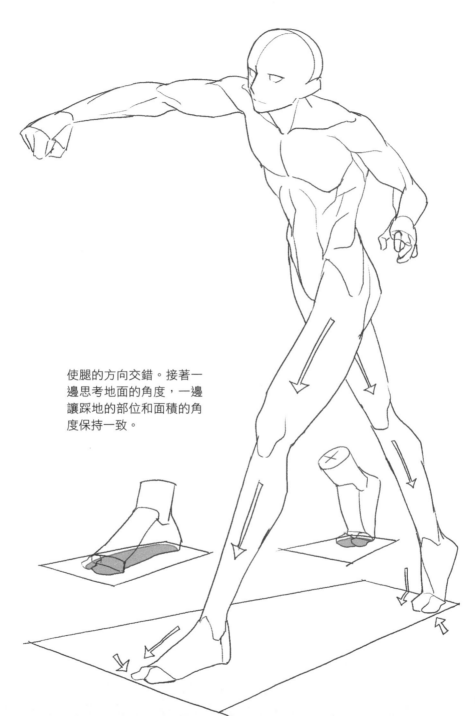

使腿的方向交錯。接著一
邊思考地面的角度,一邊
讓踩地的部位和面積的角
度保持一致。

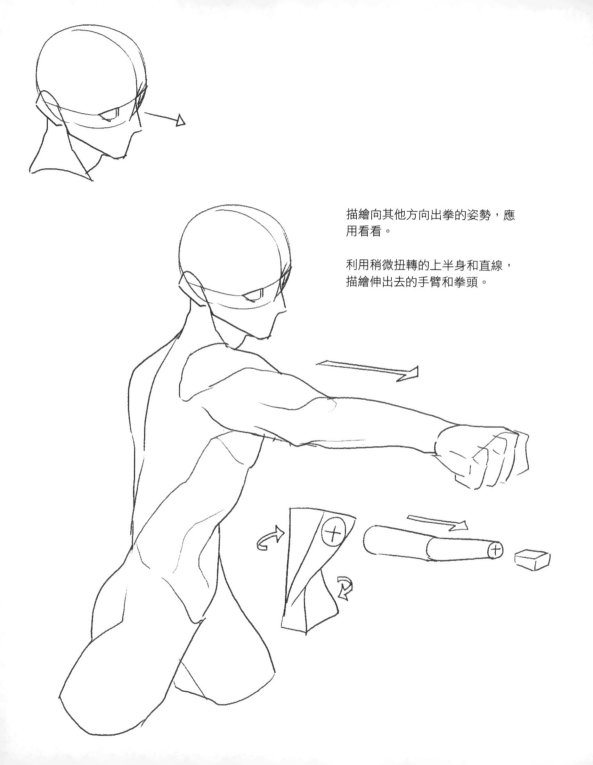

描繪向其他方向出拳的姿勢，應
用看看。

利用稍微扭轉的上半身和直線，
描繪伸出去的手臂和拳頭。

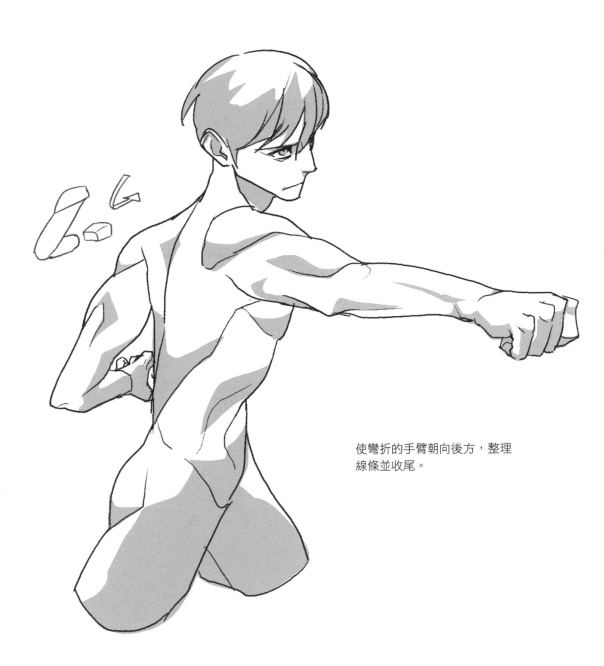

使彎折的手臂朝向後方，整理
線條並收尾。

Q. 嘴唇總是畫得很奇怪

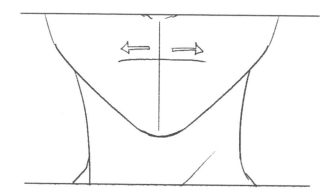

把臉的中心當作基準，
繪製嘴巴。

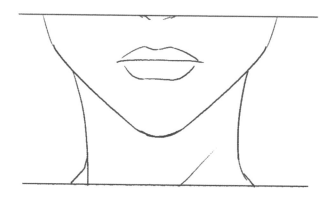

一邊思考人中的長度和模樣，
一邊表現嘴唇的厚度。

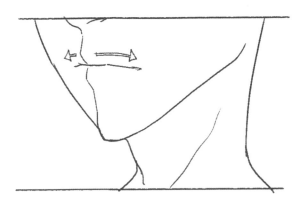

描繪半側面的嘴唇時，也是
把臉的中心當作基準。

繪製嘴唇時要留意人中的長
度。受到半側面角度的影
響，左右兩邊的嘴唇長度會
產生差異。

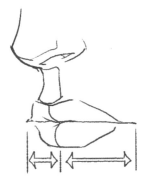

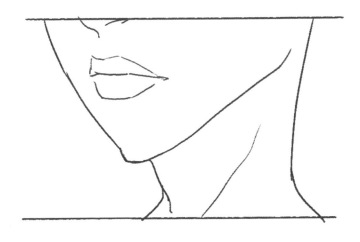

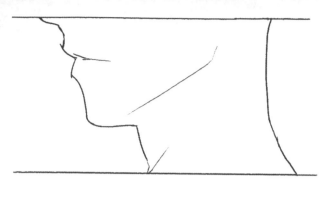

繪製看看從側面看過去的嘴唇。

側面的上嘴唇比下嘴唇還要往外
凸出一點。

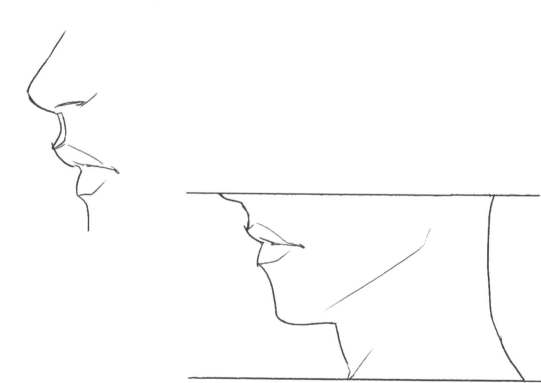

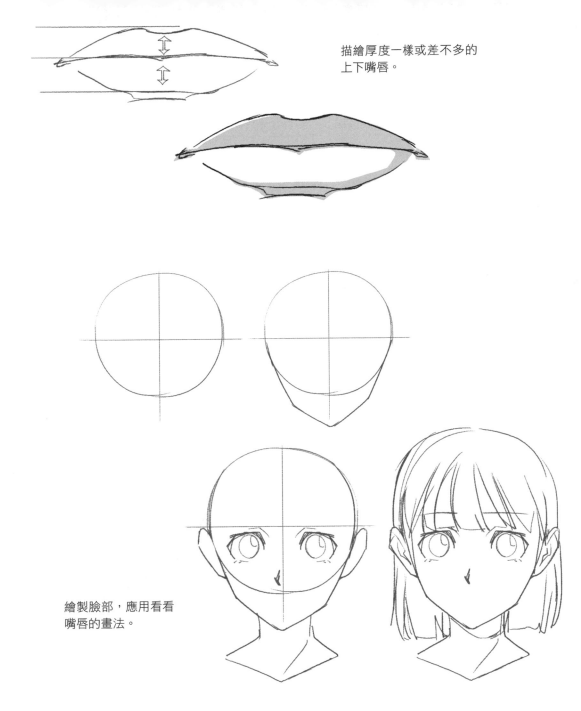

描繪厚度一樣或差不多的
上下嘴唇。

繪製臉部，應用看看
嘴唇的畫法。

表現嘴唇厚度的時候，可
能會因為畫風不一樣，而
看起來怪異或醜陋。

根據整體畫風省略嘴唇或適
當地描繪後即可收尾。

▶ 畫出角色的生氣表情的話，
可以讓揍人的情景看起來更
逼真。

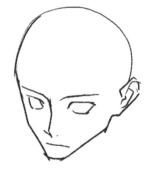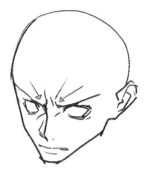

▶ 就算嘴巴模樣一樣，不同的
嘴唇畫法也能創造出各式各
樣的嘴巴。

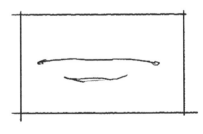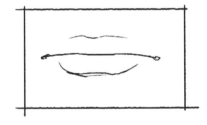

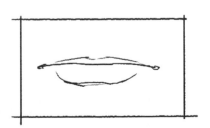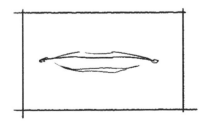

Q. 走路的姿勢很不自然

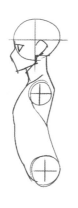
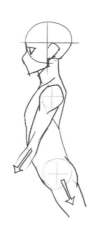
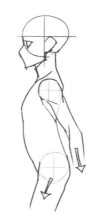

觀察走路狀態下的手腳
動作,就能發現手腳是
朝前、後擺動的。

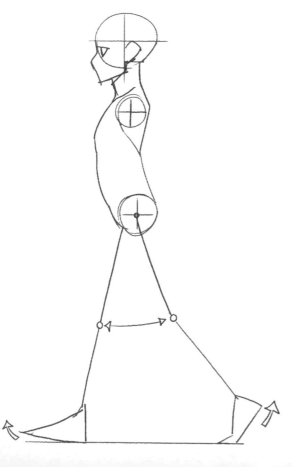

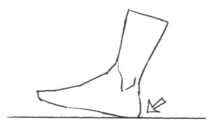

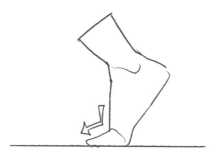

一邊留意地面,一邊先用線條
表現腿的長度。

往前跨的腳靠腳跟支撐重量,
往後踩的腳則靠腳趾支撐重量
(走路的過程中,腿和腳的形
態會發生變化)。

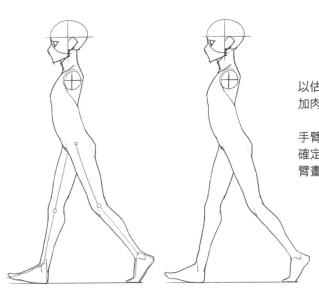

以估算長度的線條為基準,在腿上加肉,畫成有體積感的腿。

手臂也是朝前後擺動。利用線條來確定要畫的手臂長度,然後再把手臂畫上去。

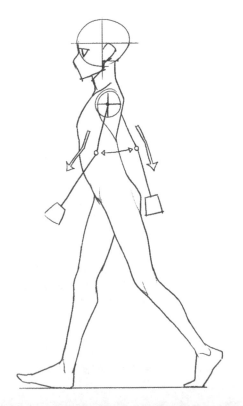

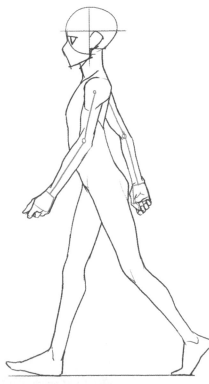

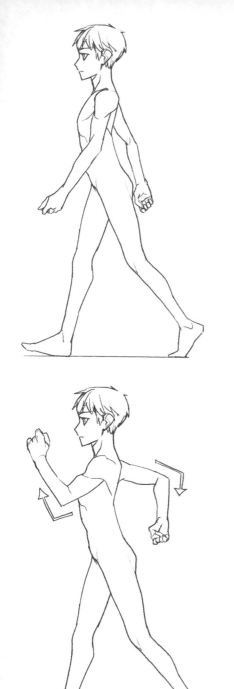

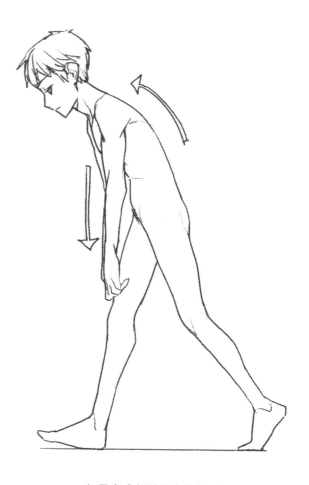

如果畫成朝前後大幅擺動
的手臂，可以表現出朝氣
蓬勃走路的模樣。

改成上半身彎曲，手臂下
垂的話，看起來則像有氣
無力走路的模樣。

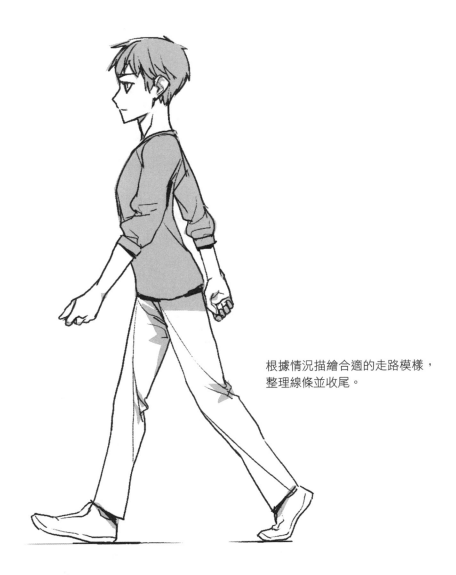

根據情況描繪合適的走路模樣，
整理線條並收尾。

Q. 丸子頭（包包頭）怎麼畫

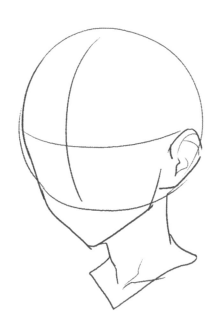

利用圓形繪製臉型。

由於頭髮往後梳，所以要讓額頭
線條露出來，接著決定綁頭髮的
位置並畫線。

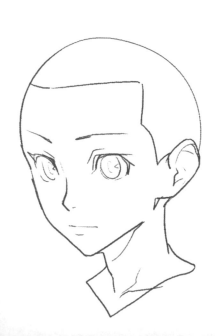

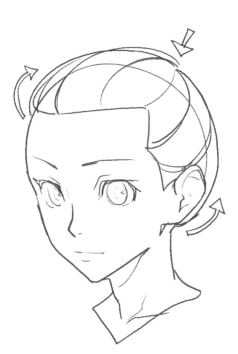

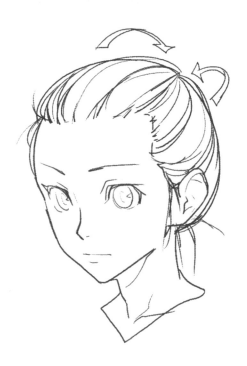

繪製弧線，增添細節。有需要的話，
再畫頭髮雜毛和瀏海。

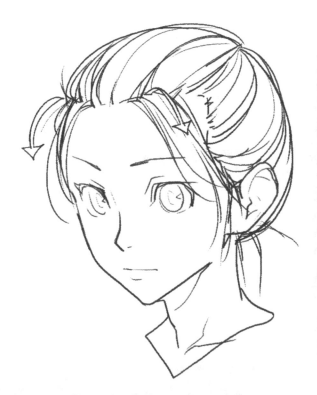

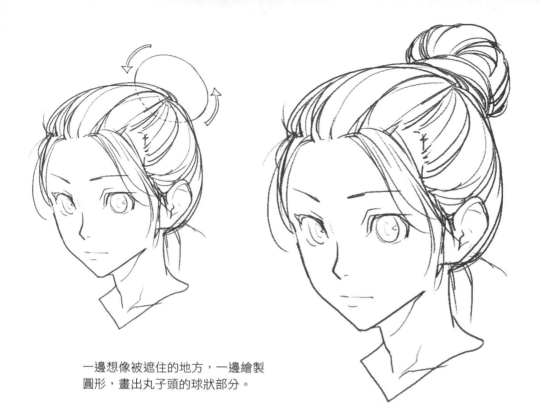

一邊想像被遮住的地方，一邊繪製
圓形，畫出丸子頭的球狀部分。

將圓形分成好幾個面，以包覆
球狀的感覺畫出丸子頭。

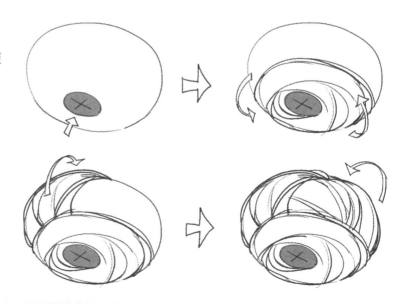

Secret character drawing

應用到從後方看過去的形態上看看。
利用前面說明過的方式決定綁頭髮的
位置，完成丸子頭的繪製。

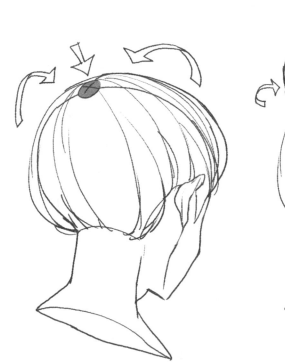

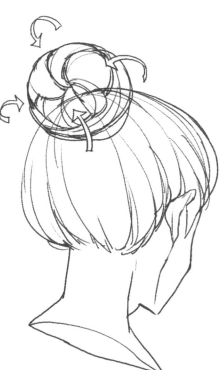

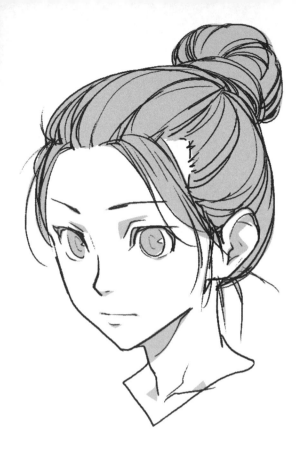

整理線條並收尾。

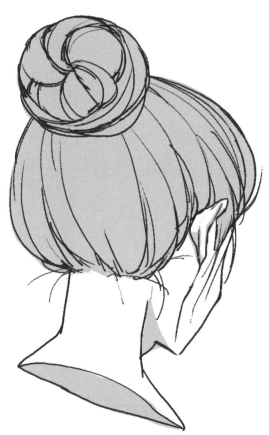

▶ 手臂前後晃動的時候，用直線來描繪的話，看裡來會很僵硬，所以要畫得微微彎曲，看起來才自然。

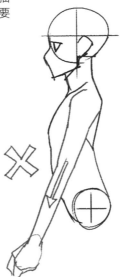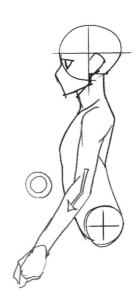

▶ 綁丸子頭的位置不一樣，角色的風格或感覺也會跟著改變。

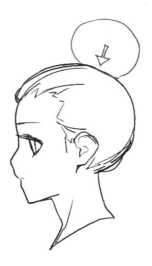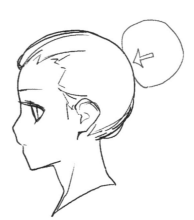

Q. 想畫跌倒的樣子

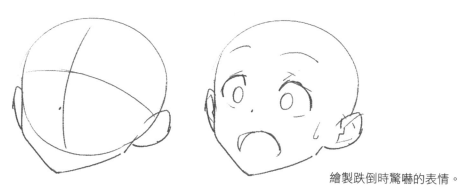

繪製跌倒時驚嚇的表情。

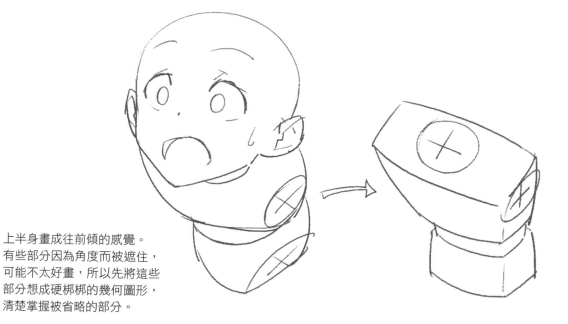

上半身畫成往前傾的感覺。
有些部分因為角度而被遮住，
可能不太好畫，所以先將這些
部分想成硬梆梆的幾何圖形，
清楚掌握被省略的部分。

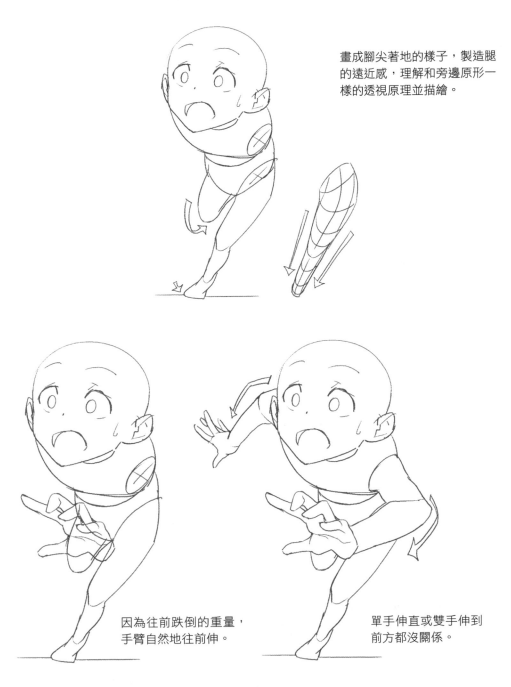

畫成腳尖著地的樣子，製造腿的遠近感，理解和旁邊原形一樣的透視原理並描繪。

因為往前跌倒的重量，手臂自然地往前伸。

單手伸直或雙手伸到前方都沒關係。

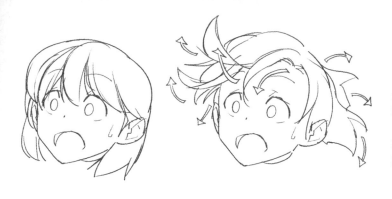

先思考看看跌倒的角色的
髮型。

製造頭髮的運動性，營造
動態感。

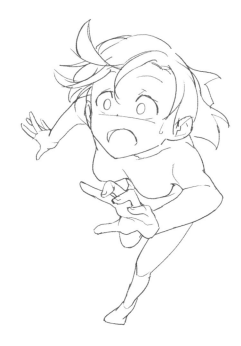

把線條修得流暢一點，使整體
感覺不到生硬的幾何圖形。

根據人體繪製衣服，讓衣服往
後飄動。

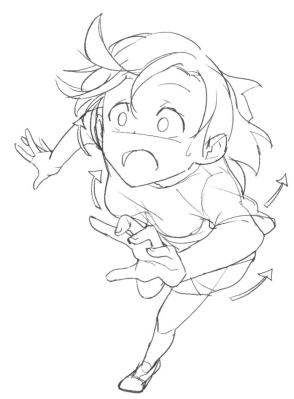

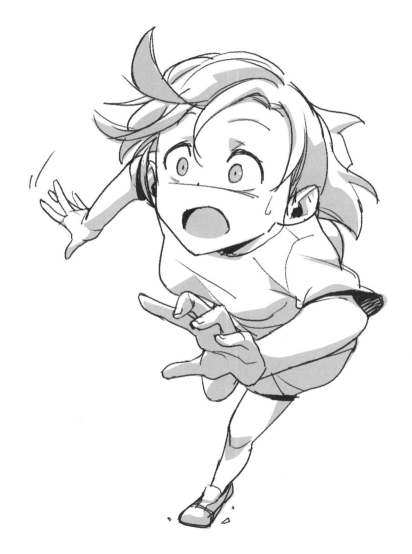

整理線條並收尾。

Q. 想知道怎麼畫不同視角的脖子形態

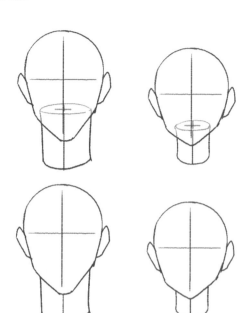

描繪時把脖子想像成圓柱，
按照臉的中心和圓柱的中心
描繪。利用圓柱的粗細呈現
男女性的脖子差異。

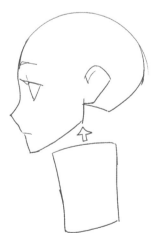

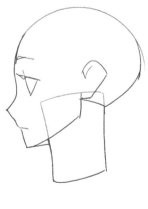

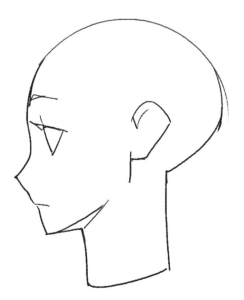

合併圓柱和臉，自然地把線
條連起來。

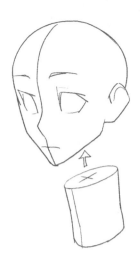

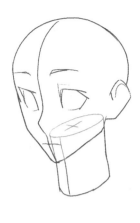

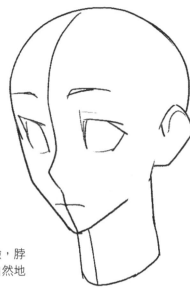

如果是描繪半側面的臉，脖子也要轉到半側面，自然地和臉連起來。

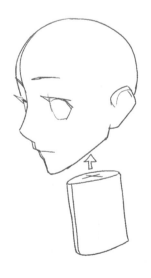

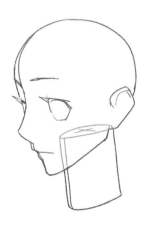

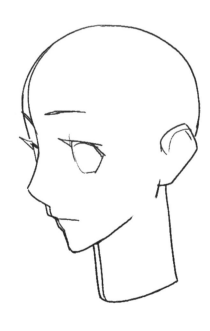

一邊思考臉和脖子的中心線位置，一邊調整。雖然圓柱的形態不會隨著角度產生太大的變化，但是連接脖子和臉的時候，要清楚知道圓柱的中心線在哪。

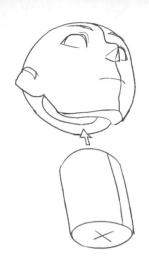
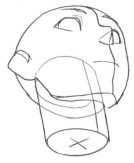

如果是能看到臉部底面的角
度，則利用透視原理把圓柱長
度縮短，並露出圓柱的底面。

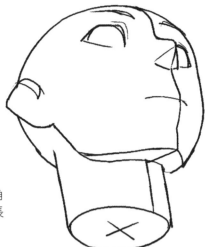

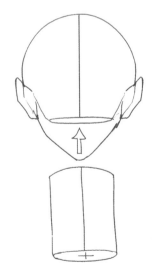
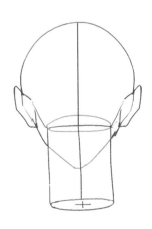

如果是從後面看過去，下巴會
被圓柱狀的脖子擋住。

▶ 描繪往後倒的模樣時，下半身要反過來畫得比上半身更靠前。近處畫得大一點，遠處畫得小一點，藉此呈現遠近感的話，就能完成充滿動感的畫作。

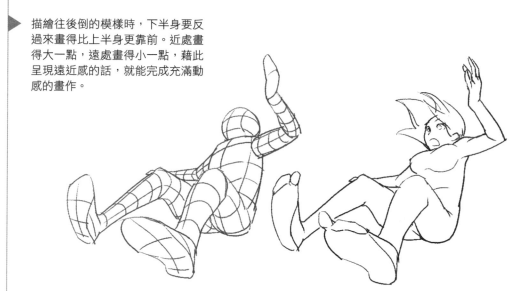

▶ 把男性的喉結想像成鑽石形狀，畫在脖子中間即可。

**Episode
0 6 2**

轉臀形

在掙模

頭部

部　×　水扎

時的態　中的樣

Q. 不知道轉頭時臀部是什麼形態

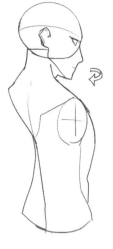

露出背影並轉頭的上半身
畫法請參考Ep.22。

畫成扭轉上半身，往後看
的感覺。

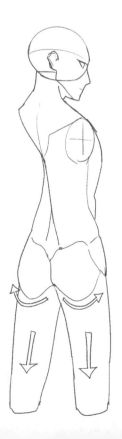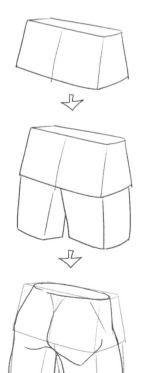

上半身扭動的時候，臀部的角
度自然也會稍微轉動。描繪立
體的形態，露出側面和後面的
面積。

一邊思考幾何圖形的角度和形
態，一邊繪製臀部。

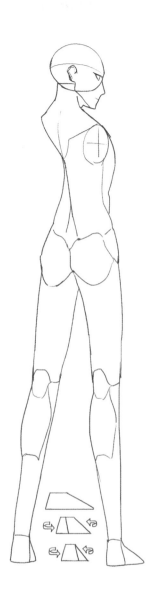

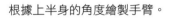

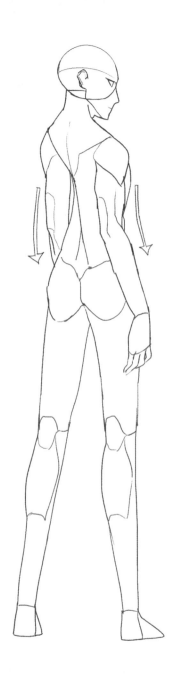

根據上半身的角度繪製手臂。

描繪腳的時候，露出後腳跟，一邊
想像幾何圖形旋轉的感覺，一邊製
造左右腳形態上的差異。

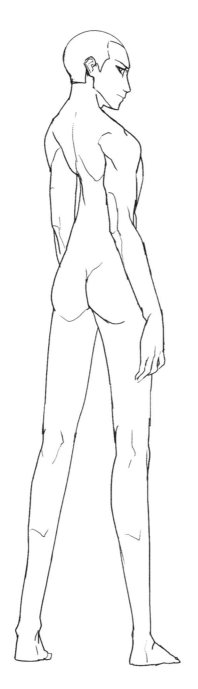

沿著人體的起伏，柔化生硬的線
條，並根據人體設計衣服。

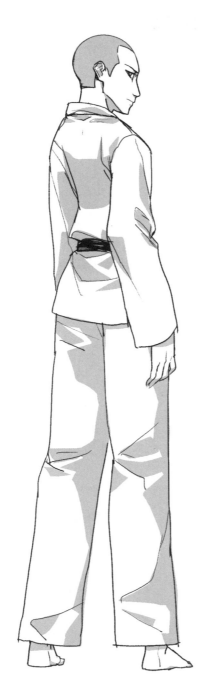

根據角色風格繪製衣服之後，
整理多餘的線條並收尾。

Q. 想知道怎麼畫在水中掙扎的模樣

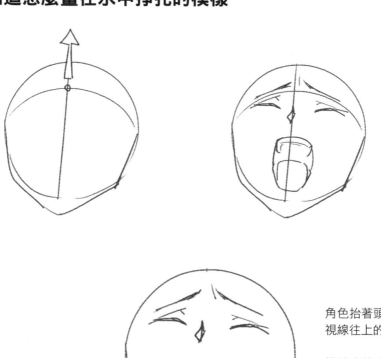

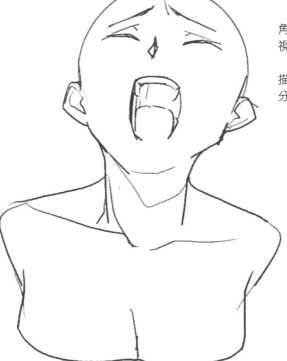

角色抬著頭,所以要朝視線往上的方向畫臉。

描繪痛苦的表情和一部分的上半身。

另外畫上濕頭髮和水滴。
濕頭髮的畫法
請參考Ep.23。

手的動作是亂揮，所以要讓
五指張開，雙手的高度位置
不一。

從肩膀依序畫到手，完成手
臂的繪製。接著繪製被水浸
濕，貼在身上的衣服。

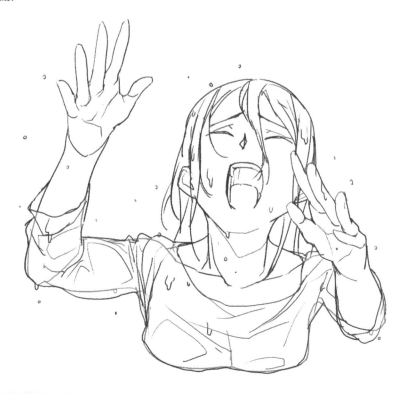

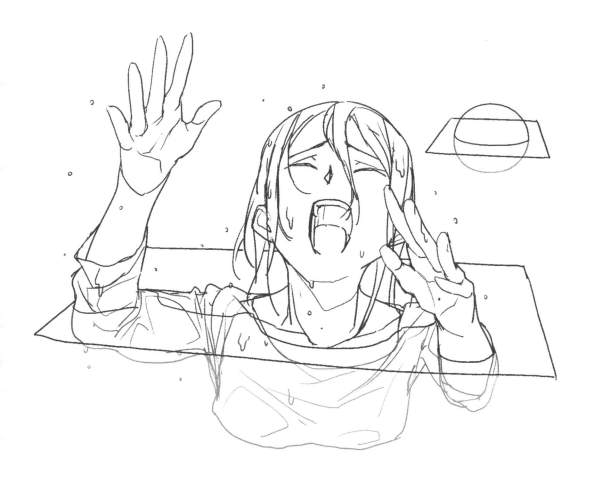

思考水的表面角度，使部
分身體泡在水裡。

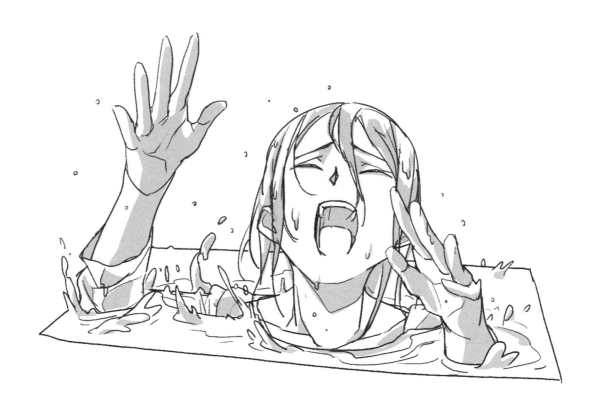

在角色周圍描繪彈起來的水
和波動之後收尾。

▶ 描繪臀部的時候，要根據大腿和角度來畫，看起來才自然有立體感。

▶ 角色姿勢一樣，但是身體泡在不同的水面高度下的話，就能呈現不一樣的情況。

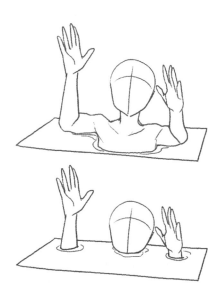

Q. 想知道怎麼畫挨打的表情

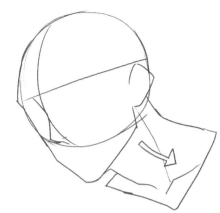

描繪時挨打的方向要和下手的方向一致。

利用斜線描繪伸出來的脖子。

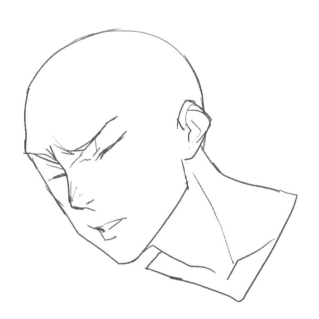

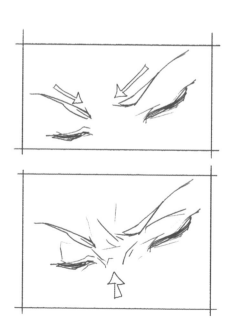

表現挨打的表情時，使眼睛閉上，並畫出皺眉頭時產生的皺紋。

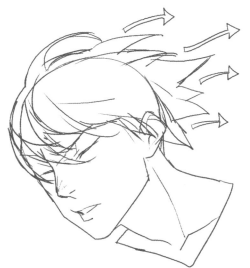

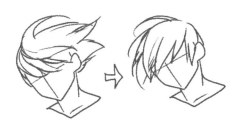

描繪挨打的過程時，讓頭髮飄揚。頭髮恢復原狀的話，會變成挨打後的模樣。

用細線描繪挨打的部位，用效果線營造速度感之後收尾。

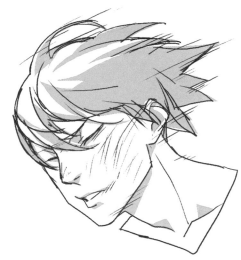

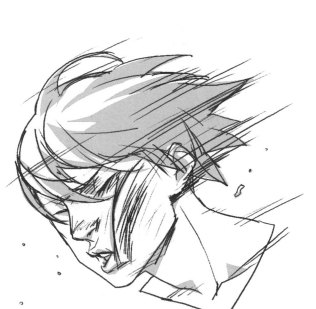

如果畫成遭到擠壓的臉，表情更加猙獰。而拉長效果線的話，就能呈現出被打得更大力的感覺。

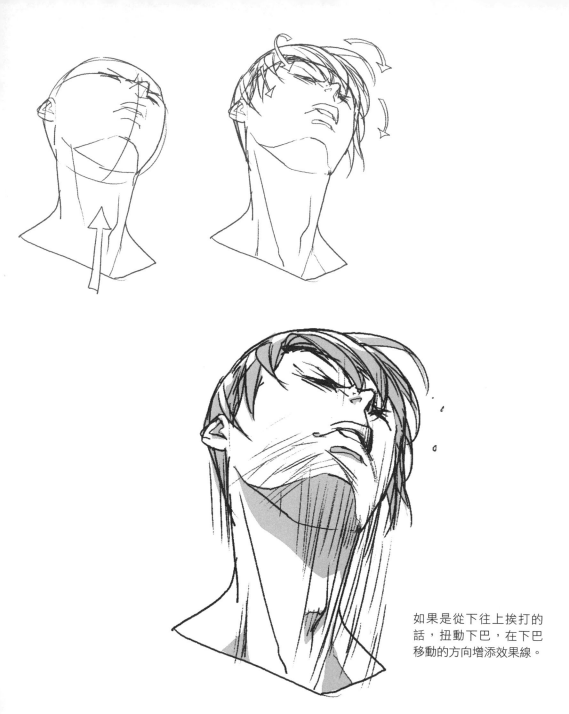

如果是從下往上挨打的話，扭動下巴，在下巴移動的方向增添效果線。

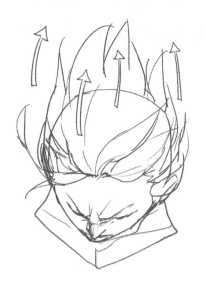

如果是從上往下挨打的話，頭
低下來，從頭頂開始描繪頭髮
的流向和增添效果線。

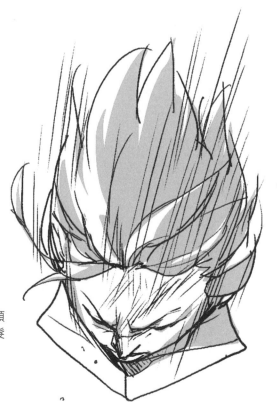

Q. 挨打的時候身體會怎麼擺動

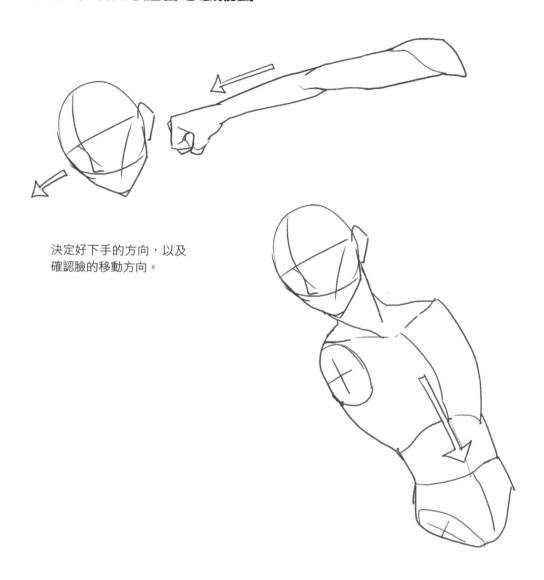

決定好下手的方向,以及
確認臉的移動方向。

上半身要畫成跟著非垂直的
方向傾斜的狀態,才能表現
更強烈的挨打感覺。

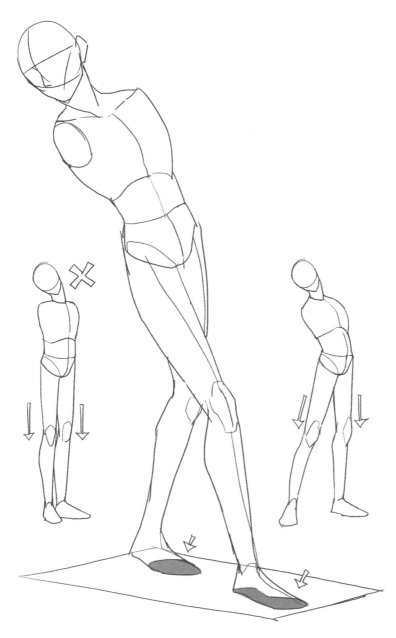

軀幹和下半身不動，只有臉移動的話，看起來可能會很生硬。

反之，下半身扭動自然地支撐上半身的話，就可以根據角色挨打的情況，表現力道的強弱。

要一邊思考地面和踩踏的部分，一邊調整腳的角度。

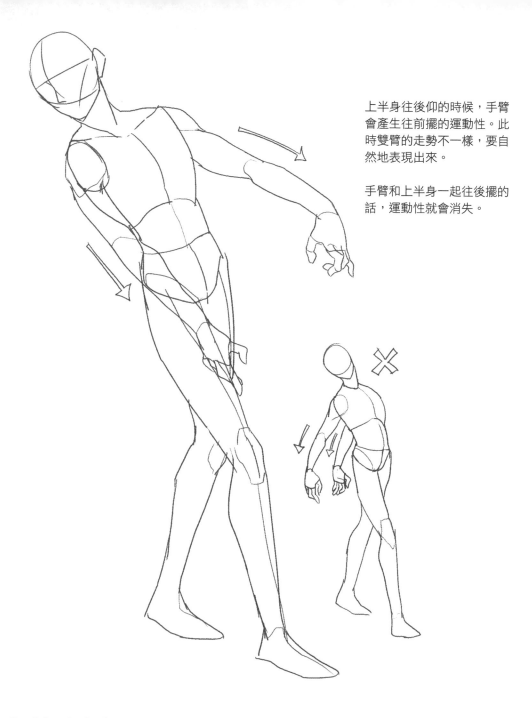

上半身往後仰的時候，手臂
會產生往前擺的運動性。此
時雙臂的走勢不一樣，要自
然地表現出來。

手臂和上半身一起往後擺的
話，運動性就會消失。

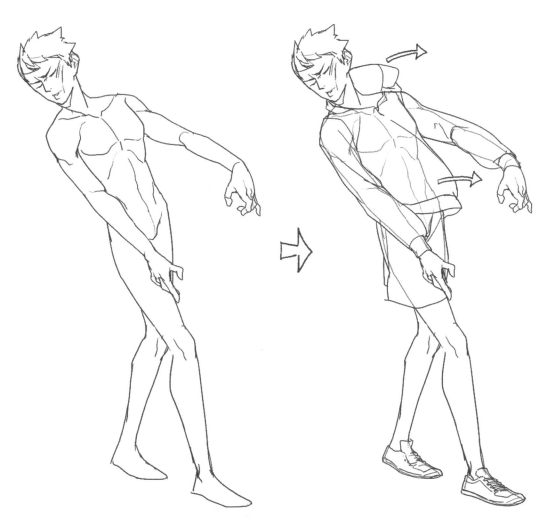

描繪自然的臉部表情和人體，
設計好衣服畫上去。表現飄揚
的衣服時，要考慮到方向並製
造衣服的走勢。

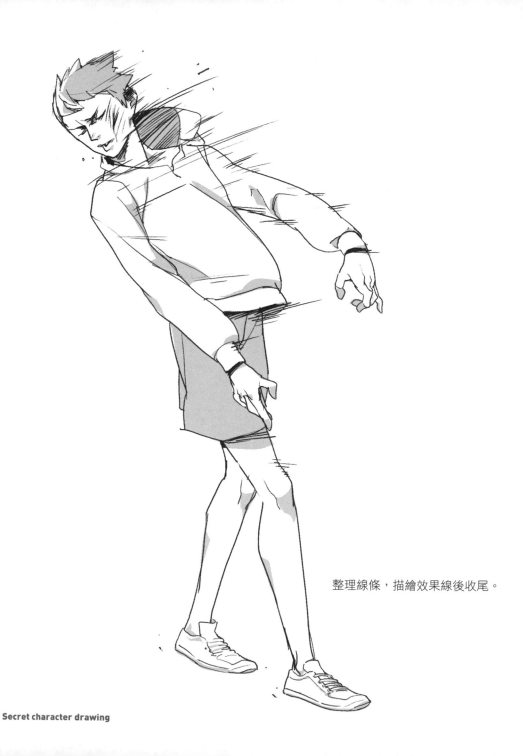

整理線條，描繪效果線後收尾。

Secret character drawing

► 可以根據情況利用脖子扭動的方向
或長度,加強挨打的感覺。

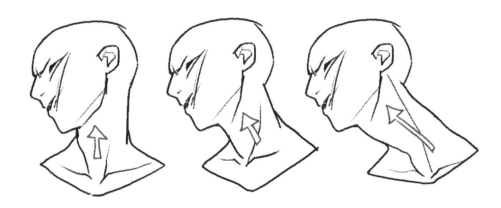

► 如果想呈現強力的下手力道,讓身
體重心集中於後面,並畫出往後倒
的感覺即可。

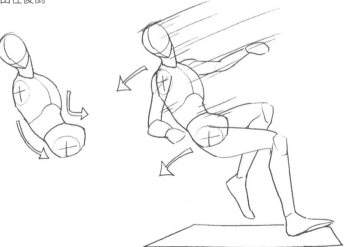

Q. 怎麼畫蓬鬆的長髮

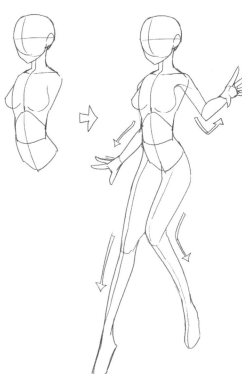

為了呈現整體的感覺和角色動作，先從上半身開始繪製自然的四肢動作。

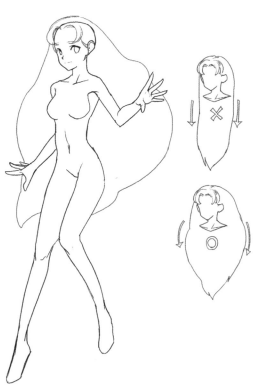

整理人體架構。

如果畫成垂直下垂的頭髮輪廓，不會產生頭髮蓬鬆的感覺，所以要利用弧線把兩側畫得蓬蓬的。

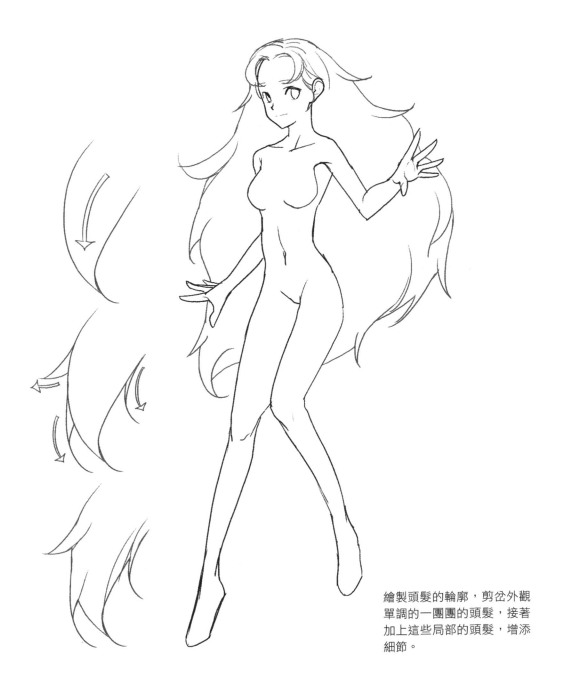

繪製頭髮的輪廓，剪岔外觀
單調的一團團的頭髮，接著
加上這些局部的頭髮，增添
細節。

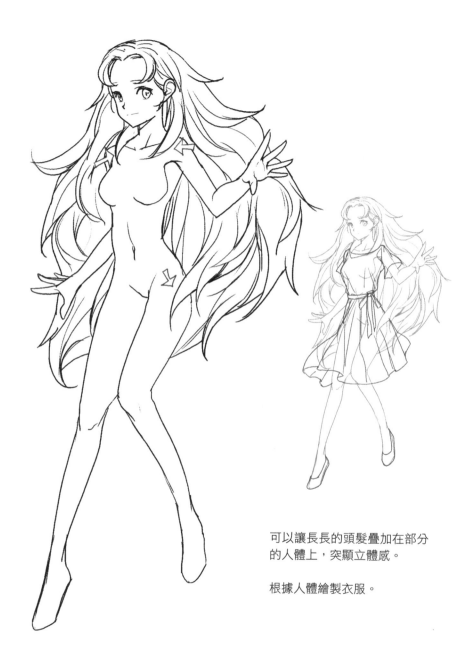

可以讓長長的頭髮疊加在部分
的人體上，突顯立體感。

根據人體繪製衣服。

Secret character drawing

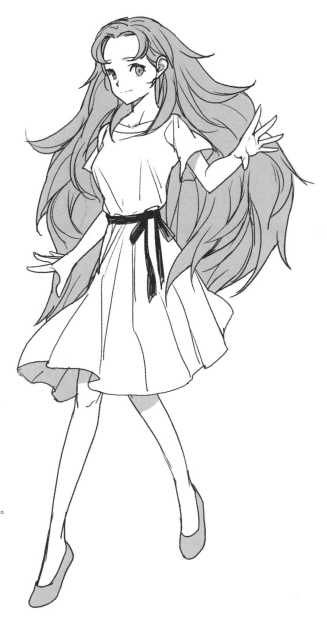

整理線條並收尾。

Q. 戴斗笠的人臉看起來很不自然

 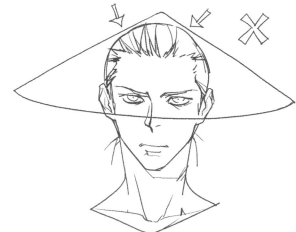

先繪製要戴上斗笠的臉。

從正面來看的時候，斗笠的形狀
類似三角形。畫上去的時候，不
可以直接貼在頭上。

斗笠裡面有一個部分叫做「帽
箍」，可以支撐或固定頭髮。

繪製斗笠的同時要一邊想像帽
箍的長度和形態。帽箍被斗笠
遮住，所以不用畫出來。

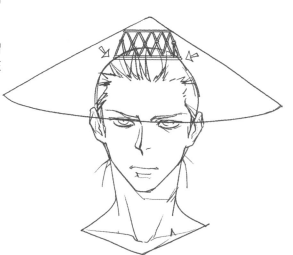

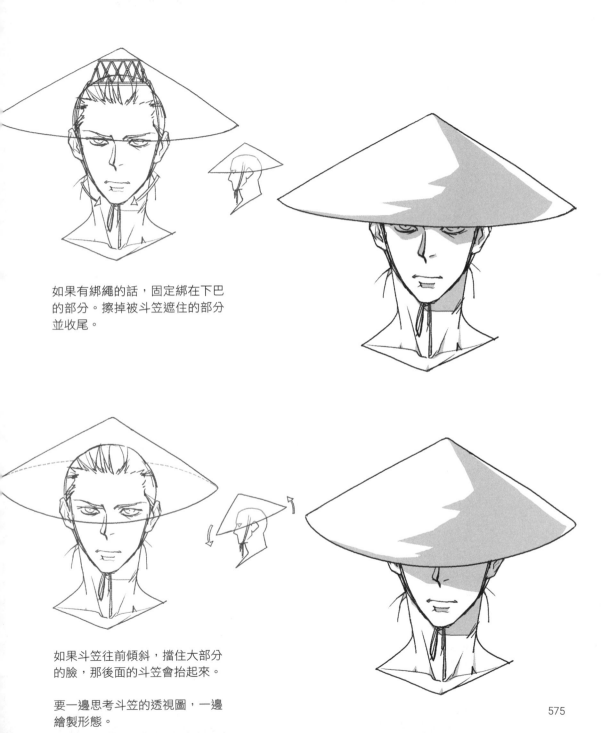

如果有綁繩的話，固定綁在下巴
的部分。擦掉被斗笠遮住的部分
並收尾。

如果斗笠往前傾斜，擋住大部分
的臉，那後面的斗笠會抬起來。

要一邊思考斗笠的透視圖，一邊
繪製形態。

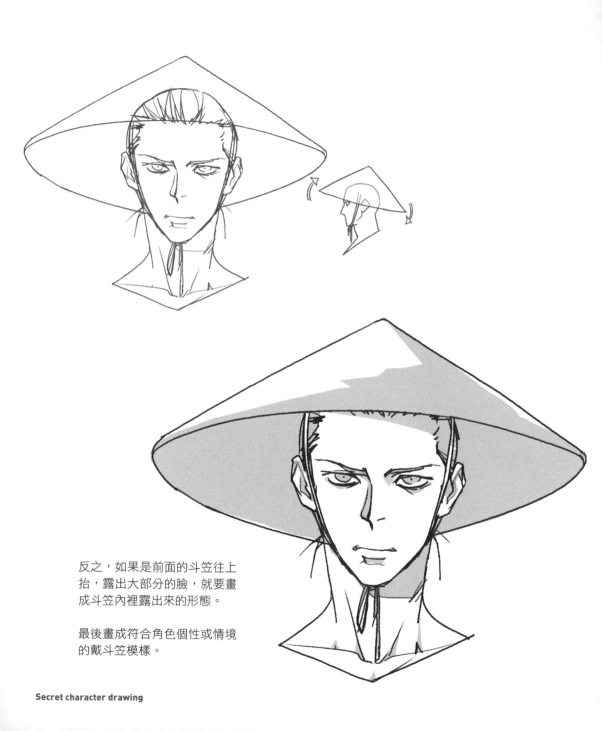

反之，如果是前面的斗笠往上抬，露出大部分的臉，就要畫成斗笠內裡露出來的形態。

最後畫成符合角色個性或情境的戴斗笠模樣。

► 從側面看過去的話,頭髮會貼
在背上,要利用弧線讓頭髮從
後方蓬起來。

► 斗笠的大小和形態有些微的差
異。可以以基本的形態為基
準,創造不同角度的各種形狀
的斗笠。

Q. 如果有兩個以上的角色要怎麼畫

描繪兩個以上的角色時，最需
要注意的部分是長度。必須先
設定兩人的身高或軀體。

先畫一個角色當作基準。

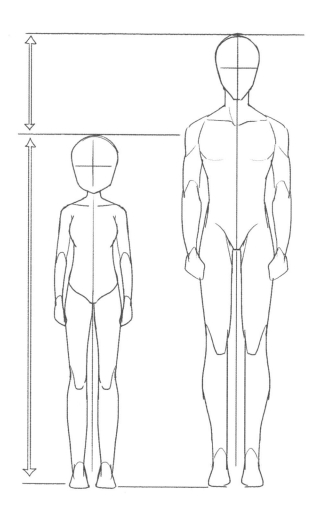
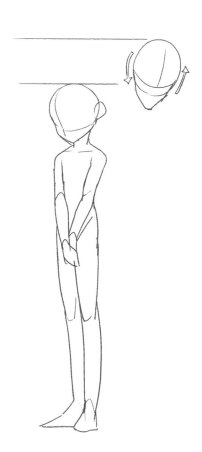

一邊注意腰要微彎，一邊把臉的高度調得比站立時低。如果角色沒有彎腰，留意原本設定的高度，決定頭的位置就可以了。

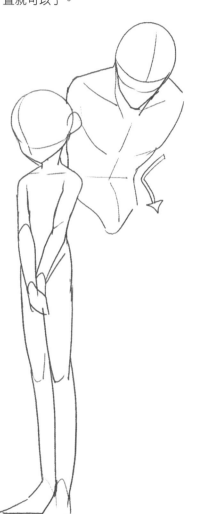

接續上半身，繪製下半身。根據角色的個性或情境，自然地彎曲踩地的腳。

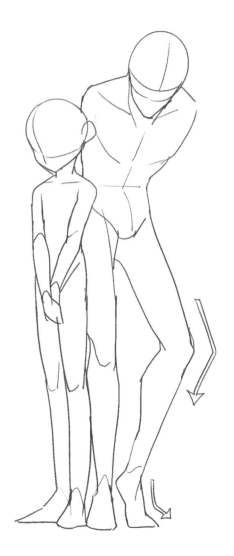

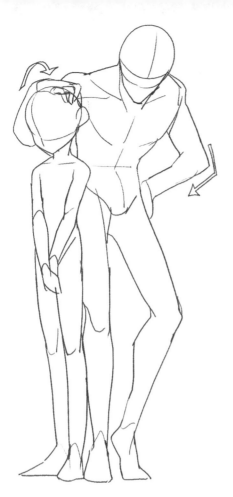

繪製手臂，然後利用粗略的草圖確認兩人的整體姿勢。長度和形態跟原本的設定差太多的話，建議在粗略的草稿狀態下修改。

修飾線條，增添角色的細節。

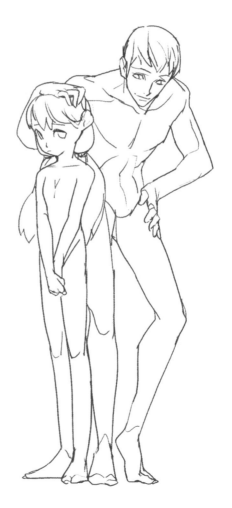

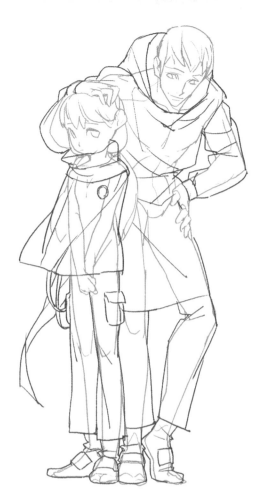

根據人體設計並繪製衣服。

整理線條並收尾。

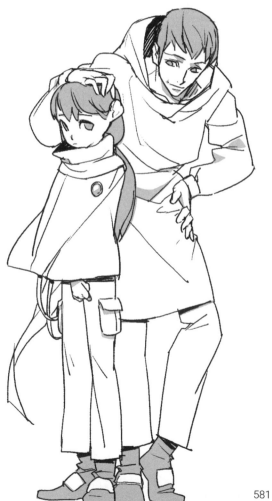

Q. 角色舉著重劍看起來卻很輕鬆

先決定好巨劍的長度和設計，
接著繪製拿著重劍，肌肉發達
的角色。

為了強調肌肉發達的身體，用心
地從上半身開始描繪符合肌肉形
態的輪廓。

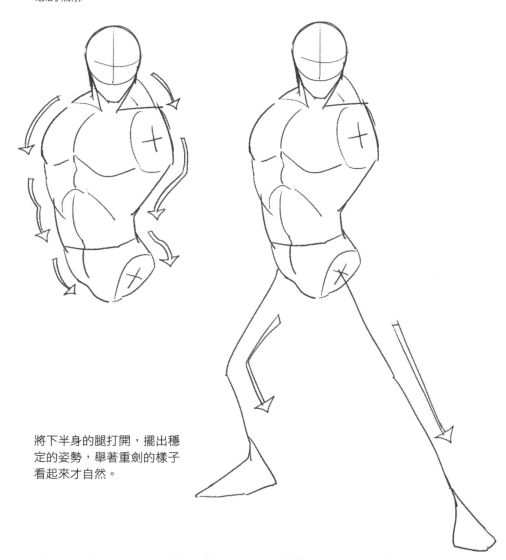

將下半身的腿打開，擺出穩
定的姿勢，舉著重劍的樣子
看起來才自然。

畫腿的時候也要強調肌肉的形態，營造體積感。

先把劍畫出來，才能在想畫的位置上準確地畫出劍的方向。一邊思考劍的設計，一邊留意舉起的角度，應用透視原理。

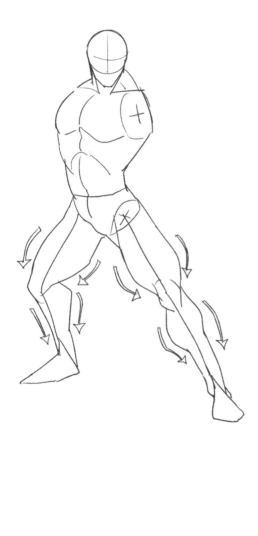

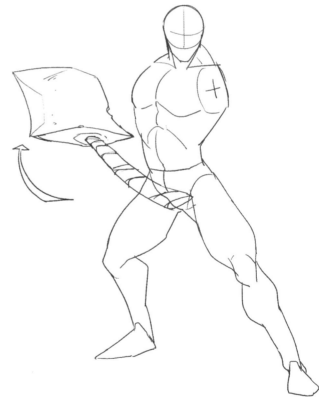

先理解清楚這一大塊露出來的表面和變形
的形態的話，畫起來比較輕鬆。

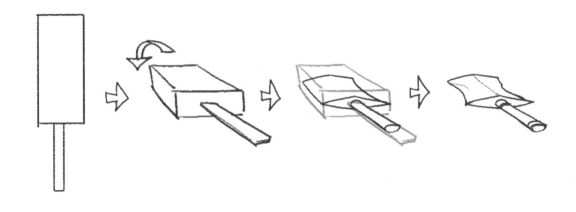

在握把的部分畫上握劍的手，
露出手背和手掌。

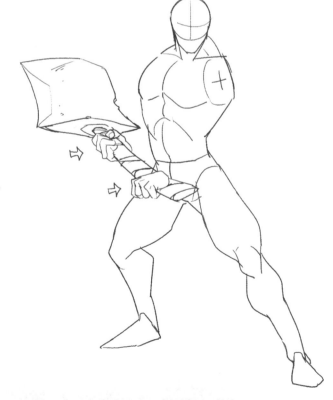

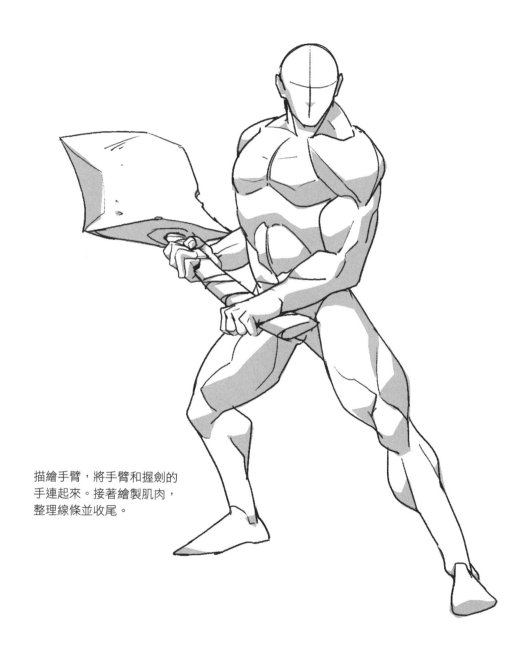

描繪手臂，將手臂和握劍的
手連起來。接著繪製肌肉，
整理線條並收尾。

▶ 角色數量大於兩人的時候，先
設定好其中一名角色的高度當
作參照，再將其他角色的身高
設定為較高、較矮或一樣高，
以免描繪多個角色時破壞這些
角色的身高平衡。

▶ 增添角色細節的時候，畫出猙
獰的表情或握劍的手臂肌肉和
青筋的話，可以增強角色給人
的感覺。

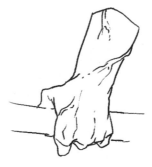

Q. 想知道怎麼畫前趴的姿勢

前 趴 姿 勢

x

捲 起 來
的 袖 子

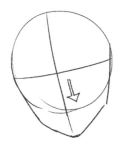

畫畫看正面往前趴的姿勢。
為了讓臉呈現自然的模樣,
稍微把臉畫歪。

胸部遠離地面,露出一點點
的胸部。因為透視的關係,
脖子幾乎被臉擋住。

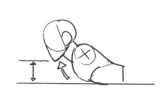

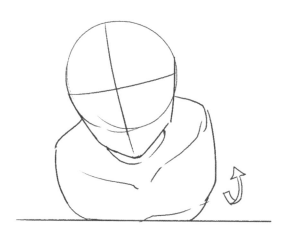

先繪製雙臂的肩膀到手肘這
一段,兩邊的高度和角度最
好有點不一樣。

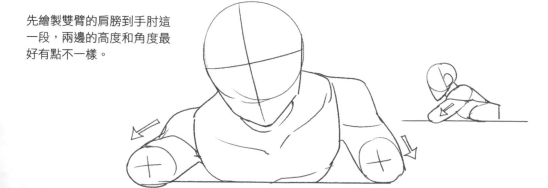

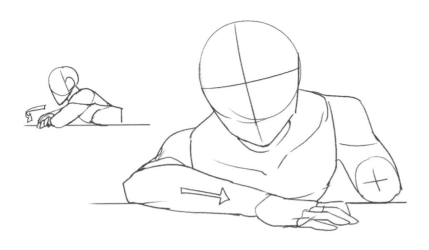

繪製其中一隻碰到地面的手臂。

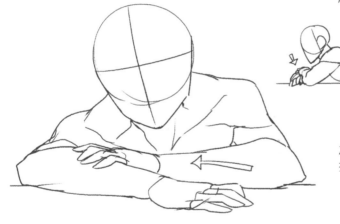

之後加上另一隻手臂,畫成手
搭在手臂上的感覺。

從側面看過去的時候,胸部是
抬起來的,從腹部開始碰到地
面,看向天空的背部線條勾勒
出人體的輪廓。

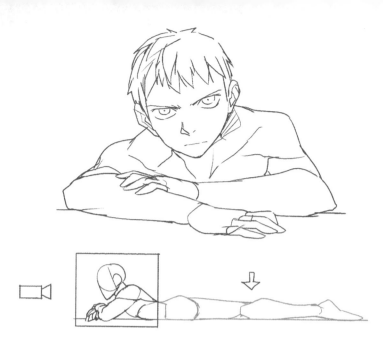

在正面往前趴的狀態下，下半身被上半身遮住，所以看不到。

整理線條並收尾。

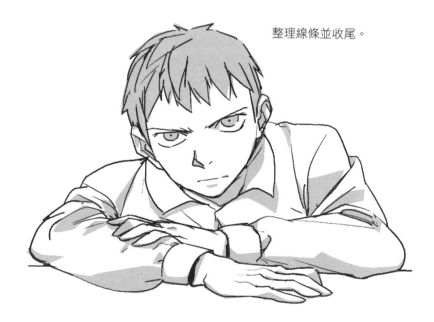

低頭的話，只會露出頭頂和頭髮。

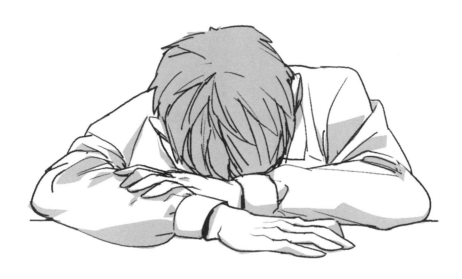

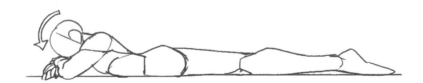

Q. 捲起來的袖子怎麼畫

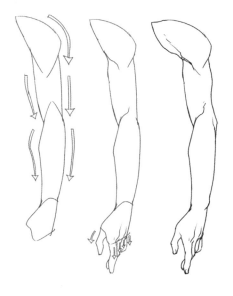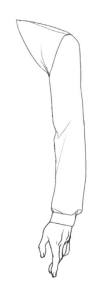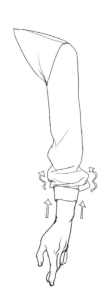

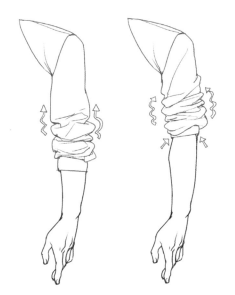

繪製衣服之前，先畫好手臂的形態。描繪輪廓和手指指節，完成手臂的繪製。

根據手臂形態加上衣服，在手腕部分畫袖子。
袖子往上拉時，衣服遭到擠壓，衣服輪廓的走勢跟著改變。

袖子的位置愈高，凹凸不平的衣服輪廓愈明顯。當袖子捲到特定部位的時候，因為袖口圍的緣故，袖子會卡在手肘處。

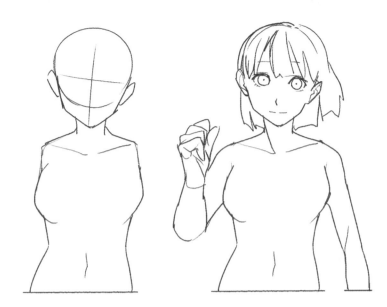

現在來應用看看。先繪製要畫
的角色。

描繪衣服的輪廓,把捲起來的
袖子畫得凹凸不平。
在衣服裡填上皺褶,整理細條
並收尾。

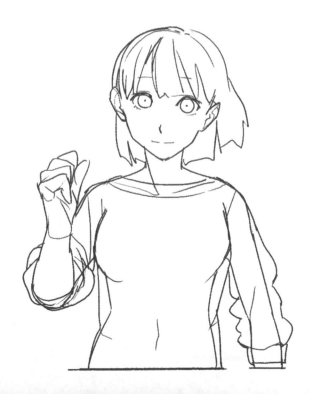

在衣服裡填上皺褶，
整理線條並收尾。

Secret character drawing

就算前趴的姿勢一樣，隨著鏡頭角度的改變，被擋住的部分可能會露出來，或是因為透視而變短。

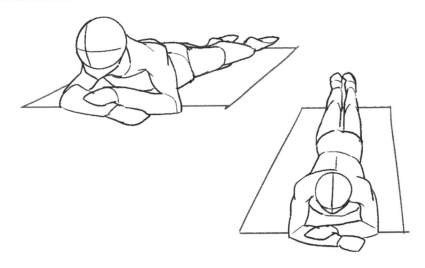

以特定間距捲起袖子的時候，因為擠壓而產生的面積會減少，所以凹凸不平的輪廓較不明顯。

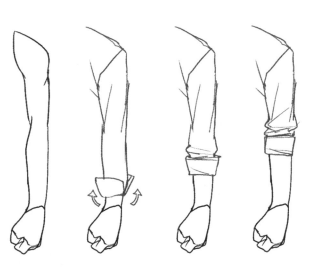

Q. 怎麼畫雙馬尾髮型

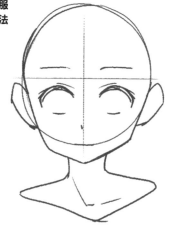 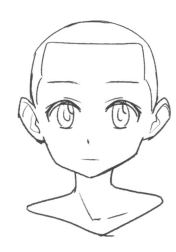

雙馬尾髮型是從中央將
長髮撥到左右兩邊再綁
起來，或綁在兩邊較高
的位置上，讓頭髮垂到
雙肩為止的髮型。

為了繪製雙馬尾髮型，
先利用球體確定臉和額
頭線條的位置。

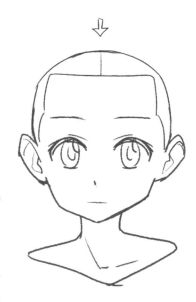 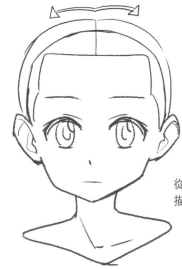

從正中心把頭分成左右兩半，
描繪頭髮的分量感。

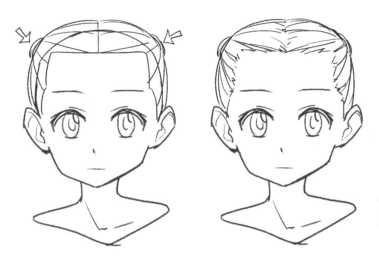

決定綁頭髮的位置，朝綁髮的部分描繪頭髮的流向。

描繪一團綁好往下垂的頭髮，接著在裡面畫滿髮絲。有瀏海的話，則根據額頭線條加上去。

瀏海的部分也要加上髮絲，
然後整理線條收尾。

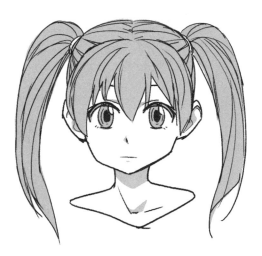

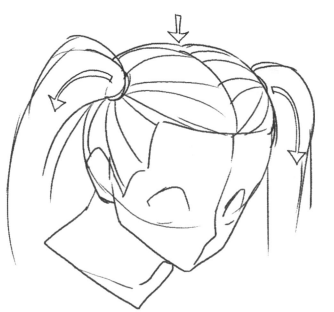

繪製其他角度的雙馬尾髮型時，也是先找出頭的正中央，在綁頭髮的位置上畫線，再增添頭髮即可。

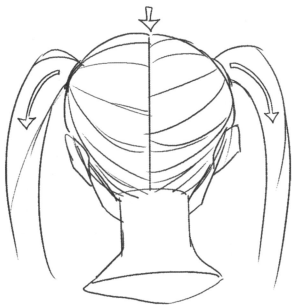

Q. 我想畫撕毀的衣服

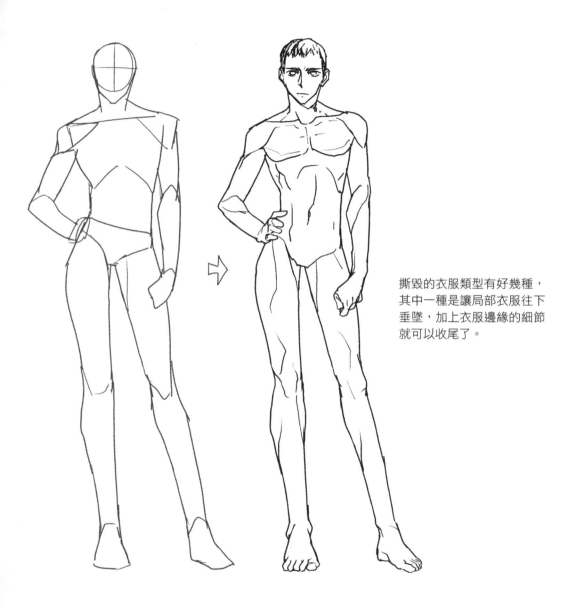

撕毀的衣服類型有好幾種，
其中一種是讓局部衣服往下
垂墜，加上衣服邊緣的細節
就可以收尾了。

撕毀的衣服類型有好幾種，
其中一種是衣服的局部往下
垂墜，加上衣服邊緣的細節
就可以收尾了。

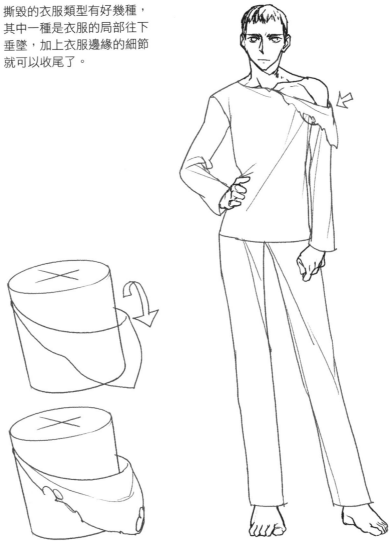

決定好要撕毀的部位，利用曲線製造衣擺的不規則走勢。之後在部分衣服上增添細線往下垂的效果。

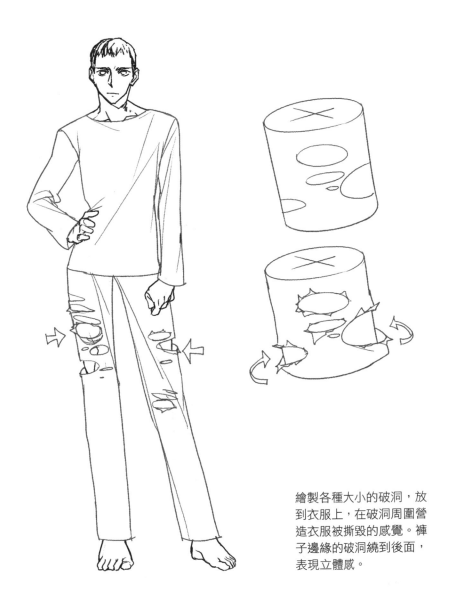

繪製各種大小的破洞，放
到衣服上，在破洞周圍營
造衣服被撕毀的感覺。褲
子邊緣的破洞繞到後面，
表現立體感。

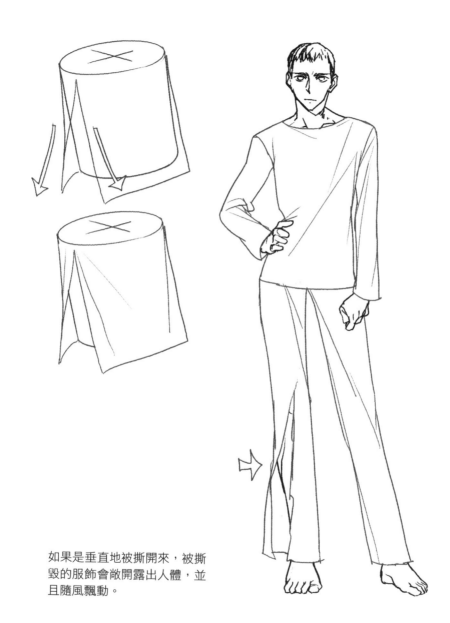

如果是垂直地被撕開來，被撕
毀的服飾會敞開露出人體，並
且隨風飄動。

▶ 改變綁起來後垂墜的頭髮形態或長度的
話，可以營造出截然不同的感覺。

▶ 描繪被撕毀的衣服的時候，是從基
本款畫成被撕毀的衣服，所以描繪
的時候要注意到長度的變形。

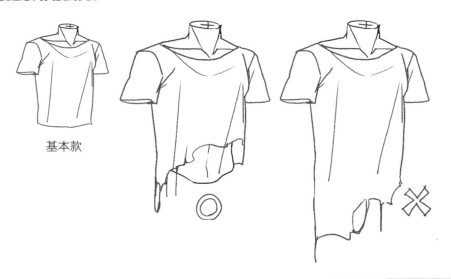

基本款

Episode 068

Q. 我想畫美麗的男美人魚

男美人魚
X
射箭的
模樣

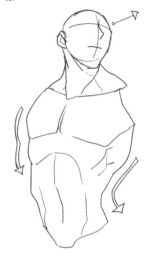

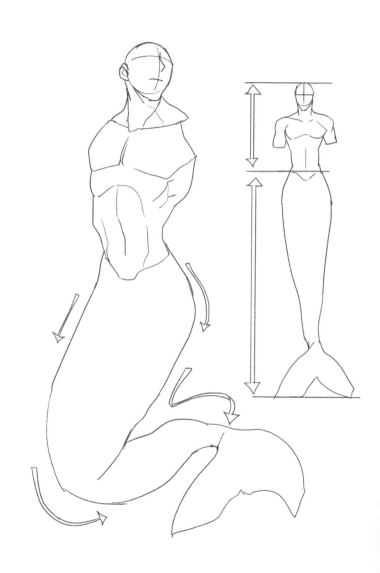

在露出的人魚上半身增加
男人會有的肌肉,上半身
要畫到腰部為止。

營造人魚最重要的尾巴部
位的曲線,帶來動態感,
尾巴長度要畫得比上半身
還長。

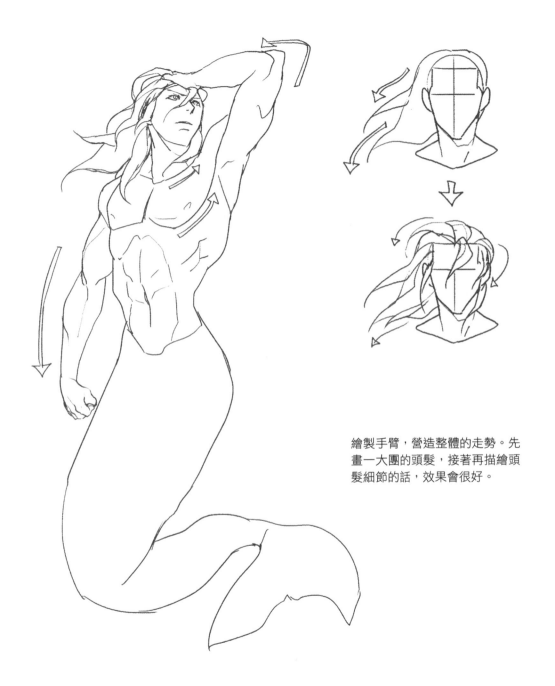

繪製手臂，營造整體的走勢。先
畫一大團的頭髮，接著再描繪頭
髮細節的話，效果會很好。

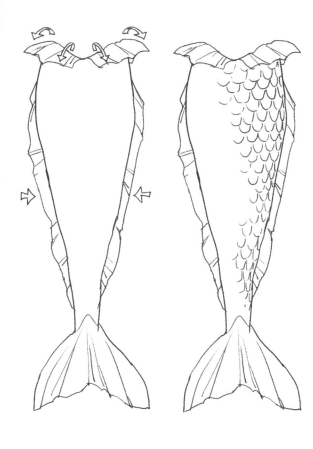

在尾巴上添加尾鰭，只要
畫出局部的鱗片就好，提
升整體的品質。

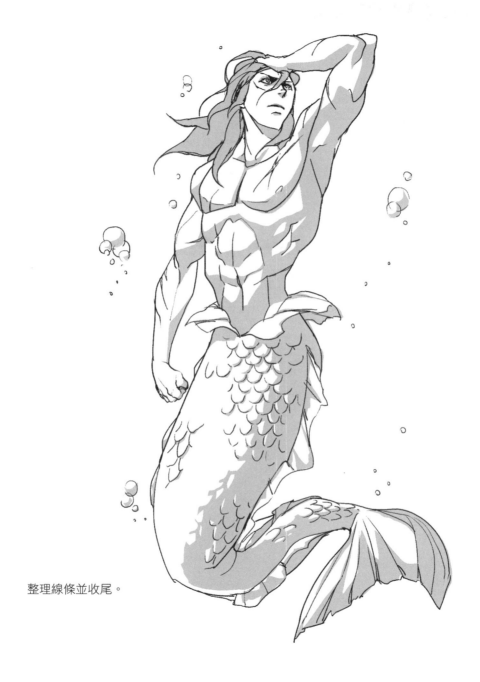

整理線條並收尾。

Q. 射箭姿勢畫得很不自然

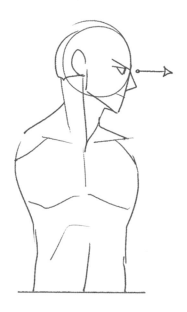

將臉的方向轉到側面，朝
向標靶，畫成身體從中間
微微扭轉的狀態。

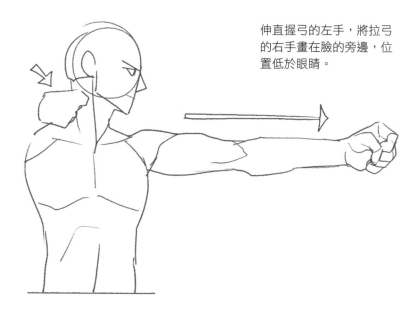

伸直握弓的左手，將拉弓
的右手畫在臉的旁邊，位
置低於眼睛。

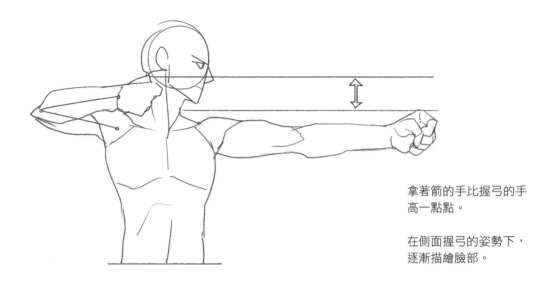

拿著箭的手比握弓的手
高一點點。

在側面握弓的姿勢下，
逐漸描繪臉部。

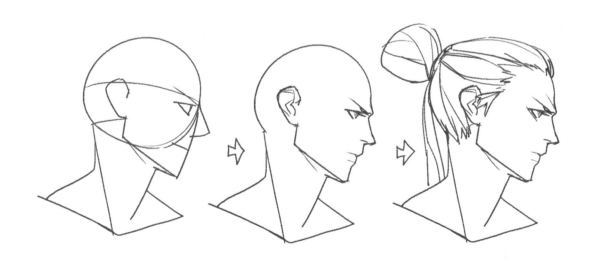

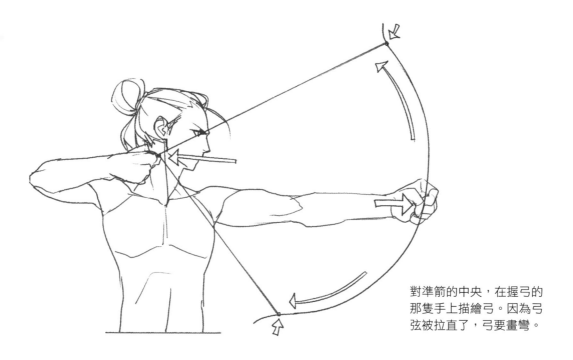

對準箭的中央，在握弓的
那隻手上描繪弓。因為弓
弦被拉直了，弓要畫彎。

請參考資料描繪弓和箭的
細節。

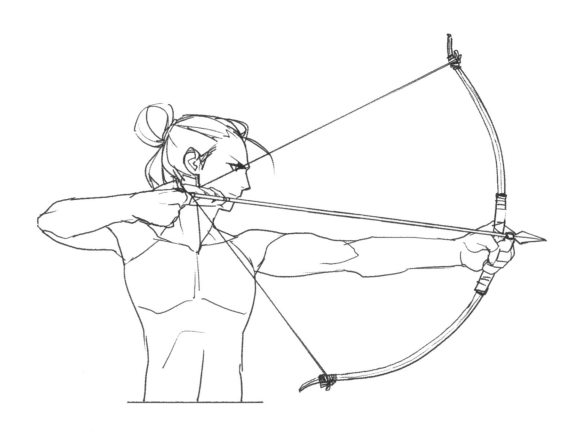

營造弓身的體積感，
完成弓的設計。

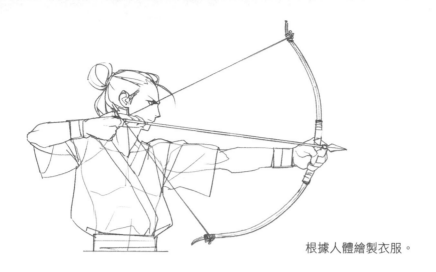

根據人體繪製衣服。

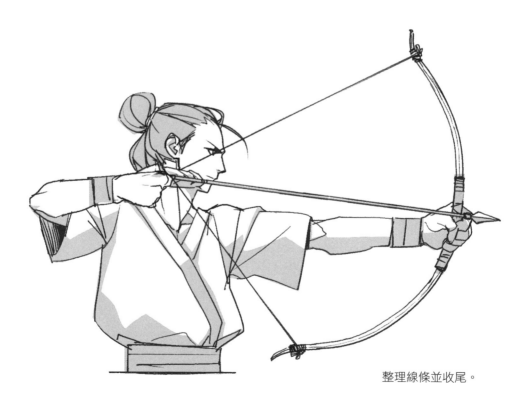

整理線條並收尾。

▶ 繪製鱗片的時候不要畫成一樣的
大小，根據角度改變鱗片形狀才
會產生立體感。

▶ 握弓的角度隨著標靶方向改變，
用線條畫好位置和長度後，營造
體積感，呈現細節。

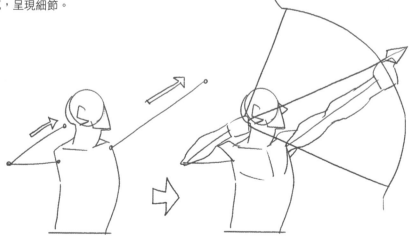

Q. 駝背的背影怎麼畫

先從側面了解駝背的形態。

往前伸出脖子，彎折腰部，
利用拋物線把背部畫彎。

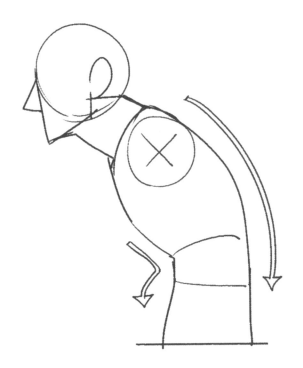

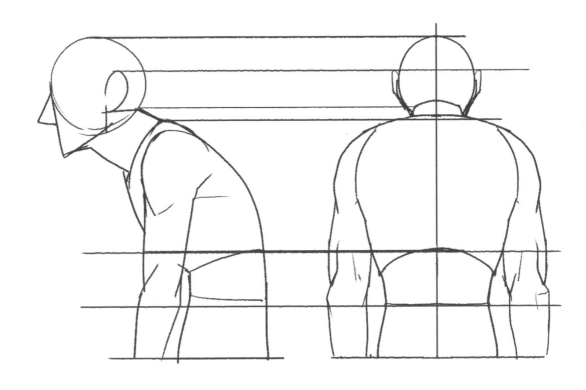

以側面為基準，一邊調整人
體特徵，一邊描繪背影。

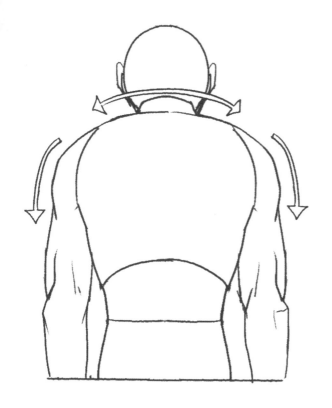

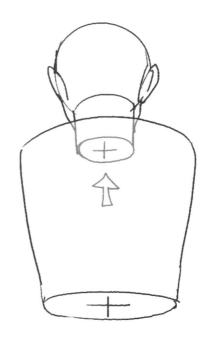

背部彎曲呈弧線，部分的脖子
則會被背部遮住，只露出短短
的一截。這個時候要讓肩膀線
條和背部線條保持一致，增加
駝背的感覺。

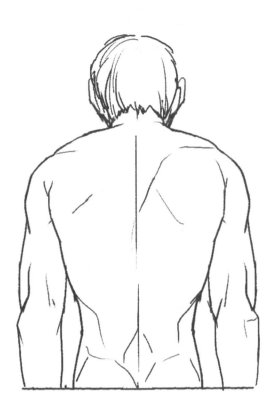

根據需求，利用簡單的幾何
圖形描繪人體。

繪製想畫的衣服。

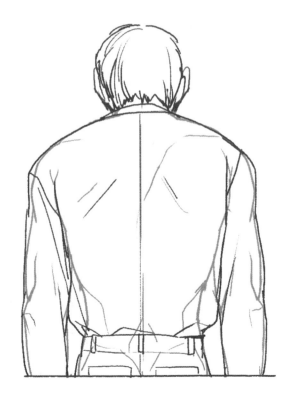

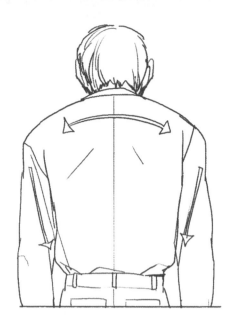

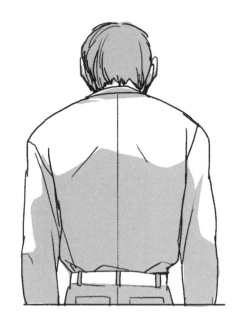

背部是挺直的，所以背部的
衣服不會產生皺褶。

整理線條並收尾。

不一樣的駝背狀態，可以呈
現不一樣的情況。

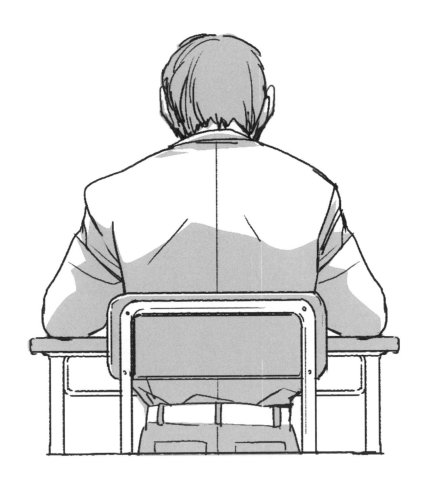

繪製桌椅,手臂往左右撐開,放到桌子上的話,就能畫出坐著的背影。

Q. 衣服比身體大的時候怎麼畫

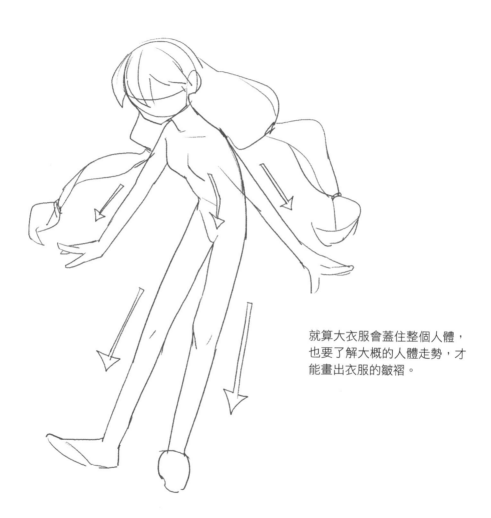

就算大衣服會蓋住整個人體，
也要了解大概的人體走勢，才
能畫出衣服的皺褶。

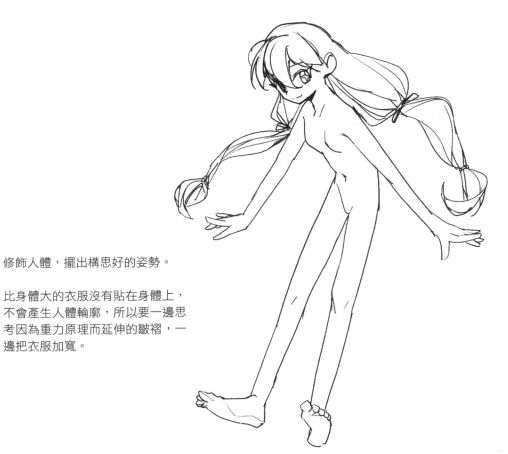

修飾人體，擺出構思好的姿勢。

比身體大的衣服沒有貼在身體上，
不會產生人體輪廓，所以要一邊思
考因為重力原理而延伸的皺褶，一
邊把衣服加寬。

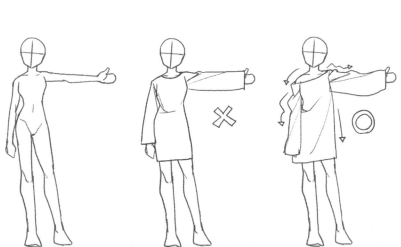

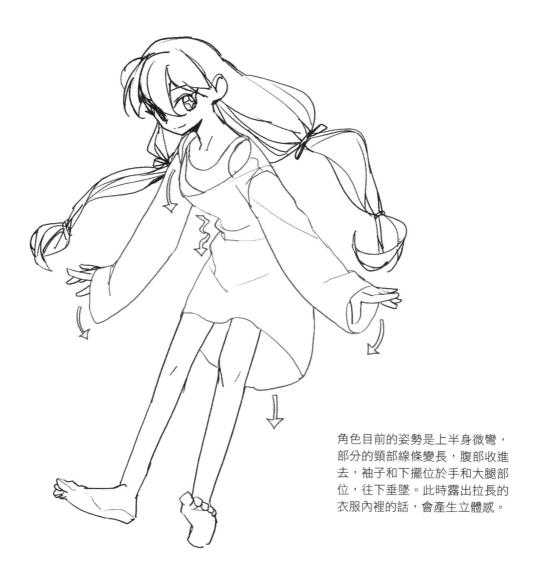

角色目前的姿勢是上半身微彎，
部分的頸部線條變長，腹部收進
去，袖子和下擺位於手和大腿部
位，往下垂墜。此時露出拉長的
衣服內裡的話，會產生立體感。

描繪大件褲子的時候，需要某個東西把褲子固定在腰部，不讓它滑下去。根據設計，可能是皮帶或鬆緊帶。

褲子下擺圍寬鬆，有碰到腳背後產生的皺褶。

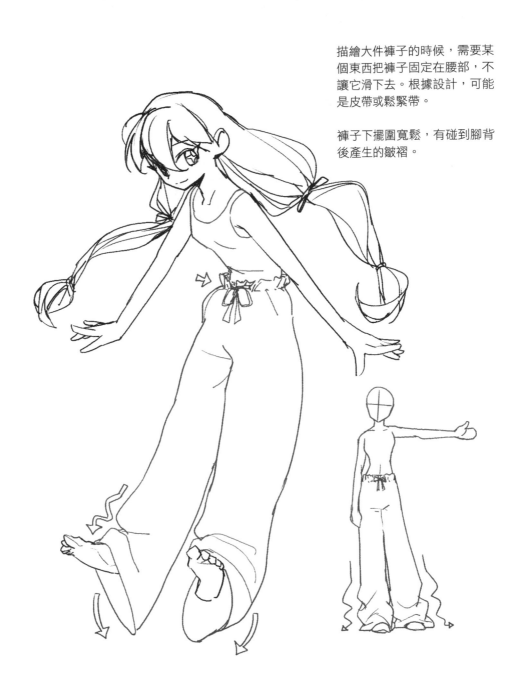

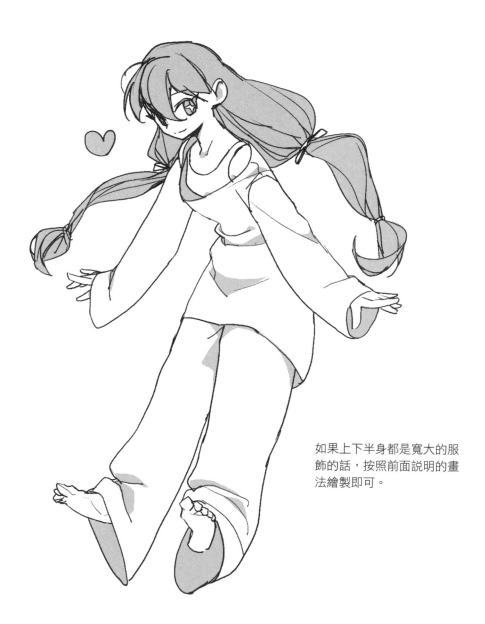

如果上下半身都是寬大的服飾的話，按照前面說明的畫法繪製即可。

▶ 描繪正面的時候，一樣要畫出肩
膀的弧線，露出頭和身體的上半
部，肚子往內收。

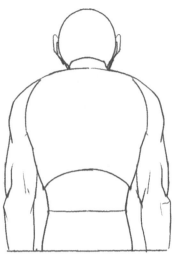
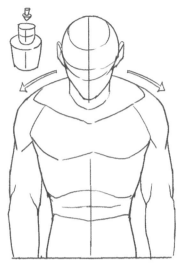

▶ 袖子長度比手臂長的話，根據手
臂的動作，描繪蓋住手之後往下
垂墜的袖子模樣就可以了。

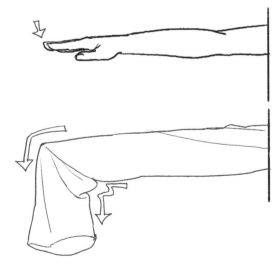

Q. 我想知道雙足怪物的畫法

怪物的畫法有好幾種。這種
生物是想像出來的，所以沒
有特定的形態或長相。比較
簡單輕鬆的方法是利用昆蟲
或動物來創作。

像在畫人類一樣，利用螳螂
的特徵從頭部開始描繪。要
透過參考資料掌握清楚想畫
的目標的特徵。

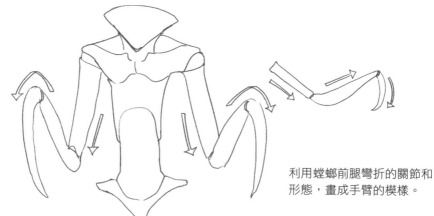

利用螳螂前腿彎折的關節和
形態，畫成手臂的模樣。

要一邊思考扭動的關節部位，
一邊進行設計。

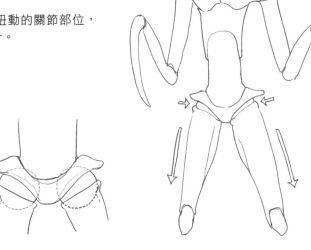

參考螳螂又長又尖的輪廓，捕
捉整體的感覺。怪物和人一樣
都會動，所以描繪的時候最好
思考動作要怎麼擺。

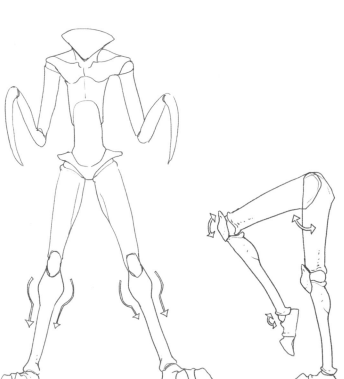

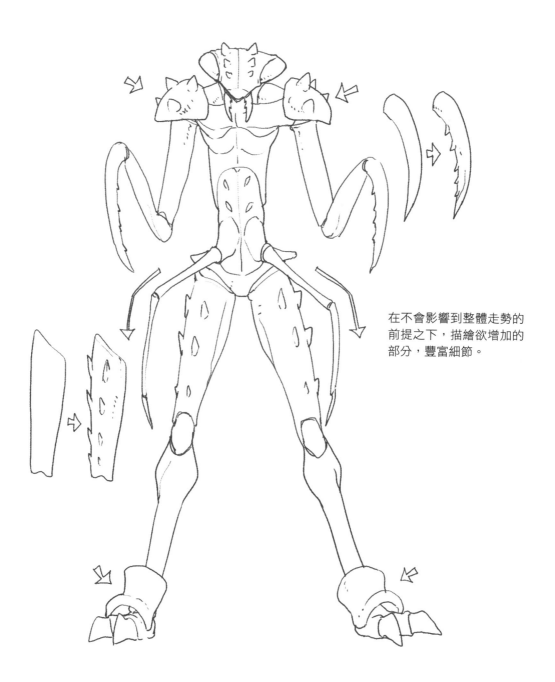

在不會影響到整體走勢的
前提之下，描繪欲增加的
部分，豐富細節。

Secret character drawing

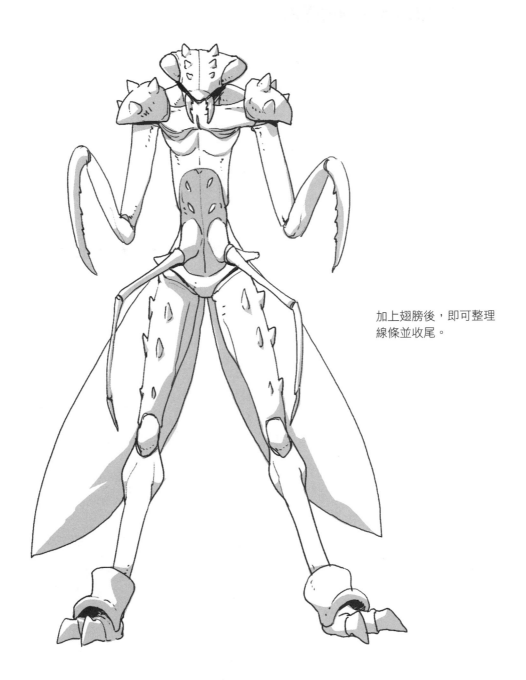

加上翅膀後，即可整理
線條並收尾。

Q. 我想知道四足怪物的畫法

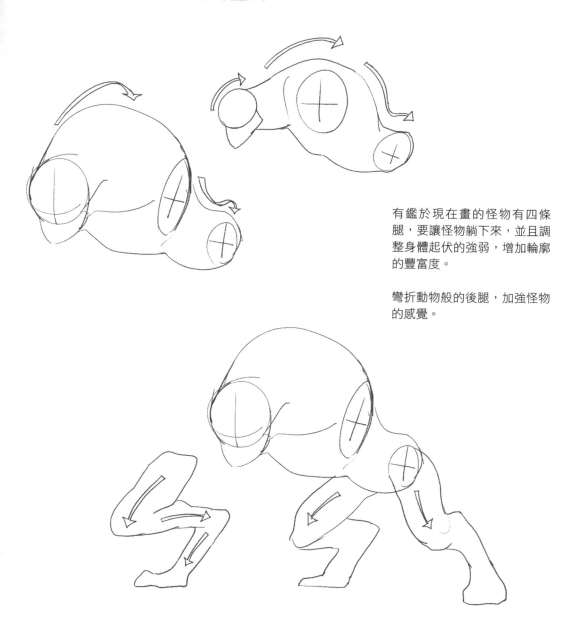

有鑑於現在畫的怪物有四條腿，要讓怪物躺下來，並且調整身體起伏的強弱，增加輪廓的豐富度。

彎折動物般的後腿，加強怪物的感覺。

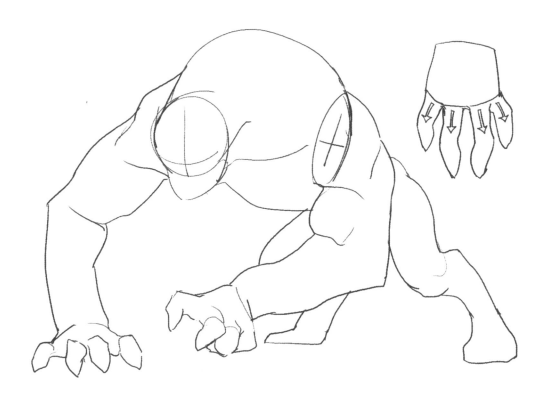

繪製看起來像手臂的前腿。
就像前面提過的，怪物沒有
特定的形態，所以開心地自
由發揮即可。

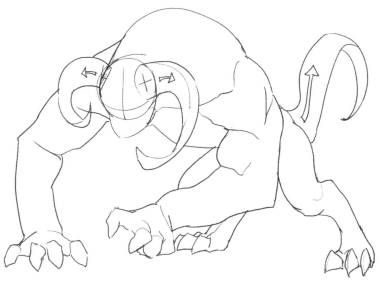

根據需求另外畫上犄角和
尾巴。

大概畫出整個怪物之後，
進行描寫。

Secret character drawing

除了頭部之外,也要增
添整體的細節和形態。

在怪物皮膚上描繪紋路
和傷疤,增加氣氛。

整理線條並收尾。

► 就算怪物手部的指節一樣,只要
改變長度和形態,就能設計出許
多種怪物。

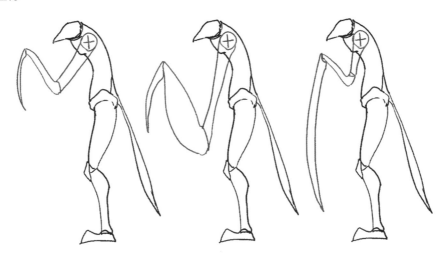

► 比起平淡的表情,一邊思考怪物
的性格,一邊改變表情,可以表
現出更強烈的感覺。

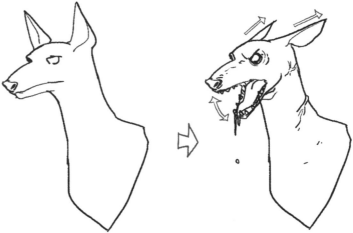

Episode
0 7 1

腳踩東西
的時候
X
帥氣浪漫
流角色
的
漢色

Q. 腳踩東西的姿勢很難畫

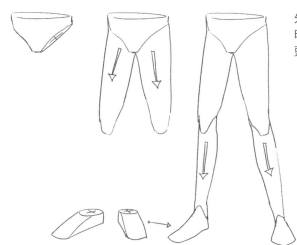

先繪製下半身。描繪腳的時候，要考慮到地面、鏡頭的角度。

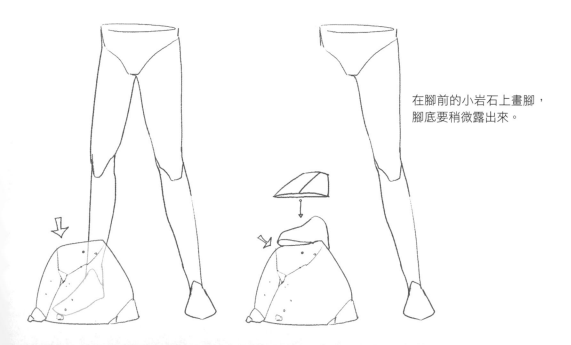

在腳前的小岩石上畫腳，腳底要稍微露出來。

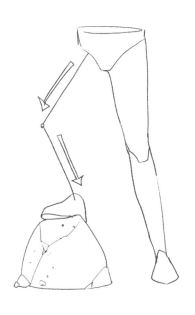 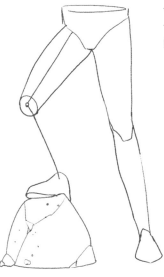

一邊思考彎曲的角度和腿長，
一邊用線條表現之後，製造腿
的厚度。

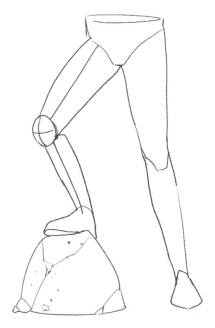 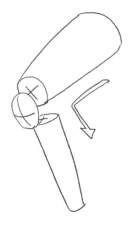

把大腿和小腿想成圓柱，
並在中間接上膝蓋。

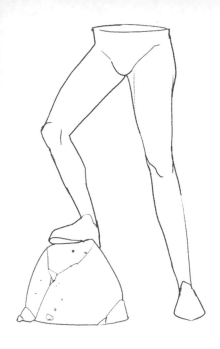

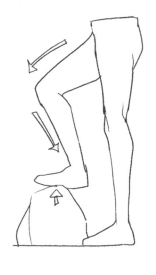

腿的角度隨踩踏的位置而變。

只有腳後跟踩在岩石上，並且露出
腳背的話，在腿的角度彎折的狀態
下，腿會往前跑出來。

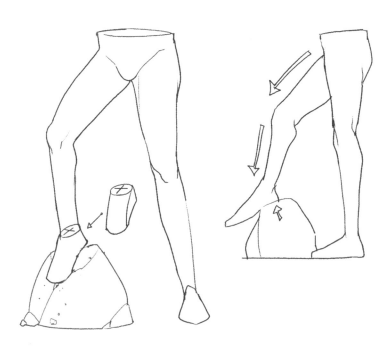

Secret character drawing

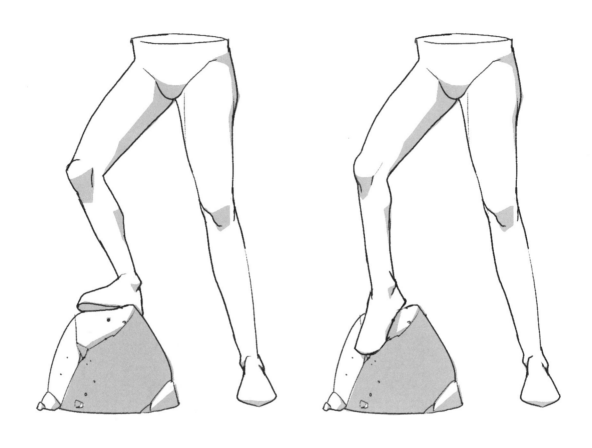

根據設想的情境氛圍，
放上角色的腳。

Q. 我想畫帥氣的流浪漢角色

現在要畫的是帥氣流浪漢,所以先畫一張好看的臉。

頭髮要畫成亂七八糟的蓬鬆散髮,沒有特定的方向和髮流。

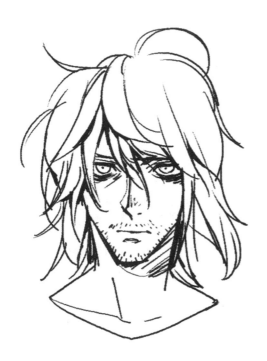

在眼睛周圍畫線，繪製凹陷
的眼睛和雜亂的鬍鬚。

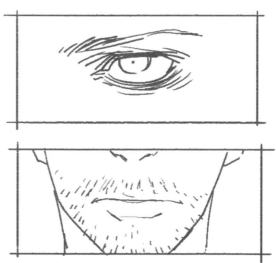

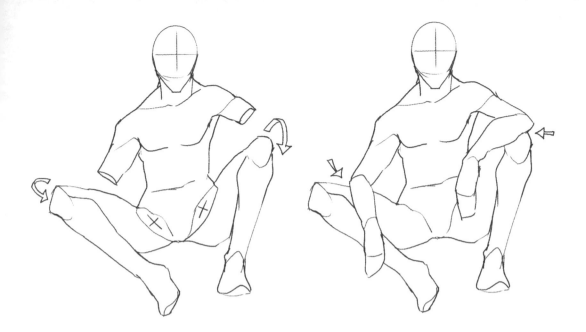

描繪坐下的姿勢，用心描繪碰
到地面的屁股和大腿。

確實地將手臂畫在腿上，細節
的部分之後再描繪。

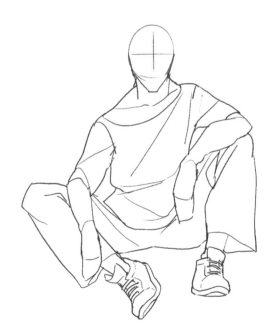

畫成衣服比人稍微大一點的感
覺，呈現衣服的垂墜感。

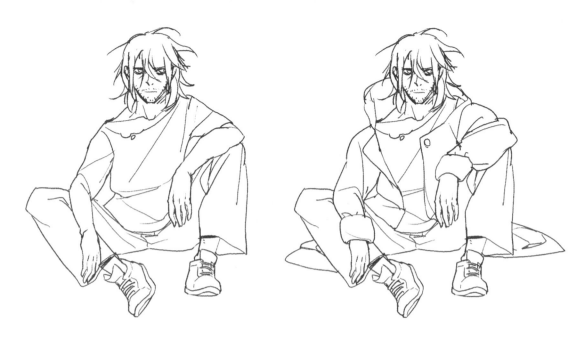

整理粗略的線條，進行描寫。

再加上一件大外套，畫成穿多層
衣服的流浪漢的感覺。

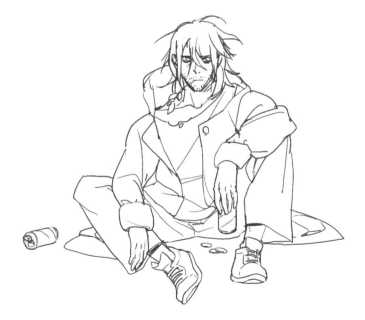

利用道具表現露宿街頭的氛圍。

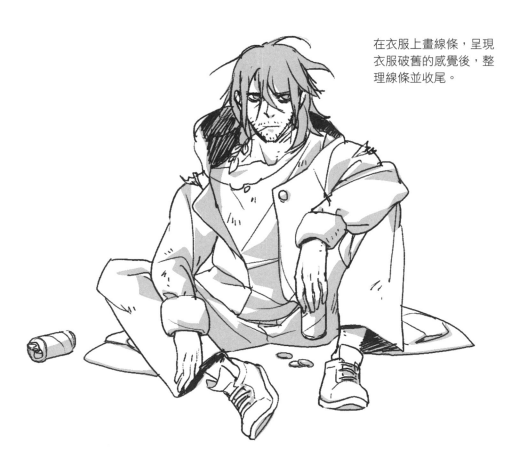

在衣服上畫線條，呈現
衣服破舊的感覺後，整
理線條並收尾。

▶ 根據踩踏的物品高度，大腿的
形態和角度會產生變化。

▶ 無論畫風為何，只要畫上亂蓬
蓬的頭髮和破舊衣服就能營造
流浪漢的感覺。

Episode
0 7 2

老 爺 爺
臉部畫法
X
老 爺 爺
身體畫法

Q. 我想畫年紀很大的老爺爺（臉）

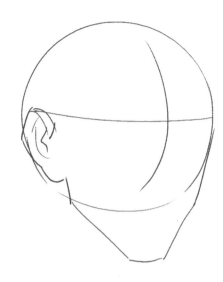

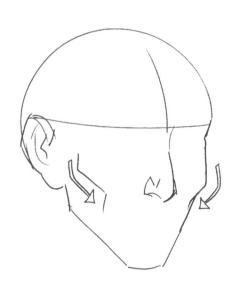

繪製時參考 Ep. 15 中年人的畫法會更好。

先畫出臉型。

繪製顴骨線條，根據露出來的角度描繪顴骨的輪廓。

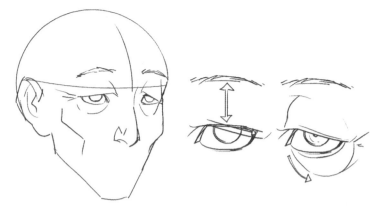

和眼周的皺紋一起畫上隨著
年紀增加而下垂的眼皮。

沒有牙齒的時候，嘴唇會往內凹陷。
在嘴唇上下方描繪皺紋。

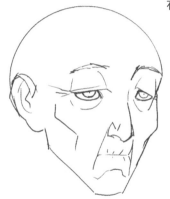

把額頭皺紋畫成不規則的
起伏狀，不要用規則劃一
的線條來呈現。

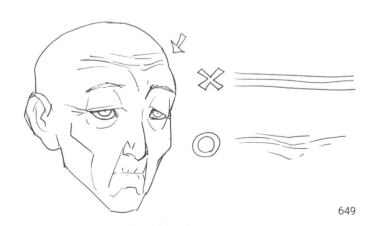

選擇Ｍ字禿或圓形禿來表
現歲月的痕跡。

根據禿頭類型描繪頭髮，
調整髮量的話，可以呈現
各式各樣的髮型。

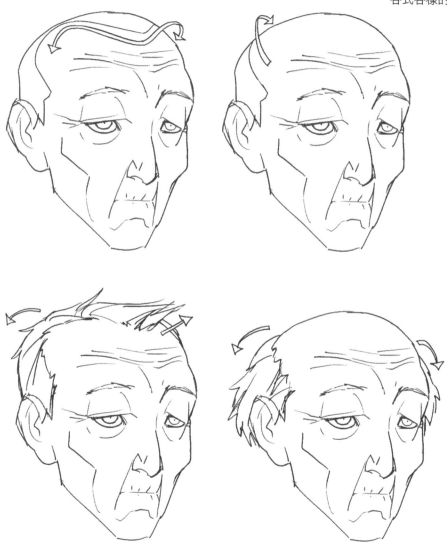

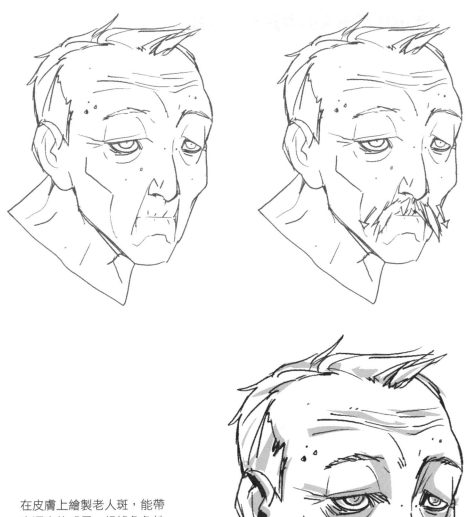

在皮膚上繪製老人斑，能帶
來逼真的感覺。根據角色性
格繪製鬍鬚。

整理線條並收尾。

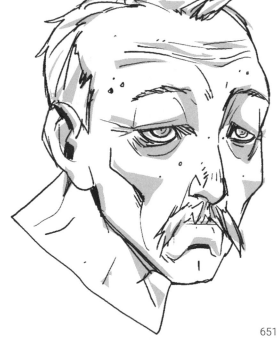

Q. 我想畫年紀很大的老爺爺（身體）

老人年紀愈大，駝背得愈嚴重，且體型矮小，有鬆弛或一層層的贅肉。按照這個感覺描繪輪廓。
駝背的形態請參考Ep. 69。

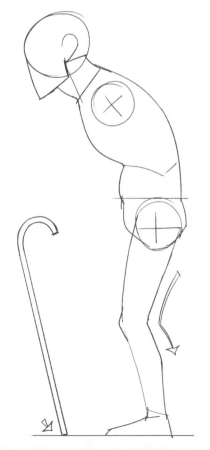

腿要畫成微彎的狀態，整體感覺才自然。

先一邊思考拐杖長度，一邊繪製拐杖。彎曲的腿比上半身還要靠前的話，看起來會很像快往後跌倒的不穩定姿勢。

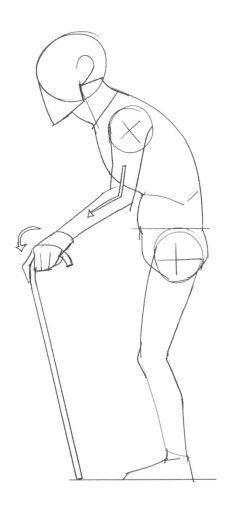

在拐杖握把上繪製包覆住握把
的手,接著描繪手臂線條。

調整整體的身體時,為了營造
骨瘦如柴的感覺,體積感不用
畫得太明確。

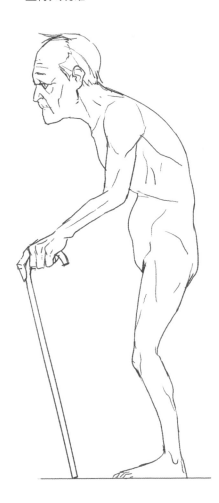

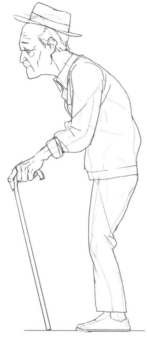

自行判斷要讓被帽子遮住的頭髮垂下來還是往後梳。

衣服的寬度畫寬，最好畫成比人體寬鬆許多的感覺。

整理線條並收尾。

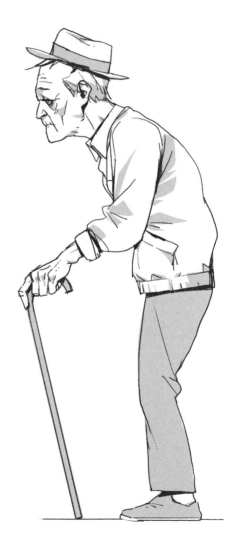

▶ 根據寬長的臉、各式各樣的鬍鬚、
髮型和角色配戴的單品，可以營造
不同的老爺爺感覺。

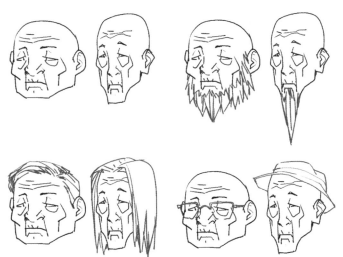

▶ 老人的身體呈現駝背且肩膀和胸部
的肉下垂的乾瘦形態。如果有贅肉
的話，雖然體型圓胖，但是整體的
贅肉明顯下垂。

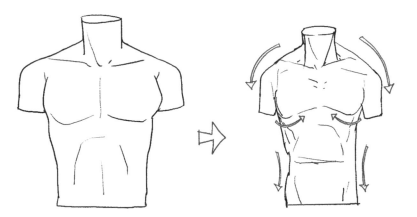

Q. 請教我怎麼畫指向正面的手

請參考關於手部畫法的
章節。

在稍微露出手掌的角度
下，繪製微微傾斜的幾
何圖形。

理解伸出的食指的正面
透視形態並繪製。

把中指畫成露出兩個關節
的形態。

繪製剩下的手指，彎折的
關節要畫得比中指短。

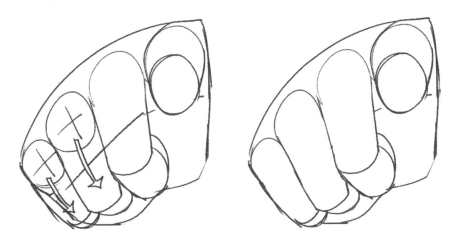

大概確定要畫大拇指的位置
之後，繪製手指。

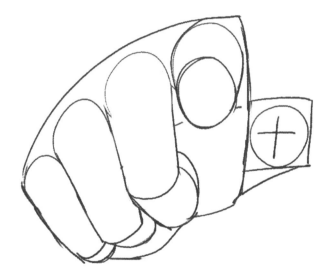

先畫碰到中指的大拇指，
接著擦掉被遮住的部分並
收尾。

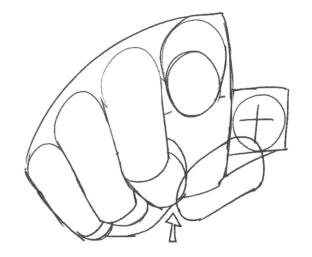

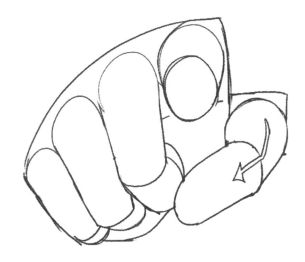

把每根手指露出來的骨頭輪廓修圓。

根據手指形態繪製露出來的食指、大拇指指甲。

把大拇指畫成張開的形態也沒關係。

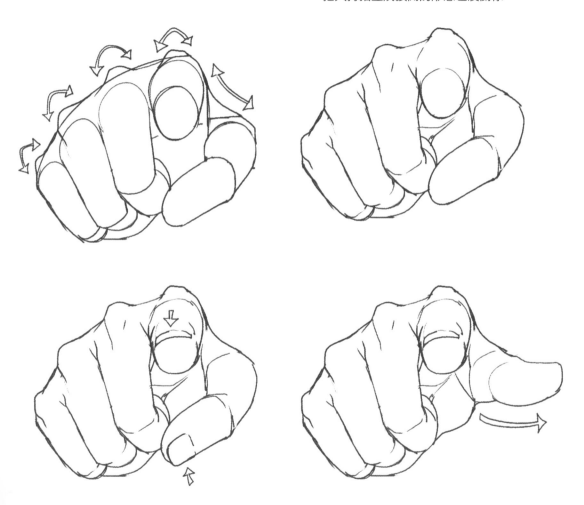

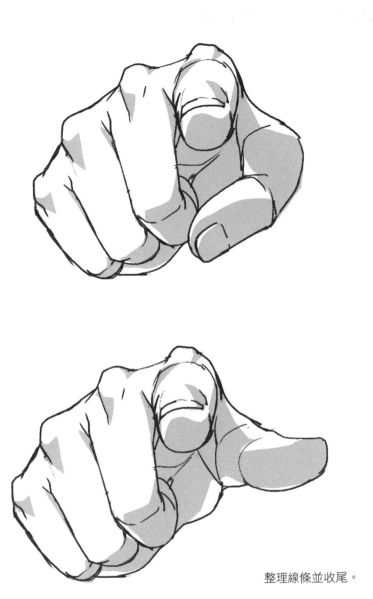

整理線條並收尾。

Q. 搭肩的樣子畫得很不自然

根據肩膀的間距拉開兩人的距離，一邊思考手臂往上抬的形態，一邊畫稍微傾斜的上半身。

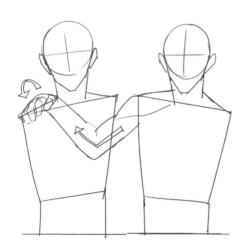

手搭在肩上，接著描繪彎折的手臂。

按照同樣的形式繪製其他手臂，手臂穿過腋下伸到後面。

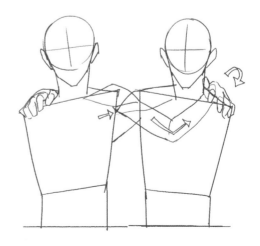

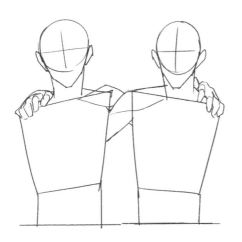

擦掉繞到背後的手臂。

增添垂下的手臂。為了讓輪廓看起來不一樣，要製造不同的手臂走勢。

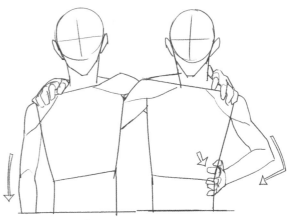

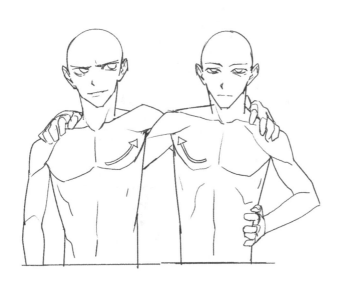

按照同樣的形式繪製另一隻手臂，手臂穿過腋下伸到後面。

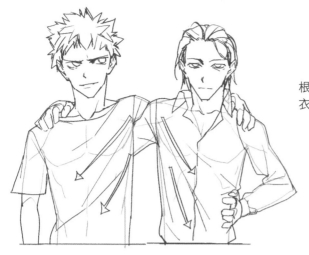

根據搭著肩的人體繪製頭髮和
衣服，並加上衣服皺褶。

根整理線條並收尾。

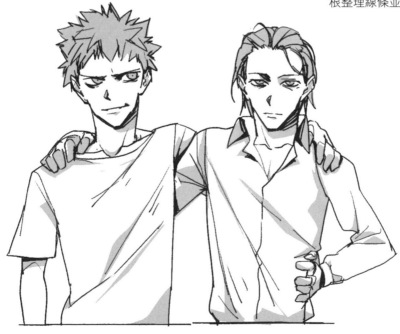

Secret character drawing

▶ 如果採用漫畫風格，把食指畫
得更彎一點的話，那麼畫成沒
有指甲的形態就可以了。

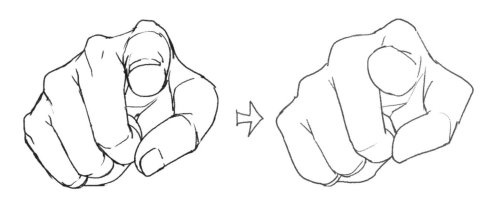

▶ 如果有身高差的話，手臂不用
往上抬，在一般的站姿下把手
畫在肩膀上就可以了。

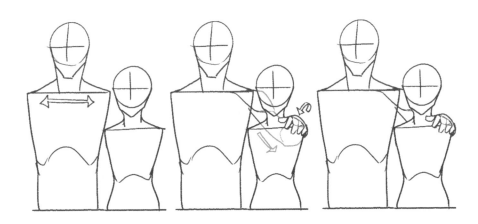

Q. 想知道怎麼畫前踢的姿勢

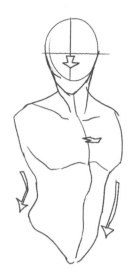

描繪朝向正面的臉，自然地稍微扭轉上半身。

雖然手臂姿勢沒有一定，但是比起放下，讓手臂做出抬到胸部高度的動作比較好。

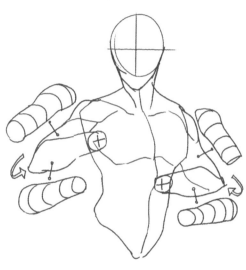

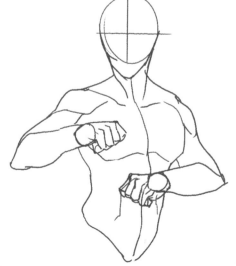

手畫成稍微出力的握拳形態。

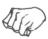

為了預估腿長，
先畫一條線。

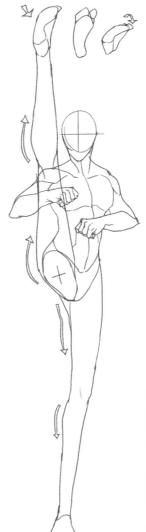

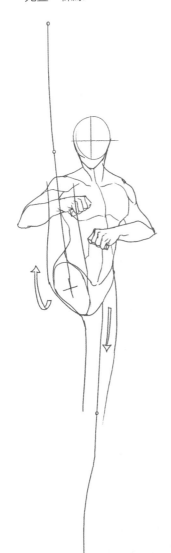

繪製往前踢的腳時，要露
出腳底。腳底比正面稍微
平一點的形態看起來會比
較自然。

描繪腿的輪廓，畫出一個
團塊。

受到抬腿的影響，支撐身
體的腳後跟稍微抬起。

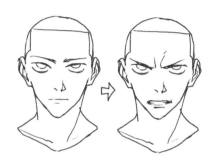

描繪角色的表情，營造生動感。

衣服皺褶的走勢為由上而下。

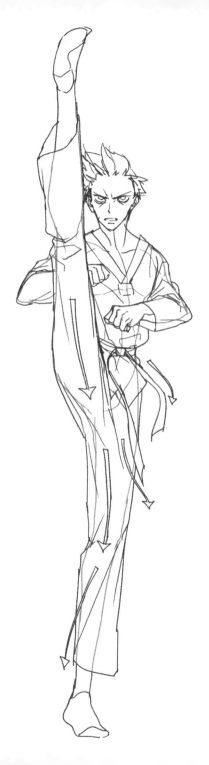

Secret character drawing

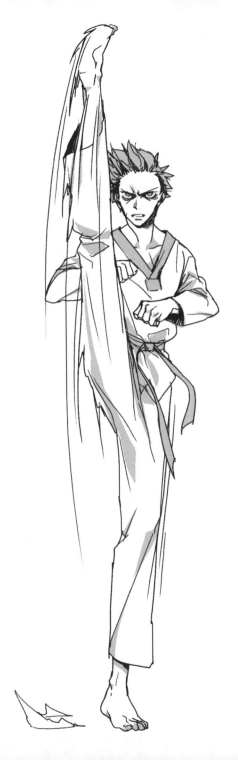

根據踢腿的方向，增加
效果線，接著整理線條
並收尾。

Q. 想從不同角度畫戴口罩的臉

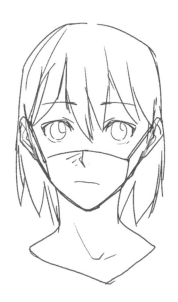 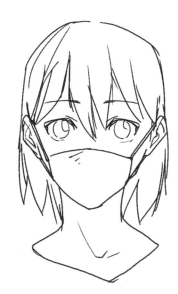

口罩的形態會根據戴
上的模樣稍微產生變
化，但是通常戴口罩
的時候會遮住鼻子到
下巴這個部分，而且
棉繩繞住耳朵。

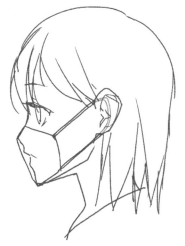 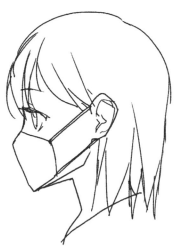

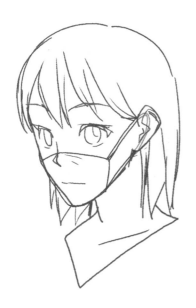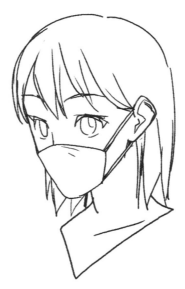

以臉部最凸出的鼻子為基準，描繪彎曲的配戴輪廓。

根據改變的臉部角度和下巴線條繪製口罩。

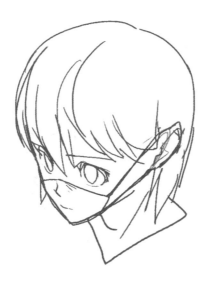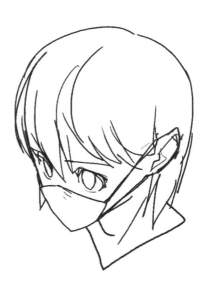

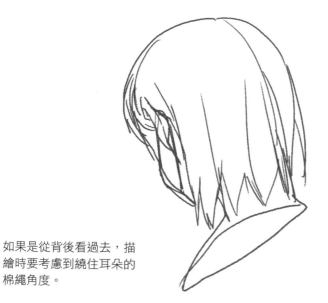
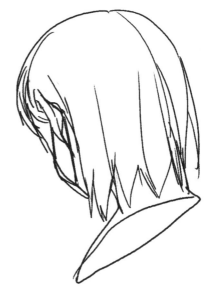

如果是從背後看過去，描繪時要考慮到繞住耳朵的棉繩角度。

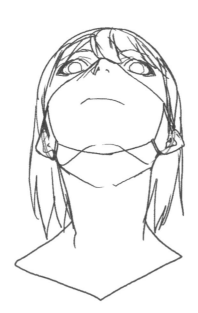
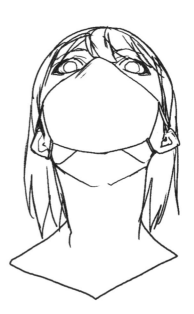

Secret character drawing

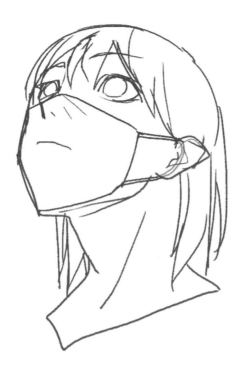

抬頭並露出下巴底部。

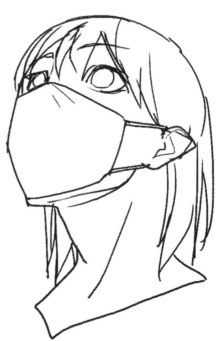

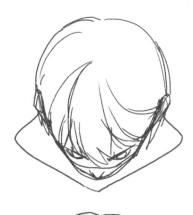

從上方來看的時候，要描繪
包住臉孔的簡單口罩輪廓，
不用畫得太詳細。

就算是背影也會稍微露出掛
在耳朵上的棉繩，這部分要
多加留意。

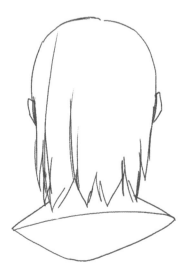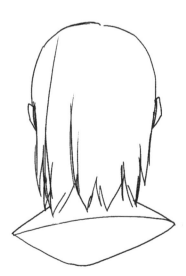

▶ 根據腳的角度或上半身的傾斜程
度變化，可以擺出各式各樣的前
踢姿勢。

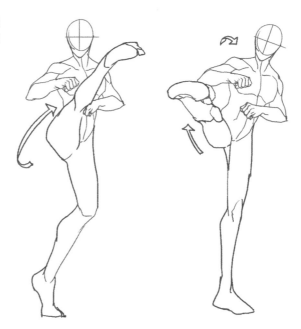

▶ 如果只有嘴巴被遮住，要畫的口
罩範圍是嘴巴到下巴底部這一
段。如果只有下巴被遮住，口罩
會折起來，變得凹凸不平。

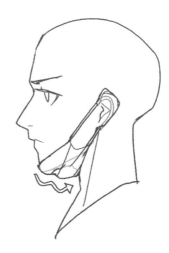

Episode
0 7 5

機　械　化
的　方　法
　　x
舔　嘴　唇
的　模　樣

Q. 要怎麼讓人體機械化

重要的是要先了解動作的原理，並且畫出連接元素。繪製關節，讓幾何圖形狀的區塊可以擺動。接著把區塊分成好幾面，加上細節。

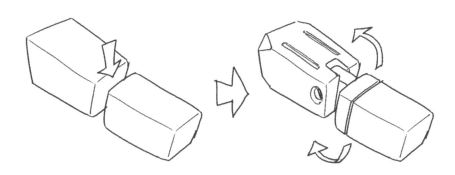

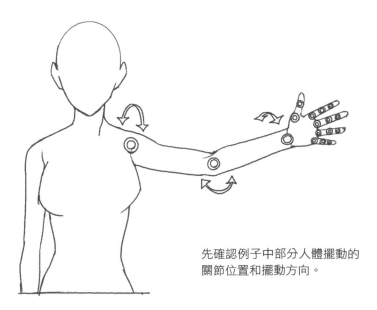

先確認例子中部分人體擺動的關節位置和擺動方向。

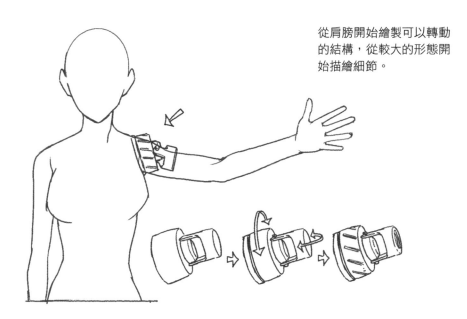

從肩膀開始繪製可以轉動的結構，從較大的形態開始描繪細節。

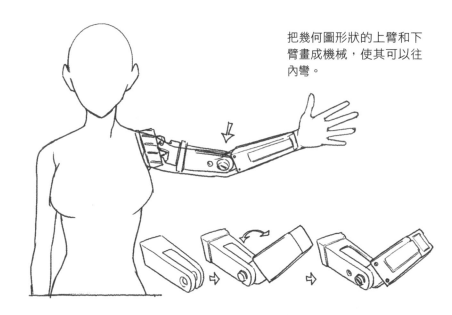

把幾何圖形狀的上臂和下臂畫成機械，使其可以往內彎。

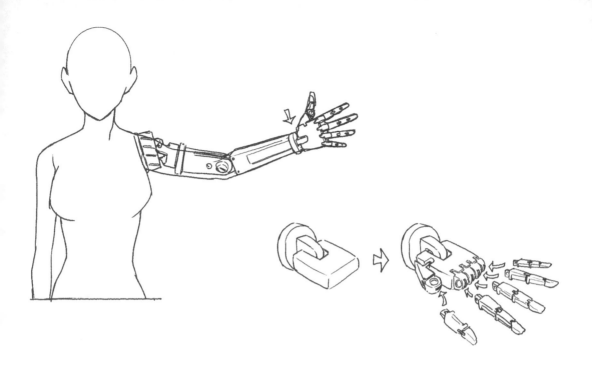

手部需要描繪動作的細節，
關節因此也很多，所以就連
手指的關節也要用心繪製。

另外畫上裝置元素。

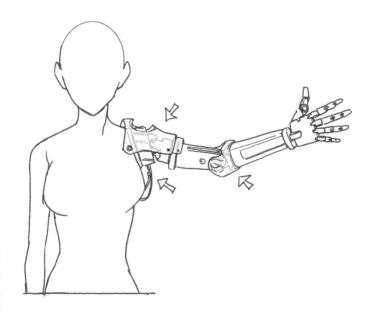

Secret character drawing

描寫角色，根據人體繪
製衣服。

整理線條並收尾。

Q. 怎麼畫舔嘴唇的模樣

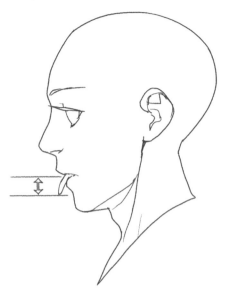

繪製側臉後確認舌頭的長度。

舌頭往下伸的話,長度在下嘴唇下面一點。

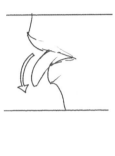

舌頭往上伸的話,長度為包住上嘴唇,碰到人中的長度。要畫成上嘴唇被壓平的樣子。

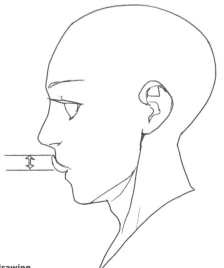

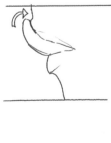

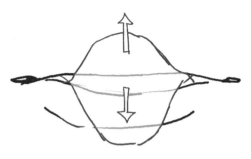

閉嘴狀態下的舌頭方向

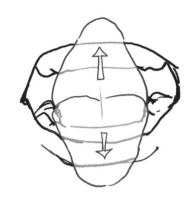

張嘴狀態下的舌頭方向

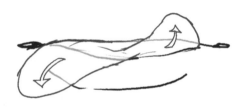

閉嘴狀態下的舌頭方向

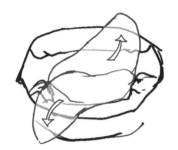

張嘴狀態下的舌頭方向

閉嘴狀態下的舌頭方向

張嘴狀態下的舌頭方向

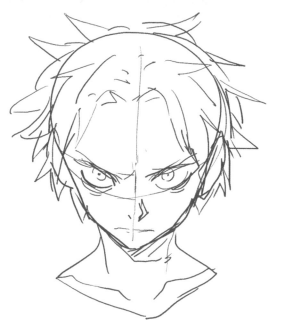

繪製想畫的角色臉孔。

構思舌頭的長度和方向，根據
表情畫上舌頭後收尾。

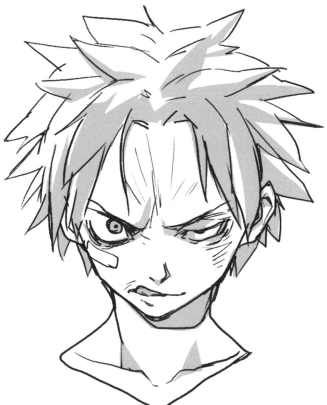

Secret character drawing

▶ 就算不是硬梆梆的機械形態，只要
增添幾道線條或某些元素，就可以
讓角色看起來像機械。

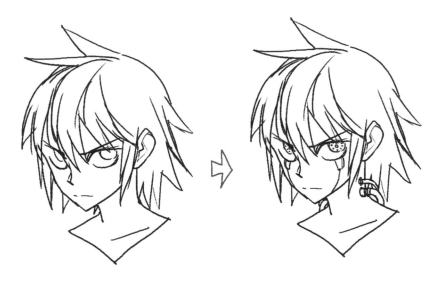

▶ 請注意舌頭太長或舌尖畫得太尖的
話，看起來可能會像怪物。

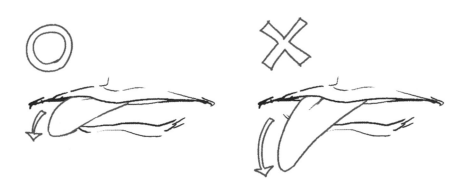

Q. 怎麼畫腳抬到桌上的傲慢模樣

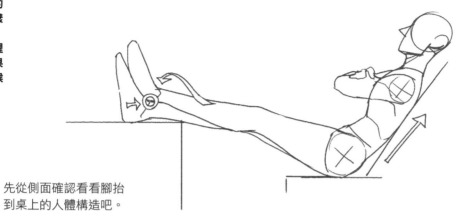

先從側面確認看看腳抬到桌上的人體構造吧。

身體靠在椅子上，上半身往後仰，雙腳在腳踝處交叉，放在上面的那隻腳高度要設定在高一點的位置上。

決定好擺在前方的桌子高度，描繪歪斜的角色上半身。雖然上半身露出的部分會隨著椅子高度而變，但是通常會露出肚臍以上的上半身。被桌子擋住的骨盆和部分下半身不用畫出來。

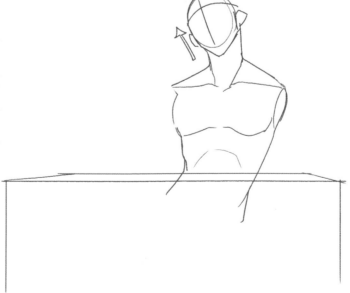

轉動臉的角度，抬起下巴，畫成
傲慢的雙手抱胸姿勢。

雙手抱胸的畫法請參考 Ep. 26。

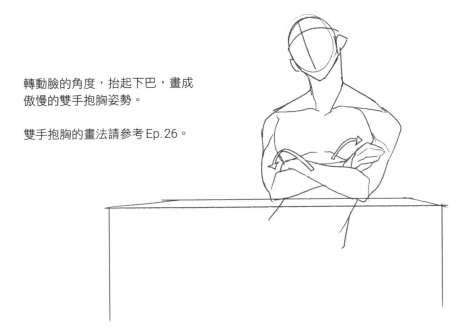

讓其中一隻腳的腳後跟碰到桌子，並
露出一點點的小腿。

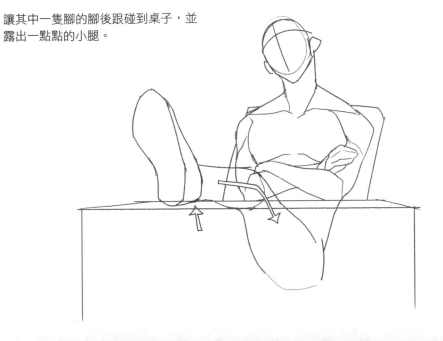

繪製放在腳踝處的另一隻腳。
下半身會被桌子遮住，所以當
作參考就好。

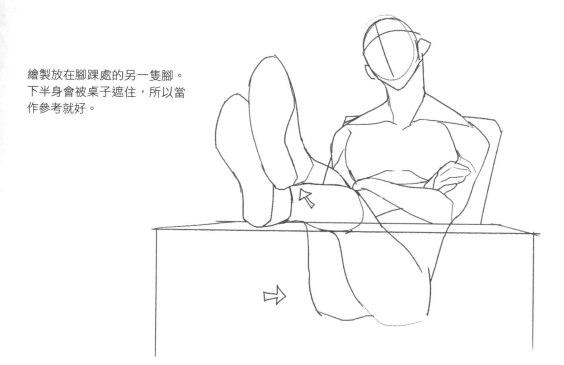

粗略地描繪整體感覺，接著描寫
細節。由於頭是抬起來的，所以
要畫視線往下看的眼睛。

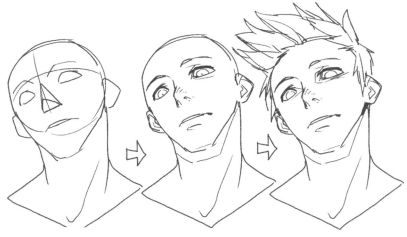

Secret character drawing

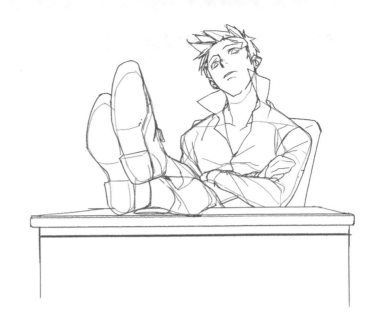

根據人體繪製衣服，被
遮住的部分除外。

整理線條並收尾。

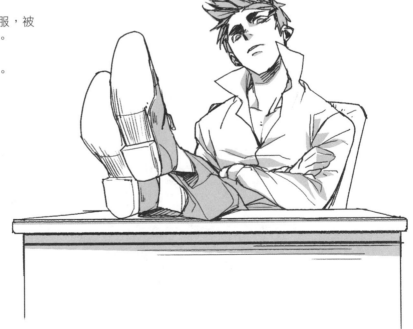

Q. 嘴裡有糖果或其他東西的樣子很難畫

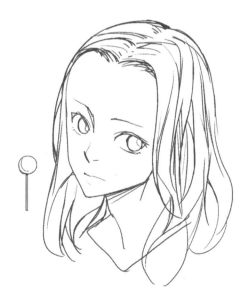

繪製角色的臉。

確認糖果的長度。請注意
棍子是否太長或太短，或
是糖果是否太大顆，以免
畫作看起來不自然。

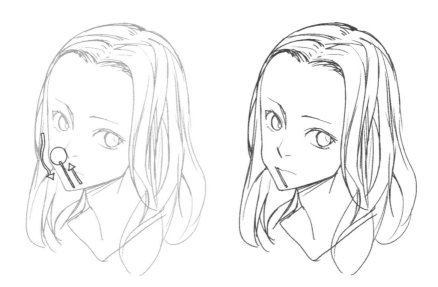

決定棍子的方向，在糖
果所在的臉頰處描繪凸
出來的輪廓。

如果棍子的方向相反，則不會出現
糖果的輪廓，要在嘴角畫弧線，畫
出糖果的模樣。

棍子方向和糖果的表現手法不
一致的話，就會變成畫錯的圖
像。此外，就算方向是對的，
輪廓畫得太生硬誇張的話，看
起來也會很不自然。

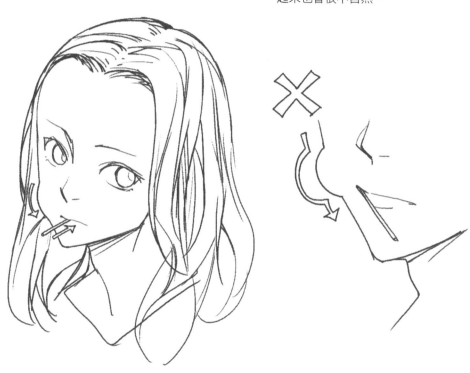

糖果含在嘴唇中間，露出
部分的糖果，往上下翻的
嘴唇變得明顯。

如果是把棍子咬在中間，
則不會出現糖果的輪廓，
而且嘴巴會往內縮。

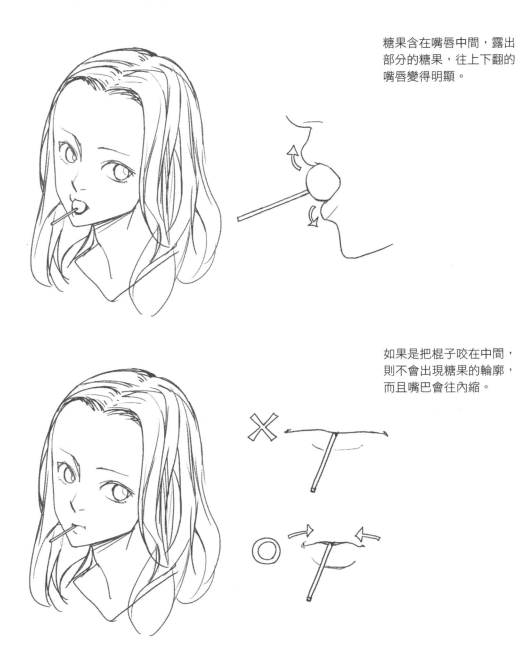

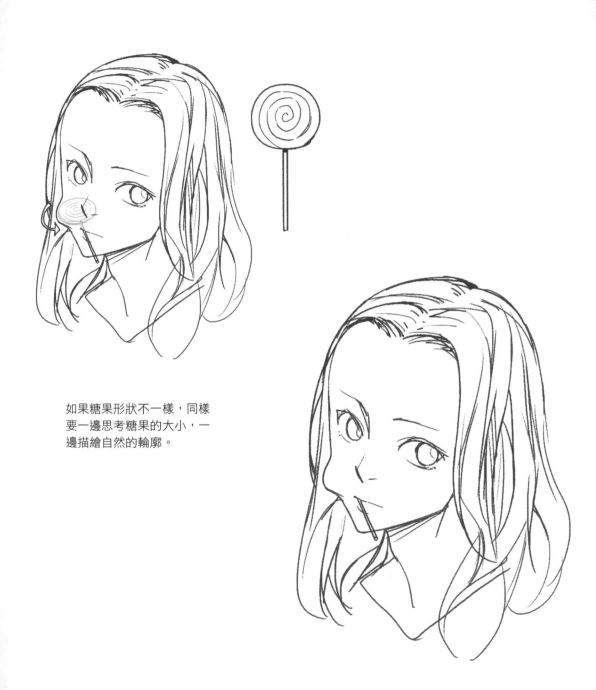

如果糖果形狀不一樣，同樣
要一邊思考糖果的大小，一
邊描繪自然的輪廓。

▶ 如果抬到桌上的腳面向正面，
或是鏡頭角度是正面的話，抬
起來的腳會擋住臉，繪製的時
候要多加注意。

▶ 畫成嘴巴張大的漫畫風格的時
候，要把糖果畫在空中。

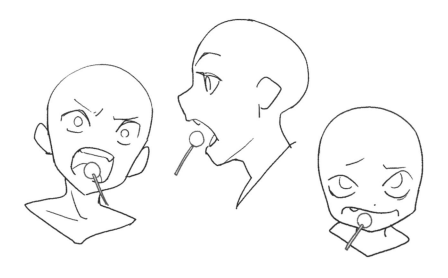

Q. 敬禮的手很難畫

先繪製正面的臉和身體。

按照圖示繪製手部，讓中指碰到眉毛末端。不同的角度會產生些微的差異，但是不要露出手掌。

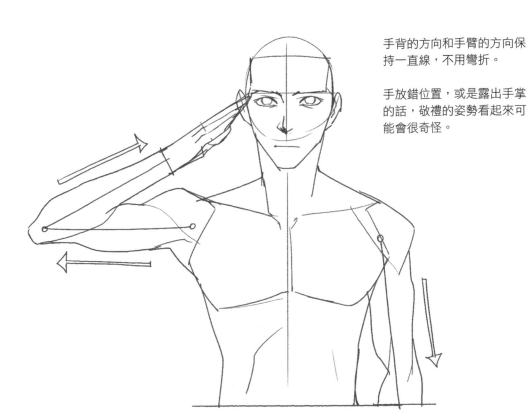

手背的方向和手臂的方向保
持一直線,不用彎折。

手放錯位置,或是露出手掌
的話,敬禮的姿勢看起來可
能會很奇怪。

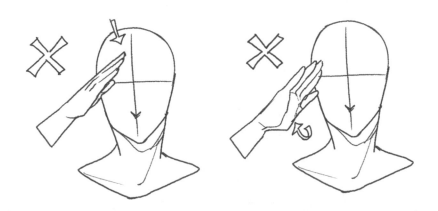

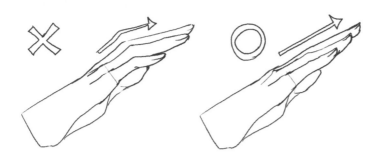

手指也要畫成筆直的形態，
而不是有起伏的樣子。

根據角色和情況，參考制服
的設計並畫出來。

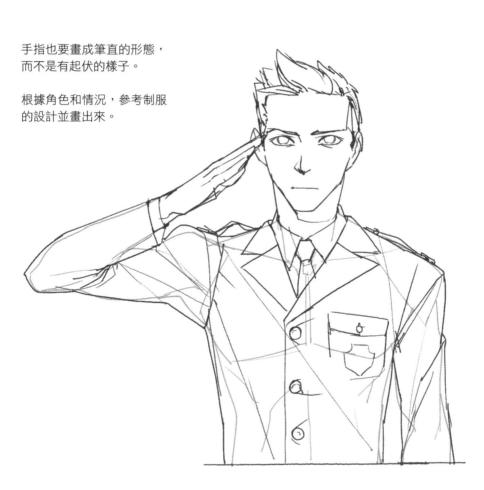

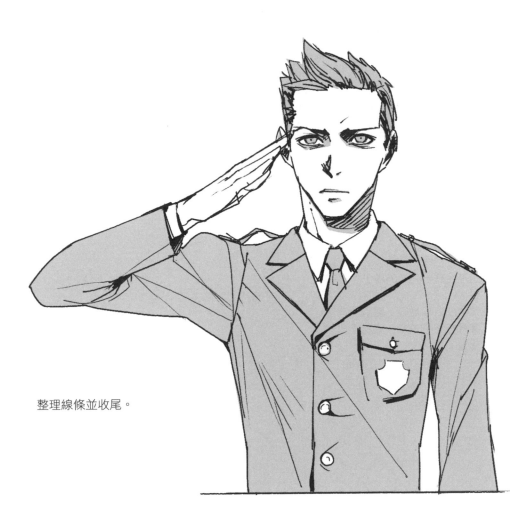

整理線條並收尾。

Q. 怎麼畫滑行的樣子

上半身往前滑行的時候，畫成頭抬起來並露出背部的樣子。

雙臂伸向目標地點，雙臂的角度要畫得有點不一樣，避免不自然的感覺。

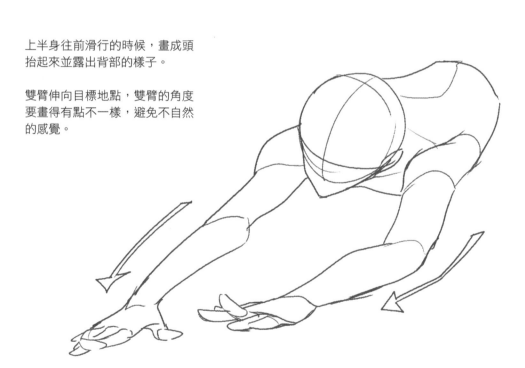

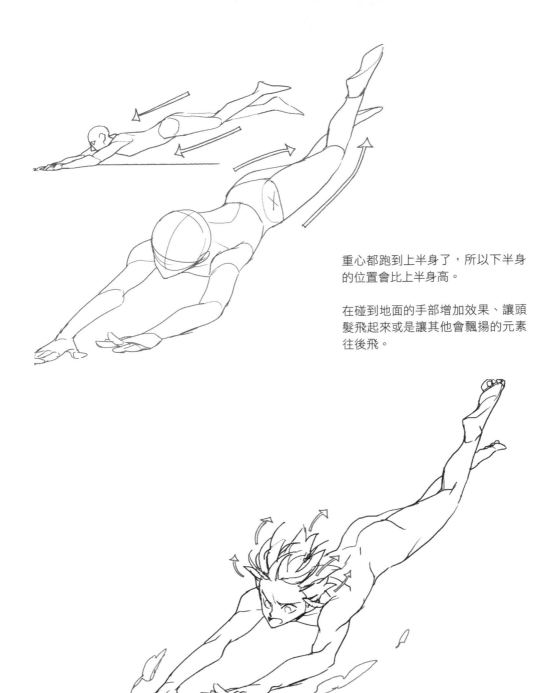

重心都跑到上半身了，所以下半身
的位置會比上半身高。

在碰到地面的手部增加效果、讓頭
髮飛起來或是讓其他會飄揚的元素
往後飛。

下半身往前滑行的時候，上半身
往後仰，下巴收起來，視線朝向
目標地點，臉緊貼身體。

一隻腳往前伸，另一隻腳彎折。
因為透視的緣故，腿看起來會很
短，繪製的時候要注意。

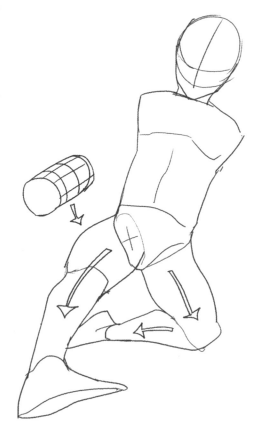

Secret character drawing

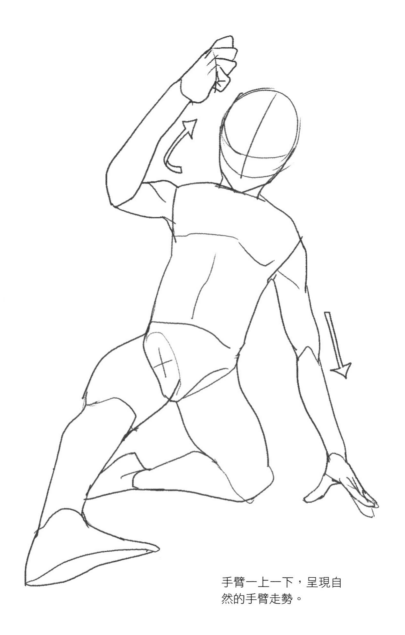

手臂一上一下，呈現自
然的手臂走勢。

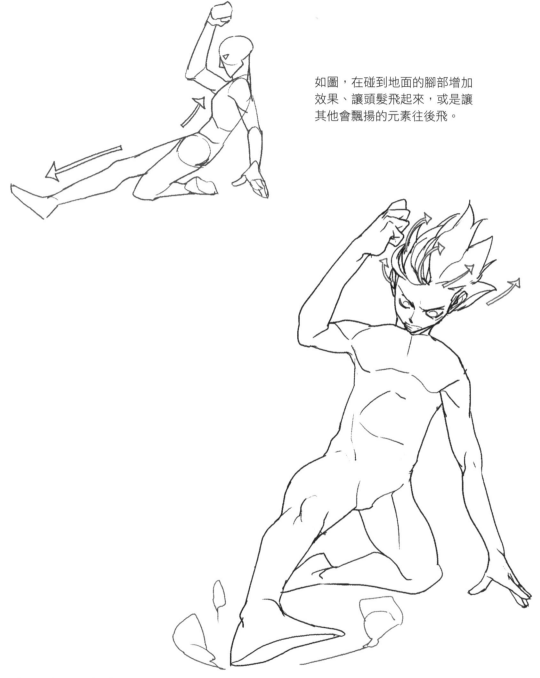

如圖，在碰到地面的腳部增加
效果、讓頭髮飛起來，或是讓
其他會飄揚的元素往後飛。

▶ 戴著帽子敬禮的時候，手的末端要畫
在帽簷上，而不是眉毛末端。

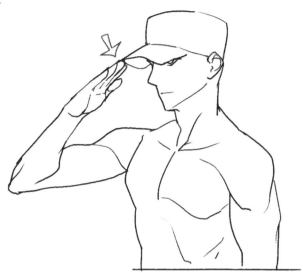

▶ 滑行狀態下的手、腳形狀都一樣的
話，畫面看起來可能會很僵硬。

Q. 角色拿著重物看起來卻很輕鬆

拿著重物的時候，手臂會伸直抱住物品，上半身往後仰，身體和物品緊貼在一起。

身體畫得太直，或手臂彎曲的話，物品的重量看起來就會很輕。

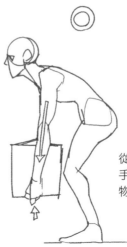

從地面拿起物品的時候，手臂一樣要伸直，並且把物品畫在穩定的位置上。

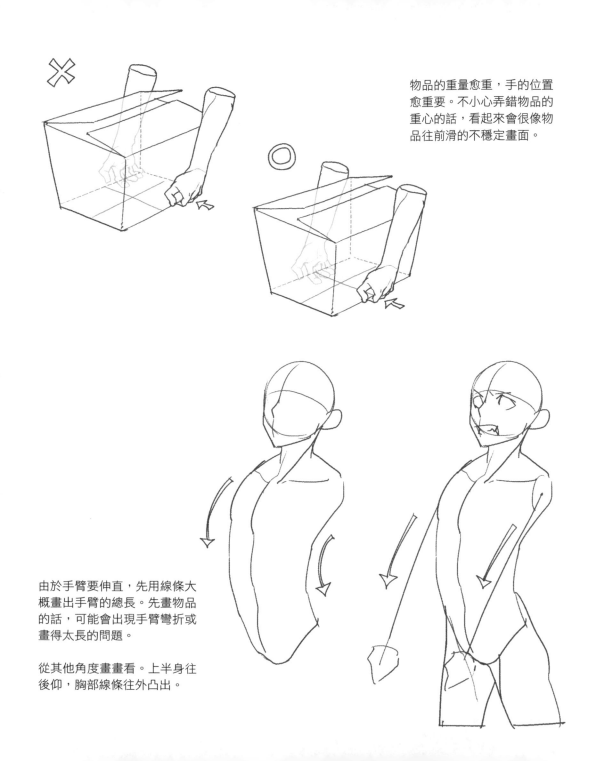

物品的重量愈重，手的位置
愈重要。不小心弄錯物品的
重心的話，看起來會很像物
品往前滑的不穩定畫面。

由於手臂要伸直，先用線條大
概畫出手臂的總長。先畫物品
的話，可能會出現手臂彎折或
畫得太長的問題。

從其他角度畫畫看。上半身往
後仰，胸部線條往外凸出。

繪製幾何圖形並進行描繪。

在抱著東西的手部畫上沉重
的物品。

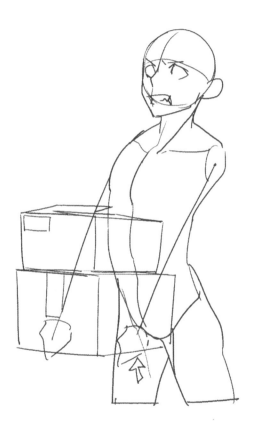

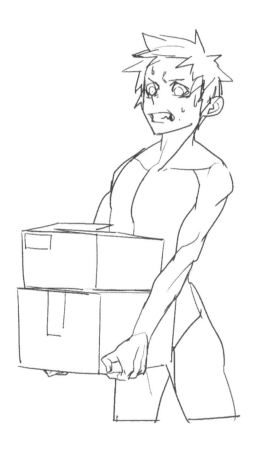

根據人體繪製衣服。

角色擺出吃力的表情，在物品或角色周圍描繪搖搖晃晃的效果線之後收尾。

Q. 凸出的小腹怎麼畫

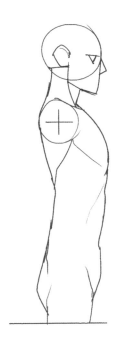

先繪製側面來確認肚子
凸出來的輪廓。

肚子有點贅肉而凸出來的話，
肚子線條要平緩，讓一點點的
小腹從褲子跑出來。

變胖的時候，從臉延續到下巴
的線條和胸部線條也會跟著改
變，而且肚子凸出來。

變胖很多的時候，肚子會很
凸而且鬆弛。臉、胸部和上
半身鬆弛下垂，下半身的體
積也會變大。

描繪正面的小腹時，隨著變胖跑出來的小腹，把原本筆直的腰側肉線條逐漸畫成弧線，就能畫出有贅肉的肚子。

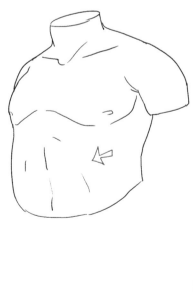

有小腹又有肌肉的話，只要畫出局部的腹肌就好。

小腹很大的話，腹肌不會跑出來。

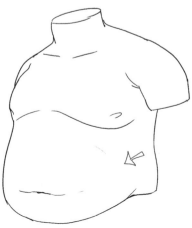

▶ 使用漫畫手法,讓角色的頭往後
仰,擺出吃力表情的話,會給人物
品很沉重的感覺。

▶ 要根據小腹凸出的程度,留意上、
下半身等整個角色變胖的感覺,才
不會出現不自然的畫面。

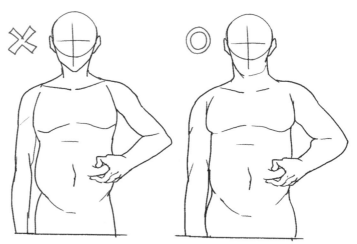

Q. 怎麼畫爆炸頭髮型

爆炸頭髮型的表現手法很多，
所以會隨著畫風或呈現的細節
產生不一樣的感覺。

先畫畫看可愛的臉，利用濃
眉厚唇繪製適合爆炸頭髮型
的臉。

一邊思考臉的大小，一邊
描繪圓圓的輪廓。

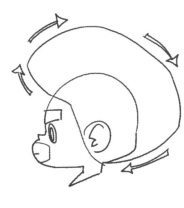

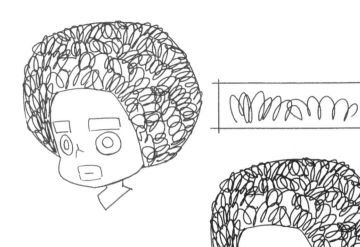

隨意地用類似彈簧的頭髮填
滿輪廓內部。

簡化成整體上沒有細節的形
態後收尾。

利用一樣的特徵，
畫畫看成熟的臉。

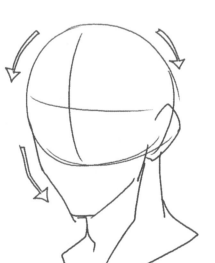

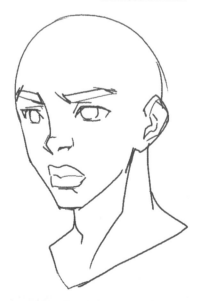

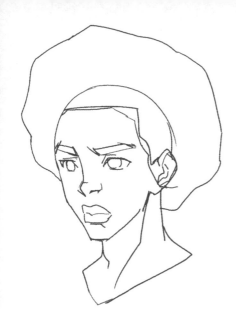

雖然頭髮的部分看起來是
圓形，但是要一邊思考整
體的描繪，一邊將輪廓畫
成凹凸不平的感覺。

堆疊往上延伸的弧線，畫
成一團頭髮，某些部分畫
出弧線就可以了。

如果是注重細節的畫風，
要加強描寫輪廓和輪廓內
的頭髮流向。

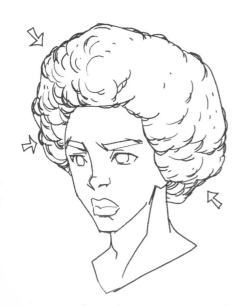

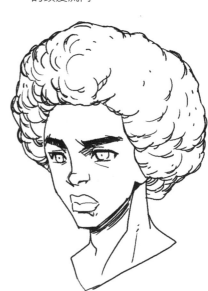

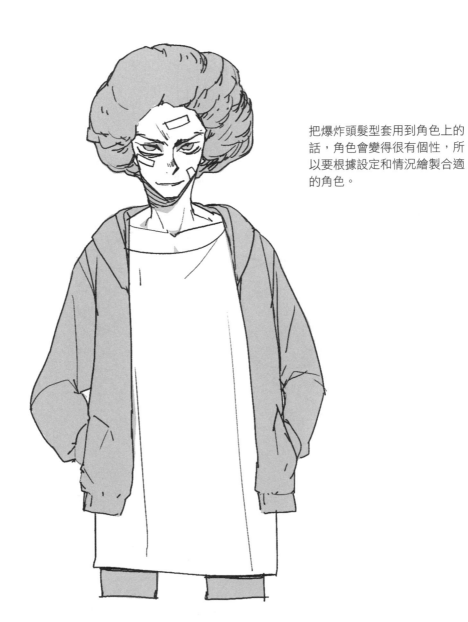

把爆炸頭髮型套用到角色上的話，角色會變得很有個性，所以要根據設定和情況繪製合適的角色。

Q. 下腰過桿的姿勢很難畫

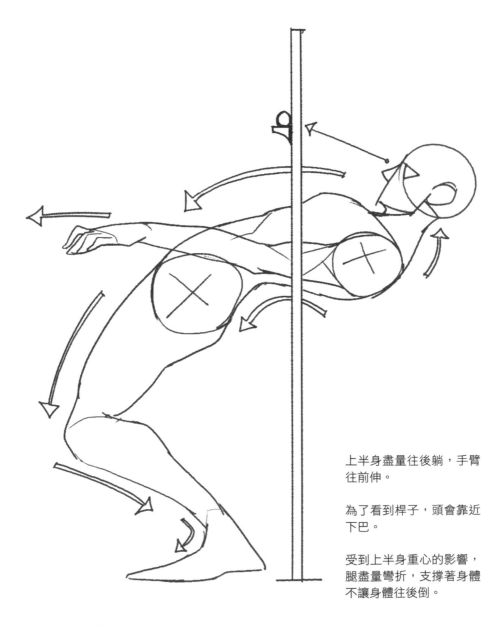

上半身盡量往後躺，手臂
往前伸。

為了看到桿子，頭會靠近
下巴。

受到上半身重心的影響，
腿盡量彎折，支撐著身體
不讓身體往後倒。

根據後仰的角度，一邊思考
透視的形狀，一邊描繪後仰
的上半身。

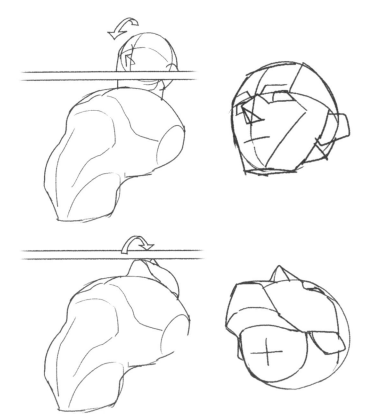

調整角度，露出一點點的
鼻子底部。

如果臉經過了桿子，要抬
下巴，降低頭的高度，避
免臉碰到桿子。

雙腿張開，穩住身體的重心，
使膝蓋的位置和支撐身體的腳
位置一致。

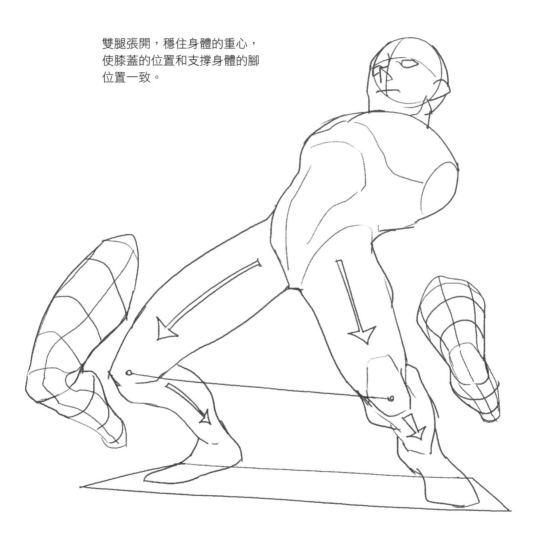

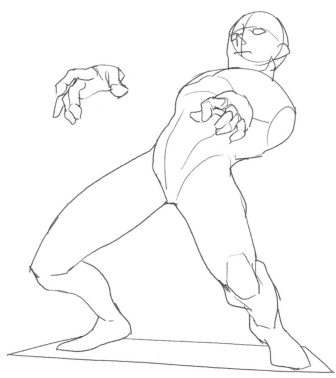

繪製往前伸的手,而且手指
微彎,表現緊張的感覺。

從肩膀畫到手腕,完成
手臂的繪製。

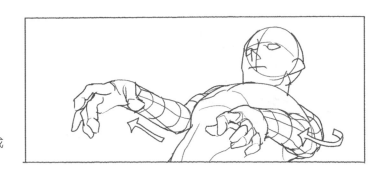

把桿子畫在胸部上方的話，會變成
驚險地下腰過桿成功的樣子。

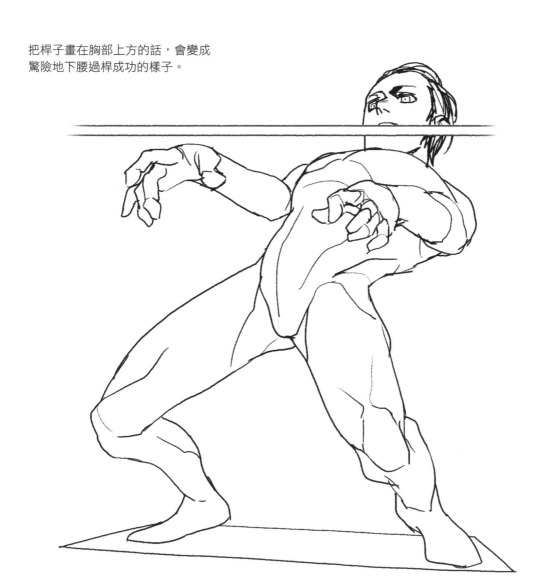

▶ 另一種畫法沒有頭髮線條，只要
決定光源的位置，加入明暗，確
定整團頭髮的範圍就可以了。

▶ 桿子非常低的時候，雙腿像要
劈腿般張開，只靠腳內側的力
量來支撐身體。

Q. 類似光環的氣場要怎麼畫

角色周圍的氣場可以體現
出情況或角色的情緒。

第一種光環的畫法為，按
照角色輪廓描繪不規則的
柔順走勢。

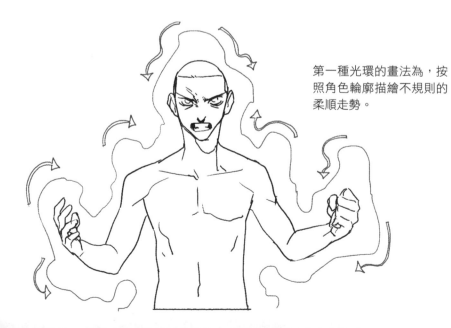

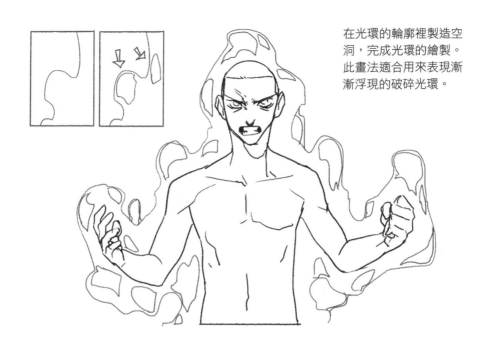

在光環的輪廓裡製造空洞，完成光環的繪製。此畫法適合用來表現漸漸浮現的破碎光環。

整個光環和輪廓之間保持一樣的間距的話，看起來會很生硬。

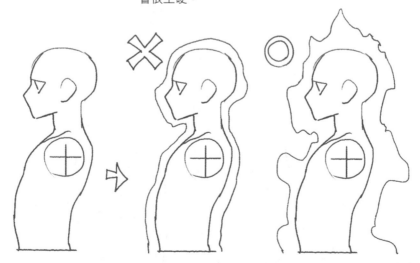

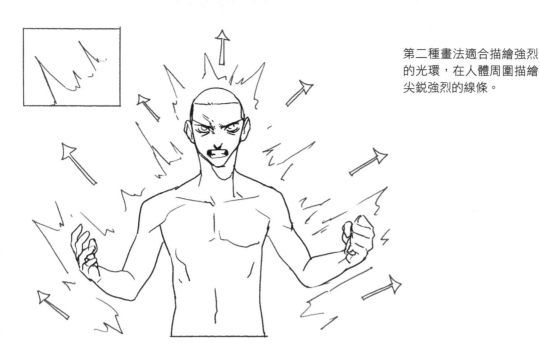

第二種畫法適合描繪強烈的光環，在人體周圍描繪尖銳強烈的線條。

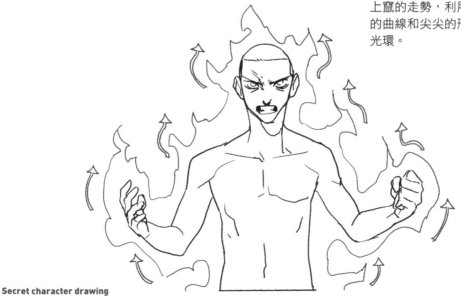

第三種畫法是製造光環往上竄的走勢，利用不規則的曲線和尖尖的形狀描繪光環。

Secret character drawing

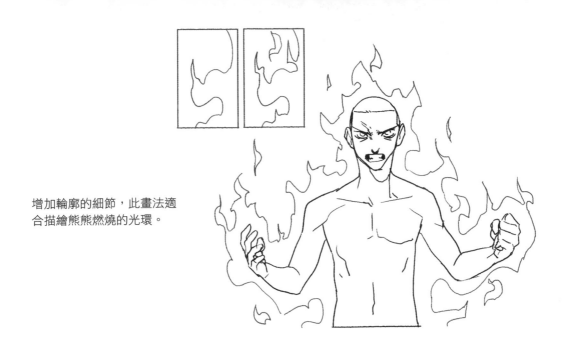

增加輪廓的細節，此畫法適
合描繪熊熊燃燒的光環。

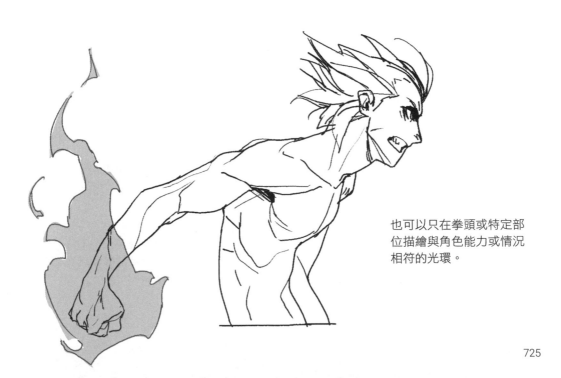

也可以只在拳頭或特定部
位描繪與角色能力或情況
相符的光環。

Q. 指甲畫得很奇怪或不合適

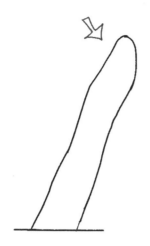

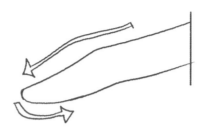

每種畫風都有各自合適的指甲畫法。沒有指甲的類型適合單純的畫風或漫畫風格。

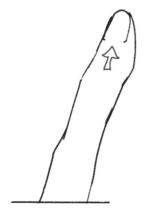

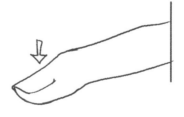

這是只用直線畫出形狀，沒有畫出整個指甲的類型（這是作者常畫的指甲類形）。

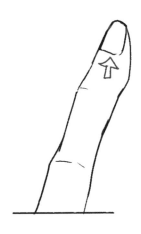

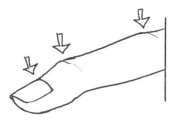

畫出整個指甲形狀，帶來寫
實的感覺。最好配合指甲詳
細描繪手指指節。

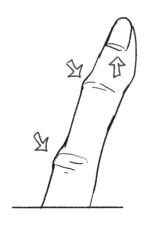

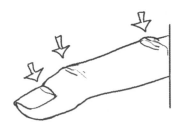

詳細地描繪，連指甲月牙都
畫出來，而且指節上的皺紋
也要畫出來才搭。

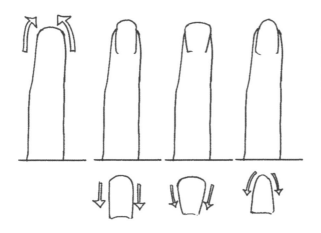

前面提到的第二種指甲畫法可以分成三種類型：指甲線條為直線、指甲末端比較寬或窄等各式各樣的形狀。

食指、中指和無名指這三根手指的指甲形狀相似，不用和手指線條連起來。

大拇指指甲比其他指甲寬大，觀看的方向也不一樣。

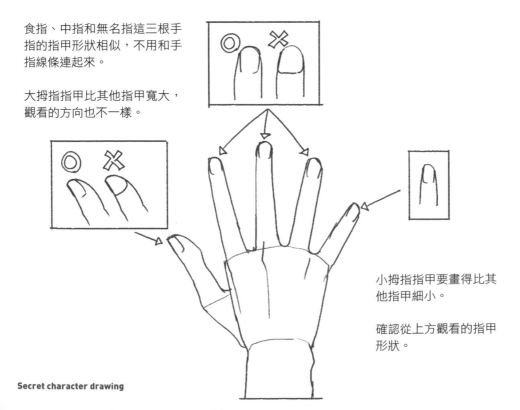

小拇指指甲要畫得比其他指甲細小。

確認從上方觀看的指甲形狀。

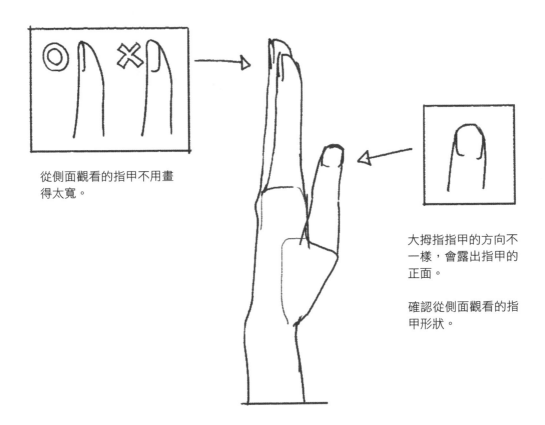

從側面觀看的指甲不用畫
得太寬。

大拇指指甲的方向不
一樣，會露出指甲的
正面。

確認從側面觀看的指
甲形狀。

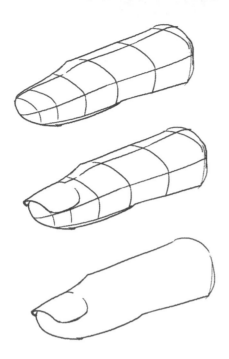

為了讓指甲看起來更立體一點，繪製的同時要留意手指的透視形狀。在手指末端上面繪製指甲。

把指甲畫在手指的上面，構圖看起來才會穩定又好看。

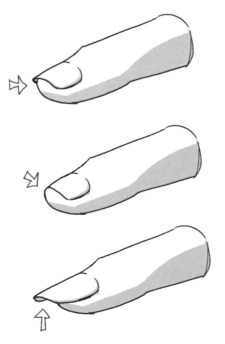

指甲比基本形狀長一點的時候，指甲會超出手指一點點。

指甲比較短的時候，不會超過手指末端。

指甲變長的時候，會超過手指。

▶ 光環也不一定要畫在角色周圍，
可以利用匯集到消失點的線條來
描繪光環。

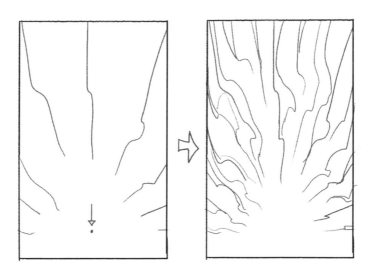

▶ 要用弧線沿著手指形狀描繪從正
面看過去的指甲形狀，不要使用
生硬的直線。

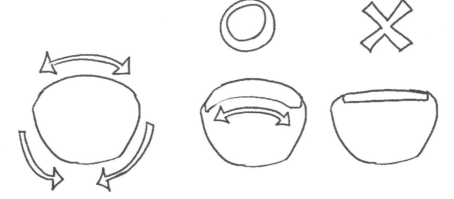

韓國繪師的
動漫角色速繪祕技

出　　　版／楓書坊文化出版社
地　　　址／新北市板橋區信義路163巷3號10樓
郵 政 劃 撥／19907596　楓書坊文化出版社
網　　　址／www.maplebook.com.tw
電　　　話／02-2957-6096
傳　　　真／02-2957-6435
作　　　者／崔元喜
翻　　　譯／林芳如
責 任 編 輯／王綺
內 文 排 版／楊亞容
校　　　對／邱怡嘉
港 澳 經 銷／泛華發行代理有限公司
定　　　價／550元
出 版 日 期／2021年3月

國家圖書館出版品預行編目資料

韓國繪師的動漫角色速繪祕技／崔元喜作
；林芳如譯. -- 初版. -- 新北市：楓書坊文
化出版社, 2021.03　　面；　公分

ISBN 978-986-377-656-7（平裝）

1. 人物畫　2. 繪畫技法

947.2　　　　　　　　　109021788